창령사 오백나한의 미소 앞에서

김치호 한국미술 에세이

Smiling 500 Arhats of Changnyeongsa Temple
—40 Essays on Korean Arts
By Kim Chiho

Published by Hangilsa Publishing Co., Ltd., Korea, 2020

창령사
오백나한의
미소 앞에서

김치호 한국미술 에세이

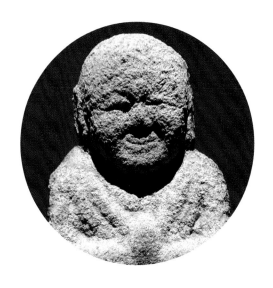

한길아트

일러두기

작품의 크기는 세로×가로 순으로 표기했다.

한국미술의 아름다움을 찾아가는 여정의 기록

• 책을 내면서

본업인 경제학의 경계를 넘어 한국미술을 주제로 틈틈이 글을 써온 지 20년 가까이 되었다. 그동안 두 권의 책을 펴냈고 신문·잡지 등을 통해 세상과 소통해왔지만, 글을 쓰고 책을 내는 일은 여전히 조심스럽고 두렵다. "진정 마음의 상처를 입어본 사람만이 책을 쓸 수 있다"고 한 사마천司馬遷의 말이 새삼 엄중하게 다가오는 것도 그 때문일지 모르겠다.

이 책의 집필은 뜻하지 않은 계기로 시작되었다. 2년 전, 학교를 퇴임할 때는 사회적 일거리와 인연에서 좀 자유로워질 줄 알았는데 그게 아니었다. 한 일간지에서 한국미술을 주제로 연재 칼럼을 써보지 않겠느냐는 요청이 들어왔고 나는 거절하지 못했다. 격주로 2,000자 분량의 글을 써내야 하는 작업은 나름 자유로운 글쓰기를 추구해온 나에게는 참 힘든 일이었고 때로는 고문에 가까웠다. 1년 반가량 계속된 칼럼에서 나는 스케치하듯 한국미술의 이런저

런 장면을 글 속에 등장시켰고 한편으로 기억의 저편으로 밀어내고 있었다.

그리고 얼마간 시간이 흐른 뒤, 코로나19로 번다한 일이 줄어들고 생각에 여유가 생기면서 잊고 있던 그 장면들을 떠올리게 된다. 기억의 조각을 맞추어 살을 붙이니 글에 생기가 돌았고, 새로운 이야기로 틈새를 메우고 다리를 놓으니 한 권의 책이 되었다. 코로나19로 힘든 시간을 보낸 이들에게는 좀 안 된 이야기지만, 내게는 이 책이 그 강제된 잉여 시간의 선물인 셈이다.

이 책에 담긴 40편의 에세이는 개별적으로 독립적이나 전체적으로는 하나의 고리로 연결되어 있다. 굳이 그 연결 고리의 의미를 따져본다면 한국미술에 구현되어 있는 아름다움 또는 그 특질을 찾아가는 여정의 기록이라 할 수 있다. 처음부터 한 권의 책을 염두에 두고 쓴 글들이 아니라서 중복되는 표현에다 주제나 소재가 뒤섞여 있는 점 부인하지 않는다. 우리 가락에서 산조散調가 정악正樂과는 다른 특별한 맛이 있다는 생각으로 독자들의 이해를 구한다.

자신의 글에 색깔을 입히는 일은 어렵다. 독자들의 눈높이를 맞추는 것은 더더욱 어렵다. 이 책을 쓰면서 견지한 관점이랄까 자세는 두 가지다. 하나는 경계를 넘어 틀을 깨는 글쓰기였다. 한국미술이 전공도 본업도 아니니 아카데미즘과 교류하거나 더불어 호흡할 일도 없었고 그렇다고 다중의 정서에 편승하지도 않았다. 경계가 없는, 어쩌면 그 모두를 아우르고 소통하는 부정형의 글쓰기였다. 다른 하나는 텍스트보다는 콘텍스트에 주목하는 글쓰기였다. 정황과 행간을 살펴 상상력을 자극하고 그리하여 한국미술의 본질에

6

다가가는 내 나름의 글쓰기 방식이라 해도 될지 모르겠다. 평가는 독자들의 몫이다.

책을 내는 일은 많은 분들에게 빚을 지게 한다. 먼저 귀한 자료를 제공해준 관계기관과 컬렉터, 그리고 미술시장에 몸담고 있는 여러분께 감사한다. 한 분 한 분 이름을 들어 감사를 표해야 마땅하겠지만… 이해하시리라 믿는다. 그분들의 축적된 기억과 소중한 조언이 있어 내용은 풍성해지고 의미를 더할 수 있었다. 신문의 칼럼 지면을 배려해준 임철순 주필, 이병창 컬렉션 관련 내용을 꼼꼼히 확인하고 사진자료를 주선해준 오사카시립동양도자미술관의 정은진 박사님께 감사드린다. 더불어 늘 편한 대화로 나의 부족한 미술적 상상력과 감성을 채워준 임종두 화백의 후의를 기억하지 않을 수 없다.

2020년 9월
김치호

창령사 오백나한의 미소 앞에서

김치호 한국미술 에세이

1

미술시장의
풍경

2
컬렉션의
유혹

3
한국미술의
아름다움을 찾아서

4

삶 속의 미술
미술 속의 삶

1

미술시장의
풍경

오래된 아름다움은 바람되어 나를 부르고

고미술의 아름다움은 손에 잡힐 듯 신비로운 존
재로 실체를 드러내는 듯하다가도 정신차려보면
신기루처럼 바람처럼 사라져버리고 없었다. 그
럴수록 오래된 아름다움은 더 강하게 나를 유혹
했고 나는 그 자장에서 벗어나지 못했다.

문화는 삶의 흔적이자 기록이다. 그 시공간을 교직交織하는 씨줄
과 날줄의 가닥가닥에는 그 시대를 살아간 사람들의 삶이 녹아 있
고, 그들이 추구했던 가치관과 아름다움이 배어 있다.

아득한 옛날, 우리 민족의 원류는 동북아시아와 한반도 일대에
서 무리 지어 수렵과 채집, 어로 생활을 영위하고 있었다. 시간의
시작과 끝이 구분되지 않았고, 인간의 삶은 오롯이 자연에 의탁되
고 있을 때였다.

그로부터 한참 시간이 지나 변화의 시계는 조금씩 빨라졌고, 그
흐름에 맞추듯 그들은 이곳저곳에서 새로운 삶을 꾸리기 시작했
다. 농경 중심의 정착 생활이었다. 바야흐로 신석기시대가 끝나고
청동기시대가 시작되던 무렵, 지금으로부터 대략 5,000년 전이었
으니, 하루가 다르게 변하는 오늘날 변화의 속도와 밀도에 익숙한
현대인의 감각으로도 가늠이 잘 안 되는 까마득한 시간의 저편이

었다. 인류 문명의 탄생과 진보 과정에서 보면 그때가 지구의 곳곳에서 문명이 싹트기 시작하던 때였고, 그 문명이 발전하여 지금의 문명이 되었다고 생각하면 막연하게 오래되었다는 느낌의 강도는 많이 약해진다.

농경과 정착은 인간의 삶을 안정시켰고, 그 흔적은 이곳저곳에 침적沈積되기 시작했다. 삶이 안정되면서 거기에 맞는 연장과 주거 환경이 만들어지고, 더불어 생활의 지혜가 빠르게 고양되었다. 다듬고 새기고 그리는 미술활동이 본격적으로 시작된 것도 그 무렵이었다. 그리하여 이 땅에 정착한 사람들의 발자취는 뚜렷해지고 그들의 미술활동 또한 체계화되며 의미 있는 형식을 갖추어가고 있었다.

지난 수천 년의 유물과 기록에서 보듯, 우리 민족이 문화민족으로서 뛰어난 역량을 발휘하여 일궈낸 미술적 성취는 찬란하다. 그렇다고 성취의 시대만 있을 수는 없었다. 긴 역사에서 영욕의 교차는 숙명이었다. 국운의 융성 뒤에는 쇠락과 무너짐이 뒤따랐고 다시 융성하는 과정이 반복되었다. 전란과 기아, 역병은 일상이었고, 질곡의 세월을 견디고 인고의 삶을 살아내야 했다. 그 고난의 삶이 역설적으로 풍부한 미술적 감성과 에너지의 원천이 되었을까. 삶 속에서 삶과 더불어 창작되고 체화된 아름다움의 특질과 정체성은 명징하고, 고유색 짙은 조형과 미감美感은 각 영역에 걸쳐 뚜렷한 흔적을 남기고 있다.

시공을 불문하고 문화예술은 유물로서 빛나고 기록으로 기억된다. 안타깝게도 찬란했던 민족의 문화유산은 이민족들의 침략과

병화兵禍, 약탈의 마수를 피해가지 못했다. 일제강점기와 6·25 전쟁, 개발시대를 거치면서 파괴되고 멸실된 문화유산 또한 그에 못지않았다. 거기에다 보존 부실과 불법 유출로 소중한 유물들이 훼손되고 사라지던 일상의 장면도 결코 먼 과거가 아니었다.

그런저런 연유로 민족의 문화예술적 성취를 증거하는 유물이 넉넉지 않은 아쉬움이 있지만, 그렇다고 낙담할 일도 아니다. 주변을 돌아보면 아득한 선사시대부터 만들어져 전해진 유물 하나하나에는 아름다움에 대한 선인들의 한없는 사랑이 녹아 있고, 삶과 죽음에 대한 깊은 생각이 응축되어 있다. 그 중심에는 옛사람의 체온과 숨결이 느껴지는 토기가 있고, 화려·섬세한 불화와 금속공예품, 기품 있는 서화와 도자기가 있다. 노리개·비녀·자수 등 규방 여인들이 몸치장에 사용했던 물건도 많다. 또 무병장수와 부귀영화를 소망했던 민화民畵가 있고, 사방탁자와 반닫이 같은 조상들의 손때 묻은 가구가 있다. 5,000년이 더 된 것이 있는가 하면, 100년이 채 안 된 것도 많다.

우리는 그런 것들을 뭉뚱그려 '골동품'이라 부르기도 하고 '고미술품'이라고도 한다. '앤티크'antique라고 부르는 사람도 있다. 학술적으로 정해진 것도 아니고, 딱히 한 가지 용어로 지칭하기도 힘들다. 일각에서는 미술활동의 소산인 미술품과 생활·생산활동의 소산인 민속·민예품으로 분류하자고도 한다. 요즘 사람들 입맛에 맞게 미술art과 공예craft로 구분하자는 주장도 있다.

근대 이전, 사회가 지금보다 덜 문명화되고 덜 분화되었던 시대에는 미술과 공예, 삶과 신앙이 서로 혼재해 분리될 수 없었다. 그

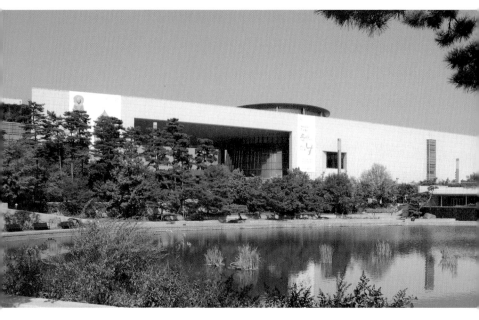

아득한 선사시대부터 근현대에 이르기까지 40만여 점의 민족 문화유산을
소장·전시하고 있는 국립중앙박물관.
연간 관람객 수가 2010년에 300만을 넘어섰고, 그 이후에도 꾸준히 늘어
2019년에는 335만을 기록하게 되는데, 이는 세계 15위권 수준이다.

런 까닭에 지금 사람들의 생각과 기준을 따르기가 여의치 않을 뿐더러 어떤 잣대를 적용하더라도 문제는 남을 수밖에 없다. 좀더 보편적인 논의를 토대로 명칭과 장르 구분 문제가 정리되었으면 하는 기대가 있다. 하지만 명칭과 장르 구분에서 분명하게 선을 긋기 힘들다는 것은 그만큼 우리 전통 미술·공예의 스펙트럼이 넓고, 미학적 해석이 풍부하다는 뜻이기도 하다.

참고로 우리 고미술품과 유사한 개념인 서양의 '앤티크'는 라틴어 'antiquus'에서 유래했다. 어원 그대로 '오래된 물건' 정도의 의미다. 한국·중국·일본에서 쓰는 '골동'骨董, 중국에서는 '고완'(古玩)이라는 말도 많이 쓴다이라는 말에 비견되는데, 골동에는 완상玩賞을 목적으로 하는 미술이나 공예의 의미가 많이 들어가 있고, 앤티크는 가구나 그릇 등 생활용품의 의미가 강한 편이다. 나름의 차이가 있지만, 둘 다 오래되어 귀하고 아름다운 미술공예품을 지칭한다는 점에서 본질적인 차이는 없다.

시대가 바뀐 것일까. 최근 들어 많은 사람들이 우리 미술품을 수집하거나 전시와 강연 등 관련 문화프로그램에 참여하고 있다. 그 가치와 잠재력을 이야기하는 모습도 낯설지 않다. 마침내 때가 되어 에너지가 분출하기 시작했다고도 하고, 어제오늘의 한류바람을 그 연장선에서 해석하기도 한다. 사실이 그렇다면 참 반갑고 다행스러운 일이다. 그러나 내겐 그런 얘기들이 뭔가 답답하게 느껴지고 때로는 아쉬움과 낭패감으로 다가올 때도 많다.

우리 미술품에 대한 그런 느낌이나 생각은 그 미학적 특징이나 상징성에 대한 과잉호기심 또는 갈증 같은 것일지도 모르겠다. 가

끔은 나의 마음을 짐작이나 한 듯, 고미술의 아름다움은 손에 잡힐 듯 신비로운 존재로 실체를 드러내는 듯하다가도 정신차려보면 신기루처럼 바람처럼 사라져버리고 없었다. 그럴수록 오래된 아름다움은 더 강하게 나를 유혹했고 나는 그 자장磁場에서 벗어나지 못했다.

그 아름다움의 의미를 몇 마디 정의나 서술로 규정하기에는 우리 고미술의 세계가 너무 넓고 깊다는 사실을 깨달은 것은 시간이 한참 흐른 뒤였다. 한국미술의 수천 년 역사와 놀라운 성취를 생각한다면 당연한 일이었다. 아무튼 그런 시간들이 누적되면서 내 눈은 조금씩 열려가고 있었고 나는 마침내 그 아름다움의 세계로 들어가는 문턱을 넘었다.

누구는 우리 고미술품을 '골동'이라 폄훼하면서 경제적으로 여유 있는 수집가들의 취미 또는 완상의 영역으로 치부한다. 하지만 안목 있는 사람이라면 오늘날 우리 삶 속에 체화되고 구현된 색채미나 형태미가 고미술의 조형성과 미감에 맥이 닿아 있음을 부정하지 않는다. 아니 부정할 수도 부정될 수도 없는 사실이다. 문화현상에서 정신과 전통은 그 자체로 역사성을 갖는 하나의 생명체이자 이 시대 문화를 생육하고, 새로운 형태로 진화시키는 토양을 의미하기 때문이다.

그렇다면 우리 고미술의 미학적 전통이나 조형성에 대한 관심은 그것에 담긴 한국미술의 본질을 이해하고 잠재된 힘을 발굴하여 21세기 문예부흥의 토대를 형성하는 에너지의 원천이 되는 셈이다. 그런 맥락에서 고미술의 아름다움은 새로운 문화의 시대로 인

도하는 안내자이자 지향指向이며 풀어내야 하는 화두라고 해도 될 것이다.

우리 고미술, 오래된 아름다움, 그 힘과 에너지, 눈에 익고 몸에 배었으되 정작 우리 자신들은 모르고 있는 느낌이나 율동 같은 것. 나는 지금껏 그 아름다움에 대해, 딱딱한 서술이 아닌 따뜻한 감성으로 풀어내려고 애써왔다. 이제는 거기에다 미술시장과 컬렉션 이야기를 섞어 한데 버무려보려 한다. 그리하여 우리가 발 딛고 살아온 이 땅의 근원적인 미감을 화두 삼아 시간의 강 저편의 옛사람들이 꿈꾸었던 아름다움의 세계로, 그들의 삶과 죽음에 대한 생각 속으로 독자들을 끌어들이고 더불어 소통하려 한다.

한국미의 원형을 찾아가는 여정, 길은 멀고 걸음은 느릴 것이다. 동행이 있으면 덜 외로울 테고 없으면 없는 대로 가야 하는 길. 아득해서 매혹적이고 힘들어도 멈출 수 없는 여정. 오늘도 오래된 아름다움은 바람되어 나를 부르고 나는 그 바람결 따라 길을 나선다. 🌸

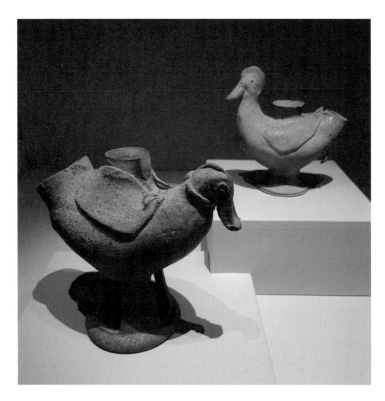

「오리 모양 토기」. 4-5세기 삼국(신라), 높이 각각 15.3, 17.8센티미터.
국립중앙박물관(최영도 기증품) 소장.
고대인들에게 오리는 땅과 물, 하늘을 오가면서
죽은 자의 영혼을 저승으로 인도하거나 인간의 뜻을 하늘에 전하는
메신저였던 것 같다. 그들은 오리의 영험한 능력에 의탁해
망자의 안식을 기원하는 마음이 하늘에 전해지길 바라는 간절함으로
오리 모양 토기를 빚어 무덤에 부장했다.

「금동반가사유상」, 삼국, 높이 12.6센티미터, 개인 소장.
손안에 들어오는 작은 크기지만 자세와 표정은 한없이 원만하고 성스럽다.
소형 금동반가사유상은 신체의 복잡한 비례감을 조형적으로 구현하기 어려운 데다
남아 있는 작품 수가 절대적으로 적다 보니 불상 수집가들의 로망이 되고 있다.

「나전 대모 당초무늬 염주함」. 12세기 고려, 높이 4.5센티미터, 지름 12.4센티미터,
일본중요문화재, 나라(奈良)현 가쓰라기(葛城)시 다이마데라(當麻寺) 소장.
고려시대 나전칠기는 세계적으로 20여 점만이
공개되어 있을 정도로 귀한 유물로 상감청자와 더불어
고려시대 귀족문화를 상징한다. 특히 이 염주함은
얇게 갈은 노란색 대모(거북등딱지)가 영롱한 자개 색과 어울려
섬세 화려하면서도 당초무늬의 율동감이 느껴지는
고려공예의 최고 걸작으로 꼽힌다.

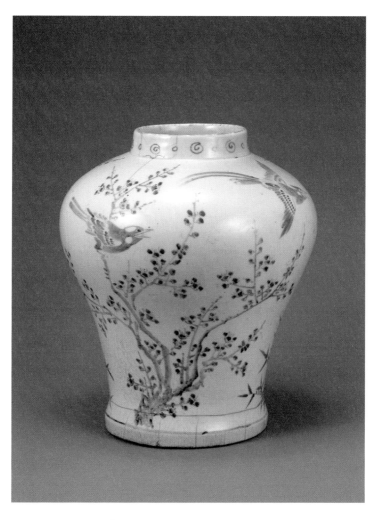

「백자청화 매화·새·대나무무늬 항아리」. 15-16세기 조선,
높이 27.8센티미터, 보물 제2058호, 이화여대박물관 소장.
단아한 몸체에 절제된 붓놀림으로 그려진 매화·새·대나무 그림은
조선 사대부의 가치관과 미학관을 잘 나타내고 있다.

「청풍계도」(「장동8경첩」壯洞八景帖 가운데 한 폭). 조선 후기,
33.1×29.5센티미터, 국립중앙박물관 소장.
겸재 정선(謙齋 鄭敾)의 무르익은 필치로 지금의 서울 청운동 계곡에 있는
선조~인조대의 문신 김상용(金尙容)의 고택을 그린 작품이다.

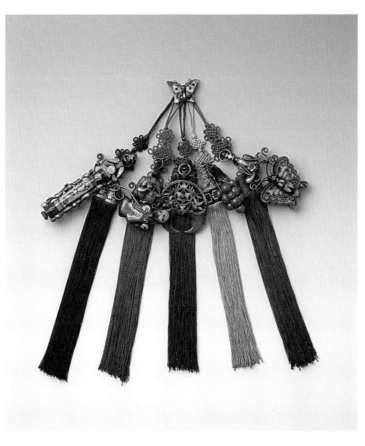

「오작노리개」. 조선 후기, 전체 길이 33-37센티미터, 보나장신구박물관 소장.
궁중의 비빈들이 특별한 행사 때 착용했을 것으로 짐작되는 노리개다. 화려한
칠보 주체와 봉술이 잘 어우러지고 보존 상태가 아주 좋다.
노리개는 단작·삼작·오작·칠작으로 만들어졌으나 대개가 단작 아니면
삼작이었다. 마니아 컬렉터들이 많고 가격도 상당한데, 이쪽 사정에 정통한
한 컬렉터는 1980년대 저 정도의 완전한 궁중 오작노리개는
반포의 소형아파트 한 채 값에 거래되었다고 기억한다.

미술시장과 컬렉션 풍경 – 거시적 소묘

시장은 창작과 컬렉션을 연결하고 소통케 함으로써 미술문화를 꽃피운다. 동력의 중심축은 컬렉션에 있다. 그 사실을 부정할 수도 없지만, 긍정하지 않으면 미술문화는 융성하지 않는다.

미술시장은 변화가 더딘 곳이다. 현대미술도 그렇지만 고미술시장은 더 그렇다. 시류나 유행에 둔감하다 보니 어지간해서는 수급구조나 거래관행이 잘 바뀌지 않는다.

그러나 시계時界, time horizon를 좀 길게 잡으면 풍경은 사뭇 달라진다. 의미 있는 변화가 곳곳에서 끊임없이 일어나고 있는 것이다. 그곳에서는 다만 시간이 좀 천천히 흐를 뿐, 컬렉터들의 취향은 바뀌는 것이고 어디선가 새로운 감각과 관점을 가진 이들이 나타나 변화를 이끌기 마련이다. 가까이 있을 때는 모르지만 한동안 시간이 지나서 보면 훌쩍 커 있는 아이처럼, 수급구조와 가격체계가 바뀌고 컬렉션 문화도 발전한다. 우리 미술계의 장기 추세를 씨줄로, 단기 동향을 날줄로 삼아 그 흐름을 교직해보자.

우리 미술시장이 다중의 관심을 받으며 컬렉션 문화를 뒷받침하고 때로는 선도하기 시작한 지는 그다지 오래되지 않았다. 그 시점

은 대략 나라 경제가 성장과 도약의 기틀을 마련하는 1970년대 초
반 무렵으로 보는 것이 중론이니, 이제 겨우 반세기를 지나고 있는
셈이다.

미술문화는 기본적으로 축적된 자본과 경제력이 뒷받침될 때 번
성한다. 그렇듯 오늘날 전해지는 세계적인 미술품은 대부분 경제
력 있는 상류층이 즐기고 후원했던 결과물이다. 비슷한 맥락에서
1960년대 중반 이후 우리 경제의 꾸준한 성장은 문화예술 활동을
견인하는 원동력이 되어왔다. 축적되는 경제력에 힘입어 창작공급
과 즐김수요을 위한 물적 토대가 마련되고, 나아가 한국미술의 뿌
리와 특질을 알아야 한다는 사회적 자각이 자연스레 옛 공예와 미
술품에 대한 관심으로 이어진 것이다.

1970년대가 고미술에 대한 관심이 높아진 시기라고 한다면,
1980년대는 현대미술이 상대적으로 크게 주목받은 시기다. 그 배
경에 대해서는 신장된 경제력과 서양 문물에 익숙한 중산층의 증
가 등 여러 요인이 언급되어왔다. 주거문화의 변화도 그중 하나였
다. 1980년대 들어 우리 사회의 주거공간은 본격적으로 단독주택
의 한옥 구조에서 집합주택의 아파트 구조로 바뀌기 시작한다. 급
격하게 늘어나는 아파트의 넓은 벽면과 트인 공간에는 아무래도
현대적 감각이 풍부한 작품이 잘 어울리기 마련이었다. 그러한 변
화는 미술에 대한 한정된 사회적 수요를 현대미술 쪽으로 쏠리게
함으로써 고미술시장을 위축시키는 주된 변수로 작용했고 그러한
흐름은 지금도 계속되고 있다.

현대미술에 밀려 위축되긴 했으나 그 와중에도 고미술에 대한

관심과 컬렉션 수요는 1990년대 들어서도 꾸준한 증가세를 이어 갔다. 1980년대 후반의 경제 호황에다 아시안 게임, 올림픽의 성공적 개최 등으로 국력에 대한 국민들의 자신감이 형성되었고 그러한 자신감은 자연스레 우리 전통문화에 대한 자긍심과 관심으로 연결되었기 때문이다. 그러한 변화의 중심에 고미술이 한 축을 형성하고 있었고, 시장 규모 또한 확대되고 있었다. 시기상으로는 그이전의 일이지만, 〈한국미술 5,000년전〉이 1976년 일본 전시를 시작으로 1981년에는 미국, 1984년에는 유럽에서 순회전을 열었고여기서 쏟아진 해외의 관심과 찬사도 우리의 미술문화 유산을 되돌아보고 그 성취를 재인식하는 데 도움이 되었을 것이다.

1990년대 이후에는 소더비Sotheby's, 크리스티Christie's 등 해외 주요 미술품 경매에서 한국 미술품이 고가로 낙찰되는가 하면 국내 상인과 컬렉터들이 해외에서 작품을 구입해 반입하는 사례도 크게 늘어난다. 대표적인 사례로서 1996년 10월 뉴욕 크리스티 경매에서 백자 철화 용문항아리가 765만 달러당시 환율로 62억 원에 낙찰되면서 우리 미술품에 대한 해외 컬렉터들의 높은 관심을 환기시킨 바 있다.

한편 한·중 국교 정상화 이후에는 북한의 고미술품이 중국을 경유해 대량으로 반입됨에 따라 국내시장에 상당한 영향을 주게 된다. 경제사정이 어려웠던 북한으로서는 돈되는 것은 전부 내다 팔아야 하는 상황이었지만 다행스럽게도 남한의 경제력과 컬렉션 수요가 그것을 수용할 수 있었고, 미술시장에서는 때 아닌 공급과잉으로 가격하락이 일어나기도 했다. 청자와 고려토기의 가격이 많

〈한국미술 5,000년전〉을 안내하는 영국박물관의 포스터. 국보 제78호 금동반가사유상이 포스터를 장식하고 있다. 〈한국미술 5,000년전〉은 1976년 일본 전시를 시작으로 1980년대 미국과 유럽의 주요 도시에서 개최되었는데, 당시 한국미술의 진수를 접한 해외의 관심은 뜨거웠다.

이 떨어졌고 해주소반, 박천반닫이를 비롯해서 조각보 등 목가구와 민속·민예품도 큰 영향을 받았다.

외환위기와 글로벌 금융위기를 겪으면서 경제는 어려워졌고 미술시장도 그 영향에서 자유롭지 못했다. 그때 이후 지금까지 시장은 제대로 된 반등 한 번 없이 침체일로를 걸어왔다. 미술계는 극심한 불황을 겪는 와중에도 위작 문제로 발목 잡히기 일쑤였고, 시장과 시장상인들에 대한 신뢰는 바닥으로 떨어지고 있었다. 그들은 각자도생할 뿐 시대변화와 컬렉터들의 높아진 눈높이를 읽어낼 능력도 의지도 부족했다. 이에 실망한 수요자들은 아예 시장을 떠나거나 경매 쪽으로 발걸음을 돌렸고, 경매시장으로의 쏠림은 날이

갈수록 심해지고 있다. 시장상인들조차 물건을 경매에 내다 팔거나 낙찰받을 정도로 지금의 가게시장은 불황을 넘어 황폐화되어가는 분위기가 역력하다.

불황의 터널이 언제 끝날지 알 수 없지만, 한편으로 그런 상황에서 조금 비켜나 살펴보면 흥미롭게 다가오는 이런저런 모습도 많다. 희망으로 가는 변화 또는 기대라고 해도 될지 모르겠다.

첫째는 새로운 미감과 안목을 가진 신규 컬렉터들이 늘고 그들을 중심으로 관심 분야가 넓어지면서 시장 구조가 다원화·다층화되고 있는 모습이다. 고미술에 처음 입문하는 사람들은 통상적으로 서화로 시작해 점차 안목이 높아질수록 도자기와 금속공예품 쪽으로 옮아간다. 이들 품목은 이른바 정통 컬렉션의 중심축이어서 시장도 자연스레 이들 중심으로 형성되어왔다. 그 수요는 여전하지만 최근에는 실생활과 밀접했던 고가구나 민예품도 많은 사람들이 관심을 갖고 찾는 영역이 되어가고 있다. 그 배경에는 상대적으로 가격대가 다양해서 선택의 폭이 넓은 데다 과거 실생활에서 사용된 것들이어서 익숙하고 다가가기 쉽다는 점도 작용했을 것이다. 계층을 가리지 않고 찾는 사람들이 늘다 보니 이들의 경제적 가치도 하루가 다르게 높아지는 추세다.

이처럼 관심 분야가 넓어지고 컬렉터 층이 다양해지는 것은 무척 반가운 일이다. 하지만 아직은 영역별로 거래 시장이 형성되거나 전문화된 컬렉터들을 찾아보기 힘든 아쉬움도 느껴진다. 나름의 기준과 정체성을 추구하는 컬렉터들이 드물다는 말이다. 그냥 사 모을 줄만 알지 컬렉션을 체계화하고 고급화하는 노력 또는 능

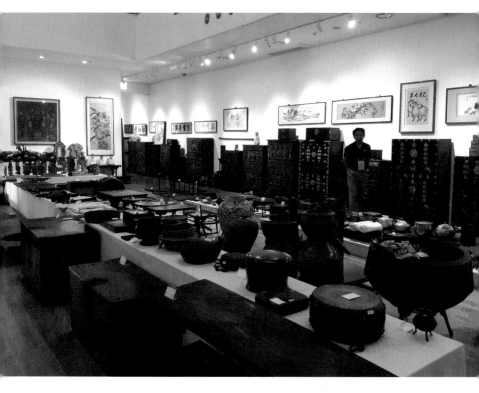

2019년 12월, 한국고미술협회 종로지회가 개최한 대규모 판매전.
토기·도자기·서화·목기·민속품 등 다양한 우리 고미술품들이 전시되어 있다.

력이 부족하다는 뜻이기도 하다. 기대컨대 이것저것 가리지 않는 백화점식 수집에서 벗어나 자신만의 특화된 고유 영역을 향해 지속적으로 업그레이드 해가는 컬렉션 문화가 자리 잡을 때 명품은 명품대로 고급 컬렉션의 영역에 자리하고, 민예품은 민예품대로 생활 속의 컬렉션 문화로 체화體化되는 것이다. 비슷한 맥락에서 시장도 각각의 특징을 가진 영역별 시장으로 분화·발전해 우리 사회의 컬렉션 문화를 효율적으로 뒷받침하고 견인하는 기회의 장이 되어야 함은 물론이다.

이와 관련된 현상으로 최근 들어 시장에서 명품 서화나 도자기 찾아보기가 점점 힘들어진다는 이야기가 많다. 오랜 역사와 더불어 민족의 미술적 성취가 상당했음에도 이민족의 침략 때 입은 병화와 일제의 약탈, 6·25 전쟁과 보존 부실 등으로 온전히 전해져 보존된 미술 공예품들이 절대적으로 적은 것이 우리 실정이다. 이제는 그마저도 시장에서 퇴장되어 유통물량이 고갈되어가고 있다. 체계적이고 특화된 컬렉션을 지향하는 사람들이 늘어날수록 시장 거래는 분야별로 활성화되고 유통물량 부족 문제도 조금은 완화될 수 있을까. 퇴장된 미술품을 시장으로 끌어내고 다중이 함께 즐기는 컬렉션 문화로 발전했으면 하는 기대가 간절해지는 대목이라 하겠다.

한편 미술시장의 개방 가능성과 이후 전개될 시장 상황을 예측해보는 것도 흥미롭다. 세상이 빠르게 세계화되고 있는 흐름은 어제오늘의 일이 아니다. 우리 사회는 어느 나라 못지않게 그 흐름을 탔었고 덕분에 이만큼 발전한 것도 사실이다. 경제가 그렇고 금융

이 그렇다. 앞으로도 많은 영역에서 주도적으로 또는 강제되어 그 흐름을 타야 할 것이다.

그러나 미술품은 그 흐름에서 빠져 있다. 과거 문화유산의 참혹한 침탈 현장을 묵묵히 바라볼 수밖에 없었던 쓰라린 기억이 사람들 마음속에 뿌리 박혀 있어서 그럴까. 동산문화재의 국외반출은 정서적으로 극히 부정적일뿐더러 법적으로도 엄격하게 규제되고 있다. 그렇다 보니 별것 아닌 것도 함께 묶여 천덕꾸러기가 된 유물이 허다하다. 우리 역사와 문화·예술을 증거할 문화유산은 각별한 애정과 관심을 기울여 보존해야 함은 두말할 필요가 없다. 그렇다고 이것저것 가리지 않고 다 묶어두는 것이 옳은지, 현실적으로 또 앞으로도 그렇게 하는 것이 가능할지에 대해서도 사려 깊게 생각해볼 일이다.

문화유산의 엄격한 국외 반출 금지는 득과 실의 양면성을 품고 있다. 소중한 문화유산을 이 땅에 잘 보존하여 역사와 문화를 기려야 한다는 명분은 너무나 지당하지만, 다른 한편으로 우수한 문화유산을 국제사회에서 격리시키는 부작용이 없다고 할 수는 없다. 합당한 선에서 완화될 경우 우리 문화와 미술에 대한 국제사회의 관심과 이해를 증진시키는 한편 국제미술시장에서 거래가 활성화됨으로써 우리 미술품의 전반적인 가치상승으로 이어질 수 있다. 조심스럽긴 하나 이제는 좀 여유를 가지고 국가가 나서서 보존할 필요가 있는 대상과 범주를 보수적으로 설정하고, 그렇지 않은 유물에 대해서는 순차적으로 조금씩 반출을 허용하는 방안을 생각할 때가 되었다.

운용의 묘를 살려, 예컨대 해외 미술관이나 박물관 같은 기관에 대여 형식의 반출은 부작용을 줄이면서 우리 미술문화를 세계인에게 알리는 마중물이 될 수 있다. 참고로 토기의 경우 국내 물량에 여유가 많음에도 반출이 원천적으로 금지되다 보니 국제 애호가들로부터 외면당하고 국내시장은 국내시장대로 죽어가고 있는 실정이다. 어찌 보면 무차별적으로 강제된 반출금지로 인해 우리 토기의 역사적·미술적 가치를 스스로 훼손하는 상황이 연출되고 있는 것이다.

이와 관련하여 국외 소재 미술품의 환수문제도 되짚어보아야 한다. 불법으로 유출된 문화유산을 환수하는 문제는 당연한 권리이며 책무다. 국외 소재 문화재 재단을 만들어 실상을 파악하고 필요할 경우 민간에 정보를 제공하여 환수를 추진하는 것도 옳은 일이다. 그러나 지나치면 부작용이 따른다. 과거에 불법으로 빼앗겼다고 너무 억울해해서도 안 된다. 명확한 증거도 없이 언론이나 정치권에서 호들갑을 떨며 불법인 양 몰아붙이고 소송을 제기한다든가 국가간 문제로 부각시켜서는 더더욱 안 될 일이다. 그럴수록 물건은 지하로 숨어버리고 시장을 통한 환수 기회마저 원천적으로 잃어버리게 된다. 목적이 환수에 있다면 그 목적 달성을 위해 국가기관이 전면에 나서기보다 민간의 힘과 지혜를 빌려 그들이 알아서 경매에서 낙찰받거나 사오게 하면 되는 것이다. 우리 경제력은 그 정도의 넉넉한 힘이 있다. 좀더 열린 마음으로 다가가고 문제의 본질을 이성적으로 살피는 지혜가 필요하다.

다시 이야기는 본론으로 돌아간다. 미술 창작은 컬렉션의 힘을

통해 세상과 대화하면서 존재의 의미를 찾는다. 시장은 창작공급과 컬렉션수요을 연결하고 소통케 함으로써 미술문화를 꽃피운다. 동력의 중심축은 컬렉션에 있다. 그 사실을 부정할 수도 없지만, 긍정하지 않으면 미술문화는 융성하지 않는다.

우리 사회는 그동안 이 문제에 대해 너무 엄격한 잣대를 들이대왔다. 문화와 문화현상에 대한 깊이 있는 이해와 성찰 없이 밖으로 드러난 문제점만 부각시키는 데 익숙해져 있다. 이제는 미술문화가 자본과 경제력으로 양육된다는 지극히 상식적인 사실을 받아들일 때가 되었다.

참고 삼아 덧붙인다. 자본과 컬렉션의 관계를 이야기할 때 삼성과 이병철 회장을 떠올리는 사람들이 많다. 삼성과 이병철 회장에 대한 우리 사회의 평가는 엇갈린다. 경제적인 관점에서 많은 사람들이 그를 삼성의 창업주로서 삼성이 글로벌 기업으로 도약하는 토대를 놓았다고 높게 평가하지만, 나는 오히려 1960-70년대 속절없이 국외로 반출되던 우리 미술품을 열정적으로 사 모으고 보존하여 지금의 삼성미술관 '리움'으로 남긴 컬렉션 업적을 더 높게 평가하는 쪽에 서 있다. 그렇다고 그의 컬렉션 이력에 흠결이 없다는 것은 아니다. 다만 그가 없어 지금의 리움 컬렉션의 상당 부분이 해외로 유출되었다고 생각하면 모골이 송연해질 뿐이다.

문화의 시대, 21세기가 시작된 지도 벌써 20년이 지나고 있다. 우리는 지금껏 무엇을 준비해왔고 어디로 나아가고 있는가. 우리 사회는 짧은 기간에 정치·경제 분야에서 많은 성취를 이룬 모범적인 국가로 인정받고 있다. 이제는 문화·예술에 대해서도 좀더 열

정적이면서 열린 마음으로 다가가는 자세를 가져야 할 때다. 그리
하여 한국미술의 아름다움을 세계와 공유하고 나아가 우리의 문화
예술적 감성으로 그들과 소통하고 대화할 수 있어야 한다. 그때 비
로소 국제사회는 우리를 정치·경제를 넘어 참된 문화인으로, 문화
사회로 인정하고 부러워할 것이다. ✿

벽에 걸면 다 안다

신흥부자들은 고급문화를 손쉽게 돈으로 흉내
낼 수 있는 방법을 알아낸다. 바로 미술품 수집
이었다. 그들은 자신의 집이나 집무실에 걸린 명
화가 자신의 교양과 문화 수준을 나타낸다고 믿
는다.

아름다움에 대한 인간의 욕망은 근원적이고 본능적이다. 미술품
을 대하는 감정도 그다지 다르지 않다. 그러나 치열한 세속의 미술
시장을 바라보는 사람들의 시선은 좀 다른 데가 있다.

미술시장은 일반 상품시장과는 차별적이다. 생필품이 아닌 사치
재여서 수요의 가격탄력성이 클 것 같지만 실제 가격의존도는 낮
은 편이다. 가격도 가격이지만 작품을 평가하는 컬렉터의 취향과
심미적 기준이 더 크게 작용하기 때문이다. 또 한편으로 미술시장
에서는 정보가 거래의 상당 부분을 결정짓는 구조가 일반화되어
있다. 여느 상품시장에 비해서 정보의 역할이 한층 중요하다는 의
미다. 잘 알려진 대로 작품의 진위를 비롯해서 거래가격경제적 가치
과 같은 정보는 접근하기도 만만찮지만, 그것의 신뢰성 여부 또한
늘 논란이 되어왔다.

미술시장의 차별적인 속성은 일차적으로 정보제약과 밀접하게

관련되어 있다. 어떤 제약이든 제약은 경쟁을 제한하여 효율성을 떨어뜨린다. 경제학적으로 말하면 미술시장은 정보제약으로 인해 거래가 활성화되기 힘든 비효율적인 구조를 갖고 있다는 말이다.

미술시장을 둘러싸고 있는 그런 여러 제약에도 불구하고 미술품은 활발히 거래되어왔다. 때로는 과열되어 바깥 사회의 이목을 집중시켰고, 때로는 기록적인 경매가격으로 세상 사람들을 놀라게 할 때도 많았다. 최근에는 그 성장세가 일반 경제를 크게 앞지르고 있다.

사람들은 왜 미술품을 선망하고 사들이는 것일까? 그 동인動因을 두고서도 한쪽에서는 아름다움에 대한 인간의 근원적이고 탐미적인 욕망을 언급하는가 하면 다른 한쪽에서는 과거 어느 때보다 세속화되어가는 미술시장의 거래 모습을 지적한다. 당연히 최근 미술시장의 흐름을 보는 시선에도 다양한 생각과 기대가 녹아 있을 터이다.

사람들이 미술품을 선망하고 사들이는 이유는 첫째, 미술품이 우리 삶을 풍요롭게 하며 마음에 안식을 준다는 기대와 믿음 때문이다. 그 바탕에는 삶과 미술의 관계, 또는 미술의 본질적인 가치와 역할에 대한 긍정적인 인식이 깔려 있다. 미술문화는 그런 인식을 생육의 자양분으로 삼아 융성하기 마련인데, 거기서 자연스럽게 소장하며 즐기는 컬렉션 동기가 유발된다.

둘째, 투자자들은 미술품이 부동산이나 금융자산에 비해 수익률이 결코 낮지 않다는 사실에 주목한다. 단기 수익률에 대해서는 의견이 엇갈리지만, 적어도 중장기적 수익률의 경우 여타 자산에 비

해 높다는 자료는 차고 넘친다. 투자의 일차적인 목적은 수익 창출이니, 수익률이 높은 미술품 투자는 당연하고 합리적인 자산운용이라 할 수 있다. 거기에 더해 집 안을 장식하고 감상할 때 얻어지는 마음의 안식이나 힐링까지 암묵적인 수익으로 간주한다면 실제 수익률은 더 높아질 것이다.

미술품이 훌륭한 투자 대상 또는 재테크 수단이라는 사실은 어제오늘의 이야기가 아니다. 이를 실증하는 통계와 연구자료 가운데 대표적인 것이 미술가격지수art price index 분석이다. 뉴욕대학의 모제스M. Moses와 메이J. Mei 교수는 미술가격지수 분석을 통해 미술품이 여타 투자자산에 비해 가치의 보전과 증식에 탁월하다고 밝힘으로써, 미술품의 대중적 투자시대를 열었다.*

셋째, 사람들이 미술품에 주목하는 또 다른 이유는 미술품이 상속에 유리하다는 점이다. 나라마다 상속문화가 다르고 세제稅制에서도 차이가 있겠지만, 미술품 상속이 다른 자산보다 경제적 이점이 많다는 점에 대해서는 전문가들의 의견이 일치한다. 그들은 또 미술품 상속에는 돈으로 따지기 힘든 무형적 가치가 수반된다는 사실을 추가한다. 예를 들면, 문화예술에 대한 애정이나 교양과 안목, 집안 분위기와 같은 정신적 자산이 미술품과 함께 자녀들에게

＊ 모제스와 메이 교수는 미술품 경매시장에서 거래된 작품들의 가격 변동을 지수화하고 그것을 토대로 미술품의 수익성을 분석했다. 그들이 추정한 미술 가격지수를 대표적인 투자수익률 지표인 주가지수(예를 들면, S&P500)와 비교하면, 추세적으로는 그것을 웃돌면서 훨씬 안정적인 움직임을 보였다.

상속된다는 것인데, 이것까지 감안하면 미술품 상속의 가치와 이점은 한참 커져야 마땅하다.

여기서 한 걸음 더 나아가 미술품에 대한 인간의 엇나간 감성과 심리, 과시욕과 같은 세속적인 욕망에 주목하면 이야기는 좀더 풍성해진다.

인간은 절대 다수가 보통사람들과는 차별되고 상류층에 속하고 싶어 하는 욕망을 품고 있다. 다행스럽게도 지금은 과거와는 달리 계급이 해체된 사회여서 노력 여하에 따라 신분 상승이 가능하다. 노력만으로 신분 상승이 가능해진 현대사회에서는 어떻게든 상류층에 속하고 싶은 욕망이 더 커질 수밖에 없다. 대표적인 방법은 소비하고 과시하는 것이다. 상류층은 신분부富 과시를 위해 명품을 사고 하류층은 상류층의 소비를 모방한다. 현대인들이 명품에 열광하는 것은 명품을 소유함으로써 보통사람들과는 차별되고 상류층에 속한다고 생각하기 때문이다. 그런 점에서 현대사회에서 소비는 계층을 나타내는 하나의 분류기준이자 계급 상승의 사다리가 되어 있는 것이다.

명품은 돈만 있으면 해결된다. 그러나 돈으로 안 되는 것이 교양과 취향, 그것에서 풍겨나는 기품과 아우라다. 어디에나 길은 있는 법, 신흥부자들은 그 같은 고급문화를 손쉽게 돈으로 흉내 낼 수 있는 방법을 알아낸다. 바로 미술품 수집이었다. 그들은 자신의 집이나 집무실에 걸린 명화가 자신의 교양과 문화 수준을 나타낸다고 믿는다. 그 믿음으로 그들은 과시하고 인정받기 위해 미술품을 사들이는 것이다. 순수하고 아름다워야 할 미술품이 역설적으로 뛰

감성투자 수익률(2018년 기준)

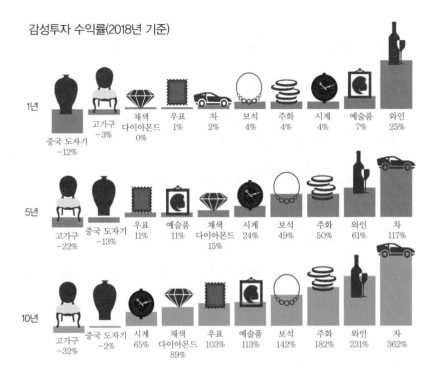

1년

중국 도자기
-12%

고가구
-3%

채색
다이아몬드
0%

우표
1%

차
2%

보석
4%

주화
4%

시계
4%

예술품
7%

와인
25%

5년

고가구
-22%

중국 도자기
-13%

우표
11%

예술품
11%

채색
다이아몬드
15%

시계
24%

보석
49%

주화
50%

와인
61%

차
117%

10년

고가구
-32%

중국 도자기
-2%

시계
65%

채색
다이아몬드
89%

우표
103%

예술품
113%

보석
142%

주화
182%

와인
231%

차
362%

주요 감성투자의 수익률은 여러 측면에서 흥미롭다. 모든 자산에서
단기보다 장기 수익률이 높은 것을 알 수 있는데, 이는 속성이
유사한 미술품 컬렉션이나 투자의 향방과 관련해 시사하는 바가 크다.

(자료: Swissinfo.ch.)

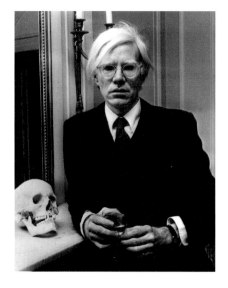

'팝의 황제' '팝의 디바'로 불리는 미국 팝아트의 선구자 앤디 워홀. 그는 대중미술과 순수미술의 경계를 무너뜨리고 미술뿐만 아니라 영화·광고·디자인 등 시각예술 전반에서 혁명적인 변화를 주도함으로써 현대미술의 대표적인 아이콘으로 통한다.

어넘을 수 없는 계급의 벽이 되고 있다고 할까. 팝 아티스트 앤디 워홀Andy Warhol, 1928-87은 끼 넘치는 말로 그 벽을 깨트리는 방법을 풍자했다.

은행에 백만 달러가 있는 것은 아무도 모른다. 그러나 벽에 걸면 다 안다.

최근 주목받고 있는 '감성투자'passion investment의 행태와 속성도 흥미롭다. 감성투자는 말 그대로 감성과 열정으로 즐기면서 수익을 추구하는 새로운 투자 영역이다. 미술품이 대표적이고, 자동차·시계·보석·와인·앤티크 등도 주요 대상이다. 부동산이나 금융자산같이 돈만을 목적으로 하는 메마른 투자에 지친 투자자들

이 대안으로 점찍으면서 규모가 빠르게 늘고 있다. 한편으로는 장기적으로 소장하면서 즐기기보다 투자수익에 방점이 찍혀 있어 시장의 단기변동성을 키운다는 눈총도 받고 있지만, 미술시장의 규모를 키우고 거래를 활성화시키는 순기능이 만만찮다는 평가도 있다.

오늘날 미술품 투자나 컬렉션은 거스를 수 없는 대세임이 분명하다. 열정만으로 준비 없이 덤비기엔 이런저런 위험들이 곳곳에 지뢰처럼 잠복하고 있어 선뜻 내키지 않을 수도 있다. 그렇다고 포기하기엔 너무나 치명적인 유혹으로 다가오는 것이 미술품 컬렉션이다. 그 마음의 갈등을 넘어 미술의 참된 가치를 이해하고 시장 생리를 몸에 익히면서 한 점 두 점 모으다 보면 삶의 풍요로움에 더해 언젠가 수익도 창출되는 행운을 기대할 수 있다.

미술품 투자와 컬렉션, 냉정과 열정을 적절히 아우르는 것이 쉽지는 않겠지만 그래도, 아니 그래서 미술품은 충분히 매력적이다. ✿

사기도 힘들지만 팔기는 더 힘들다

감상하고 즐기면서 더불어 시간이 흐름에 따라 경제적 가치도 올라가기를 기대하는 전략, 즉 컬렉션과 투자가 적절히 조화될 때 미술 투자는 지속가능성이 높아지는 것은 물론이고 수익 창출도 기대할 수 있다.

미술시장은 변화가 더딘 곳이다. 고미술시장은 특히 더 그렇다. 컬렉터의 취향이 시류나 유행에 둔감한 데다 현대미술과는 달리 신작 공급이 없으니 새로운 컬렉션 영역이 생겨날 수 없고 시장구조에서도 단기적 변화를 기대하기 힘들다. 현대미술이 '모데라토' moderato, 보통 빠르기라면 고미술은 '몰토 아다지오' molto adagio, 아주 느리게쯤 된다고 할 수 있다.

그런 고미술시장에도 최근 들어 일정한 변화의 기운이 감지되고 있다. 계속되는 불황에다 낙심한 컬렉터들의 시장이탈로 기존의 수요기반이 위축되고 있는 가운데 다른 한편에서는 시대 변화에 따르는 나름의 새로운 수요층이 꾸준히 발생하고 있는 모습이 그렇다.

특히 수요구조의 변화는 뚜렷하다. 예컨대 수요층의 깊이가 얕아지는 대신 넓이는 조금씩 확대되고 있는 모습이다. 수요층의 깊이가 얕아지는 것에 대해서는 당연히 걱정스럽게 바라보는 시선이

많다. 우리 사회의 컬렉션 문화가 구조적으로 부박화浮薄化되는 것을 우려하는 것이다. 하지만 새로운 관심 분야가 조금씩 생겨나고 그것에 몰입하는 신규 컬렉터들이 늘면서 시장의 기대가 개선되는 느낌도 없지 않다. 아무튼 수요자들의 구매동기가 다원화되고 거래방식이 다양해지는 모습은 충분히 흥미롭다.

세상은 변하고 사람도 변한다. 미술시장도 그 흐름에서 자유로울 수 없다. 과학기술의 진보로 사람들의 생각의 깊이는 얕아지고 관심의 범위는 넓어지는 작금의 세태를 시장도 닮아가는 것일까. 쉽게 뜨거워지고 쉽게 식어버리는 세상인심처럼 쉽게 사고 쉽게 파는 변덕 탓에 미술시장의 변동성도 커지는 모양새다.

그런 변화를 추동하는 힘의 근원을 찾아가다 보면 종국에는 곳곳에서 분출하는 인간의 욕망과 마주치게 된다. 그들의 욕망은 시장을 들뜨게도 하고 어지럽히기도 한다. 뒷정리는 늘 시장의 몫이었다. 시장은 욕망을 차별하지 않고 그 모두를 품어내기 때문이다.

한편으로 시장은 변화를 앞서 전하는 전령사 역할을 맡기도 한다. 이왕이면 긴 불황의 터널을 벗어날 희망적인 움직임이 감지된다는 반가운 소식을 전해주면 좋겠지만, 아직은 때가 아닌지 시대 변화와 맞물려 사람들의 관심이 투자로 윤색된 자본의 탐욕 쪽으로 기울고 있는 미술시장의 분위기를 전하고 있을 뿐이다.

투자는 자본을 축적하는 수단이다. 자산을 사고팔아 수익을 창출하는 경제행위다. 불확실성과 리스크가 수반되기 마련이고, 이익이 발생할 수도 손실이 발생할 수도 있다. 과거에는 주식이나 부동산이 대세였으나 최근에는 대상이 다방면으로 확대되면서 고미

술품에도 기회가 주어지는 듯한 분위기다. 그 대상이 어떤 것이든 자본의 후각은 무딘 듯 예민하고 이성적인 듯 본능적이다.

고미술품 투자. 그 이름처럼 오래된 아름다움으로 단장된 꽃길일까, 아니면 팜 파탈femme fatale의 유혹일까. 이도 저도 아니라면 무한 증식으로 치닫는 자본의 본능일까. 고미술품이 투자의 대상이 되고 있다는 작금의 현실이 조금은 기대되고 조금은 걱정스럽지만, 그 실상을 이해하기 위해서는 챙겨보아야 할 사항들이 많다.

첫째는 고미술품의 재화적 속성에 대한 이해다. 고미술품은 서화처럼 제작 시기와 작가의 관지款識가 남아 있는 것도 있지만, 대개는 오래되어 제작기록이 없다. 개인적 감성과 취향에 크게 의존하는 완상품인 까닭에 객관적인 가치평가 기준을 설정하기도 어렵다. 그런데다 분야는 다양하고 시대별 스펙트럼도 매우 넓다. 요약하면, "오래되어 신뢰할 만한 제작기록이 없거나 희소한 데다 후대에 만들어진 방품倣品과 위작들이 뒤섞여 유통되는 것"이 고미술품이다. 이 같은 속성 때문에 진위 문제가 숙명처럼 따라다니고, 이런저런 요소들이 복합적으로 얽혀 가치 평가와 시장 예측을 어렵게 한다. 투자이론을 빌리면, 거래비용이 크고 리스크 구조가 복잡하다는 말이 될 것이다.

고미술품에 내재하는 또 하나의 속성은 환금성유동성이 크게 떨어진다는 사실이다. 수익구조가 비교적 분명하고 거래가 활발한 주식이나 채권과는 달리 거래기회는 제약되고 체결 가능성도 낮다. 현금이 필요하면 주식은 손절매stop loss라도 할 수 있지만 고미술품은 그것도 여의치가 않다. 제때제때 거래가 이루어지지 않는

것은 시장이 효율적으로 작동하지 않기 때문이지만, 그것에 더해 주된 구입 목적이 단기적 투자수익보다는 장기적 소장에 있는 연유로 거래의 역동성이 떨어지기 때문이다.

고미술시장의 구조적 특징과 수급 행태도 눈여겨봐야 한다. 잘 알다시피 시장은 경제적 가치가 있는 물건이 거래되는 곳이다. 고미술시장에서는 완상의 대상이면서 경제적 가치, 경우에 따라서는 미래의 투자가치가 있는 서화나 공예품들이 거래된다. 여느 시장과 마찬가지로 수요 공급에 따라 거래가 이루어지고, 그것의 경제적 가치 또는 투자 수익은 시장을 통해 평가되고 실현된다.

당연한 이야기지만, 시장이 원활하게 작동하기 위해서는 정확한 거래정보가 시장참여자들에게 폭넓게 무차별적으로 공유되어야 한다. 고미술품은 진위 여부가 고질병처럼 따라다니는 데다 거래도 폐쇄적인 구조를 갖고 있다. 물건의 경제적 가치가 개인의 주관적 기준이나 안목에 의해 결정되다 보니 객관적인 정보가 존재하기 어렵다. 그런 제한된 거래정보마저 시장참여자들 사이에 비대칭적으로 보유되는 경우가 다반사다. 결과적으로 여느 상품시장에 비해 거래비용이 커지고 시장의 효율성은 떨어진다.

그렇다고 방법이 없는 것은 아니다. 예를 들어, 작품 거래가 경매와 같이 공개된 장소에서 충분한 정보를 토대로 다수의 수요자와 공급자가 경쟁하는 시장에서 이루어진다면 그것의 경제적 가치는 시장에서 결정될 것이다. 현실적으로 가장 객관적이고 바람직한 거래방식이자 가치평가 시스템이다. 최근 들어 경매시장이 활성화되고 있는 것도 고미술시장을 좀더 효율적인 구조로 가져가려는

시장참여자들의 기대가 반영된 것으로 볼 수 있다.

그런 기대와는 달리 고미술품 거래는 여전히 공개된 장소보다는 개인공간에서 알음알음으로 이루어지는 관행이 넓게 퍼져 있다. 그 같은 환경에서는 진위 여부가 가려지기 힘든 것은 물론이고 가격정보의 왜곡이나 오류가 발생할 가능성이 높을 수밖에 없다. 자연히 물건에 대한 확실한 정보를 가진 사람만이 위험을 피하고 거래비용을 줄일 수 있다. 문제는 시장 사정을 꿰뚫고 있는 상인들이 그런 정보를 상대적으로 많이 갖고 있다는 점이다. 실제 거래에서도 상인들은 컬렉터투자자보다 정보의 우위에 서 있는 것이 일반적이다. 그러한 상황에서는 거래비용의 대부분을 정보 열위의 컬렉터 또는 투자자가 부담해야 하는 구조가 불가피해진다.

지금까지 살펴본 고미술품의 속성과 시장구조, 정보의 비대칭성에 대한 이해를 토대로 고미술 투자 거래를 위한 몇 가지 팁tip을 정리해볼 수 있다.

첫째, 고미술 투자가 일반적인 투자이론에 잘 부합하는 경제행위인가 하는 점이다. 미술품에 대한 수요는 아름다움을 향유하려는 본능에서 비롯한다. 이는 인간이 추구하는 아름다움 또는 창작정신에 대한 공감 없이는 미술품 구입이 어렵다는 의미다. 수익만을 목적으로 할 경우 고미술품은 적절한 투자대상이 아닐 수도 있고, 지속가능하지도 않다는 의미를 포함한다. 정리하면 작품을 구입해 감상하고 즐기면서 더불어 시간이 흐름에 따라 경제적 가치도 올라가기를 기대하는 전략, 즉 컬렉션과 투자가 적절히 조화될 때 고미술 투자는 지속가능성이 높아지는 것은 물론이고 수익 창

출도 기대할 수 있다.

둘째, 현대미술도 그렇지만 특히 고미술 투자에는 장기적인 계획이 요구된다. 미술시장은 금융자산은 말할 것도 없고 부동산에 비해서도 변동성이 작은 시장이다. 가격 변동이 안정적인 만큼 단기 수익률은 낮은 편이다. 어지간한 안목과 정보 없이는 미술품을 사기도 힘들지만 팔기는 더 힘들다. 이러한 사실들을 종합하면, 고미술 투자의 경우 시장의 효율성이 떨어지고 환금성은 제약되어 단기적인 시계에서는 수익 창출이 쉽지 않다고 할 수 있다. 전문가들도 컬렉션이든 투자든 적어도 10년, 그 이상의 시계에서 이루어져야 한다고 조언한다.

참고로 몇 년 전 한 상업화랑이 아트펀드를 조성하여 몇 년 안에 큰 수익을 창출하겠다며 이곳저곳에서 투자금을 모은다는 기사가 있었는데, 미술시장의 생리를 아는 이들에겐 그것은 사기성이 농후한 이벤트로 보였을 것이다.

셋째, 고미술시장에서는 정보의 비대칭성이 크기 때문에 거래비용이 여타 시장에 비해 상당하다. 정보의 비대칭성에서 비롯하는 불확실성과 리스크를 관리하기가 만만치 않다. 이쪽 생리를 잘 모르는 초보자들은 더더욱 그럴 수밖에 없다. 그렇기 때문에 전문가들은 아름다움을 이해하고 사랑하는 마음으로 한두 점 사보는 거야 좋지만, 투자목적의 구입은 권하지도 않을뿐더러 바람직하지 않다고 권고하는 것이다. 다만 그 즐김과 사랑에서 오는 효용을 수익의 일부로 받아들이겠다면 그건 또 다른 이야기가 된다. 한 걸음 더 나아가 자본이 아름다움과 소통하고 미술계를 후원하는 그런

목적의 투자라면 산술적 수익률은 별 의미가 없을 것이다.

그렇다고 고미술 투자의 가능성과 기회가 아주 없다는 것은 아니다. 지금의 시장 상황이 어려운 것은 사실이다. 그러나 시계를 넓게 잡으면 우리 미술시장의 전망은 밝은 편이고 가능성은 열려 있다. 고미술품의 경우 원천적으로 공급이 한정되어 있어 가격은 거의 전적으로 수요 측 요인에 따라 움직이는 것이 상식이다. 문화예술의 융성이 경제적 풍요와 축적된 부富에서 비롯한다는 사실을 염두에 둔다면, 다소 시간이야 걸리겠지만 경제가 회복되고 소득 수준이 높아질수록 고미술에 대한 개인들의 컬렉션 수요는 빠르게 늘어날 것이다. 비슷한 맥락에서 기업들도 문화재단을 설립하거나 홍보 차원에서 미술관을 설립하고 우리 미술품 수집에 나설 가능성이 높다. 공공 컬렉션도 같은 선상에 있다.

한편으로 국제미술시장에서 한국 미술품은 상당히 저평가되어 있다. 그동안 국력의 신장에 힘입어 우리 미술품에 대한 국제수요가 꾸준히 늘어왔음에도 기대에 못 미치는 아쉬움도 없지 않았다. 그러나 그 상승세는 이어지고 속도는 빨라질 것이다.

고미술 투자에는 명明과 암暗이 혼재하고 기대와 우려가 부딪친다. 시장에 발 담그고 있는 모두에게 그 뒤섞임과 충돌을 지혜롭게 넘어설 수 있는 행운이 있길 소망해본다. 그러나 결론은 이 글의 제목으로 갈음해야 마땅하다.

"고미술품, 사기도 힘들지만 팔기는 더 힘들다." ✿

미술시장의 위기, 신뢰의 위기

신뢰가 허물어지는 것은 한순간의 일이다. 쌓는 데는 오랜 시간이 걸린다. 그렇다고 특별한 지름길이 있는 것도 아니다. 다만 위작을 걸러내고 거래의 투명성을 높이는 데서 그 발걸음은 시작될 뿐이다.

경제가 어렵다고 아우성이다. 생업의 팍팍함을 토로하는 한숨소리가 곳곳에서 흘러나오고 사회 분위기도 우중충한 잿빛 공기처럼 무겁게 가라앉았다. 미술계는 더 절박한 상황으로 가고 있는 것 같다. 불황의 차원을 넘어 자칫 시장기반의 붕괴로 이어질지 모른다는 극단적인 전망도 나오고 있다.

기본적으로 미술시장의 활력과 에너지는 축적된 자본과 경제력에서 나온다. 따라서 그 움직임은 일반적인 경제변동과 비슷한 추이를 보이는 것이 정상이다. 그러나 그런 기대와는 달리─지금이야 경제가 나빠 그렇다 치더라도─지난 20-30년 동안 미술계의 상황은 의미 있는 반등 한 번 없이 지속적으로 나빠지는 모양새를 보여왔다. 이는 우리 미술계가 무언가 구조적이고 근본적인 문제를 안고 있음을 시사하는 것이다.

최근 우리 미술시장에서 관찰되는 양상은 두 가지로 압축된다.

하나는 그런대로 꾸준히 거래되는 고가품과 달리 중저가품 거래가 크게 위축되고 있는 현상이다. 통상적으로 고가 명품의 거래는 경기를 덜 탄다는 것이 미술계의 정설이고 작금의 시장 상황도 어느 정도 그렇다. 고가품 시장은 단순 애호가들이나 초보 컬렉터들이 넘볼 수 없는 고급한 안목의 세계여서 시장 분위기에 연연해하지 않는 일정한 수요층이 있다는 말이다.

반면 중저가품 시장의 주된 고객은 시류에 민감하고 시장 분위기를 많이 타는 초심자들이나 초보 컬렉터들이다. 대부분의 화랑이나 고미술가게 상인들은 이들을 대상으로 장사하며 생업을 꾸려나간다. 따라서 중저가품 거래가 활발해야 시장에 활기가 돌고 상인들의 생업기반도 충실해진다. 또 그 흐름을 탄 신규 컬렉터의 진입이 일어나고 시장의 에너지가 넉넉해지는 법이다. 그런 측면에서 중저가품의 시장 동향은 미술계의 흐름을 가늠하는 바로미터 내지 선행지표 역할을 한다고 볼 수 있다. 최근 거래부진 정도가 아니라 거래절벽 상태에 빠진 듯한 중저가품 시장 상황을 두고 향후 우리 미술시장의 불길한 전조 현상으로 받아들이는 의견이 많은 것도 그 때문이다.

다른 하나는 시장의 중심축이 경매 쪽으로 옮아가고 있는 모습이다. 컬렉터들이 경매를 선호하는 것은 그렇다 치더라도 가게상인이나 화랑들조차 경매에서 낙찰받고 경매에 내다팔고 있다. 시장상인들이 급한 김에 제 살을 깎아먹고 있는 꼴이라 하겠는데, 이로 인해 미술시장의 중심인 가게시장이 위축되는 것은 불을 보듯 뻔한 이치다. 최근의 이러한 상황을 조금 과장하면 경매시장이 시

장 수요를 다 빨아들이는 블랙홀이 되고 있는 모양새라 할 수 있을 정도다. 당장에는 몇 안 되는 경매회사들이 좋아할지 모르지만, 종국에는 미술시장의 생태계를 황폐화시키고 모두를 망하게 할지 모른다. 지금의 상황이 조만간에 승자의 저주로 현실화될 가능성이 높다는 지적도 예사롭게 들리지 않는다.

경매로의 쏠림 현상은 미술품의 독특한 거래 관행이나 속성과도 맞물려 있다. 가게 또는 화랑 중심의 미술시장은 여느 시장과 달리 공개적인 거래보다는 기록을 남기지 않으면서 은밀히 거래하는 것이 관행처럼 굳어져 있다. 그렇다 보니 시장 정보의 공유가 잘 안되는 것은 물론이고 그것마저도 시장 참여자들 사이에 비대칭적으로 보유되는 것이 일반적이다. 그런 상황에서는 위작의 유통 가능성이 높아지고, 커지는 불확실성에 비례하여 과다한 거래비용이 발생한다.

이러한 불완전경쟁 요소를 줄여 시장거래의 효율을 높이는 시스템이 바로 경매시장이다. 경매는 공개된 장소에서 공개된 정보로 다수의 수요자와 공급자가 경쟁하는 구조다. 제대로 작동할 경우, 미술시장에 보편적으로 존재하는 리스크와 비효율 문제를 획기적으로 개선하거나 해결할 수 있다. 그렇다고 화랑이나 가게시장 없이 경매시장의 존재만으로 모든 것이 해결된다는 것은 결코 아니다.

이론적으로 아니 현실적으로도 가게시장과 경매시장은 각각의 고유 기능과 장점을 갖고 있다. 그것을 살려 상호보완적인 경쟁관계 내지 상생체제를 형성할 때 각각의 시장이 활성화되고 전체 시

장도 더불어 발전하는 법이다. 그러기 위해서는 적절한 역할 분담과 전략이 모색되어야 할 것인데, 참고 삼아 몇 가지를 언급하면 다음과 같다.

다 아는 이야기지만, 고미술 가게나 화랑은 컬렉터의 개별 취향에 맞는 맞춤식의 밀착 고객관리에 비교우위가 있다. 그 확실한 비교우위를 살리는 것이 생존으로 가는 지름길이다. 또 초심자들을 시장으로 끌어들이고 훌륭한 컬렉터로 나아가게 하는 안내자 역할도 그들의 몫이다. 그리하여 고객과는 장기적인 신뢰관계를 형성하고 이를 토대로 공존·협력하는 거래문화를 확산시켜나가야 한다. 그런 상거래 문화는 하루아침에 형성되지 않는다. 긴 안목으로 판단하고 승부를 걸어야 하는 것이다.

경매회사는 경매회사대로 지켜야 할 것이 있다. 공개된 경쟁시장의 이점을 살려 시장과 컬렉터들에게 차별 없이 정보를 제공하고, 내부정보 접근 등의 비리에서 자유로워야 한다. 문제가 있는 작품의 이력을 세탁하는 데 협력해서도, 위장 응찰로 가격을 조작해서도 안 된다. 대형 화랑이 경매회사를 소유해 시장을 교란하거나 보유 물건을 처분하는 창구로 활용하는 것은 더더욱 안 될 일이다.

이러한 지적 사항은 개별적으로 독립된 것 같아 보이지만 큰 틀에서는 하나의 과제로 귀결된다. 바로 시장규율과 신뢰의 문제다. 일각에서는 미술계의 불황을 두고 경기침체와 같은 외부적 요인을 꼽는다. 그런 요인은 반복되는 것이고 과거에도 늘 있었다. 최근 상황은 분명 구조적이며 내부적인 것이다. 그 바탕에 시장과 시장상인들에 대한 컬렉터들의 깊은 불신이 자리하고 있다.

여느 상품시장도 그렇지만, 미술시장은 특히나 신뢰에 민감하다. 그 민감함 때문인지 신뢰가 허물어지는 것은 한순간의 일이다. 쌓는 데는 오랜 시간이 걸린다. 그렇다고 신뢰를 쌓는 데 특별한 지름길이 있는 것도 아니다. 다만 위작을 걸러내고 거래의 투명성을 높이는 데서 그 발걸음은 시작될 뿐이다. 확언컨대, 가게든 경매든 거래 작품의 진위에 대한 확실한 책임을 이행하는 것만으로도 시장의 불신은 상당 부분 해소될 것이다. 가게 상인은 거래기록을 남기면서 환매를 보장하는 방안을 생각하고, 경매는 이름에 걸맞게 시장을 경쟁으로 이끄는 중심축이 되어야 한다.

신뢰가 쌓이면 컬렉터들은 돌아온다. 신뢰의 토대를 쌓는 데는 각자의 역할이 있고 분담해야 하는 몫이 있다. 지금은 무엇보다 미술계의 성찰과 혁신이 요구되는 시점이다. 변화와 혁신에는 고통이 따르기 마련이다. 그 고통이 작을 수는 없다. 기업이나 나라경제의 구조조정도 불황기에 추진되듯, 지금 이 불황기가 바로 미술계의 변화와 혁신에 수반되는 고통과 비용을 최소화할 수 있는 적기다. ❀

미술시장은 기울어진 운동장인가

백 마디 이론보다 직접 시장에 나가 발품을 팔고
작은 물건이라도 한 점 사보는 것이 미술시장의
생리를 이해하는 지름길이다. 그때 와닿는 느낌
에는 책을 보거나 귀로 듣던 것과는 전혀 다른
강한 힘이 있다.

미술시장을 바라보는 세상 사람들의 시선은 다양하다. 시장의
역할에 대한 기대와 아쉬움이 혼재하고 거래 심리와 행태에 대해
서도 관점과 해석이 엇갈린다.

그 배경에는 미술시장을 여느 상품시장과 구별 짓는 몇 가지 속
성이 깔려 있다. 정보경제학의 설명을 빌리지 않더라도 그러한 속
성은 주로 시장정보와 관련이 있고 그로 인해 거래가 상당한 영향
을 받는다는 사실은 잘 알려져 있다. 다시 말하면 미술품은 거래정
보 취득이 쉽지 않을뿐더러, 그 한정된 정보마저 시장참여자들 사
이에 비대칭적으로 보유됨으로써 경쟁은 위축되고 리스크가 커지
는 독특한 거래문화가 형성된다는 것이다.

정보가 제약되거나 불완전하면 거래비용이 과다해지고 자칫 시
장의 실패로 이어지기도 한다. 더욱이 그런 문제는 미술시장에서
보편적으로 발생하는 것이어서, 경제학에서는 미술시장을 정보 제

약으로 과다한 거래비용이 발생하는, 즉 효율성이 떨어지는 대표적인 시장으로 꼽는다. 정보의 제약은 어쩌면 미술시장을 무척이나 미술시장답게(?) 만드는 핵심 요소인 셈이다. 정보가 거래를 지배하는 미술시장, 그 속으로 한 걸음 더 들어가 보자.

미술시장의 정보 제약은 일차적으로 거래되는 미술품의 진위 문제에서 발생한다. 진위는 미술품의 생사를 좌우하는 핵심 정보다. 치명적이어서 거래의 성사 여부를 좌우하는 아킬레스건에 비유되기도 한다. 근현대 미술품도 그렇지만 특히 고미술품의 경우 만들어진 지 오래되어 신뢰할 만한 제작 기록이나 컬렉션 이력이 부재하는 탓에, 거래 현장에서는 물론이고 전문가들 사이에서도 의견이 엇갈리는 경우가 허다하다. 이처럼 진위 여부가 거래에서 차지하는 비중이 절대적이지만, 문제는 그 정보를 취득하는 것이 여간 녹록지가 않다는 점이다.

한편 미술품은 진품임이 확실하다 하더라도 거래가격의 평가가 또 다른 과제로 남는다. 미술품의 경제적 가치를 결정하는 요소는 여럿이다. 보존 상태, 역사성, 희귀성 등이 대표적이다. 하지만 그 중심은 아름다움작품성이다. 사람에 따라 아름다움을 평가하는 관점은 다양하고 기준은 주관적이다. 공산품처럼 제조원가 등을 감안하여 거래가격을 매길 수도 없고 계량화하기도 어렵다. 그렇다고 방법이 전혀 없는 것은 아니다. 예를 들어, 경매시장과 같이 공개된 장소에서 충분한 정보를 토대로 다수의 수요자와 공급자가 경쟁한다면 작품의 경제적 가치는 시장에서 결정될 것이다. 현실적으로 가장 객관적이고 바람직한 거래 방식이자 가치 평가 시스

템이다.

안타깝게도 미술품 거래는 공개된 장소보다는 은밀히 개인 간에 이루어지는 관행이 뿌리 깊다. 거래 내역의 비공개와 비공유는 기본이고 기록을 남기지 않는 것이 체질화되어 있다. 중개하는 화랑이나 상인들도 비밀 유지가 당연한 듯 자연스럽게 받아들인다. 결과적으로 정보는 제약되고 그에 대한 접근성마저 떨어지는 것이다. 그런 환경에서는 진위 논란을 비롯해서 가격 정보의 왜곡이나 오류가 발생할 가능성이 높을 수밖에 없다. 당연히 작품에 대한 확실한 정보를 가진 사람만이 위험을 피하고 거래 비용을 줄일 수 있게 된다.

문제는 작품을 보는 감식안이 뛰어나고 시장 사정을 꿰뚫고 있는 소수가 그런 정보를 독점하고 있다는 점이다. 반면 초보 컬렉터들을 비롯한 대다수의 시장참여자들은 그런 정보에서 차단되어 있거나 극히 제한된 정보만 접할 수 있다. 시장 전반에 걸쳐 정보의 불완전성이 높고 결과적으로 시장의 효율성은 떨어지게 된다는 말이다.

정보의 측면에서 볼 때, 미술시장은 분명 기울어진 운동장이다. 실제 거래에서도 화랑이나 상인이 컬렉터보다 정보 우위에 서는 것이 일반적이다. 결론적으로 미술품 거래에서는 정보 제약에서 비롯하는 위험이 클 수밖에 없고, 그러한 리스크에 수반되는 거래 비용을 정보 열위의 단순 애호가들이나 초보 컬렉터들이 거의 일방적으로 부담해야 하는 구조가 불가피해진다.

그렇다면 기울어진 시장의 기울기를 완화하거나 제거하는 방안

은 없는 것일까.

첫째는 당사자의 노력과 책임으로 해결하는 것이다. 원칙적으로 가장 합당하고 논란의 여지가 없는 방법이다. 단점은 정보 열위에 있는 초보 컬렉터들이 그런 정보, 예컨대 작품의 진위와 가치를 알아보는 감식능력을 체득하는 데 오랜 시간과 상당한 비용이 들어간다는 점이다. 이 때문에 미술시장에 발을 들여놓는 신규 컬렉터의 수는 제한적이고, 수요 창출에도 시간이 걸린다. 그러나 역설적으로 그렇게 많은 수업료(?)를 지불하고 입문한 탓에 이 바닥을 쉽게 떠나지 못하는 것이 미술 컬렉터들의 숙명이라면 숙명이다. 미술품 감식이 어렵기도 하고 컬렉션 세계에 한 번 빠지면 그만두기 힘들다고 하는 세간의 말도 따지고 보면 정보 제약과 관련이 있는 셈이다.

둘째는 신뢰할 수 있는 감정기관을 통해 정보를 구득하는 것이다. 어느 나라나 미술계에는 감식안이 뛰어난 개인이나 감정기관이 일정한 수수료를 받고 작품의 진위와 경제적 가치에 관한 정보를 제공하고 있다. 즉, 거래 당사자들이 필요로 하는 정보가 공급되는 별도의 시장이 마련되어 있는 것이다. 정보가 부족한 이들은 그들에게 약간의 비용(감정료)을 지불하고 정보를 구입함으로써 자신의 정보 부족을 완화하거나 제거할 수 있다. 정보 열위에 있는 사람들은 그런 정보시장의 순기능을 인정하고 지혜롭게 활용할 때 기울어진 운동장에서 벗어날 수 있게 된다.

셋째는 거래시스템을 효율적인 구조로 개선하는 것이다. 다수의 수요자와 공급자들이 거래정보를 공유하고 경쟁하는 경매시장이

현실적인 대안이 될 수 있다. 경매시장도 제대로 작동하기 위해서는 기본적으로 갖추어야 하는 요건들이 있다. 예를 들어, 모든 경매 참여자들에게 정보를 무차별적으로 제공하고 내부거래를 엄격히 통제하는 것 등이다. 그런 사항을 감안하더라도 경매는 정보 제약에 수반되는 위험과 비용을 컬렉터가 거의 전적으로 감당해야 하는 첫째 방법이나 둘째 방법에 비해 훨씬 효과적으로 위험과 비용을 줄일 수 있는 방안이다.

그러나 '백문百聞이 불여일견不如一見'이라 하지 않던가. 이런 백마디 이론보다 직접 시장에 나가 발품을 팔고 작은 물건이라도 한 점 사보는 것이 미술시장의 생리를 이해하는 지름길이다. 기울어진 시장을 몸으로 직접 부딪쳐보라는 말이다. 그때 와닿는 느낌에는 책을 보거나 귀로 듣던 것과는 전혀 다른 강한 힘impact이 있다. 어쩌면 개안開眼의 단초가 될지도 모른다.

그리고 결코 권하고 싶지 않은, 그러나 권할 수밖에 없는 팁이 하나 더 있다. 작은 물건이라도 하나 사보겠다고 마음먹었으면, 자신도 모르게 가짜僞作의 유혹에 넘어가는 행운을 빌어보는 일이다. 자신이 구입한 물건이 가짜임을 알게 되었을 때 직면하는 자책과 분노, 원망의 고통이 적지 않겠지만, 그 고통은 자신의 눈을 빠르고 강하게 단련시킨다. 그런 과정을 통해 자신이 서 있는 운동장시장의 기울기가 확연히 낮아졌다는 사실을 자각하게 되고 그 자각에서 오는 기쁨의 시간은 길어질 것이다. ✿

미술시장 속으로 한 걸음 더

얕은 안목을 자랑하는 교만한 컬렉터에게는 가
짜를 안겨 성찰을 요구하는가 하면, 작품의 가치
를 알지도 못하는 재력가에게는 꼬리치고, 가치
를 알면서도 품지 못하는 가난한 컬렉터를 비웃
는 데가 바로 미술시장이다.

시장은 재화와 서비스가 거래되는 곳이다. 수요와 공급이 만나
고 가격과 거래량이 결정된다. 그리하여 경제적 자원의 배분과 재
배분이 반복적으로 이루어지게 되는데, 그 내역은 거래되는 상품
의 특성과 수급구조에 따라 달라진다.

미술시장도 기본적인 작동 원리나 움직임에서는 여느 상품시장
과 별반 다르지 않다. 다만 미술품이라는 재화의 속성에서 비롯하
는 나름의 독특한 수급 구조와 거래 관행이 있어 조금은 색다르게
비춰질 뿐이다. 어쩌면 그 색다른 모습을 찾아보는 것이 미술시장
을 이해하는 지름길이 될 수 있고, 한편으로 고미술과 현대미술의
시장 풍경을 비교해보는 것도 적잖은 참고가 된다.

미술시장의 행태를 결정하는 요소는 여럿이다. 그 가운데서도
시간세월의 영향은 절대적이다. 오래되면 희귀해지고 그에 따라 진
위를 증명할 기록의 부재와 정보 부족이 시장 거래의 상당 부분을

규정하기 때문이다. 고미술시장과 현대미술 시장의 차별성도 대개 여기서 비롯한다. 그렇다고 '미술'이라는 본질적 영역을 벗어날 수는 없다. 오히려 큰 틀에서 재화적 특성이나 시장의 작동 원리가 서로 비슷한 탓에 이 두 시장을 하나의 시장으로 묶어도 별 무리가 없다. 그러나 관심 기울여 살피면 눈에 띄는 차이점도 발견된다.

일차적으로 눈에 들어오는 것은 유통구조의 차이점이다. 현대미술이 화랑(갤러리) 전시를 통해 활동 중인 생존 작가들의 신작을 시장에 공급하는 구조가 중심이라면, 고미술시장에서는 그러한 신작 공급이 존재하지 않는다. 유통되고 있는 작품의 반복적인 손바뀜만 일어나기 때문이다. 이를 증권시장에 비유하면, 화랑 전시를 통한 신작 판매는 주식이나 채권의 발행시장이고, 고미술품 거래 시장은 손바뀜만 반복되는 유통시장에 해당한다.

고미술시장은 기본적으로 개별 가게 중심의 유통시장이다. 그에 따라 외형적 거래 구조도 가게 상인들을 통해 사고파는 것이 거의 전부일 정도로 단조로운 편이다. 가끔 은밀하게 거간(나카마)을 통하거나 직거래하는 경우도 있지만 보편적인 거래형태라고 볼 수는 없다. 최근에는 경매시장의 신장세가 뚜렷하고, 또 시대 흐름에 따라 인터넷시장을 통하거나 해외시장의 문을 직접 두드리는 컬렉터들도 늘고 있다. 거래형태는 다양한 모습으로, 거래경로는 다원적으로 진화하고 있는 모양새다.

그런 고미술시장도 한 꺼풀 벗겨보면 다양한 시장 참여자들이 등장한다. 진위 감정부터 유통에 이르기까지 여러 부류의 사람들이 직·간접적으로 시장에 몸을 담고 있다. 그 중심은 역시 물건을

사거나 중개하는 컬렉터와 상인들이다. 여느 시장과 다른 점은 공급자와 수요자, 또는 중개자의 구분이 분명치 않고 서로의 기능과 역할이 혼재되어 있다는 것이다. 이를테면, 수요자인 컬렉터가 자신의 컬렉션을 업그레이드하기 위해 수집품의 일부를 처분할 때는 공급자가 되고, 물건을 중개하는 상인들이 시세 차익을 노려 물건을 사들일 경우 수요자가 된다. 질 좋은 고가 중고품 시장의 거래 모습을 떠올리면 쉽게 이해되는 대목이다.

한편 고미술품은 제작된 지 오래되어 신뢰할 수 있는 제작 기록이나 소장컬렉션 이력이 희귀하다. 진위 여부에 대한 논란이 끊이지 않는 것은 물론이고, 그 제한된 정보마저 시장에 두루 공유되지 않는다. 그런 상황에서는 위작이 잘 걸러지지 않고 시장의 불확실성은 커진다. 그래서인지, 시장을 원활히(?) 돌아가게 떠받치는 관계자들의 면면이 참으로 다양하다.

예를 들면, 진위를 감정하거나 가치를 평가하는 이들이 있고, 또 일정한 가게는 없지만 자신만의 고객정보를 토대로 거래를 중개하고 구전을 챙기는 거간이 있다. 이곳저곳을 돌며 물건을 수집해 시장에 공급하는 사람들, 훼손된 물건을 수리·복원하는 사람들도 있다. 도굴꾼, 장물아비도 빼놓을 수 없다. 그런가 하면 위작의 제작과 유통에 관여하는 사람들, 급전을 융통해주는 사채업자들도 직·간접적으로 시장과 관계를 맺고 있다.

그렇게 저렇게 얽힌 미술시장의 생태계를 압축적으로 묘사하는 말이 있다. "시장과 시장상인은 컬렉터의 불행을 먹고산다"는 것이다. 지금껏 시장과 시장상인들을 먹여 살려온 컬렉터가 죽거나

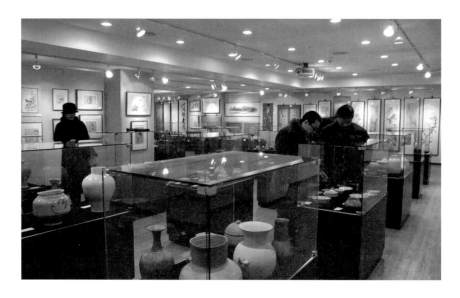

경매 프리뷰(preview) 현장. 실제 경매에 앞서 열리는 프리뷰에서는
낙찰예정가 또는 추정가 등이 공개되기 때문에
시장 동향을 알아보는 데 큰 도움이 된다.

Death, 이혼하고Divorce, 과다한 빚Debt으로 파산해야 물건이 다시
시장에 나오고 그들의 생업은 풍족해진다는 말이다. 손익에 철저
한 시장 생리가 우리를 몸서리치게 하지만 그 또한 시장의 한 모습
일 뿐이다. 그들은 오늘도 촉을 세운 채 3D의 현장을 찾아 부지런
히 빌품을 팔고 있을 터, 하이에나 같은 생존본능이 끝없이 분출되
는 곳이 미술시장이다.

　　그러한 시장 풍경이 시사하듯 미술품 컬렉션은 독특한 환경과
인프라, 거래 관행을 제대로 이해하지 않고서는 장기적인 실행으
로 이어지기 어렵다. 일시적인 관심과 호기심으로 한두 점 사보는

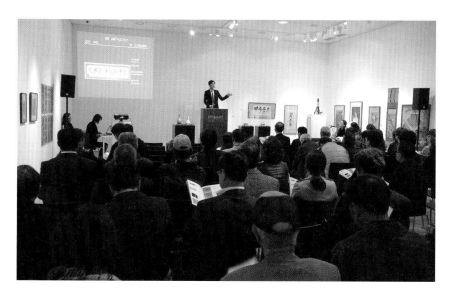

미술품 경매회사 마이아트의 경매 현장. 최근 들어 국내 미술품 경매시장이 상승세를 보이고 있는 것은 미술시장에서 거래정보의 공개와 공유가 확대되어 시장거래가 좀더 효율적으로 이루어지길 바라는 시장참여자들의 기대가 반영된 결과다.

것이야 누구든 할 수 있는 일이다. 그것을 컬렉션이라 할 수는 없다. 일생을 통해서도 이루지 못하는 것이 컬렉션이라 하지 않던가. 그렇듯 컬렉터는 시장 속에서, 시장과 더불어 컬렉션의 꿈을 완성해가는 운명적인 존재다. 결코 시장의 자장을 벗어날 수가 없다는 말이다.

그렇건만 미술시장은 쉽게 속내를 내보이지 않는 짝사랑처럼 얄미운 데가 있다. 때로는 아름다운 물건으로 컬렉터를 유혹하고, 때로는 좌절의 쓴맛을 선사하며 컬렉터를 애달프게 한다. 그뿐이 아니다. 얕은 안목을 자랑하는 교만한 컬렉터에게는 가짜를 안겨 성

찰을 요구하는가 하면, 작품의 가치를 알지도 못하는 재력가에게 는 꼬리치고, 가치를 알면서도 품지 못하는 가난한 컬렉터를 비웃 는 데가 바로 미술시장이다.

그처럼 미술시장은 유혹적이고 냉혈적이다. 말 바꾸기를 손바닥 뒤집듯 하고 표정은 카멜레온의 색변色變을 닮았다. 그럴수록 시장 은 더 매력적으로 다가오고 컬렉터들은 시장의 유혹을 떨치지 못 하니, 어쩌면 그들은 컬렉션의 마력에 포획된 순결한 영혼이거나 아니면 유혹 그 너머에 있을 아름다움을 찾아가는 순례자들일지도 모른다.

물고기가 물을 떠나 살 수 없듯, 컬렉터는 시장을 떠나 존재할 수 없다. 컬렉터에게 시장은 아름다움과 소통하고 컬렉션의 꿈을 실현 하는 장이기 때문이다. 또 한편으로 컬렉터에게는 결코 피해갈 수 없는 한 가지 사항이 더 있으니 바로 예산제약이다. 예산제약에서 자유로운 컬렉터는 없다. 당연히 세속적인 타산에 충실하고 주머니 사정도 살펴야 한다. 거래 정보를 확보하는 것 또한 여간 녹록지 않 다. 그런 여러 제약을 넘어 컬렉션의 꿈을 이루고자 한다면 현장에 나가 발품을 팔고, 시장 생리를 체득하는 것이 필수적이다.

이제는 그 매력적인 시장 속으로 한 걸음 들어가야 한다. 연륜이 있는 컬렉터들이야 단골가게를 찾아 시장 상황이나 거래동향에 관 한 정보를 얻는 것에 익숙하지만, 그렇지 못한 초심자나 초보 컬렉 터들에게는 그들처럼 시장 속으로 들어가 보는 것이 여간 불편한 일이 아니다. 그렇다고 방법이 없는 것은 아니다. 누구에게나 열려 있는 시장, 예컨대 경매시장으로 가보는 것이다. 국내 미술품 경매

는 최근에 많이 성장해 거래물량도 만만찮아졌다. 제대로 체제를 갖춘 경매회사를 비롯해서 인터넷 경매도 있고 시골 장터같이 진행되는 소규모 경매도 있다. 미흡한 부분이 많지만 시장의 흐름을 알아보는 데는 부족함이 없다. 경매는 모든 정보의 공개와 공유를 지향하는 곳이기 때문이다. 경매에 나올 물건들에 예상 낙찰가 또는 추정가를 붙여 일반에게 공개하는 프리뷰는 정보의 열린 공간이다. 자신의 눈높이와 취향에 맞게 둘러보고 실제 경매 현장에서 낙찰을 알리는 망치소리를 들으며 분위기를 느낄 때 시장의 실상은 조금씩 그려지게 된다.

한편 고미술협회나 상인들이 합동으로 여는 대규모 판매전도 자유롭게 시장에 접근할 수 있는 기회를 제공한다. 이런 자리는 현대 미술품의 판매장터인 아트페어art fair와 비슷하다. 통상 대규모로 진행되는 판매전에는 토기를 비롯하여 서화·도자기·목가구·민속품·민화 등 우리 고미술 전 영역에 걸쳐 수천 점이 출품된다. 말로만 듣던 미술품을 마음껏 구경하고 구입도 할 수 있는 기회의 장이다. 가격표가 붙어 있으니 거래시세나 시장흐름을 읽는 데도 안성맞춤이다.

처음 마음의 문을 여는 것은 어렵지만 장담컨대 아름다움을 찾아가는 여정은 그렇게 시작되는 것이다. ❀

AI가 그린 그림, 크리스티 경매에 나오다

> AI의 미술활동에는 분명 새로운 미학적 개념과
> 정체성이 담겨 있다. 빅데이터에 기반한 반복학
> 습으로 인지력이 생겨나고 기존의 미와 구별되는
> 새로운 개념의 미를 만들어내고 있다는 점에서
> AI는 충분히 감성적이고 충분히 창조적이다.

　인공지능AI의 급속한 발전은 사회 각 영역에서 놀라운 변화를
초래하고 있다. 그것의 바탕이 되는 과학기술이나 관련성이 높은
분야에서의 변화는 어느 정도 예상되어왔지만, 전혀 무관하다 싶
은 영역에서의 변화는 진정 경이로운 데가 있다. 그 가운데서도 인
간의 감성으로 구현되는 문학과 예술에 AI가 도전장을 내밀고 있
는 모습은 가히 초혁명적이다.

　2018년 10월, 그러한 변화의 본격적인 시작을 예고하는 사건이
언론에 보도되었다. 인공지능이 그린 초상화 한 점이 뉴욕 크리스
티 경매에 부쳐진다는 소식이었다.

　보도 내용에 따르면 「에드몽 드 벨라미」Edmond de Belamy라는 가
상의 인물을 그린 이 초상화는 프랑스의 20대 청년 셋이 개발한
인공지능 프로그램 오비어스Obvius의 작품으로, 이들은 "14-20세
기에 그려진 초상화 1만 5,000여 점을 데이터베이스로 만들고 이

뉴욕 크리스티 경매에 나온 「에드몽 드 벨라미」의 초상화 작품을 소개하는 안내 자료.
「에드몽 드 벨라미」는 과학기술(인공지능)과 미술의 융합으로
새로운 미술 영역을 개척한 획기적인 작업으로 평가된다.

에 기반한 반복 학습을 실행해 초상화를 그렸다"는 것이다. 일부 언론은 이 그림이 7,000-1만 달러약 834만 원-1,190만 원 정도에 거래될 것으로 예상하는 크리스티 관계자의 의견을 곁들임으로써 낙찰 가능성에 무게를 실었다.*

2019년 3월에는 런던 소더비 경매에서 또 다른 AI가 영상으로 그려내는 미술품이 4만 파운드에 낙찰되었다. 이 작품은 실제 캔버스에 그려진 「에드몽 드 벨라미」와는 달리 컴퓨터와 연결된 스크린 액자 두 개에서 초현실주의 화풍의 초상화가 계속 바뀌면서 생성되는 장치의 일종인데, 독일의 컴퓨터 공학자 마리오 크링게만 M. Klingemann의 작품으로 알려졌다.**

이들 두 작품은 여러 측면에서 흥미롭다. 먼저 눈에 띄는 것은 AI 프로그램을 개발하여 초상화를 그려낸 이들의 전공이 미술이 아닌 경영학 또는 공학인 점이다. 미술과는 거리가 먼 경영학도와 공학도가 AI의 도움을 받아 화가가 된 셈인데, 그들은 한 걸음 더 나아가 "19세기에 사진이 등장했을 때처럼 새로운 미술 분야가 탄생한 것이다. 우리는 새로운 창작 영역을 개척했다"며 자신들의 작업에 미술사적 의미를 당당하게 부여했다.

미술계의 반응은 사뭇 긍정적이다. 크리스티의 경매 일정이 공

* 2018년 10월 26일 열린 크리스트 경매에서 이 작품은 43만 2,500달러(약 5억 1,532만 원)에 낙찰되었다. 이는 예상 낙찰 가격의 40배가 넘는 금액이어서 미술계는 물론이고 과학계 등 사회 전반에 걸쳐 많은 화제가 되었다.

** 마리오 크링게만은 이 작품에 신경계를 뜻하는 뉴로(neuro)와 이미지를 뜻하는 그래피(graphy)를 합성해서 뉴로그래피(neurography)라는 이름을 붙였다.

독일의 컴퓨터 공학자 마리오 크링게만의 AI 미술 작품.
실제 캔버스에 그려진 「에드몽 드 벨라미」와는 달리 이 작품은
컴퓨터와 연결된 스크린 액자 두 개에서 초현실주의 화풍의 초상화가
계속 바뀌면서 생성되는 장치의 일종이다.

개되기에 앞서 이들이 제작한 다른 그림을 구입한 유럽의 한 유명 컬렉터는 "역사적으로 훌륭한 초상화들을 기반으로 새로운 작품을 창조하는 프로그램 개발이 놀랍다"며 그들의 작품이 새로운 미술 영역의 도래를 알리는 역사적인 작품으로 남을 것이라고 평가했다. 크리스티 관계자도 "현재는 AI로 그림을 그리는 프로그램이 드물고, 값비싼 기술의 영역에 있지만, 앞으로는 널리 대중화될 것"이라고 전망했다.

약 100년 전, 정확히는 1917년 9월, 마르셀 뒤샹Marcel Duchamp이 뉴욕 그랜드센트럴 갤러리 전시에 출품해 미술계를 충격에 빠트린 작품 「변기」Fountain에 비하면 AI가 그린 작품에 대한 세간의 긍정적인 평가는 격세지감을 느끼게 한다. 어쨌든 지금의 상황은 AI의 미술적 가능성을 인정하는 분위기라고 해야 할 것 같은데, 이처럼 세월이 흐르면 미술을 보는 세상 사람들의 눈과 생각도 달라지는 것일까.

AI가 견인하고 있는 최근의 사회적 변화는 경이롭다. 과거의 과학기술과는 차원이 다른 괴력을 발휘하며 곳곳에서 인간의 영역에 도전하고 있다. 끝까지 인간의 영역으로 남을 것으로 예상했던 바둑에서는 알파고의 판단력이 가볍게 인간을 넘어섰고,* 바야흐로

* 2016년 3월, 인공지능 바둑 프로그램 알파고(AlphaGo)와 이세돌 9단의 대결이 치러졌다. 대결을 앞두고 전문가들은 이세돌 9단이 절대적으로 우세할 것으로 예상했지만(이세돌 9단도 시합 전 인터뷰에서 자신이 5 대 0 또는 4 대 1로 이길 것으로 장담했다), 알파고가 4 대 1로 완승했다. 이 시합에서 이세돌 9단이 기록한 1승은 인간이 AI와의 대결에서 기록한 첫 승리이자 마지막 승리로 남게 되었다.

AI가 소설을 쓰고 그림을 그리는 시대가 도래하고 있는 것이다.

본업이 경제학인 필자는 몇 년 전 한 학술지에 AI가 일자리, 산업, 경제 분야에 혁명적 변화를 초래할 것이라는 논문을 발표한 적이 있다. 그때만 하더라도 논문 심사자들 사이에 논문 내용이 현실을 너무 앞서간다는 의견들이 많았다고 전해 들었다. 그러나 불과 몇 년 사이에 AI가 기술의 차원을 넘어 이제는 인간의 감성을 담아내는 문학과 예술을 넘보고 있지 않은가. AI의 변신은 놀랍다 못해 두렵기까지 하다.

과학기술의 발전 속도에 미칠 바는 못 되지만, 인간의 미술활동도 끊임없는 진보를 계속해왔다. 시대 상황에 따라 새로운 생각이 새로운 장르를 만들어내고 새로운 개념이 새로운 사조를 이끌었다. 새로운 시선으로 세상을 바라볼 때 그 흔한 변기가 미술품이 될 수 있었고, 한때 미술계의 돌연변이로 여겨졌던 팝아트, 비디오아트도 보편적인 장르가 된 지 오래다. 이처럼 지난 한 세기는 미술의 개념이 끊임없이 확장되고 경계와 장르가 해체되는 과정의 연속이었다.

그런 과정을 AI의 미술활동에 적용해보면 그것에는 분명 새로운 미학적 개념과 정체성이 담겨 있다. 빅데이터big data에 기반한 반복학습으로 인지력이 생겨나고 기존의 미美와 구별되는 새로운 개념의 미를 만들어내고 있다는 점에서 AI는 충분히 감성적이고 충분히 창조적이다. 존재하는 유有를 또 다른 유와 융합해 이전의 개별 요소들이 갖고 있지 않은 새로운 의미와 가치를 만들어내기 때문이다.

AI의 가능성은 무한대로 열려 있어 현재로서는 그 앞날을 가늠하기 힘들 정도다. 우리 삶을 윤택하게 할 순기능이 클 것으로 기대하지만, 기존 질서를 해체하고 빨아들이는 블랙홀이 될지도 모른다. 내 짧은 소견으로는 그 변화의 소용돌이 속에서 미술이라고 예외일 특별한 무엇이 있을 것 같지는 않다.

그러나 궁금하다. AI에 더 많은 인지력과 감성이 더해져 인간의 미감과는 차별적인 새로운 개념의 아름다움이 정의되고 창작될 때, 그 아름다움은 어떤 아름다움일까. 지금까지 인간이 추구해온 아름다움의 원형과 정체성의 확장일까, 아니면 해체·소멸일까?

세상을 바라보는 사춘기적 호기심과 불안감이 뒤섞인 듯한 궁금증이 강해질수록 나는 전통과 고전이, 그리고 오래된 아름다움이 그리워진다. 시간의 강 건너 저편에 있는 고문古文과 고미술의 숲으로 돌아가고 싶다. 인류가 추구해온 진리와 아름다움이 켜켜이 쌓여 있고 영혼이 자유로이 숨 쉬고 있을 아득한 그곳, 그 피안의 세계로. 🏵

가짜가 늘어날수록 진짜는 권력이 된다

오늘도 시장에서는 가짜가 거래되고 더불어 다양한 사람들의 일상이 펼쳐진다. 가짜를 사는 사람이 있으니 파는 사람이 있는 것은 자연스럽다. 경제학에서는 "수요가 공급을 창조한다"고 가르친다.

가짜僞作는 매력적이고 치명적이다. 끈적거리는 유혹으로 컬렉터를 포획하고 종국에는 절망의 구렁텅이에 빠트리는 마성의 힘을 품고 있다.

사람들은 그 유혹을 거부하지 못하는 컬렉터의 뒤틀린 심리를 조롱하고, 한편으로 그것을 교묘히 이용하는 상인들의 흑심黑心을 꾸짖는다.

그 힐난에 무게감이 없는 것일까, 아니면 들풀 같은 가짜의 생명력에 휘둘리기 때문일까. 미술시장은 가짜와의 공생을 피할 수 없는 숙명으로 받아들인다. 그런 시장을 바라보는 세상 사람들의 시선이 조금은 따가울 듯도 하지만, 시장상인들은 아랑곳하지 않고 가짜는 가짜대로 살아남는 비법을 아는 듯 왕성한 생명력을 과시하고 있다.

가짜의 탄생과 번성의 비밀에 대해서는 다양한 관점과 해석이

있다. 가짜를 생육하는 자양분의 원천만을 두고 얘기한다면 일차적으로 시장의 소통력을 꼽지 않을 수 없다. 어떤 물건이든 찾는 사람이 있으면 공급하는 사람이 있고, 공급하는 사람이 있으면 사는 사람도 있기 마련이다.

시장은 물건을 사고파는 곳이다. 시장은 진위를 차별하지 않고 도덕과 정의를 따지지 않는다. 막힌 물길을 뚫어주듯 어떻게든 그들을 연결하고 거래시킬 뿐이다. 그처럼 시장에서 수요와 공급이 만나 가격과 거래량이 결정되는 것을 두고 경제학에서는 '자원의 효율적 배분과정'이라 설명한다. 가짜가 탄생하고 번성하는 바탕에는 오로지 경제적 효율만을 지향하는 시장의 활기찬 소통력이 자리하고 있는 것이다.

가짜의 유통에는 시장의 소통력과 더불어 폐쇄적인 거래문화도 한몫한다. 미술시장에서는 상인들은 물론이고 컬렉터들도 기록을 남기지 않고 조용히 거래하는 데 익숙하다. 거래내역이 남들에게 알려지는 것을 싫어하고, 한 걸음 더 나아가 세상에 알려지지 않은 작품을 선호하는, 즉 거래의 익명성과 작품의 처녀성處女性에 집착하는 컬렉터들도 많다. 그런 거래 관행이나 컬렉션 문화가 뿌리 깊을수록 시장참여자들 사이에 거래정보의 공유는 힘들어지고 가짜는 그 틈새를 파고들게 된다.

한편 미술품의 진위 여부나 경제적 가치에 관한 정보는 속성상 개인의 안목과 감성에 좌우되는 부분이 많다. 사람에 따라 관점이 다르고 가치 평가의 기준도 비대칭적일 수밖에 없어 객관화되기 어렵다는 말이다. 결과적으로 주관적인 안목과 감성에 좌우되는

거래정보의 영향력이 클수록 가짜는 잘 걸러지지 않는다. 자연히 과다한 거래비용이 발생하고 극단적인 경우 시장실패로 이어지기도 한다.

이런 연유로 경제학에서는 정보 제약으로 효율성이 떨어지는 대표적인 시장으로 미술시장을 꼽는다. 미술시장의 비효율성과 과다한 거래비용도 따지고 보면 그 발생과정에서 가짜의 유통이 큰 몫을 하고 있는 셈이다.

가짜는 우리만의 문제가 아니다. 선진국에도 있고 후진국에도 있다. 금전적 유인誘因, incentive이 있는 곳이라면 어디서나 존재한다. 그렇듯 가짜의 존재는 보편적이고 고질적이다. 문제의 본질은 인간의 왜곡된 욕망일 텐데, 어떻게 관리하고 통제해 폐해를 최소화할 것이냐에 방점이 찍히고 있다. 그 뿌리가 깊어 해결이 여의치 않을 듯하지만 방안이 없는 것은 아니다. 예컨대 음성적이고 폐쇄적인 거래 관행이 개선되고 공신력 있는 감정기관의 의견이 폭넓게 공유되는 것만으로도 가짜의 입지는 크게 좁아진다.

미술시장의 뿌리 깊은 거래 관행을 바꾸는 것은 어렵다. 그럼에도 거래의 투명성을 높이고 정보 공유를 확대해야 한다면, 공개된 장소에서 다수의 수요자와 공급자가 경쟁하는 경매시장이 좋은 방안이 될 수 있다. 그러나 현실과 괴리되는 것이 이론의 숙명인지, 이런저런 사유로 경매의 역할과 기능은 제한적이고, 미술시장에서 가짜는 여전히 들풀 같은 강한 생명력을 자랑하고 있다.

가짜의 생명줄을 끊거나 시들게 하는 데에는 안목이 좋은 개인이나 공신력 있는 감정기관의 정보가 큰 역할을 한다. 하지만 그들

의 감정 결과에 대해서도 의견이 분분하고 시장의 평가는 엇갈리는 것이 다반사다. 희망컨대 기업정보나 투자정보를 사고파는 시장이 있는 것처럼, 신뢰할 수 있는 미술정보가 거래되는 시장이 있으면 좋겠지만 우리의 지금 현실은 전혀 그렇지 못한 상황이다. 그들은 시장의 평판reputation으로 존재하면서도 돈에 휘둘리고 이런저런 인연에 얽매인다. 우리 고미술계에서 자기 관리에 엄격한 안목 있는 개인이나 감정기관이 있다는 말을 듣기 힘든 것도 그 때문이다. 가짜는 그런 그들이 고마울 것이고 그런 환경이 참 편안할 것이다.

다른 한편에서는 가짜의 범람과 해결방안을 두고 시장규율과 신뢰의 관점에서 접근하기도 한다. 어떤 국가나 사회 조직이든 생존과 발전을 이어가기 위해서는 효율적인 제도와 더불어 구성원들 사이에 강한 신뢰가 뒷받침되어야 한다. 미국의 정치철학자 프랜시스 후쿠야마F. Hukuyama, 1952- 의 이야기다. 그는 "신뢰란 사회 구성원들이 공동의 목표를 위해 함께 일할 수 있도록 이끄는 협동의 규범"이라고 정의한다. 그의 주장에 따르면 혈연이나 지연, 학연을 바탕으로 하는 '태생적 신뢰'가 아닌, 공공적 규범을 바탕으로 서로 믿고 협력하는 '사회적 신뢰'가 굳건한 조직만이 궁극적으로 살아남는다.

나는 가짜 거래가 일상이 되고 있는 우리 미술시장을 볼 때마다 후쿠야마의 말을 떠올릴 때가 많다. 안타깝게도 시장과 시장상인들은 그의 말에 담긴 '신뢰'의 의미에 주목하지 않는다. 문제를 안고 가는 것이 현실이기 때문일까. 위작의 유통 현장에서는 다양한

프랜시스 후쿠야마(F. Hukuyama, 1952-). 미국의 정치철학자이자 존스홉킨스대학 교수다. 그는 국가와 사회 조직이 생존하고 번영하기 위한 조건으로 공공적 규범을 바탕으로 서로 믿고 협력하는 '사회적 신뢰'를 강조한다.

인간의 모습이 등장하고 새로운 형태로 진화한다. 나는 그것이 바로 사람이 살아가는 본연의 솔직한 모습일 거라고 생각하지만, 그러면서도 가짜를 만들어 공급하는 사람과 중개하는 상인들이 불편하고, 또 그들이 대개 가짜라는 사실을 알고 있으면서도 거래를 중개하고 있다는 사실에 몸서리친다.

'교학상장'教學相長이라는 말을 빌리지 않더라도, 시장상인과 컬렉터는 서로 가르치고 배우며 더불어 성장·발전하는 관계다. 그럼에도 상인들은 신뢰의 고리로 연결되는 그 관계를 단박에 끊어버리는 가짜의 칼을 휘두르고 싶어 한다. 그 결과가 어떨지 뻔한데도 가짜의 유혹은 그처럼 지독한 것이다. 늘 하는 이야기지만 미술에 약간의 흥미를 갖고 시장에 들어오는 초심자가 자신이 구입한 작품이 가짜라는 사실을 알게 되었을 때의 실망과 분노, 자책과 좌절

감은 겪어보지 않은 사람은 이해하기 어렵다. 십중팔구는 갓 피어나던 관심을 접게 되고, 결과적으로 시장은 한 사람의 잠재적 컬렉터를 놓치게 되는 것이다.

그런 맥락에서 가짜는 '승자의 저주'winner's curse를 기획해내는 게임메이커의 주술 또는 자기최면일지 모른다. 게임판의 흥행을 담보하는 독삼탕獨蔘湯일 수도 있다. 가짜를 만들거나 팔아 재미를 본 사람은 거기서 헤어나지 못하고 궁극적으로는 파멸로 가기 마련이다. 도박판에서 한 번 큰돈을 따면 그 유혹에 빠져 끝내 헤어나지 못하고 패가망신하는 것과 같은 이치다. 일시적으로 몇몇에게는 득이 될지 모르지만, 길게 보면 그것은 분명 시장을 허물고 모두를 망하게 하는 길이다.

오늘도 시장에서는 가짜가 거래되고 더불어 다양한 사람들의 일상이 펼쳐진다. 가짜를 사는 사람이 있으니 파는 사람이 있는 것은 자연스럽다. 경제학에서는 "수요가 공급을 창조한다"고 가르친다. 그것 또한 익숙한 삶의 한 모습일 거라고 생각하지만, 그 모든 것을 긍정하기에는 우리 사회의 귀와 눈이 충분히 예민해져 있다. 하지만 "짝퉁이 명품을 만들 듯이, 가짜가 늘어날수록 진짜는 가짜를 압도하는 권력power이 된다. 결국 가짜는 진짜의 가치를 높이고 소멸할 것이다"라는 역설적인 믿음 때문인지 그 예민함이 나에게는 왠지 무덤덤하게만 다가온다.

끝으로 가벼운 농 하나를 덧붙인다. 나는 가짜가 반드시 나쁜 것만은 아니라는 생각을 할 때가 가끔 있다. 범람하여 시장의 질서가 깨지고 신뢰가 허물어져서는 안 되겠지만, 약간의 가짜는 미술품

에 대한 우리 사회의 감정 수준을 높이고 컬렉터들의 안목을 높이는 데 긍정적으로 작용하는 순기능이 있지 않겠느냐 하는 것이다. 비유하자면 냉면의 겨자나 골프의 소액 내기처럼 음식의 맛을 더하고 게임에 적당한 긴장을 더하는 정도의 가짜라면 필요악으로 인정할 수도 있다는 말이다. 너무 세속적인 비유인가. ❀

금강안金剛眼 혹리수酷吏手

> 진정한 감정은 금강역사의 부릅뜬 눈금강안과 혹
> 독한 세무관리의 손혹리수으로 한 치 빈틈없이
> 무섭고 가혹하게 나아가지 않으면 얻을 수 없다.

미술시장에서 가짜僞作의 존재는 숙명적이다. 그 야생초 같은 끈질긴 생명력을 꺾어야 하는 감정鑑定의 입장 또한 크게 다르지 않다.

가짜와 감정, 사람들은 이 둘을 악과 선으로 대립시키기도 하고, 피할 수 없는 싸움판의 창과 방패에 비유하기도 한다. 그 대결의 치열함 때문일까, 이야기는 풍성하고 관전하는 재미가 쏠쏠하다.

가짜와의 싸움은 안목眼目의 싸움이고 자료의 싸움이다. 그 과정이 때로는 격렬하여 미술계를 넘어 바깥사회의 이목을 집중시키기도 하지만, 대개는 시간이 흐르면서 진위가 확인되어 승패가 가려지는 모양새다. 그러나 결론이 나지 않아 어정쩡하게 무승부로 끝나는 경우도 많다. 무승부로 끝나는 싸움판이 사실은 무승부로 끝날 수 없는, 무승부로 끝나서도 안 되는 이 세계의 진검승부임은 두말할 필요가 없다.

가짜와의 싸움판에 올려지는 대상은 다양하다. 근현대 미술품도 있고 심지어 생존 작가들의 작품도 있다. 그러나 논란의 중심은 고 미술품이다. 만들어진 지 짧아도 100년에서 200년, 길게는 수천 년이 지난 탓에 제작 기록이나 소장 이력이 없는 것이 대부분이고, 설사 있다 하더라도 그것을 뒷받침할 수 있는 과학적 분석 결과나 검색용 자료가 절대적으로 부족하다. 최첨단 과학기술로도 분석이 안 되는 영역의 물건들도 많다. 그렇다 보니 몇 안 되는 이른바 이 분야 전문가들의 주관적인 감식 의견에 좌우되기 마련이고, 결과에 대해서도 시비가 따르는 것이 다반사다.*

이러한 감정의 불확정성과 그에 따르는 논란은 역사가 오래된 문화선진국에서 더 심각하다. 한 예로 중국 상하이박물관의 경우, 소장품 80만여 점 가운데 전문가들의 감정을 거쳐 확인된 진품은 12만여 점에 불과하고, 나머지 70만여 점은 진위가 의심되거나 위작으로 판정된 참고품으로 알려져 있다.

중국처럼 일찍부터 미술품 수집과 완상 문화가 발달한 나라에서는 대대로 방품倣品 또는 모사품이 끊임없이 만들어져왔다. 예를 들어, 송대에 유행했던 청자나 백자의 방품이 명대에도 만들어지고 청대에도, 민국民國 때에도 만들어졌다는 말이다. 지금도 만들어지고 있다. 그런 까닭에 가짜에도 등급이 있다는 말까지 나오

* 미술품 감정은 크게 진위감정(authentication)과 시가감정(appraisal)으로 나뉜다. 시가(時價)는 전문가의 의견보다는 경매 등 시장거래를 통한 평가가 오히려 객관적이기 때문에 일반적으로 미술품 감정은 진위 감정을 의미한다.

는 것이다. 당연히 제작된 지 오래되어 진품과 구분이 힘들 정도로 아주 잘 만든 방품이 있는가 하면, 누가 봐도 쉽게 판별되는 최근의 가짜도 있다. 그에 따라 가격도 차별적으로 매겨져 거래되고 있음은 물론이다.

위의 사례에서 짐작되듯 미술품 감정처럼 말도 많고 탈도 많은 것이 없다. 감정결과를 두고 이런저런 논란이 생기는 것은 흔한 일이고, 심지어 소송으로 가는 경우도 있다. 보통사람들의 눈에는 그런 것이 무슨 소송거리가 되는지 이해할 수 없을지 모르겠으나, 그만큼 미술품의 진위를 결정하는 요소들은 복합적이고 판단하기 어렵다는 의미가 행간에 묻어 있다.

감정의 어려움에 대해 조선 후기 서화의 대감식안이었던 추사 김정희는 "진정한 감정은 금강역사의 부릅뜬 눈금강안, 金剛眼과 혹독한 세무관리의 손혹리수, 酷吏手으로 한 치 빈틈없이 무섭고 가혹하게 나아가지 않으면 얻을 수 없다"고 했다.* 온 정신과 오감을 집중하여 눈에는 다이아몬드의 강기를 담아 작가의 손놀림은 물론이고 필획이 일으킨 바람의 흔들림까지 감지하는 섬세함을 갖추어야 하고, 판단의 엄격함은 세무관리의 냉혹한 손을 닮아야 한다는 뜻일 것이다.

그 의미를 조금 확대하면, 감정은 진위의 차원을 넘어 작품에 생명의 기운을 불어넣는 일이다. 그러기 위해서는 작품 탄생의 비밀을 밝히고 살아온 이력을 살펴 잃어버린 존재의 가치를 복권하는

* 추사가 친구이자 제자인 이재 권돈인(彝齋 權敦仁, 1783-1859)에게 보낸 편지에서 언급된 내용이다.

한편 위장된 생명에 대해서는 과감하게 사형선고를 내려야 한다. 미술품의 복권 여부를 결정하는 감정은 마치 원인 모르는 죽음의 진실을 밝히는 부검剖檢과 같다.

하지만 감정의 그 엄중한 의미에도 불구하고 사람과 시대에 따라 많은 감정 결과가 가변적이라는 사실이 우리를 적이 당혹스럽게 한다. 새로운 자료와 감정 기법이 등장하고 인간의 지력이 진보하기 때문인지, 아니면 변덕스런 인간성 때문인지, 어제의 진품이 오늘은 가짜가 되고 어제의 가짜가 오늘은 진품으로 판정되기도 한다. 어쩌면 정답도 없고 오답도 없는 미술품 감정의 그런 무상無常함이 이 세계의 참모습이자 매력일지도 모른다.

감정에 얽힌 사변적인 이야기와는 달리 감정 결과가 상거래에서 차지하는 역할은 대단히 현실적이고 때로는 치명적이다. 정확한 감정은 일차적으로 가짜의 범람을 막는 방파제 역할을 한다. 더불어 미술시장에 보편적으로 존재하는 정보의 비대칭성을 완화함으로써 거래 과정에서 발생하는 경제적 비효율과 사회적 비용을 줄인다. 즉 진위에 대한 정보가 시장참여자들에게 폭넓게 공유될수록 컬렉션이나 투자 목적의 거래에 수반되는 비용과 불확실성은 최소화되고 나아가 시장구조의 안정화와 거래규모의 확대는 실현되는 것이다. 그런 맥락에서 정확한 감정과 감정 결과에 대한 신뢰는 시장을 안정시키는 닻anchor이라 할 수 있다.

그러나 그 닻의 무게가 너무 가벼운 탓인지 우리 미술시장은 가짜 문제가 불거질 때마다 심하게 출렁거렸고, 지금도 그럴 가능성이 곳곳에 잠복되어 있다. 지난 30년 넘게 현장을 지켜본 나의 눈

에는 그것이 한 편의 드라마 같기도 했지만, 때로는 사람들의 뒤틀린 본성을 떠올려야 하는 고통이 뒤따랐고, 악도 사람의 본성일 거라는 합리적 의심에 몸서리칠 때도 많았다.

이야기는 다시 처음으로 돌아간다. 추사의 말처럼 미술품 감정은 예나 지금이나 감각과 직관에 크게 좌우되는 영역이다. 과학적 접근이 여의치 않은 부분이 많다는 말이다. 그 부분을 남아 있는 기록이나 기억, 이 시대의 축적된 미감으로 메운다면 그것은 나름 최선의 결과일 것이다. 그러나 그마저도 제대로 되지 않는지, 가짜는 이곳저곳에서 활개치고 있고 그것을 걸러내야 할 감정의 그물은 성글기만 하다. 그렇다고 이대로 두고 즐겁게 관전만 할 일인가. 지금부터라도 작가의 전작 도록catalogue raisonne을 만들 듯, 데이터베이스를 만들고 거래기록과 컬렉션 이력을 남기는 것도 그 그물망을 촘촘하게 하는 방법일 것이다. 가짜는 기록을 넘어서지 못하기 때문이다.

미술품과 미술시장은 진품과 가짜가 혼재함으로써 존재감이 뚜렷해지는 역설의 영역이다. 그 혼재는 어쩌면 숙명과 같은 것인데, 어찌 경계를 나눌 수 있을 것인가. 그렇다고 해서 내 작은 소박한 기대마저 포기할 수는 없는 일이다. 소망컨대 진품이 가짜로 판정되어 소중한 우리 문화유산이 사라져서도 안 되겠지만, 반대로 가짜가 진품으로 판정되어 박물관과 미술관 이곳저곳에 얼굴을 내미는 모습만은 정말 보고 싶지 않다. ✿

2

컬렉션의
유혹

언제나 처음처럼—컬렉션론 서설

진실로 아름다운 존재는 그저 각양각색으로 존
재하는 사물 가운데 하나가 아니다. 좌우가 없는
현재의 하나일 뿐이다. 참된 아름다움은 수집하
는 작품의 양에 있는 것이 아니라, 깊이와 창조
성, 직관의 세계에 있다.

컬렉션은 아름다움의 세계로 들어가는 또 다른 문이다. 그 세계
에는 거부할 수 없는 수집 욕망으로 생육되는 특별한 아름다움이
있다. 그 아름다움은 창작의 아름다움과는 구별되는, 어쩌면 창작
그 너머에 존재하는 아름다움이다.

사람들은 맥락을 확장하여 컬렉션을 제2의 창작으로 부르거나,
창작에서 시작되는 미술활동이 컬렉션을 통해 완성된다고 한다.
경제 용어를 빌려 창작은 생산의 의미로, 컬렉션은 소비 또는 즐김
의 의미로 해석하기도 한다. 그렇다고 이 둘 사이에 딱히 가치의 경
중이나 순위가 있다고 보기는 힘들다. 하지만 그 감성의 결은 같은
듯 사뭇 다른 데가 있어 다중의 관심을 자극한다.

컬렉션에 빠져드는 인간의 성정性情은 초월적이면서 세속적이
다. 컬렉션의 유혹은 강렬해 감성과 이성이 충돌하고 사랑과 욕망
이 뒤섞인다. 집착과 몰입으로 치닫다가도 인연이 어긋나는 순간

바로 내치는 냉정함이 있다. 그래서 컬렉션 세계의 심리와 행태는 뜨거우면서 차갑고, 한결같으면서 변덕스럽다는 수사적 표현이 자연스럽다.

우리는 그런 컬렉션의 심리적·행태적 속성을 '아름다움을 향한 사랑과 욕망의 변주'로 윤색하기도 하고, '아름다움을 찾아가는 긴 여정'에 비유하기도 한다. 그러나 그 변주가 그다지 달콤하지 않을뿐더러, 아름다움으로 넘칠 것 같은 컬렉션 여정이 결코 아름답지 않을 때도 많다. 지극한 아름다움의 세계를 부박浮薄한 세속의 욕망으로 조영造營해야 하는 막막함이 있고, 그것에 담아내야 하는 정신과 가치의 무게감 또한 만만치 않기 때문일까.

이렇듯 컬렉션의 속성은 가변적이고 다의적이다. 그 세계에는 본능적인 감정과 근원적인 가치들이 뒤섞여 있다. 사랑, 욕망, 자유, 열정, 그리고 이 모두를 아우르는 집념과 집착. 이들은 서로 갈등하고 때로는 화의하며 컬렉터가 꿈꾸는 아름다움의 세계를 열어나간다. 이성과 세속의 굴레를 벗고 경계를 넘어 영혼의 자유로 가는 여정, 컬렉션의 세계로 들어가는 첫걸음은 그것의 실체적 의미를 정의하는 데서 시작된다.

컬렉션에는 아름다움의 수집과 소장이라는 두 의미가 있다. 수집은 작품을 선택해서 구입하는 것이고, 소장은 즐기며 감상하는 것이다. 이 둘은 하나이면서 둘이고 둘이면서 하나다. 한 뿌리에서 피어나는 두 줄기 꽃이다. 여기에 시간이 더해지면 수집은 일회적 행위가 되고, 소장은 지속성을 갖는 목적이 된다. 그렇다면 그 각각의 의미도 작품의 수집과 소장 방식에 따라 달라져야 마땅하다.

컬렉터들이 작품의 수집 여부를 결정할 때 고려하는 사항은 다양하다. 대체로 컬렉터 나름의 지침이나 기준, 원칙과 같은 것들이다. 그 속에 담긴 의미는 예컨대 자신의 미적 취향을 충족하면서 예술적 깊이가 있어야 하고, 작품에 담긴 작가의 메시지 또는 아우라와 교감할 수 있어야 한다는 정도가 될 것이다. 좀더 형식을 갖추어 이야기하면, 컬렉션 대상 작품은 작가의 내적 필연성으로 창작된 것이어야 하고, 수집하는 사람의 가슴을 요동치게 하거나 눈을 매혹함으로써 삶을 풍요롭게 할 수 있어야 한다. 컬렉션은 본질적으로 컬렉터 자신의 감성과 판단에 따라 결정되는, 대단히 주관적이면서도 심미적인 미술활동인 까닭에 작가의 명성보다는 작품 그 자체로 가치를 판단하고 더불어 온몸으로 공감하며 소통할 때 본연의 의미가 뚜렷해진다.

그러나 같은 기준이라도 컬렉터에 따라 전혀 다른 결과를 가져오는 것이 컬렉션이다. 기준도 다양하고 결과도 다양하다는 의미다. 이런저런 의미를 고려하더라도 결국 좋은 컬렉션이 되기 위해서는 '개별 수집품 각각이 보편적 아름다움의 기준에 충실하면서도 전체적으로는 수집된 작품들 사이에 암묵적인 질서와 조화가 있어 하나의 완전한 아름다움을 추구해야' 하는 것이다.

그렇지만 대부분의 컬렉터들은 작품에 대한 자신만의 분명한 관점을 설정하거나 컬렉션의 참된 의미를 고려하지 않은 채, 기존에 형성되어 있는 일반적인 컬렉션 관행과 가치를 따른다. 초심자들이야 오히려 그렇게 하는 것이 섭치 수집단계를 벗어나는 데 들어가는 비용과 시간을 아끼는 일이고, 안전한 일이기도 하다. 잘 포장

된 길을 그저 신호만 보고 지키며 앞으로 나아가는 방식이다. 이러한 컬렉션은 사회적으로 통용되는 컬렉션 문화를 추종하고 보전하는 것인데, 이름 짓자면 '지키는 컬렉션'이라고 할 수 있다.

이를 두고 모방이며 타인의 전철을 밟는 것에 불과하다고 폄하하는 사람도 많다. 하지만 나름의 분명하고도 소중한 의미가 있다. '지키는 컬렉션'은 사회적으로 기존 컬렉션 문화의 전통과 가치를 보전하고 발전시키는 일이다. 개인적으로도 보편적인 아름다움을 추구하는 컬렉션 정신에 충실하는 것이다. 남들이 걸어간 길을 따라가면 어떤가. 그 길은 누구에게나 열려 있는 아름다움으로 가는 여정이 아닌가.

아름다움으로 가는 여정을 더욱 풍요롭게 하는 또 다른 길이 있다. 남들이 가지 않은 새로운 길을 개척하고 확장하는 것이다. 그것에는 얼마간의 위험도 따르겠으나, 예상치 못한 행운과 보상이 함께한다. 그 여정은 포장되지 않고 안내판도 없는 거친 시골길을 가는 것이어서, 때로는 차가 전복되고 길을 잃어버릴 수도 있다. 그 대신 지금까지 보지 못한 새로운 아름다움이 발견되고 긴장감이 감돈다. 컬렉션을 컬렉션답게 하는 영감이 떠오르고 에너지가 솟아나는 것이다. 남들이 가는 길에서 벗어나 자신만의 새로운 길을 개척하고 기존 관행을 변화시키는 컬렉션, 그것은 바로 '창작하는 컬렉션'이다.

창작하는 컬렉션은 작품의 가치를 직관하는 안목에서 시작된다. 직관하는 안목은 컬렉터를 새로운 관점에서 새로운 아름다움의 세계로 안내하는 무언의 힘이다. 창의적인 관점으로 잠재된 아름다

움을 찾아 읽는 통찰력이다. 그 세계에서는 아름다운 작품이 존재하기 때문에 선택하는 것이 아니라, 선택되었기 때문에 아름다운 작품이 존재한다. 그리하여 작품을 보는 관점이 열리고 통찰력이 더해지면 컬렉션은 물건의 단순한 집합체에서 유기적인 창작체가 된다. 아름다움을 보는 새로운 가치체계가 열리고 묻혀 있던 아름다움이 드러나는 것이다. 그곳에는 조화와 통일감이 있고, 아름다움을 더 아름답게 하는 질서가 있다.

창작하는 컬렉션은 야나기 무네요시柳宗悅, 1889-1961가 지적하는 작품의 구입방식과도 상통한다. 야나기 무네요시는 참된 컬렉션 정신으로 '지금 이 순간 이 작품'만 산다는 행위의 연속성을 강조한다.* 그의 말에 함축된 의미는 일본 다도茶道의 '일기일회'一期一會의 속뜻과 비슷한 데가 있다. 일생에 단 한 번의 모임에서 단 한 번의 차를 다려내듯이, 구입행위의 단순한 반복이 아니라 시간적·공간적으로 '그 하나'를 '딱 한 번'만 구입한다는 의미다. '언제나 처음처럼' '처음이자 마지막' 같은 심정으로 구입하는 것이다. 자신이 구입하는 작품 하나하나가 모두 자신의 첫사랑인 것처럼, 한 번뿐인 첫사랑에 빠지듯, 창작적인 컬렉터는 설레는 마음으로 작품 하나하나를 온 정신이 집중된 눈과 가슴으로 바라보고 그 아름다움을 읽어내야 하는 것이리라.

진실로 아름다운 존재는 그저 각양각색으로 존재하는 사물 가운데 하나가 아니다. 좌우가 없는 현재의 하나일 뿐이다. 참된 아름다

* 柳宗悅, 『蒐集物語』, 東京: 中央公論社, 1989.

움은 수집하는 작품의 양에 있는 것이 아니라, 깊이와 창조성, 직관의 세계에 있다. 단 한 개의 작품이라도 그것을 수집한 사람의 직관과 안목, 열정이 담겨 있다면 그 자체로 하나의 컬렉션이 된다.

창작하는 컬렉션은 작품의 구입이나 소유 방식과 관련되지만, 다른 한편으로 작품을 대하는 컬렉터의 마음 자세와도 관련된다. 이를테면 컬렉터가 마음의 눈으로 작품의 아름다움을 읽어내고 교감할 때, 그 작품은 그냥 작품이 아니라 살아 있는 아름다움의 생명체가 된다. 이때의 수집품은 컬렉터와 대화하는 '마음情을 가진 생명체', 즉 유정有情의 개념체인 것이다.

그렇게 되기 위해서는 수집에 임하여 대상물에 대한 컬렉터 자신의 존경심과 황홀감을 가슴에 품을 수 있는 작품을 수집해야 한다. 단순히 좋아한다든가, 흥미롭다든가, 남이 권한다든가 하는 차원이 아니다. 수집품에서 무언가 말이나 글로 표현할 수 없는 깊이와 존재감, 경외감을 느껴야 한다는 말이다. 수집하는 작품에 그런 존재감과 경이로움이 있을 때, 그 컬렉션은 수집품의 경계를 넘어 강한 생명력을 분출한다.

평생을 조선 백자 수집에 헌신한 수정 박병래水晶 朴秉來, 1903-74는 자신이 수집한 도자기와 마주하면서 느끼는 감정을 다음과 같이 술회했다.

도자기 수집에 취미를 붙이고 나니 처음에는 차디차고 표정이 없는 사기그릇에서 차츰 체온을 느끼게 되었고, 나중에는 다정하고 친근한 마음으로 대하게 되었다. 또 고요한 정신으로 도

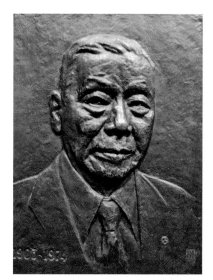

국립중앙박물관 2층
박병래 기증실 벽면에 있는
그의 동판 얼굴. 우리 컬렉션
역사에서 박병래는
기증 문화의 초석을 놓은
사람으로 평가받는다.

자기를 한참 쳐다보면 그릇에 대해 존경하는 마음까지 생기는
것은 어쩔 수 없는 일이었다.*

여기에 더하여 창작하는 컬렉션의 또 다른 조건은 자유로운 영
혼과 생동하는 마음을 갖추는 것이다. 영혼이 자유롭고 마음이 생
동할 때 아름다움을 구속하는 생각의 경계와 틀은 무너진다. 작품
에 대한 지식이나 경험을 넘어 아름다움을 꿰뚫는 혜안과 통찰의
힘이 생겨난다. 그리하여 세간의 평판이나 시가時價와 같은 세속적
가치의 굴레에서 자유로워지는 것이다.

그렇다고 지식과 경험이 중요하지 않은 것은 아니다. 그것은 작

* 박병래, 『백자에의 향수』, 심설당, 1981.

품을 읽어내는 능력의 원천이다. 오랜 시간의 반복적인 학습감상을 통해 길러지고 축적되는 무형의 자산이다. 작품을 대하는 순간 지식이나 경험의 틈입이 두드러지면 컬렉터의 시선은 흐려진다. 지식과 경험은 색안경과도 같아서 그 색 이외의 색깔이 무엇인지 분간하지 못한다. 그것은 사물로부터 떨어져 보는 하나의 기능에 지나지 않는 것이어서 작품에 담긴 본질적인 아름다움과 가치를 발견하는 데 걸림돌이 될 수 있다는 말이다.

또 다른 비유를 들자면, 지식과 경험은 구슬이고 자유로운 영혼과 생동하는 마음은 그것들을 꿰는 실과 바늘이다. 즉 자유로운 영혼과 생동하는 마음은 흩어져 있는 여러 아름다움의 조각들을 꿰어 하나의 독립적인 개체의 아름다움을 완성하는 창작력이자 소통력인 것이다.

그러한 자유로움과 생동감의 실체는 무엇이고 어떻게 얻어지는가. 추측건대 그것은 가슴속에 그려지되 눈에는 잡히지 않는, 그러나 분명 존재하는 질서나 힘 같은 것이다. 많은 컬렉터들은 대상물을 앞에 두고 그 아름다움의 실체가 눈에 잡히지 않아 힘들어한다. 아름다움은 사막의 신기루 아니면 그물에 걸리지 않는 바람 같은 것일까 하는 뜬금없는 생각까지 하게 된다고 고백하는 이들도 많다. 그것이 쉽게 얻어진다면 어찌 컬렉션의 참맛이 있을 것이며, 지난 긴 세월 동안 수많은 컬렉터들이 좌절하고 고통받았겠는가.

아름다움의 세계로 들어가는 문은 쉽게 열리지 않는다. 오직 아름다움을 사랑하고 그리워하는 간절함에다 그것을 찾아내려는 열정과 욕망이 더해질 때, 작품을 보는 눈이 열리고 그 눈빛에는 통찰

하는 내면의 힘이 실리게 되는 것이다.

컬렉터는 그 눈빛으로 작품에 담긴 아름다움과 교감하며 세속에 찌든 자신을 잊고 본성의 세계로 돌아가기를 염원하는 욕망적인 존재다. 욕망은 세속에 뿌리내리고 있으나 그것을 넘어 초월적인 아름다움으로 승화하려는 강한 에너지를 품고 있다. 우리는 그 에너지의 힘으로 컬렉션이 추구하는 아름다움의 세계로 들어갈 수 있다. ❀

미치지 않으면 미치지 못한다

> 자신의 컬렉션 욕망을 운명으로 받아들인 사람
> 들의 이야기는 우리를 감동시킨다. 그들에겐 그
> 욕망이 삶을 풍요롭게 하는 자양분의 차원을 넘
> 어 삶 자체였고, 아름다움은 그들을 해원하고 자
> 유케 하는 영매였을 것이다.

아름다움을 향한 인간의 성정性情은 본능적이고 욕망적이다. 그
세계에는 변덕스런 감성의 풍성하면서도 화려한 변주가 있고 분출
하는 즉흥성이 있다. 아름다움은 그 감성의 화려한 변주와 즉흥성
에 의탁해 이성을 넘어 본능으로 사랑하고, 절제를 넘어 욕망으로
몰입하게 한다.

그런 원초적인 감성의 변덕스러움을 바라보는 사람들의 시선에
는 복잡함이 묻어난다. 긍정과 공감의 눈길이 있는가 하면 살짝 비
트는 풍자와 가시 돋친 야유가 있다. 그들은 아름다움에 몰입하는
인간 본성에 대해 '심연에 잠재하는 미술적 상상력 또는 창작 본능
의 발현'으로 정의하는 데 익숙하다. 때로는 작가의 예술적 영감에
대한 공감과 경의의 표현이라고 윤색하다가도 한편에서는 절제되
지 않는 욕망으로, 유미적 탐닉으로 폄훼하는 것 또한 마다하지 않
는다.

그런데 묘한 것은 그 순수할 것만 같은 감성이 무르익으면 아름다움을 소유하려는 집착으로 발전한다는 사실이다. 그것도 아주 자연스럽게 필연처럼. 남녀 간의 연정이 그렇듯, 좋아하고 사랑한다면 소유하고 싶어지는 것이 인간 본성이기 때문일까.

예술창작의 장르와 형식은 다양하고, 교감하고 즐기는 방식 또한 다양하다. 크게 나누면 공간예술미술과 시간예술음악이 된다. 시간의 흐름에 따라 전개되는 음악이나 연극은 공연이 끝나면 그 내용아름다움은 소멸한다. 시간을 저장하거나 되돌릴 수 없듯이, 현장에서 감상하고 즐기되 소유할 수는 없다. 반면 공간구성을 통해 실체적·유기적 존재로 형상화되는 회화나 조각은 소유가 가능하고 그럼으로써 아름다움을 독점할 수 있다. 미술활동에서 창작과 더불어 컬렉션이라는 또 하나의 중심축이 존재하게 되는 이유다.

그러나 창작과 컬렉션의 정서적·행태적 속성은 서로 다른 데가 많다. 둘 다 본질적으로는 감성의 영역이지만, 컬렉션은 창작에 비해 이성과 감성의 변주가 심한 편이다. 굳이 비교한다면 컬렉션이 더 이성적타산적이면서 더 감성적충동적이라고 할 수 있을까. 이 둘을 이성과 감성을 좌우 양축으로 하는 스펙트럼에 위치시키면 컬렉션의 좌표점이 창작의 그것보다 훨씬 바깥쪽에 자리한다는 말이다.

그렇듯 컬렉션을 유발하는 심리는 세속적이성적이고 초월적감성적이다. 이해타산에 철저한 세속미술시장에 몸담고 있으면서 때로는 감성적으로 치달아 예상치 못한 결과를 초래하기도 한다. 그래서 뛰어난 심미안을 가진 컬렉터일수록 자신을 유혹하는 명품이나

명화 앞에 서면 이성은 물론이고 감성조차 마비되어 전율하는 것이다.

화가 렘브란트Rembrandt는 컬렉션의 유혹을 이기지 못한, 아니 그 유혹을 운명처럼 사랑한 탓에 그림을 사 모으느라 전 재산을 탕진한 나머지 극심한 궁핍 속에 생을 마감했다고 전해진다. 화가로서 누구보다도 아름다움의 의미나 본질을 잘 알았기에, 소유하고픈 욕망 또한 그 누구보다 강했던 것일까.

미술품 컬렉션의 세계에서는 그처럼 소유 욕망에 불을 지르는 마력 같은 추동력이 존재한다. 그 추동력에는 이성으로 통제되지 않는 충동적이고 즉흥적인 지름신神에다 열정, 탐닉, 갈증이 한데 뒤엉켜 있다. 그런 까닭에 미술품 수집은 늘 보통 사람들의 기대나 상식을 벗어나는 위험을 안고 간다.

이런 행태적 속성은 때로는 위험으로 때로는 행운으로 작용하면서 컬렉터들을 욕망의 늪으로 끌어들인다. 헤어날 수 없는 운명의 나락으로 빠뜨리는 팜 파탈의 눈빛처럼, 유혹은 은근하면서 끈질기고 감각적이면서 본능적이다. 그 눈빛에 "미치지 않으면 미치지 못한다"不狂不及는 컬렉션 속언은 바로 이를 두고 하는 말이다.

자신이 좋아하는 물건을 즐겨 모으거나 한 분야에 몰입하는 사람을 우리는 흔히 마니아mania라고 부른다. 수집마니아를 '수집광'으로 부르듯, 그 말에는 부정적인 의미보다 오히려 순수하고 긍정적인 의미의 '병적이거나' '미치광이'라는 뉘앙스가 담겨 있다. 분명히 말하건대 컬렉션 유혹과 욕망을 이성으로 통제하거나 거부할 수 있는 자, 그는 결코 컬렉터가 될 수 없는 사람이다.

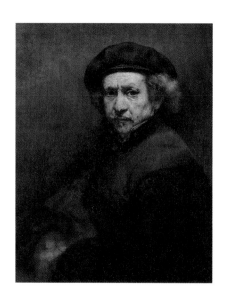

「렘브란트의 자화상」.
84.5×66센티미터,
워싱턴 내셔널갤러리 소장.
자신이 화가였기에 그 누구보다
아름다움의 본질을 잘 알았을
것이고 또 소유하고픈 욕망이
강했던 것일까.
렘브란트는 그림을 사 모으는
데 재산을 탕진한 나머지
경제적 궁핍 속에 비참한 임종을
맞았다고 전해진다.

미치기及 위해 미쳐야狂 하는 컬렉션의 세계에서는 소장하려는 욕망이 병적일 정도로 심해지면 비도덕적인 지경에까지 이르는 일도 다반사다. 책을 수집하는 장서인이 사랑하는 첩妾과 진서珍書를 교환했다는 중국의 옛이야기에서 보듯, 소유와 수집을 향한 욕망은 그것을 이성적으로 절제하기보다 혼탁하고 천박한 마음을 조장하여 인간을 타락시키기도 한다. 그런 점에서 컬렉션은 비극적이다.

컬렉션의 현장에서는 그러한 유혹의 손길을 거부하지 못하고 소유 욕망에 눈이 멀어 도난품과 같은 부정한 물건에 손을 대고, 심지어 직접 도적질을 하는 사례도 있다. 아름다움을 소유하고자 하는 순수한 열망이 욕심이 되고 강박증이 되어버리면, 소유하느냐 못하느냐는 죽느냐 사느냐의 문제가 되는 것이다.

대표적인 사례로 우리는 미술품 절도범의 귀재로 회자되는 브라이트비저S. Breitwieser의 행태에서 그런 비극적인 소유 욕망의 단초를 발견한다. 브라이트비저는 1990년대 중반 유럽의 이곳저곳을 돌아다니며 172곳의 미술관과 박물관에서 239점의 작품을 훔친 혐의로 재판을 받은 사람이다. 그는 법정에서 자신의 절도행각이 돈 때문이 아니라 오직 자신만을 위해서, 미술품을 소유하고픈 간절함과 통제할 수 없는 욕망 때문이었다고 진술했다. 이를 두고 단순히 자신의 눈에 들어온 작품을 탐하는 컬렉터들의 병적인 심리 상태가 빚어내는 비극이라 하기에는 찜찜한 그 무엇이 남는다.

　우리는 그 지독한 소유 욕망의 의미를 정확히 알지 못한다. 다만 컬렉터들이 숙명적으로 안고 가는 욕망의 순수함을 이해하고 그들의 심리를 긍정함으로써 의미의 대강을 짐작할 뿐이다. 그 막연한 심상의 스크린에 투영되는 컬렉터들의 모습은 오로지 자신의 영혼을 홀리는 아름다움을 탐하기 위해 삶을 송두리째 던지는 존재로 비춰진다. 차가우면서 뜨겁고 희극적이면서 비극적이다.

　그래서일까. 자신의 컬렉션 욕망을 운명으로 받아들인 사람들의 이야기는 우리를 감동시킨다. 그들에겐 그 욕망이 삶을 풍요롭게 하는 자양분의 차원을 넘어 삶 자체였고, 아름다움은 그들을 해원解冤하고 자유케 하는 영매靈媒였을 것이다. ❀

그 지독한 컬렉션 욕망을 좇은 사람들

컬렉션은 한없이 세속적이고 한없이 초월적이
다. 깊이와 탁도를 알 수 없는 진흙탕에 뿌리내
리고 있으면서 지극한 아름다움을 피워 올리는
연꽃이라고 할 수 있다.

컬렉션 심리와 행태는 열정적이면서 변덕스럽다. 불규칙해서 가
늠하기 힘든 것은 예삿일이고 극적인 반전도 마다하지 않는다.

그렇듯 컬렉션 또는 컬렉터들과 관련된 자료를 살피다 보면 상
식을 비껴가거나 다중의 호기심을 자극하는 다양한 일화를 만나게
된다. 경매에 나온 명품을 앞에 두고 치열하게 승부를 겨루는 장면
은 흔한 편이고, 통제되지 않은 수집욕으로 파산하는 컬렉터도 심
심치 않게 볼 수 있다. 뜻하지 않은 인연으로 명품을 품는 행운에
환호하다가도, 연이 닿지 않아 눈앞의 명품을 놓치고 절망하는 컬
렉터들도 많다. 수집을 향한 열정과 집념이 격정으로 치닫는 장면
에선 진한 감동마저 느껴지지만, 거부할 수 없는 그 지독한 컬렉션
욕망을 볼 때면 내심 몸서리쳐진다.

컬렉션이 감상과 애호의 차원을 넘어 작품 소유를 위한 극단적
인 집착으로 이어질 때는 좀더 극적인 장면들이 연출된다. 애지중

지하는 소장품이 자신의 사후에 다른 사람의 소유가 되는 것을 막기 위해 불태운다든가, 심지어 이승의 인연을 저승에서도 계속 이어가기 위해 애장품을 무덤에 부장하게 하는 이야기가 바로 그런 경우다.

2011년 6월, 중국과 대만에서 분리된 채로 각각 소장되어오다가 350여 년 만에 한 몸으로 전시되어 화제가 되었던 「부춘산거도」富春山居圖는 한 컬렉터의 극단적인 소유 욕망에서 빚어진 희생물이었다. 이 그림은 원나라 말의 유명 화가 황공망黃公望이 그의 나이 72세 때 무용사無用師 스님을 위해 그리기 시작해 4년 만에 완성한 대작으로, 절강성浙江省의 부춘강과 부춘산 주변의 아름다운 풍광을 그린 수묵산수화다.

명나라 말, 「부춘산거도」를 소장하고 있던 오홍유吳洪裕는 이 작품을 너무 사랑한 나머지 임종 시 그림이 타인의 손에 들어가는 것이 싫다면서 그림을 태운 재를 자신과 함께 묻어달라고 유언한다. 유언에 따라 그림은 결국 불에 던져지는데, 이 비극적인 상황을 안타깝게 여긴 그의 아들(조카라는 설도 있다)이 작품을 구해내지만, 일부가 불에 타고 훼손되면서 두 부분으로 분리된다. 「잉산도권」剩山圖卷으로 불리는 길이 51.4센티미터의 앞부분은 중국 항저우 절강성박물관에 소장되어 있고, 「무용사권」無用師卷으로 불리는 639.9센티미터 길이의 뒷부분은 국공내전 때 장제스蔣介石의 국민당이 공산당에 패해 대만으로 쫓겨가면서 가져가 지금은 대만 국립고궁박물원에 소장되어 있다.*

애장품에 대한 극단적인 집착은 사후 무덤에 그것을 부장하도록

함으로써 소유권(?)을 영원히 이어가고자 한 경우도 있다. 당나라 태종 이세민李世民은 동진東晉의 서예가 왕희지王羲之가 쓴 불후의 명작 「난정서」蘭亭敍를 죽어서까지 함께하기 위해 부장케 하였고,** 조선후기의 서화 컬렉터 김광수金光遂도 명나라의 유명 화가 구영仇英이 그린 「청명상하도」淸明上河圖를 부장하려 했다고 전해진다.***

한편 컬렉터 자신이 직설적으로 내면의 컬렉션 욕망을 비장하게 드러낸 경우도 있다.

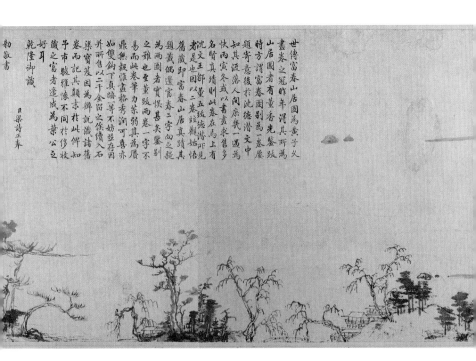

원나라 황공망이 그린 「부춘산거도」의 「무용사권」(부분). 대만 국립고궁박물원 소장.
죽어서라도 자신의 애장품과 함께하고픈 컬렉터의 욕망 때문에 불에 던져져 두 쪽으로
나뉘는 비운을 겪은 뒤, 각각 중국과 대만에 분리된 채 소장되다가 2011년 6월 대만에서
합체 전시되면서 세인의 주목을 받았다. 그림 이곳저곳에 건륭·가경·선통 등 청나라
황제들의 감장인과 동기창(董其昌), 심주(沈周) 등 유명 화가들의 감상평이 남아 있다.

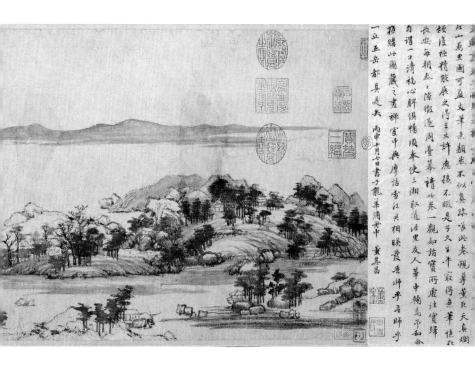

江一萬里圓可盡是筆無顔色不似負跡董原天真爛
棱後極精能辰之得三文許應接不暇是于久生平最得意筆傳神
長安每朝吞之陳徵遠閃臺幕諸此卷一観如詰寶兩虜注實歸
肯謂一日清福心脾俱暢頗本使三湘釵道往里友人華中翰馬子和命
猶購此圖藏之禪室中與庸話雪江共相瞬發吾師乎吾師乎
一丘五岳都具是夫 丙申十月七日書于龍華浦舟中 董其昌

나는 내 인생에서 사람과 사랑에 빠져본 적도 없고, 그림보다 더 사랑했던 것은 아무것도 없다. (…) 가져간 그림들을 다 돌려주고 내가 죽은 뒤에 맘대로 해라!

2013년 11월, 독일의 은둔 컬렉터 구를리트C. Gurlitt, 1933~2014가 나치의 약탈미술품을 다수 은닉한 혐의로 자신의 소장품들을 압수당한 후 시사주간지 『슈피겔』Der Spiegel과의 인터뷰에서 한 말이다. 사람과 사랑에 빠져본 적이 없고 오직 그림만을 사랑했다는 말에 가슴이 먹먹해지지만, 아무튼 압수 당시 그는 자신의 분신처럼 애장해왔던 작품들이 포장되어 반출되는 과정을 지켜보며, "앞으로 미술품 없이 살아갈 일이 너무나 끔찍하고 두렵다"며 절망했다고 한다.*

그렇다고 어찌 이들만이 컬렉션 욕망을 좇았다고 할 것인가. 우리 주변에도 컬렉션 욕망에 대한 감내할 수 없는 갈증을 고백하는 사람들이 많다. 그 욕망은 마치 운명 같아서 심지어 비정상적인 방법을 통해서라도 갈증을 해소하고픈 유혹을 느낀다는 것이다. 그런 사연으로 컬렉션의 세계에서는 밖으로 드러나는 죄를 범하지 않았다고 해도, 내면에 죄를 짓고 사는 사람들이 적지 않다. 거부할

* 구를리트의 소장품들은 2013년 독일 세무 당국에 압수되었다가 조사 끝에 2014년에 그에게 돌려주는 것으로 결정났다. 그러나 반환되기 전 구를리트가 사망함으로써 그의 유언에 따라 수집품 가운데 몇 작품은 원래 소장자의 생존 유족에게 돌려줬고 나머지는 스위스 베른미술관으로 넘어갔다.

수 없는 컬렉션 욕망을 바라보는 범인의 눈에는 유별나게 보일지 모르지만, 컬렉션 열병을 앓아본 사람은 그들의 심리를 이해하고 긍정한다.

그 욕망의 지독함 때문일까. 컬렉션 심리에는 다양한 정의와 비유, 수식어가 따라붙는다. 당연히 그 행태를 규정함에 있어서도 객관적인 잣대의 적용이나 논리적인 해석이 여의치 않을 때가 많다. 컬렉션이 창작 못지않은 감성의 영역이어서 그렇기도 하겠지만, 온갖 세속적인 욕망이 차고 넘치는 미술시장을 향해 인간의 근원적이고 내밀한 욕망이 충동적으로, 때로는 본능적으로 분출하는 것이어서 더 그럴지도 모른다.

그런 맥락에서 컬렉션은 한없이 세속적이고 한없이 초월적이다. 비유컨대 깊이와 탁도濁度를 알 수 없는 진흙탕세속에 뿌리내리고 있으면서 지극한 아름다움초월을 피워 올리는 연꽃이라고 할 수 있다.

그 지극한 아름다움을 향한 세속적인 욕망과 초월적인 사랑이 뒤엉켜 집념으로 몰입하는 이들이 있어 인류의 미술문화는 보존·전승되어왔다. 미술 애호와 컬렉션이 개인의 자족과 즐거움을 넘어 기록이 되고 역사가 된다는 것은 바로 이를 두고 하는 말이다. 🏵

컬렉터가 욕망의 덫을 벗을 때

> 닫힌 컬렉션에서 열린 컬렉션으로 가는 길, 그
> 길은 욕망을 넘어 진실로 참된 아름다움을 찾아
> 가는 길이고, 유랑과 유전의 운명을 타고난 명품
> 들을 그 굴레에서 자유롭게 하는 길이다.

미술품 컬렉션의 역사는 오래되었다. 저 아득한 옛날에도 사람
들은 아름다움을 사랑했고, 수집하고 보존했다. 그 정신은 세월의
강을 건너고 건너 이 시대에 전해져 지금도 수많은 이들이 자신이
꿈꾸는 아름다움을 찾아 컬렉션 여정을 계속하고 있다.

전설이 되어 후인의 입에 회자되는 컬렉터들이 있는가 하면, 소
리 소문 없이 조용히 여정을 마감한 이들도 많다. 오히려 누구도 기
억하지 않는 그들이 있어 우리 사회의 컬렉션 문화는 폭과 깊이를
더할 수 있었고, 더불어 컬렉션 담론도 한층 풍성해졌을 것이다.

흔히들 컬렉션은 경제력에 더해진 열정과 집념의 소산이라고 말
한다. 그 각각의 순위와 경중을 따지기가 쉽지는 않지만, 경제력이
선대의 유산이나 사업적 수완에 좌우되는 것이라면, 열정과 집념
은 아름다움을 소유하겠다는 욕망에서 생겨나고, 그 욕망은 작품
에 대한 이해와 사랑에서 싹트는 것이다. 싹이 자라 줄기와 잎이 되

고 꽃을 피우듯이, 아름다움을 향한 사랑이 욕망이 되고 열정과 집념으로 타오를 때 컬렉션은 비로소 본연의 모습을 드러낸다. 진실로 아름다움을 사랑하는 사람만이 그 사랑을 열정과 집념으로 녹여내 수집할 수 있다는 말이다.

그렇듯 수많은 컬렉터들이 아름다움을 향한 열정과 집념으로 수집에 몰두했건만, 역사가 기록하는 그들의 수집품은 지금 어디에 있는가. 세월의 무게감 때문이었을까. 컬렉션은 흩어져 사라지고 컬렉터들의 자취는 편린이 되어 이곳저곳에 흔적을 남기고 있을 뿐이다. 수집은 했으나 지킬 수는 없었던지, 조선시대 그 많았던 컬렉션이 문헌 기록 속에 간간이 이름만 남기고 있고, 근현대 제일이었다는 오세창異世昌 컬렉션도 그런 운명에서 자유롭지 못했다. 추사 김정희의 「세한도」歲寒圖를 손에 넣기 위해 불태웠던 열정으로 조선시대 서화의 정수精髓를 수집한 손재형孫在馨의 컬렉션도 그의 생전에 다 흩어지고 지금은 기록으로만 남아 있다.

미술품은 명품일수록 권력과 돈을 좇아 유랑하는 존재라고 했다. 권력과 돈은 부침하는 것. 시운이 다하면 사라지듯 컬렉션도 흩어지고 사라지는 운명을 타고나는 것일까. 컬렉터도 자신이 수집한 명품에 그런 유랑流浪과 유전流轉의 피가 흐르고 있음을 알았을까. 알면서도 그건 그들의 운명이라고 체념했을까.

조선 초의 대수장가 안평대군은 자신의 컬렉션이 흩어질 불길한 운명을 예측이나 한 것처럼, 다음과 같은 의미심장한 기록을 남기고 있다.

아하! 물건의 이루어지고 무너짐이 때가 있으며 모이고 흩어짐이 운수가 있으니 무릇 오늘의 이룸이 다시 내일의 무너짐이 되고, 그 모음과 흩어짐이 또한 어쩔 수 없게 되는지 어찌 알랴!

嘻 物之成毁有時 聚散有數 安知夫今日之成 復爲後日之毁 而其聚與散 亦不可必矣*

여기서 우리는 또다시 컬렉션의 의미를 생각하게 된다. 나는 이 책의 어디선가 아름다움을 향한 사랑이 욕망을 잉태하고 그 욕망이 컬렉션을 생육한다고 했다. 사랑이 컬렉션의 불씨이면, 욕망은 열정과 집넘이 되어 그 불씨를 불꽃으로 타오르게 하는 기름이다. 사랑이 없으면 싹트지 못하고, 욕망이 없으면 자라지 못하는 것이 컬렉션이다.

안타깝게도 그 사랑과 욕망은 컬렉터 자신만의, 자신만을 위한 아름다움에 탐닉하고 집착하게 만든다. 그것 또한 컬렉터의 숙명일 테지만 컬렉터가 그 욕망의 덫을 벗을 때 자신이 탐하는 아름다움은 소유의 경계를 넘어 세상을 매혹하는 아름다움으로 바뀐다. 한 개인의 컬렉션 욕망이 사회적 문화정신으로 승화하는 것이다. 닫힌 컬렉션에서 열린 컬렉션으로 가는 길, 그 길은 욕망을 넘어 진실로 참된 아름다움을 찾아가는 길이고, 유랑과 유전의 운명을 타

* 신숙주의 문집 『보한재집』(保閑齋集) 속의 「화기」(畵記)에 있는 내용이다.

于通都大邑固繁華名官之所遊竄谷斷崖
乃幽潛隱者之所處故新夢青紫者亦不
到山林陶情泉石者夢不想巖廊蓋靜躁殊
途理之必然也古人有言曰晝之所為夜之
所夢余托身
禁掖夙夜從事何其夢之到於山林耶又何到
而至於桃源耶余之相好者多矣何必遊桃
源而從是數子乎意其性好幽僻素有泉石
之懷而與數子者交道尤厚故致此也於是
令可度作圖但未知古之所謂桃源者亦若
是乎後之觀者求古圖較我夢必有言也夢
後三日圖既成書于匪懈堂之梅竹軒

안평대군이 자신의 꿈 이야기를 그린 안견(安堅)의 「몽유도원도」(夢遊桃源圖)에
남긴 발문. 일본 덴리(天理)대학 소장.
유려한 송설체(松雪體)로 쓴 우리 서예사의 기념비적 작품이다.

歲丁卯四月二十日夜余方就枕精神蓬棚
睡之熟也夢亦至焉忽與仁叟至一山下層
巒深壑嶒嶂霧霭有梅花數十株微徑抵林
表而分歧細徑竛立莫適兩之遇一人山冠
野服長揖而謂余曰從此徑以此入谷則梅
源也余與仁叟策馬尋之崔礒卓犖林莽薈
薈溪回路轉蓋百折而欲迷入其谷則洞中
曠豁可二三里四山壁立雲霧掩靄遠近桃
林照暎蒸霞又有竹林茅宇柴高半閉土砌
巳沈無雞犬牛馬前川維有扁舟隨浪游移
情境蕭條若仙府然扵是踟躕瞻眺者久之
謂仁叟曰架巖鑿谷開家室豈不是歟實梅

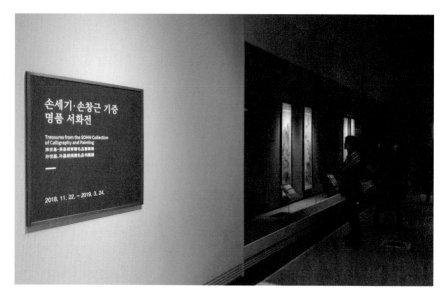

국립중앙박물관에서 열린 〈손세기·손창근 기증 명품 서화전〉.
대를 이어 수집해온 손씨 집안의 소장품 304점이 국가에 기증된 것을 기념하고 일반에게
공개하는 자리였다.

고난 명품들을 그 굴레에서 자유롭게 하는 길이다.

　그 길의 참의미를 알았기에 박병래는 자신의 분신과 같은 수집
품을 국립중앙박물관에 기증했고, 이홍근李弘根, 1900-80도 그 길을
걸었다. 그 길을 따라 걸은 또 다른 많은 컬렉터들이 있어 그들의
수집품은 영원한 안식처를 찾을 수 있었고, 우리는 그곳에서 지치
고 상처받은 영혼을 위로하고 위로받을 수 있게 되는 것이다.

　2018년 말부터 국립중앙박물관에서는 기증의 의미를 더하는 뜻
깊은 전시가 열리고 있다. 〈손세기·손창근 기증 명품 서화전〉*이

바로 그것이다. 대를 이어 모아온 손씨 집안의 소장품 304점이 국가에 기증된 것을 기념하고 일반에게 공개하는 자리다. 추사 김정희가 만년에 그린 불후의 명작 「불이선란도」不二禪蘭圖를 비롯하여 수집품 하나하나에는 그분들의 한없는 사랑과 노고가 배어 있고, 그 사랑과 노고는 보는 이들의 가슴으로 전해져 잔잔한 파문을 일으킨다.**

컬렉션의 기증은 우리를 감동시킨다. 더불어 우리 사회가 문화강국으로 거듭나는 희망을 보게 한다. 민족 문화유산의 수집·보존에 헌신하고 종국에는 그 모두를 사회에 되돌리는 그들을 제대로 기억할 때, 우리는 비로소 문화인이 될 수 있다는 깊은 울림이 있다.

오늘도 나는 국립중앙박물관 2층의 기증실을 거닐며 그 빛나는 아름다움을 눈에 담고 그들의 숭고한 문화정신을 추억한다. 고이 키운 딸자식을 시집보내듯 평생 모아 애지중지해온 수집품을 떠나보내는, 참으로 외롭고 힘들었을 결정의 순간을 떠올리고, 우리 민족이 꿈꾸고 가꾸어온 아름다움을 온몸으로 느낄 수 있음에 감사하고 또 감사한다. ✿

* 〈손세기·손창근 기증 명품 서화전〉은 지금까지 3회(2018. 11. 22-2019. 3. 24, 2019. 3. 26-7. 7, 2019. 11. 12-2020. 3. 15) 열렸고, 앞으로도 계속 이어진다고 국립중앙박물관 측은 밝혔다.
** 2020년 8월 손씨 집안은 2018년의 기증품 304점에서 빠졌던 김정희의 「세한도」를 기증함으로써 기증의 대미를 장식했다.

미술품 앞에서는 자본도 열병을 앓는다

역설적이게도 어느 누구 앞에서건 냉정하고 손
익을 따지는 자본이 미술품 앞에서는 비이성적
이고 충동적인 행동을 마다하지 않는다. 차가운
자본에 숨겨진 내면의 따뜻함, 아니면 미술에 대
한 일말의 부채의식 때문일까.

인간의 미술활동에는 두 중심축이 있다. 하나는 창작이고, 다른
하나는 수집하고 감상하는 컬렉션이다.

이 둘은 분명 형식도 다르고 내용도 다르다. '아름다움'이라는
공통의 가치성을 추구한다는 점에서 본질적인 차이는 없다고 보지
만, 미술에 대한 개별적 인간의 본성 또는 미감의 관점에서 보면 그
다름의 정도나 가치의 경중은 어느 정도 매겨질 수도 있을 것이다.
그러나 사람들은 그런 구분 없이 편하게 창작은 생산의 의미로, 컬
렉션은 소비 내지 즐김의 의미로 받아들이는 데 익숙하다. 그 의미
를 조금 체계화해서 작품 제작을 '제1의 창작', 컬렉션을 '제2의 창
작'으로 부르거나, 미술활동이 "창작에서 시작되고 컬렉션을 통해
완성된다"고 하는 것도 같은 의미다.

나는 이 글을 쓰면서 그런 맥락을 살려 컬렉션의 의미가 좀더 편
하고, 감각적으로 다가오는 표현을 찾느라 적잖은 시간을 보내고

있었다. 한 발을 세속미술시장에 깊게 담그고 있는 컬렉션의 흥미로운 속성을 떠올릴 때면 그 시간이 결코 지루하지 않았고 지극히 당연한 과정이라는 생각도 들었다. 그 고민의 흔적을 내 본업인 경제학에 의탁하여 창작과 컬렉션의 관계를 시장의 기능과 연관시키니 아래의 글이 되었다.

재화나 서비스가 시장에서 거래되고 거기서 발생하는 경제적 효율이 인간 사회의 물질적 풍요를 가져온 것처럼, 미술문화도 창작공급과 컬렉션수요이 시장에서 만나 가치를 공유하고 소통할 때 꽃을 피운다.

조금은 딱딱하고 매뉴얼 같은 표현이지만 내게는 익숙한 단어들이고 편한 어법이다. 굳이 "수요가 공급을 창조한다"는 경제이론을 빌리지 않더라도, 나의 해석에는 컬렉션이 창작을 견인할 때 미술문화는 융성하고 발전한다는 의미가 중첩되어 바탕에 깔려 있다.

창작과 컬렉션의 관계, 또는 그 둘의 연결고리를 풀어내기 위해서는 일차적으로 지금껏 인류의 미술문화를 꽃피워온 원동력이 무엇이었던가를 생각하지 않을 수 없다. 지난 역사기록이 증거하듯 미술문화가 꽃을 피우기까지 생육을 책임진 것은 시대를 불문하고, 국가든 개인이든 축적된 자본에서 창출되는 경제력이었다. 그렇듯 오늘날 높게 평가받는 미술품을 비롯해서 세계가 찬탄하는 미술문화유산의 대부분은 절대왕조시대, 권력과 자본을 가진 상류

층의 후원과 주문으로 만들어지고 수집·보존되어온 결과물이었다. 미술이 꽃이라면 자본은 그 꽃나무를 생육하는 자양분이었던 셈이다.

현대로 넘어오면 상황은 많이 달라진다. 정치권력과 경제력이 시민계급으로 폭넓게 분산되는 가운데 컬렉션 문화가 사회 저변으로 확대되기 시작한 것이다. 변화를 추동하는 동력의 중심은 미술시장이었다. 시장은 거래 비용을 낮추었고, 미술품의 상업적 거래를 획기적으로 증가시켰다. 지금처럼 컬렉션이 보편적인 문화 아이콘으로 자리 잡게 된 데에는 시장의 기능과 역할이 절대적이었다.

그럼에도 자본과 미술의 떼려야 뗄 수 없는 관계는 지금도 변함이 없다. 자본적 가치가 여타 사회적 가치를 압도하는 오늘날, 그 관계는 오히려 더 공고해지고 있다. 비슷한 맥락에서 미술품 수요는 소득income보다는 부wealth에 의해 결정되고, 따라서 생산과 소득이 중심 변수가 되어 움직이는 일반적인 경제활동과는 다소 다른 흐름을 보이는 점도 눈여겨볼 부분이다.

흔히들 자본에는 확장을 지향하는 운동 속성이 있다고 한다. 그건 아마도 이윤 추구와 자본 축적을 향한 인간의 끝없는 탐욕을 수사적으로 표현한 것이겠지만, 그래서인지 우리는 자본을 두고서 이성적 판단에 근거하는 경제 논리를 떠올리고, 차가움, 탐욕과 같은 표현을 쓰는 데 익숙하다. 반면 미술에 대해서는 자유롭고 감성적이며 따뜻한 느낌으로 인식한다. 자본과 미술에 대한 이러한 대척적인 인식의 밑바탕에는 세속적 가치자본에 대한 저항감과 초월

적 가치아름다움에 대한 근원적인 향수가 자리하고 있는지도 모르겠다.

그 인식의 의미를 좀더 분명히 대비시키기 위해 자본과 미술을 인간의 감정과 생각의 스펙트럼에 위치시켜 보면, 장담컨대 이 둘은 양극단에 자리하게 될 것이다. 정서적·이념적으로 공유할 수 있는 가치가 없다는 말이다. 한 걸음 더 나아가 이 둘은 생리적·물리적으로도 결코 화합할 수 없는 존재라고 해도 그다지 과한 말이 아닐 수 있다.

그런데 역설적이게도 어느 누구 앞에서건 냉정하고 손익을 따지는 자본이 미술품 앞에서는 비이성적이고 충동적인 행동을 마다하지 않는다. 차가운 자본에 숨겨진 내면의 따뜻함, 아니면 미술에 대한 일말의 부채의식 때문일까. 그처럼 아름다움 앞에 서면 속절없이 허물어지고 열병을 앓는 자본가들이 있어 인류의 미술문화는 꽃을 피웠다. 역설 치고는 좀 얄궂은 역설이다.

미술의 세계에는 그런 역설이 역설이기를 거부하는 무엇이 있다. 바로 컬렉션의 힘이다. 컬렉션, 그것은 자본이 차가운 이성의 틀을 깨고 따뜻한 감성으로, 때로는 지독한 사랑酷愛의 열병을 앓으면서 아름다움을 찾아가는 긴 여정이다. 그 사랑은 일방적이고, 그 여정은 매력적이다. 그곳에는 오직 아름다움을 사랑하고 몰입하는 순수한 영혼의 격렬한 몸부림이 있다. 자신의 영혼을 흔들며 유혹하는 명품을 앞에 두고 이성으로 통제되지 않는 본능과 욕망이 꿈틀거린다. 욕망은 충족되기 위해 생겨나는 것이기에 가까이하기에는 너무 멀어보이던 미술과 자본은 그렇게 만나 소통하고

화해한다.

　나는 그 만남과 화해의 현장을 볼 때마다 메디치Cosimo de' Medici 와 폴 게티P. Getty를 떠올린다. 그들이 살았던 시공은 달랐으나 돈을 모으는 데는 그 누구보다 지독했던 메디치와 게티, 그들의 미술 사랑 또한 지독하게 닮았다.

　어찌 그들뿐이랴! 역사가 기록하는, 아니 기록되지 않아서 더 가슴 뭉클하게 하는 자본가들의 미술 사랑 이야기는 곳곳에 펼쳐져 있다. 미술품 앞에서는 거부할 수 없는 사랑의 포로가 되어 열병을 앓는 사람들. 그들의 삶을 통해 우리는 자본과 미술이 컬렉션의 장에서 만나 화해하고 소통하는 아름다운 이야기를 읽게 된다. ✿

메디치와 게티를 위한 변명

탐욕스런 자본가가 미술을 통해 아름다움에 눈 뜨고 그리하여 인간정신의 순수함을 되찾을 때, 우리는 그것을 진정한 의미의 자유, 해방 또는 구원이라고 정의해야 마땅하다. 그렇지 않으면 신도 그들을 구원할 명분이 없어진다.

미술시장은 어느 삶의 현장보다 돈의 위세가 드센 곳이다. 과거 권위주의 시대에는 권력 또한 그 중심에 있었다.

돈과 권력은 동색同色이니 굳이 구분할 필요가 없지만, 역사적으로 돈과 권력의 위세는 다양한 모습으로 진화하며 미술시장을 지배했고 시장은 순응했다. 그런 미술시장을 빗대어 "서화 골동이 권력에 미소 짓고 돈에 꼬리 친다"는 세간의 말이 불편하게 느껴지다가도 다시 그 의미를 곱씹으면 비유의 적절함에 고개가 끄덕여진다. 지극히 당연한 세태를 비트는 시니컬한 표현이 못마땅하면서도 조금은 거친 듯한 독설이 왠지 싫지가 않은 것이다.

그 독설에 대한 나의 암묵적인 포용과 무덤덤함의 속내가 무엇이고 어디서 비롯하는지는 분명치 않다. 미술은 미술대로 자본은 자본대로 상대방에 대해 품고 있는 막연한 선망과 기대일까, 아니면 필연처럼 우연처럼 맺어지는 둘 사이의 인연에 대한 연민일까.

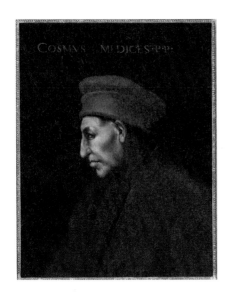

루벤스(Peter Paul Rubens)가 그린 메디치 가문의 실질적 창업주 코시모 데 메디치의 초상화. 65.6×50.2센티미터, 벨기에 플랑탱모레투스박물관 소장.

그보다는 아마도, 세속적인 손익에는 가차 없는 자본이 겉으로는 고상한 척 미술로 치장하고 우아한 미소를 짓는 것이나, 그런 자본을 천박하다며 비웃다가도 자본이 내미는 손을 꼬리치며 잡는 미술의 허위의식을 긍정하기 때문일 것이다.

그렇다고 미술을 대하는 자본의 내면에 불순한 의도가 없다고는 할 수 없다. 천박함에 찌들고 이념이나 정신이 결여된 속된 자본일수록 더 그럴 것이다. 다른 한편으로 문화예술과 동떨어져 물질적 가치에 충실한 세속자본이 컬렉션의 장을 통해 미술과 화해하고 문화자본으로 다시 태어나는 변이 또한 어찌 없을 것인가. 역설같이 들리지만 그런 변종 자본가들이 있어 미술문화가 꽃을 피우고, 그 정신과 아름다움은 보존·전승되는 것이 아닌가.

역사적으로 세속자본이 한 시대의 문화 융성을 이끈 대표적인

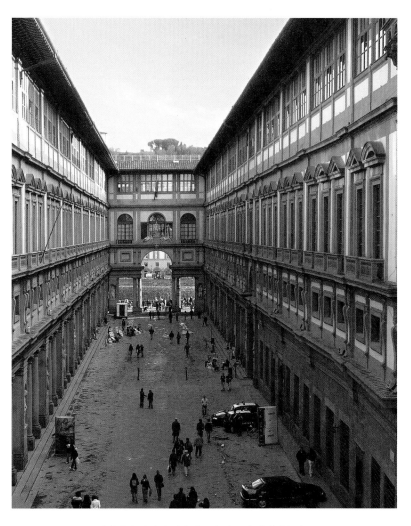

이탈리아 피렌체 역사지구에 있는 우피치미술관(Galleria degli Uffizi).
메디치가의 집무실 건물로 지어진 것으로, 1737년 메디치가의 마지막 상속인이었던
안나 마리아 루이자(Anna Maria Luisa)가 소장 미술품과 건물을 피렌체시에 기증한 후
미술관으로 개조되어 일반에 공개되었다. 이탈리아 르네상스 시대에 제작된 2,500여 점의
회화작품을 소장하고 있으며, 연간 관람자가 200만에 육박하는 세계적인 미술관이다.

게티는 돈을 모으는 데는
누구보다 지독한 자본가였지만,
미술품 수집에는 막대한 재산을
아낌없이 쏟아부었다.

사례로 우리는 피렌체 메디치 가문의 문화예술 후원을 꼽는다.
14-15세기 금융업으로 막대한 부를 축적한 메디치 가문은 그 경
제력으로 미술활동을 후원함으로써 이탈리아 르네상스가 피렌체
에서부터 시작되는 데 결정적인 역할을 했고, 그 업적으로 후세 사
람들로부터 문화예술 후원의 대명사로 칭송받아왔다.

그러한 칭송이 조금은 불편하게 다가오는 부분도 있다. 당시 교
회가 금지한 대부업을 통해 재산을 불려 메디치가의 실질적 창업
주가 된 코시모 데 메디치Cosimo de Medici, 1389-1464는 신 앞에서
자신의 무죄를 입증하고 저승에서 영혼의 구원을 보장받으면서 이
승에서 부와 권력을 공고히 할 수 있는 수단이자 매체를 발견한다.
그것은 바로 미술이었다. 메디치의 미술 후원은 결과적으로 르네
상스를 촉발하여 인류사회의 문화 창달에 지대한 공헌을 했지만,

미국 로스앤젤레스 산타모니카산에 있는 게티미술관.
게티가 남긴 유산으로 지어진 이 미술관은 짧은 역사에도 불구하고 미국의
5대 미술관으로 인정받을 정도로 그 컬렉션이 방대하고 질적으로 우수하다.

그 후원도 따지고 보면 사업 감각과 권력 본능, 신에 대한 외경이
혼합된 것이었다고 본다면 너무 인색한 평가일까.

차갑고 탐욕스런 자본이 미술을 통해 세상과 화해한 사례는 폴
게티Paul Getty, 1892-1976에게서도 찾을 수 있다.

폴 게티, 일찍이 석유사업에 뛰어들어 세계 최고 반열의 부자가
된 사람. 그러나 전화가 귀하던 시절, 그는 부하 직원들이 전화를
쓰지 못하도록 자물쇠로 잠가놓고 손님에게도 공중전화를 사용하
라고 할 정도로 인색한 기업가였다. 직원들을 모두 해고하고 저임

금으로 재고용하거나 나치의 박해를 받던 유대인 재벌의 고가구를 헐값에 사들이기도 했다. 또 그는 여자를 수시로 바꾸는 바람둥이였다. 다섯 번을 결혼하고 모두 2-3년 안에 이혼했다. 이유는 다 돈 때문이었다.

돈에 대한 게티의 끝없는 탐욕과 집착은 그의 손자 납치사건에서 정점을 찍는다. 손자가 이탈리아 범죄 집단에 납치되어 목숨이 경각에 달린 급박한 상황에서도 그는 납치범들의 요구는 물론이고 아들 내외의 간곡한 도움 요청도 단호히 거절한다. 그들의 요구나 도움 요청은 결국 돈과 관련된 것이었고 게티는 돈에 관한 한 요지부동이었다. 그에게 돈은 분신이었고 존재 그 자체였다. 그러던 그가 납치범들이 보내온 손자의 잘려진 한 쪽 귀를 보고서야 마지못해 협상에 나서면서, 협상금을 대폭 감액하고 그것조차 이자를 받는 조건으로 아들 부부에게 적선하듯 빌려주는 대목에서 우리는 몸서리친다.*

돈 앞에선 피도 눈물도 없던 그였지만, 그렇게 악착같이 모은 돈을 미술품 수집에는 아낌없이 쏟아부었고 또 막대한 자산을 미술관 사업에 쓰라고 유언함으로써 죽어서는 아름답게 이름을 남겼다. 미국 로스앤젤레스 산타모니카산 정상에 미국 5대 미술관의 하나로 꼽히는 게티미술관을 탄생시켰기 때문이다. 생전에는 돈을 좇아 그렇게 지독하게 살았지만, 그처럼 미술에 미친 변종 자본가

* 폴 게티의 손자 유괴 사건을 다룬 영화 「올 더 머니」(All the Money in the World)가 2018년 2월에 개봉되어 많은 관심을 끌었다. 리들리 스콧(Ridley Scott) 감독, 크리스토퍼 플러머(C. Plummer) 주연.

들이 있어 인류의 문화유산은 수집되어 보존되었고, 우리는 그곳에서 아름다움을 영매로 삼아 상처받은 영혼을 의탁하고 위로받을 수 있게 되는 것이다.

메디치의 미술 후원이나 게티 컬렉션에 담긴 의미에는 긍정과 부정이 섞여 있다. 긍정과 부정의 혼재를 넘어 세속자본적 가치와 초월아름다움적 가치의 변주라고 해야 할지 모르겠다. 변주가 때로는 감미롭고 때로는 거칠어 그 세계를 가늠하기 힘들 때도 많다. 그러나 탐욕스런 자본가가 미술을 통해 아름다움에 눈뜨고 그리하여 인간정신의 순수함을 되찾을 때, 우리는 그것을 진정한 의미의 자유, 해방 또는 구원이라고 정의해야 마땅하다. 그렇지 않으면 신도 그들을 구원할 명분이 없어진다.

메디치와 게티를 추억하다 떠올린, 그들을 위한 나의 소박한 헌사이자 변명이다. ✿

이병창 컬렉션을 아십니까

이병창 컬렉션이 일본에 기증된 것과 관련해서
당시 국내의 열악한 문화예술 인프라도 한몫했
지만, 그보다는 민족문화유산의 소중함과 가치
에 대해 기본적인 소양조차 갖추지 못한 지도층
이 더 큰 몫을 했다.

지금 나는 일본 오사카大阪에 와 있다. 동행도 없이 조그마한 비
즈니스 호텔에서 이틀을 묵고 돌아가는 일정이다.

불현듯 생각날 때 내가 이곳에 오는 이유는 오직 한 가지. 오사카
시립동양도자미술관을 관람하고 더불어 이 미술관과 인연이 깊은
한 한국인을 추억하기 위해서다.

동양도자미술관은 한국 도자기에 관심 있는 이라면 꼭 한 번은
가봐야 하는 성지와 같은 곳이다. 해외에 이처럼 우리 도자미술 문
화유산을, 그것도 빼어난 명품을 다량 소장하고 있는 곳은 없다. 국
내 주요 공·사립박물관에도 없는 명품이 수두룩하고 국립중앙박
물관이 2014년과 2018년에 개최한 〈청화백자전〉과 〈대고려전〉 때
도 여러 점을 빌려왔을 정도다.

동양도자미술관의 역사는 1950년대 초로 거슬러 올라간다. 아
다카산업 회장 아다카 에이이치安宅英一, 1901-94는 뛰어난 미의식

오사카시립동양도자미술관. 오사카시가 제1차 석유파동의 불황으로 파산한
아다카 에이이치의 수집품을 스미토모(住友)그룹에서 기증받은 뒤 소장·전시하는
공간으로 지었다. 오가와(大川) 삼각주인 나카노시마(中之島)에 자리하고 있다.

을 발휘해 1951년부터 한국 도자기를 열정적으로 수집하기 시작
했다.* 당시 한국은 6·25 전쟁으로 온 나라가 쑥대밭이 되어가던
중이었고, 하루하루 먹고살기에 바빴던 그 시절 우리의 소중한 문

　*아다카도 처음에는 중국 도자기 수집에 관심을 두었으나, 그 당시 중국
　도자기는 국제미술시장에서 상당한 가격이 형성되어 있어서 그의 재력으
　로는 본격적인 수집을 할 수 없었다. 반면에 내재적 가치에 비해 터무니
　없이 싼 가격에 거래되던 한국 도자기의 잠재력에 주목하면서 한국 도자
　기 수집 쪽으로 방향을 바꿨다고 한다.

화유산은 속절없이 국외로 반출되고 있었다. 반면 일본은 한국전쟁 특수로 태평양전쟁의 패전으로 인한 피폐함에서 벗어나 경제 호황을 누릴 때였다. 아다카는 그런 제반 여건에 힘입어 회사 자본금을 늘려가면서까지 우리 도자기를 집중적으로 사들였고, 그의 컬렉션은 단기간에 일본 최고의 한국 도자 컬렉션으로 주목받게 된다.

그러나 그도 시운은 피해갈 수 없었던지, 제1차 석유파동에 따른 불황을 이기지 못하고 1977년 회사가 파산하면서 아다카 컬렉션은 존망의 위기에 봉착한다. 그때 그의 컬렉션이 해체되거나 국외로 반출*될 것을 우려한 일본 국회의 보존 결의가 있었고, 뒤이어 주거래은행이던 스미토모은행이 일괄 구입해 오사카시에 기증하면서,** 이를 보관·전시하는 공간으로 동양도자미술관이 세워지게 된다. 당시 기증된 작품은 모두 965건이었고 이 가운데 한국 도자기가 793건이었다. 미술관 이름을 동양도자미술관이 아닌 '한국도자미술관'으로 지어도 과하지 않았을 압도적인 비중이었다. 793건 가운데 신라토기가 몇 점 포함되었지만, 고려청자·조선백자·분청사기가 중심이었고 하나같이 아름다운 명품들이었다.

동양도자미술관은 1990년대 후반 들어 또 한 사람의 걸출한 컬

* 당시 일본 관계자들은 암묵적으로 한국으로 반출되는 것을 가장 경계하고 있었다.

** 형식적으로는 스미토모그룹 21개 계열사가 약 152억 엔을 오사카시의 문화진흥기금에 기부하고, 그 돈으로 오사카시가 구입하는 모양새를 취했다.

이병창 박사(1915-2005) 근영.

렉터와의 인연으로 소장품을 크게 확장하는 행운을 맞이하게 된
다. 재일 한국인 실업가 이병창李秉昌, 1915-2005 박사가 바로 그 주
인공이었다.

　우리 사회에서 이병창 박사를 아는 사람은 많지 않다. 그의 생전
에도 그랬지만 지금도 그렇다. 그는 전북 전주 출신으로 이승만 정
부 시절인 1949년 초대 오사카영사를 지낸 사람이다. 공직을 떠난
뒤 일본 도호쿠東北대학에서 경제학 박사 학위를 받았고 도쿄에서
목재무역업으로 입신했다. 한국 역사와 고미술에 깊은 애정을 지녀
한국 미술품, 특히 우리 옛 도자기를 많이 수집했고, 일본 재계에 폭
넓은 인간관계를 지녔던 사업가로 알려져 있다. 일 처리에 있어서
는 완벽을 추구하는 깐깐한 성격인 데다 자신이 관련된 한국에서의
장학사업이 한국 관계자와의 불화로 실패하면서 한국에서 또는 한

국인들과의 사업 인연은 더 이어지지 않았다는 이야기도 있다. 그럼에도 그는 늘 조국의 역사와 문화를 자랑스러워했고, 자신의 도움이 필요한 재일한국인은 조용히 뒤에서 도왔다고 전한다.

이병창 박사가 보여준 우리 역사와 문화에 대한 사랑과 관심은 도자기 수집에서도 잘 드러나지만, 그 우수성을 세계에 알리는 일에도 열심이었다. 그는 1978년 많은 비용과 노력을 쏟아부어 3권의 전집 『한국미술수선』韓國美術蒐選 2,000질을 도쿄대출판부에서 발간하여 세계 유명 박물관과 미술관, 도서관 등에 기증했다. 이 책은 한국과 일본을 비롯해서 세계 각국에 소장되어 있는 고려청자와 조선도자 888점을 1,180쪽에 걸쳐 소개한 책인데, 40여 년 전에 제작된 책이라고는 믿기지 않을 만큼 아름답고 고급스럽다.*

그런 그가 1996-98년 3차에 걸쳐, 중국 도자기 50건을 포함해서 301건의 한국 도자기를 동양도자미술관에 기증함으로써 세상을 놀라게 한다. 이어 도쿄의 집과 부동산까지 모두 한국도자연구기금으로 내놓는다. 그가 기증한 수집품의 당시 평가액은 45억 엔, 부동산을 합치면 47.3억 엔에 이르렀다.

그가 한국이 아닌 일본에 수집품을 기증한 것을 두고 국내에서는 말이 많았다. 그 중심은 언론이었고, 일부 언론은 그를 우리 문화재를 일본에 팔아넘긴 사람으로 매도하기도 했다. 그 장단에 맞

* 그는 책의 서문에서 "고려청자, 조선도자에 관한 한 명품 도록의 결정판으로 만들어 연구와 감상을 위한 완벽한 책이 되도록 많은 노력을 기울였다. 한민족의 예술적 수준이 이 책으로 말미암아 세계에 인식되고 전통문화에 한 번 더 불이 켜지기를 염원한다"고 적었다.

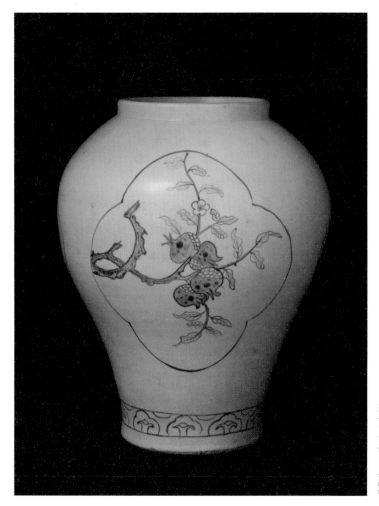

「백자 청화 복숭아 · 석류무늬 항아리」. 높이 34센티미터,
오사카시립동양도자미술관(이병창 컬렉션) 소장.
이병창 박사가 특히 사랑했던 작품으로 알려져 있다.

취 전후 사정도 모르는 사람들이 호들갑을 떨었지만, 일부 뜻있는 사람들은 두고두고 그 일을 아쉬워했다. 지금 우리 사회에서 관심이 높은 해외 문화유산의 환수 작업이 매번 난관에 봉착하는 현실을 볼 때면 더더욱 아쉬움이 남는 대목으로 기억될 뿐이다.

그렇게 된 배경에는 이런저런 이야기들이 많지만, 여기서 다 언급할 수는 없다. 다만 하나 분명한 것은 당시 국내의 열악한 문화예술 인프라도 한몫했지만, 그보다는 민족문화유산의 소중함과 가치에 대해 기본적인 소양조차 갖추지 못한 지도층이 더 큰 몫을 했다는 점이다. 그렇다고 필부匹夫들은 여기서 자유로울 수 있는가? 우리 사회가 언제쯤 그 업보에서 벗어날지 생각하면 몸이 오그라들고 눈앞이 아득해진다.

이병창 박사는 우리 사회가 감당해야 할 그 업보를 예견이나 한 듯, 수집품의 안식처로 일본의 오사카를 택하면서 재일동포들과 그 미래세대가 조국의 풍요로운 역사와 문화를 자랑으로 여기고 용기를 가지고 살아가기를 염원함으로써 그 업보를 씻는 방법을 알려주었다. 그의 뜻을 계승하여 업을 씻는 일은 오롯이 후인들의 몫으로 남겨졌다.

사족으로 덧붙인다. 동양도자미술관 소장품 일부가 여러 차례 뉴욕 메트로폴리탄박물관 등 세계 유명 미술관에서 특별전시와 상설전시를 통해 세계의 이목을 집중시키게 되는데, 그때 전시된 작품들은 전부 한국 도자기였다. 이는 한국 도자기에 대한 국제사회의 높은 관심을 반영하는 것이기도 하지만, 그만큼 아다카·이병창 컬렉션이 질적으로 뛰어나다는 사실을 의미하는 것이다. ✿

도굴, 야만 또는 욕망의 실루엣

> 도굴품의 유혹에 포획된 컬렉터가 있는 한 도굴
> 은 존재하기 마련이다. 도굴품인 줄 알면서도 그
> 유혹을 거부하지 못하는 컬렉터의 숙명과 같은
> 수집 욕망은 그렇게 도굴의 자양분이 되고 추동
> 력이 되어왔다.

"망하지 않은 나라 없고, 도굴되지 않은 무덤 없다."

만연한 도굴 세태를 풍자하는 중국 속담이다. 이 말을 증명이라
도 하듯, 중국의 지독한 도굴 사랑은 현대에까지 이어져 청나라 서
태후의 무덤은 그녀가 묻힌 지 겨우 19년이 지난 1928년에 도굴되
었고, 강희제의 무덤도 1945년에 도굴되었다.

이처럼 명시적으로 밝혀진 사례는 극히 일부에 불과할 뿐, 왕후
장상 또는 지배층의 수많은 무덤 가운데 도굴되지 않은 무덤은 없
다고 할 정도로 중국의 도굴 문화는 뿌리 깊고 유별스럽다. 후장厚
葬문화가 발달한 중국에서 도굴은 피할 수 없는 일종의 관례 같은
것이었고, 사람들은 다만 그 시기가 궁금할 뿐이었다.

역사적으로 우리는 중국과 매장문화는 비슷했어도 도굴과는 거
리가 먼 사회였다. 도굴과 관련된 기록도 소략하다. 굳이 사례를 찾
아보면, 선비족이 세운 전연前燕이 342년에 고구려를 침공하여 수

도 환도성을 함락시킨 뒤 미천왕릉을 파헤쳐 시신을 가져갔다는 『삼국사기』의 기록과, 임진왜란 때 성종의 선릉과 중종의 정릉 등 다수의 왕릉이 도굴되거나 도굴이 시도되었다는 실록 기록이 있는 정도다. 근세에 있었던 사례로는 고종 5년¹⁸⁶⁸ 독일인 오페르트E. J. Oppert가 흥선대원군의 아버지 남연군南延君의 묘를 파헤치려다 미수에 그친 사건이 잘 알려져 있다. 하지만 이런 사건들은 통상적인 도굴 목적, 즉 중국에서처럼 값진 부장품을 취하기 위한 도굴이 아니었다.

참고로 조선시대에는 『대명률』大明律 「발총조」發塚條를 준용해 도굴 행위를 엄격히 처벌했다는 기록이 남아 있다.* 여기서도 도굴은 값진 부장품의 취득 목적이 아닌 원한에 대한 복수 또는 치죄治罪 성격의 도굴임이 분명하다. 사후에 중죄가 드러나 무덤을 파고 시신을 꺼내 목을 치는 부관참시剖棺斬屍도 같은 맥락이다. 이처럼 우리 역사에서 부장품을 취하기 위한 도굴이 흔치 않았던 것은 기본적으로 후장문화가 발달하지 않았던 장례관습이 큰 이유지만, 조상 영혼의 안식처를 잘 보존하는 사회적 규범이 강하게 지켜지고 있었기 때문이다.

그러한 관습과 규범은 일제강점기를 맞으면서 시련에 직면한다. 통감부가 설치될 무렵부터 이 땅에 떼 지어 몰려오기 시작한 일본

* 「발총조」를 보면, 남의 무덤을 파서 널이 드러나게 한 자는 장(杖) 100, 유(流) 3,000리(3,000리 밖 원지에 유배 보냄)에 처하고, 널을 열고 시체가 보이도록 한 자는 교형(絞刑)에 처하며, 발굴하되 널까지는 이르지 않은 자는 장 100, 도(徒, 강제노역) 3년 형에 처한다고 나와 있다.

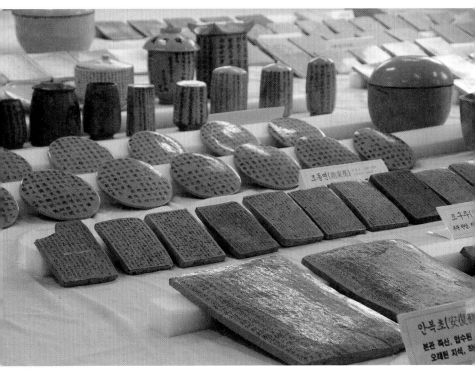

경찰이 압수한 도굴 지석(誌石)들. 지석은 죽은 사람의 행장과 이력을 적어 무덤에 함께 묻은 기록물이다. 고려시대에는 주로 석판에 새겨 묻었으나 조선시대 들어 도자기로 대체되었다. 그 형태는 사진에서 보는 것처럼 사각, 원형, 항아리 모양 등 다양하다.

인들에 의해 불법 도굴이 자행되었고, 강제병합 이후는 더 심해져 전 국토 곳곳이 벌집처럼 파헤쳐졌다. 당시 도굴과 도굴품 장사로 생활하는 자가 수천에 이르렀고, 개성·강화·경주·부여 등지의 고대 왕릉이나 분묘는 죄다 도굴되었다는 기록과 증언은 차고 넘친다. 일본인들이 직접 남긴 기록과 증언만으로도 그렇다.

이 땅의 도굴은 앞서 언급한 사례처럼 이민족들의 침략 때 그 만행의 전례가 있긴 하지만, 씨를 뿌리고 번성케 한 주역은 분명 일본인들이었다. 그들이 들여와 퍼뜨린 야만의 문화는 해방이 되고 저들이 물러가면서 시들어 소멸할 줄 알았지만 그게 아니었다. 일제 강점기 때 저들의 도굴 행태를 보고 배운 사람들 또는 하수인으로 일하던 사람들이 해방 후 생업으로 그 일을 계속하거나 가게를 차리면서 도굴은 이어졌다. 우리 스스로 조상의 무덤을 파헤치는 상황이 전개된 것이다.

1950-60년대 사회는 어지러웠고 다들 먹고살기에 바빴다. 그 시절 도굴은 누구에게는 생업이었고 누구에게는 횡재를 꿈꾸게 하는 신기루였다. 도굴된 토기와 도자기, 금속공예품의 상당 부분은 해외로 빠져나갔고 일부는 국내 컬렉터들의 수중으로 들어갔다. 사회가 안정되고 경제력이 향상되면서 고미술품 수요가 늘고 가격이 오르자 도굴은 더 기승을 부렸고, 멀쩡히 관리되던 무덤도 마수를 피해가지 못했다. 무덤만으로 성이 차지 않았던 도굴꾼들은 불탑이나 부도사리탑 같은 불교 유적에 손을 대기도 했다. 불국사 석가탑 도굴 시도[1966]와 강원도 고성의 건봉사 사리탑 도굴[1986] 사건이 대표적이다. 다행스럽게도 도굴 열풍은 1990년대 들어서면

서 진정되기 시작한다. 그러나 그것은 도굴에 대한 사회적 비난과 처벌의 결과가 아니라, 더 이상 도굴할 무덤이 남아 있지 않았기 때문이었다.

우리 사회에서 고인에 대한 존숭의 상징인 무덤을 파헤치는 행위가 엄한 비난과 처벌의 대상이었음에도 그 만행이 왕성한 생명력을 이어온 배경과 이유에 대해서는 여러 의견이 있다.

일차적으로, 수요가 있는 곳에 공급이 있듯이, 도굴품의 유혹에 포획된 컬렉터가 있는 한 도굴은 존재하기 마련이었다. 도굴품인 줄 알면서도 그 유혹을 거부하지 못하는 컬렉터의 숙명과 같은 수집 욕망은 그렇게 도굴의 자양분이 되고 추동력이 되어왔다. 만연했던 도굴 실상을 보여주는 한 사례로 최근 창녕 비화가야 고분 발굴 현장에서 도굴꾼이 버리고 간 빨간 플라스틱 용기와 비닐 빵 봉지가 나와 사람들을 놀라게 한 일이 있었다. 빵 봉지에 찍힌 제조일자가 증거하듯, 불과 20-30년 전만 하더라도 도굴은 이 땅의 어디선가 은밀하게 그러나 일상적으로 일어나던 풍경이었다.

혹자는 도굴이 우리만의 문제가 아니라, 오랜 역사를 가진 문화사회에서는 필연적이고 보편적인 현상이라고 에둘러 표현하며 문화유산의 수집과 보존 차원에서 도굴의 긍정적인 역할을 옹호한다. 나는 그것이 도굴꾼 또는 컬렉터들이 안고 있는 내면의 죄의식을 덜어주는 수사적 표현이라고 생각하지만, 한편으로 우리 현실을 되돌아보게 하는 숨은 뜻이 담겨 있음을 부정하지 않는다.

잘 알다시피 문화유산에 대한 우리 사회의 기억은 고통스럽다. 전 국토를 초토화시킨 여러 차례의 외침 때 입은 병화로 지상의 유

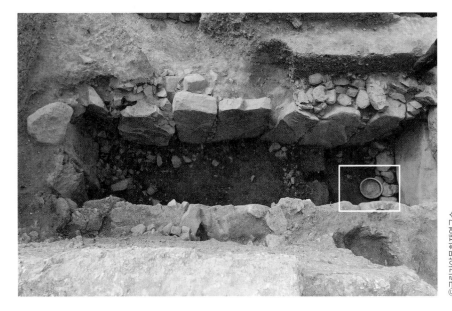

창녕 송현동 비화가야 고분 발굴조사
현장에서 도굴꾼들이 사용한 뒤
버리고 간 플라스틱 용기와
비닐 빵 봉지가 광중에서 발견되어
관계자들을 놀라게 했다.

물은 대부분 사라졌고, 그나마 남은 것들도 일제의 약탈과 6 · 25 전쟁, 보존 부실로 멸실되었다. 역설적이게도 그런 상황에서 도굴은 소중한 문화유산의 주된 공급원이 되어왔다. 국 · 공립 박물관들조차 도굴품인 줄 뻔히 알면서도 빈약한 컬렉션을 채우기 위해 구입하는 실정이었으니 어찌 도굴과 도굴품 수집을 문제 삼을 것인가. 합법적인 발굴과 조사를 통해 수습된 유물이 없는 것은 아니나, 그건 극히 일부일 뿐이다. 참고로 도자기의 경우, 단언컨대 조선 후기에 만들어져 전세傳世된 얼마간의 백자를 제외하면 거의가 도굴된 것이다.

그처럼 도굴은 지극히 야만적이면서 문명적이었고, 악이면서 선이었다. 내가 본 그곳의 풍경에는 아무런 감정의 경계나 선악의 경계조차 존재하지 않은 듯했다. 오로지 도굴꾼의 탐욕과 그것을 추동하는 컬렉터들의 욕망, 그리고 아름다움에 포획되어 굴절된 미술 사랑이 있을 뿐이었다.

현실로 들어가 도굴의 성과물(?)을 바라볼 때의 시선은 더 혼란스러워진다. 세상 사람들은 도굴꾼을 비난하지만, 그 도굴꾼의 손을 빌려 수습된 유물들이 박물관과 미술관 이곳저곳에 전시되어 우리 문화와 역사를 증거하고 있다. 또 민간의 컬렉션 문화를 풍성하게 하고 그 아름다움이 우리 눈과 마음을 매혹하고 있는 현실 또한 그 못지않은 아이러니로 다가온다.

이 불편한 현실을 바라보며 문화유산의 수집과 보존이란 이름으로 포장된 야만을 긍정할 수밖에 없는, 더불어 컬렉션 욕망의 실루엣이 아름답게 보이는 것도 그런 사연 때문일까. ✿

3
한국미술의
아름다움을 찾아서

고려불화 그 이름을 되찾기까지

중국의 송·원대 불화나 일본 불화에 비해서 고
려불화는 단연 돋보이는 존재다. 부처님의 가피
를 비는 지극한 신심의 손끝에서 탄생한 찬란함
과 섬세 화려함. 힘 있는 선묘는 범인의 눈에도
확연히 우열이 가려진다.

세계에서 가장 아름다운 종교회화. 한 치의 흐트러짐 없는 단
아한 구도, 적·녹·청색을 주조로 한 화려한 색채의 조화, 물
흐르는 듯 유려하고, 섬세하면서도 힘 있는 선묘線描.

고려불화 이야기다. 지금이야 고려불화에 대한 이러한 찬사와
미학적 평가가 상식이지만, 고려불화가 한국미술의 특별한 존재로
서 그 뛰어난 예술성을 국제적으로 인정받은 때가 1970년대 후반
이니, 불과 40년 남짓한 세월이 흘렀을 뿐이다.

이 이야기는 1978년 10월, 일본의 한 사립미술관이 개최한 전시
에서 시작된다. 나라奈良시 외곽에 자리한 야마토분가간大和文華館
의 〈고려불화특별전〉이 바로 그 현장이다.*

* 〈고려불화-일본에 청래(請來)된 이웃나라의 금빛 부처님들〉, 1978. 10.
18-11. 19.

전시에 나온 불화 70점사정이 있어 전시되지 못했지만 도록에 실린 작품까지 합치면 93점은 대부분 그동안 중국불화로 알려진 것들이었는데, 여기서는 모두 고려불화라는 이름표를 달았다. 이전에도 이들 가운데 몇 작품은 고려시대에 제작된 것일 거라는 이야기가 사석에서 간혹 오갔지만, 이번에는 저명한 미술관이 공개적으로 이들 모두가 고려불화임을 선언한 것이다.

일본 학계와 문화계에 준 충격과 파장은 대단했다. 지구축을 바꾸는 진도 10의 지진에 비유한 신문기사도 있었다. 전시 개막 후 모처에서 비공개로 열린 토론회에서 고성이 오가는 격론이 벌어지고 고려불화가 아니라는 측은 중도에 자리를 박차고 퇴장했다고 하니, 당시 살벌했던(?) 토론장의 분위기를 짐작할 수 있다.

그런 극심한 반대 논쟁이—사실인즉 일본미술에 미친 한국미술의 절대적인 영향을 인정하기 싫어하는 일본 학계의 콤플렉스 내지 허위의식에 기인하는 것으로 보아야겠지만—충분히 예상되었음에도 많은 시간과 공력을 들여 전시를 기획한 중심인물은 야마토분가간의 이시자와 마사오石澤正男, 1903-87 관장이었다. 그는 1930년대 미국에서 국제 수준의 미술감식 교육을 받은 사람이다. 영어에도 능했고 연구 자세는 과학적이었다. 오랫동안 일본 문화재청장을 역임했으며 문화재청 이사회의 일원이기도 했다. 학계와 문화계가 두루 인정하는 동아시아 불교미술의 대가였다.

전시 후 한동안 여진이 이어지듯 이런저런 논란이 계속됐다. 그러나 이시자와 관장이 축적해온 방대한 자료와 과학적 감식 결과는 전혀 손상을 입지 않았다. 완벽한 승리였다.

일본 나라시 외곽에 있는 야마토분가간. 1978년 10월 〈고려불화특별전〉을 개최하여
고려불화의 존재와 미술사적 위상을 되찾는 데 주도적인 역할을 했고,
2018년 10월에는 고려 건국 1100년을 기념하는 〈고려금속공예전〉을 개최했다.

결국 이 전시가 기폭제가 되어 그때까지 일본 이곳저곳에 소장
되어 중국불화로 알려졌던 100여 점의 불화가 당당히 고려불화로
재탄생하게 되었으니, 참으로 감동적인 국면 전환이었다. 언론보
도처럼 "세기에 한 번 있을까 말까 한 미술계의 명장면"이었다. 당
시 국내에서는 제대로 된 고려불화가 한 점도 없었고, 우리 미술
사에서 고려불화란 말조차 생소하던 시절이었다. 그 기막힌 상황
에서 그 엄청난 반전을 이루었으니, 우리는 어떠한 말로 이시자와
관장과 학예팀이 이룬 성과에 경의를 표해도 부족함이 없다 할 것
이다.

아무튼 학문적 양식에 충실한 한 일본인의 열의와 노력으로 고려불화는 국적을 되찾았고, 더불어 세계미술사에 당당히 이름을 올려 한국을 대표하는 문화유산이 되었다. 그 짧은 기간에, 더욱이 그 당시 미술계에 알려진 작품이 150점이 채 안 되던 고려불화가 하나의 독립된 미술 장르가 되고 그 이름만으로 예술성을 인정받게 되는 과정은 감동을 넘어 경이롭기까지 하다.

굳이 비교할 필요는 없지만, 비슷한 시기에 그려진 중국의 송·원대 불화나 일본 불화에 비해서 고려불화는 단연 돋보이는 존재다. 부처님의 가피加被를 비는 지극한 신심의 손끝에서 탄생한 찬란함과 섬세 화려함, 힘 있는 선묘는 범인의 눈에도 확연히 우열이 가려진다. 고려불화는 그 누구의 눈에도 압도적인 아름다움으로 다가오는 세계적인 문화유산인 것이다.

지금까지 학계에 보고된 고려불화는 170여 점 정도 된다. 그 가운데 한국에 10여 점, 유럽과 미국의 20여 점을 뺀 나머지는 모두 일본에 있다. 그렇게 된 역사적 배경에 대해서는 여러 이야기와 주장이 많으나, 대략 두 가지로 정리할 수 있다.

하나는 왜구의 노략질이다. 고려불화에 적힌 화기畵記를 보면 대부분 제작 시기가 고려 말에 집중되어 있다. 그 무렵 고려는 원나라의 핍박으로 나라 사정이 몹시 어려웠고, 곳곳에 출몰하는 왜구의 분탕질로 극심한 고통을 겪고 있었다. 왜구들은 이것저것 가리지 않고 돈되는 것은 다 훔쳐갈 때였으니 절집의 불상·불화라고 예외일 수 없었을 것이다. 그렇게 약탈된 불화는 일본의 절과 신사에서 돈이나 곡식과 바뀌면서 결과적으로 일본의 많은 신사와 절에서

고려불화를 소장하게 되었다는 설명이다.*

이러한 해석과는 달리 일본 학계의 시각은 사뭇 다르고 애매하다. 그들은 고려불화가 일본에 전래된 동기나 배경을 언급할 때 왜구의 도적질을 거의 입에 담지 않는다. 기껏해야 '청래'請來 정도로 부를 뿐이다. 글자 그대로 일본이 요청해서 왔다는 것인데, 저들의 속내를 보는 것 같아 입맛이 씁쓸해진다. 1978년 일본의 야마토분가간이 개최한 〈고려불화특별전〉에서도 그 제목을 〈고려불화-일본에 청래된 이웃나라의 금빛 부처님들〉로 붙인 것도 같은 맥락으로 보아야 할지 모르겠다.

다른 하나는 고려가 망하고 조선이 개국하면서 가해진 불교와 사찰 탄압이었다. 불교 대신 유교가 새로운 국가 통치이념이 되었기 때문이다. 당시 일본은 여전히 불교가 융성하던 무로마치 막부시대1336-1573였고 한반도의 불교미술품은 그들이 선망하는 최고의 귀물貴物이었다. 조선의 억불정책과 더불어 한반도의 불교미술품에 대한 일본의 선망은 이 땅의 불교미술품들이 대거 일본으로 유출되는 최적의 환경이 되었음은 두말할 필요가 없다.

그러나 역설적이게도 그렇게 유출된 불화가 지금껏 남아 있었던 것은 일본의 절이나 신사에서 우리 불화를 성물聖物 또는 신체神體로 받들어 지극정성으로 보존해온 덕분이다. 많은 전란을 겪은 데다 보존 문화마저 부실했던 이 땅에 남아 있었더라면 어떻게 되었을까. 흔적도 없이 사라져 고려불화라는 말 자체가 존재하지 않게

* 존 카터 코벨, 김유경 편역, 『일본에 남은 한국미술』, 글을읽다, 2008.

되었을지 모른다. 바탕 재질이 명주이기 때문에 습기나 화재에 취약할 수밖에 없는 고려불화가 700-800년 동안 거의 온전히 보존될 수 있었던 것에 대해 우리는 저들에게 감사해야 하지 않겠는가. 지금의 결과만을 두고 본다면 그럴 수밖에 없는 불편한 역설에 가슴이 답답해진다.

사족으로 덧붙이는 후일담이다. 야마토분가간에서 〈고려불화특별전〉이 열리고 몇 해 지난 1982년, 호암미술관삼성미술관 리움이 「아미타삼존도」阿彌陀三尊圖를 일본에서 들여왔고, 그 후에도 몇몇 기업과 개인컬렉션에서 해외경매 등을 통해 고려불화 여러 점을 구입해옴으로써 국내에도 고려불화를 10여 점 소장하게 되었다. 그리고 2010년 10월에는 국립중앙박물관이 국내외의 명품 고려불화를 어렵게 빌려와 단일 전시로는 세계 최고 최대 수준의 〈고려불화대전-700년 만의 해후〉를 개최함으로써 고려불화의 모국으로서 그나마 체면치레를 했다.* ✿

* 2018년 12월에 개막된 국립중앙박물관의 〈대고려전〉에서도 이탈리아에서 새로 발견된 「아미타여래도」(이 책의 174쪽)를 비롯해서 적지 않은 고려불화가 전시되었다.

「미륵하생경변상도」(彌勒下生經變相圖). 고려 후기, 비단에 채색,
171.8×92.1센티미터, 일본 지온인(知恩院) 소장.

「지장보살도」
(地藏菩薩圖).
14세기 고려,
비단에 채색,
104.1×55.3센티미
보물 제784호,
삼성미술관 리움 소

「수월관음도」(水月觀音圖).
세기 고려, 비단에 채색,
98.3×47.7센티미터,
국 프리어갤러리 소장.

「아미타여래도」. 14세기 고려,
105.6×47.0센티미터,
이탈리아 문화박물관 소장.

「아미타팔대보살도」
(阿彌陀八大菩薩圖).
4세기 고려, 비단에 채색,
173.4×91.0센티미터,
l본 조코지(淨敎寺) 소장.

'신라의 미소' 수막새에 담긴 이야기

> 제작 기록이 없어도 이 수막새처럼 시간의 강 저
> 편 인간사의 스토리텔링을 자극하는 유물은 흔
> 치 않다. 기록이 없어 오히려 더 자극적이고 호
> 기심을 불러일으키는 강력한 힘 같은 것이 느껴
> 진다.

문화재청이 2018년 11월, 신라시대에 만들어진 기와 한 점을 보
물로 지정했다. 경주 영묘사터에서 출토된 '얼굴무늬 수막새圓瓦
當'가 바로 그것인데, 우리에게는 '신라의 미소'로 더 잘 알려진 작
품이다.

이 수막새는 일제강점기에 일본으로 반출되었다가 돌아온 수난
의 역사를 간직하고 있다. 1934년, 경주의 야마구치山口의원에서
공중의로 근무하던 일본인 다나카 도시노부田中敏信는 경주 사정리
현재 경주시 사정동 영묘사터*에서 출토된 얼굴무늬 수막새 한 점이
경주 시내 한 골동가게에 나와 있다는 소문을 듣는다.

그 무렵만 하더라도 출토되던 수막새의 문양은 대부분이 연꽃이

* 현재 사적 제15호로 지정된 흥륜사터.『삼국유사』에 이차돈(異次頓)이 순
 교한 뒤 신라의 불법이 이곳에서 시작되었다는 기록이 있다.

거나 보상화實相華*였고, 아주 드물게 가릉빈가迦陵頻迦**나 사자와 같은 동물무늬가 나올 때였다. 예사 유물이 아님을 직감한 다나카는 곧바로 골동가게를 찾았고, 100원(요즘 돈 200만 원 내외)이라는 적지 않은 돈을 주고 수막새를 구입한다. 그 후 한동안 고고학술 자료와 책에도 실리고 세간에 회자되던 이 수막새는 일제의 패망이 가까워지던 1944년 무렵, 시국에 불안을 느낀 다나카가 본국으로 돌아갈 때 가져간 뒤 그 존재는 잊혀졌다.

그러나 환지본처還至本處하는 것이 수막새의 운명이었을까. 1964년 당시 박일훈 국립경주박물관장이 이 사실을 기억해냈고, 어렵게 다나카의 일본 거처를 알아내면서 수막새 귀환 작업은 해결의 실마리를 찾게 된다. 어떻게든 수막새를 돌려받기 위해 박 관장 측에서 여러 차례 편지를 보내고 주변 지인을 통해 설득하는 등 백방의 노력을 기울인 끝에 마침내 1972년 10월, 다나카가 직접 이 수막새를 들고 박물관을 찾아와 기증함으로써 탄생지 서라벌로 돌아온다. 무려 8년의 노력이 이루어낸 성과였다.

지금도 그렇지만 옛날에도 기와는 와범瓦范이라는 제작틀을 이용해 찍어 만들었다. 그와 달리 이 수막새는 얼굴 문양을 손으로 빚은 것이어서 더 주목을 받았다. 하나 아쉬운 점은 얼굴의 왼쪽 하단 일부가 떨어져나가고 없다는 것이다. 그럼에도 이마와 두 눈, 오똑

* 연꽃을 모체로 하여 예술적으로 가공된 꽃으로 불교적 상징성을 지닌다.
** 불경에 나오는 상상의 새로 극락에 깃들어 산다고 하여 극락조(極樂鳥)라고도 부른다. 머리와 팔은 사람, 몸통과 다리는 새의 형상을 하고 있으며 통일신라시대에 고승의 부도, 와당, 법당의 불단 등에 많이 조형되었다.

‘신라의 미소’로 잘 알려진 「얼굴무늬 수막새」. 2018년 11월에
보물 제2010호로 지정되었다. 기와가 보물로 지정된 첫 사례다.
추정 지름 14센티미터. 국립경주박물관 소장.
얼굴의 왼쪽 하단 일부가 떨어져나갔으나 이마와 두 눈, 오똑한 코,
두 뺨과 턱선의 조화가 만들어내는 미소는 육감적이면서도
티 없이 맑고 건강해 우리 눈을 매혹한다.

한 코, 두 뺨과 턱선의 조화가 만들어내는 미소는 육감적이면서도 티 없이 맑고 건강해 우리 눈을 매혹한다. 두 팔이 떨어져나간 밀로의 비너스처럼, 일부가 깨지고 떨어져나가 오히려 더 아름답고 신비롭게 느껴지는 묘한 끌림이 있다. 불완전함의 아름다움, 불완전함의 미학이다.

시대는 유물을 남기고 유물은 그 시대의 역사를 증언한다. 분명한 제작 기록이 있어 우리 역사를 증언하는 유물은 많다. 하지만 이 수막새처럼 제작 기록 없이 시간의 강 저편 인간사의 스토리텔링을 자극하는 유물은 흔치 않다. 기록이 없어 오히려 더 흥미로움과 호기심을 불러일으키는 강력한 힘 같은 것이 느껴진다.

수막새가 풀어내는 스토리텔링의 기본 얼개는 출토지에 세워졌던 영묘사에 대한 소략한 기록을 바탕으로 엮어볼 수 있다. 선덕여왕 4년635에 낙성된 영묘사와 관련하여 『삼국유사』는 "여러 기예에 두루 능통하여 신묘하기 이를 데 없는 양지良志 스님이 장륙삼존상과 천왕상, 전탑의 기와를 만들고 법당의 현판까지 썼다"고 했고, 『삼국사기』는 "개구리들이 영묘사 옥문지玉門池에 모여들어 울어대자 왕선덕여왕이 그 울음소리를 듣고는 개구리 눈의 부라린 모습이 흡사 병사의 모습과 닮았다며, 왕성의 서쪽 여근곡女根谷에 백제 군사가 매복해 있을지도 모를 일이다"라고 언급한 일화를 기록하고 있다. 모두 영묘사가 선덕여왕과 관련이 깊은 절임을 시사하는 대목이다.

어떤 이는 이들 기록에 의탁해 수막새의 얼굴 주인공이 선덕여왕일 거라는 해석을 내놓는다. 한 걸음 더 나아가 그 신비로운 미소

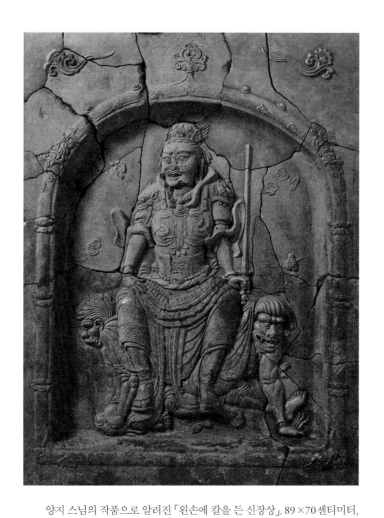

양지 스님의 작품으로 알려진 「왼손에 칼을 든 신장상」. 89×70센티미터, 679년 통일신라, 국립경주박물관 소장. 부조 작품임에도 불구하고 대상의 표정과 자세는 충분히 입체적이고 꿈틀거리는 듯한 생동감이 넘쳐난다. 한국 고대 조각의 최고 걸작으로 꼽을 만하다. 경주 남산 사천왕사터에서 일제강점기 때 수습된 파편 일부와 2006-12년 국립경주문화재연구소의 정밀 발굴조사를 통해 수습된 200여 점의 파편을 합쳐 3차원 입체(3D) 스캔으로 복원한 것이다.

는 당시 신라 최고의 조각가이자 영묘사 건립을 주관한 양지 스님의 작품이라고 추단하는 이도 있다.

　재미있는 해석이긴 하나 조금은 억지스럽다. 사실에서 너무 멀리 벗어나 상상이 지나친 스토리텔링은 역사의 향기를 잃어버린다. 물론 『삼국유사』에 양지가 고승이면서 조각과 서예에 두루 능한 걸출한 예술가임과 동시에 와공瓦工이었음을 기술하고 있으니, 양지 스님이 불사를 후원한 선덕여왕의 얼굴을 수막새에 새겼을 개연성도 없지 않다. 하지만 양지의 작품이 확실한 경주 사천왕사터 출토의 「녹유신장상」 전塼돌 조각과는 터치나 조형감각에서 거리감이 확연히 느껴져 수막새의 얼굴이 선덕여왕일 거라는 해석에는 선뜻 동의하기가 망설여진다.

　그렇다고 그런 상상마저 마다할 수는 없는 일이다. 역사 유물을 소재로 하는 스토리텔링에 상상이 없으면 이야기가 무미건조해진다. 양념이 음식의 맛을 내듯 적당한 상상은 이야기를 감칠맛 나게 하는, 이를테면 냉면의 식초나 겨자 같은 것인데, 그 양을 조절하는 것이 내게는 쉬운 듯 어렵다.

　상상력 빈곤을 푸념하듯 입에 달고 다니는 내게도 오늘따라 하늘이 행운을 내린 걸까. 이런저런 수막새 관련 자료를 살펴보다 문득 떠오른 생각 하나로 까닭없이 흥분되고 즐거워진다. 나는 불사佛事에 동원된 와공 누군가가 장기간 노역으로 쌓인 스트레스도 풀겸 잠시 짬 내어 연모하는 여인의 얼굴을 재미삼아 새긴 것은 아닐까 하는 상상을 해본 것이다. 발굴된 것이 한 점뿐인 데다 직접 손으로 빚어 만들었다는 점도 그 가능성에 무게를 더한다. 수막새는

알고 있을 것이나, 그런 다양한 상상력이 스토리텔링에 더해질 때 차가운 유물은 온기가 돌고 살아 있는 생명체로 거듭나게 되는 법이다.

아득한 옛날, 신라 사람들은 지붕을 덮는 기와 한 장에도 온 정성과 미감美感을 다해 장엄하는 예술정신이 있었다. 반세기 전만 하더라도 경주에는 돌보다 더 많은 것이 기와 파편이었다. 발에 차이는 것이 기왓조각이었을 일제강점기 시절, 그 흔한 기왓조각 하나도 허투루 보지 않고 그 속에서 신라 1,000년의 미소를 찾아내는 안목이 있었다.

그리고 또 한참 세월이 흘러 이제는 나라가 나서서 그 기왓조각의 예술적 가치를 인정하고 국가 보물로 지정하였으니, 그 각각의 시차는 무엇을 뜻하는 것인가. ❀

해외 문화유산 환수 어떻게 접근할 것인가

맹목적인 애국심과 단기 실적주의에 매몰되면
부작용이 커지고 국외에 소재하는 문화유산은
점점 더 지하로 숨어들 뿐이다. 시장에서 사올
수 있는 기회마저 잃어버린다는 말이다.

최근 백제금동관음보살상 한 점이 일본에서 공개되었다. 내가 본 것은 비록 보도 영상자료였지만, 그 평화로우면서도 당당한 미소는 싱그러운 미소년을 떠올리게 했고, 부드럽게 굴곡진 몸매는 육감적이면서도 한없이 성스러웠다.

감동도 한순간, 나도 모르게 탄식이 흘러나오고 독백이 이어졌다. "아! 저 평화로운 미소를, 저 성스러운 자태를 어떻게 하면 우리 곁으로 모셔올 수 있을 것인가."

이 관음보살상은 1907년 부여 규암리에서 수습된 것으로, 우여곡절 끝에 1922년 경매에서 일본인 수장가에게 낙찰된 후 행방이 묘연했던 작품이다. 관련 자료를 찾아보면 발견 당시 비슷한 크기의 보살상 2점이 한곳에서 수습된 것으로 나와 있다. 한 점은 이번에 일본에서 공개된 바로 이 작품이고, 다른 한 점은 다행히 국내에 남아 1997년 국보 제293호로 지정된 「부여 규암리 금동관음보살

입상」으로 현재 국립부여박물관에 소장되어 있다.

일본으로 반출된 보살상의 소재에 대해서 해방 무렵까지는 간간이 풍문으로 전해졌다지만 그마저도 끊어진 지 오래되었다. 그 오랜 세월이 흘렀음에도 아직은 우리와의 인연이 다하지 않았다는 뜻일까, 우리 곁에서 영영 사라진 줄 알았던 관음보살상이 홀연히 모습을 드러낸 것이다. 때맞춰 실견한 사람들 입에서 백제 최고의 불상조각이라는 찬사가 쏟아지면서 어떻게든 국내로 들여와야 한다는 여론이 확산되고 있다.

이번 사례에서도 확인되고 있듯이, 해외로 유출된 문화유산에 대한 우리 사회의 관심은 높다. 유출 과정에서부터 미학적 평가에 이르기까지 그 스펙트럼도 넓은 편이다. 그러나 종국에는 "어떻게 환수할 것인가?"에 방점이 찍히기 마련이고, 그 방점에는 환수작업이 녹록지 않다는 의미가 짙게 묻어난다.

참고로 그간의 문화재 환수 실적이나 그에 대한 국민들의 의식을 살펴보면 문제가 간단치 않음이 확인된다. 대표적인 환수 성과로 꼽히는 외규장각 자료는 프랑스로부터 5년마다 계약을 갱신하는 임대 형식으로 들여왔고, 일본 왕실도서관 자료도 일본정부가 '인도'하는 형식으로 돌려받았다. 둘 다 2011년에 있었던 일인데, 특히 외규장각 자료의 경우 조건 없는 완전한 환수가 아닌 데 대해 많은 사람이 불편한 심기를 감추지 않았고 그 정서는 지금도 그대로 이어지고 있다. 또 불법으로 유출되었건 적법하게 나갔건 간에 무조건 찾아와야 한다는 생각이 절대적으로 우세하다. 국력이 약했을 때 빼앗겼다고 보는 피해의식도 작용하는 것 같다. 문화유산

에 대한 자부심과 애정의 발로라고 볼 수도 있겠으나, 문제의 실상을 이성적으로 보지 않는 것이다.

사례 하나를 더 들어본다. 2009년 9월, 국립중앙박물관이 조선 초기의 대표 화가 안견이 그린 「몽유도원도」를 소장처인 일본 덴리대학에서 잠시 빌려와 전시한 적이 있다. 당시 관람객이 운집하고 일부 언론을 중심으로 환수 주장이 제기되자 불안(?)을 느낀 덴리대학 측은 "다시는 한국에서의 대여 전시는 없을 것"이라는 말로 우리 가슴에 못을 박았다. 소중한 문화유산을 지키지 못한 데 대한 업보라는 생각도 들었지만, 나는 결코 그 말을 잊지 않고 있다. 어찌 나뿐일까.

일각에서 주장하듯 우리 문화유산이 해외에 나가 있는 것이 꼭 나쁘다고만은 할 수 없다. 세계 주요 박물관이나 미술관에 전시되어 우리 역사와 문화의 우수성을 알리는 긍정적 효과가 있다. 그러나 그것은 부수적인 것이다. 필요하다면 우리도 직접 가서 그들의 문화재를 보듯 그들도 와서 우리 문화재를 본다. 문화유산은 탄생지에 있을 때 제 빛을 발하고, 세계의 지성들 역시 이에 동의한다.

유출된 문화유산의 환수는 지극히 어려운 일이다. 과거에도 그랬고 지금도 그렇다. 우리뿐만 아니라 과거 문화선진국들이 다 안고 있는 문제다. 문제제기라도 하려면 유출의 불법성과 경로 정도는 밝혀야 하는데 그것 또한 여의치 않다. 현실의 벽은 높고 견고하다. 외규장각 자료의 경우, 병인양요1866 때 저들이 약탈해간 기록이 엄존함에도 완전한 환수가 아닌 영구임대 형식의 굴욕을 감수해야 했다. 그것도 150년 가까이 지나 우리 국력이 이만큼 성장했으

「부여 규암리 백제금동관음보살입상」.
높이 21.1센티미터, 국보 제293호, 국립부여박물관 소장.

©문화유산회복재단

최근 일본에서 공개된 후 국내 반입이 추진되었으나 성사되지 않은
「백제금동관음보살입상」, 높이 28센티미터, 일본 개인 소장.
싱그러운 미소와 부드럽게 굴곡진 몸매가 보는 사람의 눈을 황홀하게 한다.

니 그나마 가능했던 일이다. 불법으로 유출된 것이 이러한데, 기록이 없거나 정황만 있는 유산의 환수는 더 말할 필요도 없다. 대표적인 사례로 프랑스 국립도서관에 소장되어 있는 세계 최고의 금속활자본 「직지심경」直指心經*은 환수는 고사하고 지금껏 국내 전시조차 이루어지지 못하고 있는 실정이다.**

그렇다고 가능성이 없는 것은 아니다. 일본 야마구치山口현립대학 데라우치寺內문고의 한국 관련 자료 일부가 경남대학교로, 독일 상트 오틸리엔수도원에 소장되어 있던 겸재 정선의 화첩이 왜관수도원으로 돌아온 것처럼, 민간 채널을 통할 경우 그 성과는 기대 이상일 수 있다.

또 다행스러운 것은 유출된 문화유산의 절대 다수가 민간 수중에 있으며 시장에서 거래되고 있다는 사실이다. 명품일수록 언젠가는 시장에 나오기 마련이다. 이번에 공개된 「백제관음보살상」도 일본의 원소장자가 절대 세상에 공개하지 말라는 유언을 남겼다지만, 그런 유언일수록 지켜지지 않는 데가 이 바닥이다.

지금은 인터넷 정보화시대다. 시장정보 비용은 저렴하고 거래는 그 어느 때보다 활발하다. 시장은 기회의 장이다. 혹여 비용을 걱정할지 모르나 우리 경제력은 충분하다. 불법으로 유출된 문화유산을

* 원명은 「백운화상초록불조직지심체요절」(白雲和尙抄錄佛祖直指心體要節)인데, 줄여서 「직지심경」 또는 「직지」 등으로 부른다. 2001년 유네스코 기록유산으로 등재되었다.
** 국립중앙박물관의 〈대고려전〉(2018. 12. 4-2019. 3. 3)에서도 「직지심경」은 프랑스의 비협조로 전시되지 못했다.

큰돈 들여 사온다고 억울해해서도 안 된다. 이 바닥에 정의는 없다. 오직 힘과 자본이 지배하는 현실이 있을 뿐이다. 최선이 안 되면 차선, 차선이 안 되면 차차선으로 가야 하는 것이 문화재 환수다.

　노파심에서 하는 말이지만, 환수운동을 하더라도 그 대상은 불법적으로 유출된 것들이어야 한다. 떠벌리지 않고 조용히 끈질기게 추진하는 뚝심과 지혜가 필요하다. 1972년, 8년간의 노력 끝에 기증 형식으로 돌려받은 '신라의 미소' 수막새가 좋은 교훈이 될 수 있다. 그리고 마음에 새겨야 할 것이 하나 더 있다. 맹목적인 애국심과 단기 실적주의에 매몰되면 부작용이 커지고 국외에 소재하는 문화유산은 점점 더 지하로 숨어들게 된다. 시장에서 사올 수 있는 기회마저 잃어버린다는 말이다.

　「백제관음보살상」과 관련해서도 걱정이 많다. 국내에 들어온다는 확정적인 기사에다 거래가격이 얼마니 하며 호들갑 떠는 언론 보도는 하등의 도움이 안 된다. 그런 이야기는 나중에 실컷 하면 되는 것이다. 이번에야말로 환수작업이 잘 진행되어 그 아름다운 백제의 미소를 이 땅에서 맘 편히 볼 수 있길 빌어본다.

　사족이다. 2018년 10월, 국회 국정감사에서 「백제관음보살상」의 환수 문제와 관련된 질의 응답에서, 문화재청장은 문화재청과 소장자 사이에 가격을 두고 협상을 벌였으나, 가격차가 너무 커 협상은 결렬되었다고 답변했다. 가격차도 있었겠지만 의지와 결단력은 충분했는지 묻지 않을 수 없다. 협상과 관련하여 입에 담기조차 거북한 이런저런 이야기가 많이 있지만, 후일담으로 남겨둔다. ✿

나라국립박물관에서

> 찬란했던 우리 문화유산 대부분이 저들이 저지
> 른 병화와 약탈로 사라져버린 것이 슬프고, 그것
> 에 분노하면서도 역설적으로 일본 곳곳의 신사
> 와 사찰, 민간에서 우리 문화유산을 신주단지 모
> 시듯 보존해온 저들이 고마운 것이다.

나라는 친근함이 느껴지는 도시다. 같은 고도古都라도 주변이 산
으로 둘러싸여 분지 지형을 이루고 있는 교토京都와는 달리 야트
막한 산과 넓은 들이 주는 여유로움과 편안함이 있다. 크지도 작지
도 않은, 그러나 자연스럽게 역사와 문화의 향기가 감지되는 도시.
백제의 고도 부여의 느낌이라 해야 할까. 그 옛날 한반도 도래인渡
來人들이 이역만리 낯선 땅에 정착할 때, 고향 땅과 지세가 비슷한
곳을 찾아 새 삶터를 일군 데가 바로 이곳 나라였기에 더 그런지도
모르겠다.

반년 만에 다시 찾은 오월의 나라, 신록이 싱그러웠다. 관광객들
로 붐비는 도다이지東大寺와 가스가타이샤春日大社를 제쳐두고 나
는 곧장 나라국립박물관으로 향했다. 〈가스가타이샤 창건 1,250년
기념 특별전〉2018. 4. 14-6. 10을 보기 위해서였다.

가스가타이샤는 잘 알려진 대로 나라710-794와 헤이안794-1185

나라국립박물관. 도쿄·교토국립박물관과 더불어 메이지시대에 건립된 일본의
3대 박물관 가운데 하나다. 나라시대와 헤이안시대의 불교유물을 많이 소장하고 있다.

시대 일본을 실질적으로 지배했던 후지와라藤原 가문의 수호신사
우지샤氏社였다. 1,250년 전인 768년에 창건되어 지금껏 잘 보존
된 것도 대단하지만, 후지와라 가문의 수호사찰우지데라, 氏寺이었
던 인근의 고후쿠지興福寺와 더불어 일본 신불습합神佛習合 문화
의 기원과 발전 과정을 증거하는 의미 있는 곳이기도 하다. 전국에
3,000군데가 넘는 분사分社를 두고 있으며, 1998년 유네스코 문화
유산으로 지정되었다.

이번 특별전은 가스가타이샤를 비롯하여 일본 이곳저곳에 소장

후지와라(藤原) 가문의 수호신사였던 가스가타이샤. '등나무 언덕'을 의미하는 가문의 이름과
어울리게 경내 곳곳에 등나무가 우거져 있다. 1998년 유네스코 문화유산으로 지정되었다.

되어 있는 관련 유물들을 한곳에 모아 가스가신사의 역사성과 신
불습합 문화, 그리고 가스가신사를 중심으로 발전한 미술·건축·
공예를 종합적으로 조명하는 전시다.

전시에 나온 유물은 어림잡아 300점은 되어 보였다. 시대적으로
헤이안·가마쿠라시대 유물이 많았고, 그 후대인 무로마치·에도
시대의 유물도 다수 있었다. 칼·활·갑옷 등 무구류武具類, 악기·
나무함 등 공예품, 각종 전적과 기록물『속일본기』(續日本記),『만엽집』
(萬葉集) 등, 춘일만다라春日曼茶羅와 같은 회화와 불교조각 등 말 그

대로 1,000년에 걸쳐 가스가신사를 위해 만들어지고 기록되고 보존되어온 유물들이었다. 전시유물의 절반 가까이가 일본의 국보 또는 중요문화재우리나라의 보물에 해당로 지정된 것들이니 전시 수준을 짐작케 한다.

나는 시간을 잊은 듯 한나절 내내 전시장에 머물렀다. 관심을 기울여 살피니 지금껏 막연하게 느껴지던 일본 미술과 공예의 특징이 좀더 선명하게 다가오고, 시대 흐름에 따라 변화하는 미감에서도 줄기와 가지가 엮여지는 모습이 감지된다. 선진 문물이 한반도에서 일본열도로 일방적으로 전해지던 나라시대와 그 흔적이 짙은 헤이안시대 유물에서는 전시품들의 조형미가 눈을 편안하게 했으나, 후대로 갈수록 일본색이 뚜렷해지는 번잡한 색채와 정형화된 인공미에 내 눈은 피곤해하고 있었다. 내 피 속에도 그 옛날 한반도와 일본열도 사람들의 미감을 알아보는 DNA가 있는 것일까, 하는 뜬금없는 생각이 들었고 무감감하기 그지없는 내 눈에 그런 느낌이 잡히는 것이 신기했다.

옛사람들의 흔적과 기록은 신비롭고 아름답다. 그 아름다움에는 시공을 초월하여 우리를 정화시키는 힘이 있다. 이번 전시도 그랬다. 전시 현장에서 체험할 수 있는 특별한 아름다움과 그 아름다움이 주는 희열이 나를 아득한 시간의 저편으로 이끌었고, 나는 침잠하듯 그 아름다움 속으로 빠져들고 있었다.

그런 감흥의 여운을 즐기며 지하 통로로 연결되는 본관의 나라불상전시관으로 발걸음을 옮겼다. '나라불상관'은 박물관 신관을 건축한 후, 메이지시대에 지어진 본관을 2년 동안 개보수해서 불

교조각 전시관으로 꾸민 것이다. 전시관에는 고대에서 근대에 이르기까지 100여 점의 명품 불교조각들이 전시되고 있었다. 일부는 박물관 소장품이지만 대다수가 절과 신사, 재단 등 민간에서 기탁한 것들이다.

관람 동선을 따라 들어간 첫 전시실에는 한반도에서 불교가 전해진 6세기 중반 이후 1-2세기 동안 만들어진 초기 불상들이 전시되고 있었다. 한눈에 보더라도 한반도의 불상과는 구분이 안 될 정도로 터치나 조형미가 비슷하다. 특히 아스카, 나라시대 작품으로 소개되어 있는 소형 금동불상들의 경우, 삼국 또는 통일신라시대 작품이라고 해도 전혀 이상할 게 없는 것들이다. 불교문물이 중국에서 한반도로 활발히 전해지던 삼국시대의 고구려나 백제 불상에서 북위北魏나 남조南朝 불상의 느낌이 나는 것과 같은 맥락일까. 나는 그 미세한 차이가 바로 눈에 들어오지 않아 괴로웠고 안목의 부족함을 절감했다.

그런 생각을 하며 걸음을 옮기던 중 유난히 친근함이 느껴지는 소형「금동여래입상」두 점 앞에서 나도 모르게 걸음이 멈추어진다. 자세히 보니 두 점 다 통일신라시대 불상이었다. 높이가 20센티미터 조금 안 되는 크기인데, 그중 한 점은 중요문화재라고 소개되어 있다. 일본의 중요문화재라면 우리의 보물에 해당하는 것 아닌가. 저들은 타국의 문화유산이라도 보존할 가치가 있다고 판단되면 저처럼 국가가 나서서 지정 관리하고 있구나. 생각이 여기에 이르자 가슴이 답답해진다.

그 앞에 얼마나 머물렀을까. 많은 생각들이 교차했고 상상은 깊

「금동여래입상」. 8세기 통일신
높이 18센티미터,
나라 코묘지(光明寺) 소장.
일본 중요문화재로 지정된
불상이다.

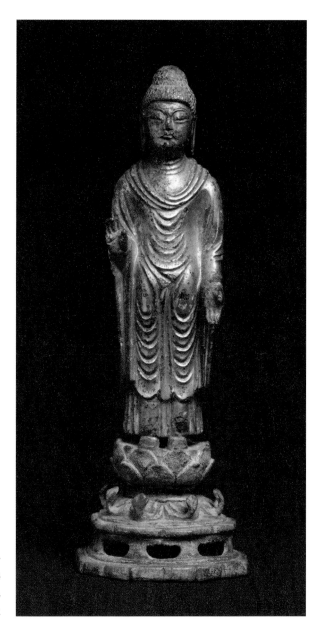

「금동여래입상」.
8세기 통일신라,
높이 17.3센티미터,
나라국립박물관 소장.

었다. 이 두 부처님은 어찌하여 이곳에 계실까. 그 옛날 이 땅에 불법을 전하기 위해 천리만리 험한 물길을 마다 하지 않았던 어느 스님이 호신불로 모시고 왔던 것일까. 살생과 방화, 약탈을 밥 먹듯이 저지르면서도 부처님의 가피를 빌었을 도적들이 훔쳐온 것일까. 아니다. 명품에는 하늘과 땅의 경계가 없음은 물론이고 사람의 경계마저 없으니, 한반도 어디선가 출토되어 유출되었겠지….

그런 상념들이 뇌리에서 지워지지 않은 채 발걸음은 헤이안 후기, 가마쿠라시대 불상으로 이어진다. 이 시대로 넘어오면 불상의 표정에서 일본적인 미감이 짙어지고 한반도의 그것과는 거리감이 확연해진다. 그 배경에는 백제의 멸망, 신라의 삼국통일 이후 한반도와의 관계가 소원해지면서 중국대륙 문물을 직접 도입하여 독자적으로 국가 발전의 길을 걷기 시작한 시대 상황과, 풍토에 적응하는 삶의 방식에 따라 미감이 달라지는 미술문화의 속성 등이 복합적으로 작용했을 것이다. 그러나 전시 현장에서 그런 지식과 상상은 부차적이다. 등신대의 크기로 나무를 깎아 만들어진 불상은 섬세하고 우아했다. 나는 그 아름다움에 바로 빠져들었고 깊은 감동을 받았다.

나의 관람 행보는 박물관 인근의 가스가타이샤와 고후쿠지로 이어지지만, 이처럼 일본의 문화 유적과 전시 현장을 돌아볼 때면 늘부러움, 슬픔, 분노, 고마움이 교차한다. 문화예술을 대하는 저들의 안목과 정신이 부럽고, 찬란했던 우리 문화유산 대부분이 저들이 저지른 병화와 약탈로 사라져버린 것이 슬프고, 그것에 분노하면서도 역설적으로 일본 곳곳의 신사와 사찰, 민간에서 우리 문화유

산을 신주단지 모시듯 보존해온 저들이 고마운 것이다. 그리고 그 위에 우리의 현실이 겹쳐질 때 그 느낌은 아쉬움을 넘어 고통으로 바뀐다.

그러나 이제 나는 그런 감정을 넘어서야 한다. 그 너머에 지극한 아름다움이 있다. 그 아름다움에 의탁해 내 영혼이 자유로워지기 위해서라도…. 전시관을 나서며 나는 그렇게 독백하고 있었다. 🏵

토기, 그 선이 아름다워 꽃이 되고

> 인연은 묘한 것이어서 세상 사람들의 눈 밖에 난
> 토기가 내게는 살가운 연인이 되고 친구가 되었
> 다. 토기는 시간의 강 저편의 세계를 찾아가는
> 여정의 안내자가 되기를 자청했고 나는 기꺼이
> 허락했다.

서울 인사동이나 답십리 고미술품 가게는 어디를 가나 진열장에 토기 한두 점 없는 데가 없다.* 종류와 기형器型도 다양해 한 아름이 넘는 대형 항아리가 있는가 하면, 현대적 감각이 넘치는 머그잔 같은 토기도 있다.

시대별로는 청동기시대나 원삼국三韓시대에 만들어진 토기도 드물게 보이지만, 가야·백제·신라 또는 통일신라 토기들이 대종이다.** 고려 토기도 흔한데, 대부분 북한에서 출토되어 2,000년대

* 토기(clayware)는 점토로 그릇을 빚은 뒤 표면에 유약을 바르지 않은 채 섭씨 700-800도에서 구운 것이다. 이 기준에 따르면 1,100도 정도에서 구워진 가야나 삼국시대 경질토기는 석기(stoneware)로 구분해서 부르는 것이 맞다. 유약의 사용과 관련해서는 7세기 무렵 백제·신라 토기에 유약이 사용된 사례가 있고 후대로 내려올수록 더 빈번해져 유약의 사용 여부로 토기냐 아니냐를 구분하는 것도 별 의미가 없다.
** 고구려는 강역이 북쪽에 위치한 데다 토기 부장 문화가 발달하지 않아서

초반을 전후로 중국을 경유해 국내에 반입된 것들이다. 반면 시대적으로 가장 뒤에 위치하는 조선시대 토기는 오히려 귀한 편이다. 15세기 이후 일반 백성들의 식생활 용기는 잿물 유약을 입혀 구운 옹기 쪽으로 옮아가고 도자기와 놋그릇유기 사용이 늘면서 토기 생산과 사용이 급격히 줄어들었기 때문이다.

토기는 오래되었음에도 흔하고 흙의 자연스러운 질감이 더해져 익숙한 듯 편안하다. 그 때문인지 진열장에 나와 있는 토기들이 1,000년, 2,000년 전에 만들어졌다는 사실이 믿기지 않는다고 하는 사람들이 많다. 세월의 무게감을 인지하는 것만으로도 아득한 시간의 강 저편에 대한 막연한 그리움이 떠오른다는 소감도 들을 수 있다.

이 땅의 토기 역사는 오래되었다. 우리 민족이 토기를 만들어 쓰기 시작한 것은 신석기시대 초기인 기원전 6,000년 무렵이다. 지금으로부터 8,000년이 더 된 그 옛날, 누른무늬implinted design토기가 만들어지고 뒤이어 빗살무늬토기와 같은 아름다운 그릇이 만들어졌다. 그러나 제대로 형태를 갖춘 생활용기 또는 제의용 토기가 다량으로 만들어지는 것은 원삼국시대 들어서였다. 그때 이후만 잡더라도 그 역사가 2,000년이 넘는다. 수천 년에 걸쳐 끊임없이 만들어지고 사용되어온 토기에는 옛사람들의 삶과 죽음에 대한 생각, 신앙과 미의식 등이 복합적으로 녹아 있다. 토기에 침적된 그들

인지 남한 지역에서는 발굴된 사례도 많지 않고 남아 있는 양도 손에 꼽힐 정도다. 아차산 보루에서 발굴된 토기가 대표적이다.

의 생각과 미의식은 민족의 기층 정서와 미감으로 굳어지고 그리하여 한국미의 원형을 구성하는 중심 요소가 되었다.

그러나 아쉽게도 토기의 역사성과 문화적 가치에 비해 그것의 경제적 또는 컬렉션 가치는 일반의 기대에 크게 못 미친다. 한 예로, 사람들은 만들어진 지 1,500년이 더 되는 가야나 삼국시대 토기면 굉장히 비쌀 거라고 예상하는데, 실제로 거래되는 가격이 형편없음을 알고 다들 놀라워한다. 물론 「기마인물형토기」를 비롯해, 집이나 배, 오리 등을 본뜬 상형토기象形土器나 토우土偶가 장식된 토기는 국보로 지정된 것도 있고 경제적 가치도 대단하다. 하지만 현재 시세로 100만 원 정도에 삼국시대에 만들어진 아주 괜찮은 완형의 토기를 살 수 있다고 한다면 곧이들을 사람이 몇이나 될까. 고려 토기는 그보다 훨씬 낮은 20-30만 원에도 반듯한 것을 구할 수 있다. 요즘 별 이름 없는 도예가들이 만든 그렇고 그런 접시나 찻잔도 10만 원, 아니 그 이상을 줘야 살 수 있는 현실을 떠올리면 선뜻 이해되지 않는 대목이라 할지 모르겠다.

가격이란 무릇 시장거래의 결과인지라 일차적으로 공급과 수요 구조를 따져보지 않을 수 없다. 물레가 도입되어 토기의 대량 생산 체제가 자리 잡은 삼국시대 이후 조선 초까지만 잡더라도 1,000년 넘게 토기가 만들어지고 상당량이 무덤에 부장되었다. 그렇게 지하에 묻힌 토기들이 일제강점기부터 도굴되어 다량으로 시장에 흘러나왔고 불법 도굴이 최근까지도 이어졌으니 물량이 많을 수밖에 없는 것이다. 반면 수요는 한정적이니, 시장에서 가격이 낮게 매겨지는 것은 당연하다. 그런 수급 구조를 두고 한편에서는 토기가 국

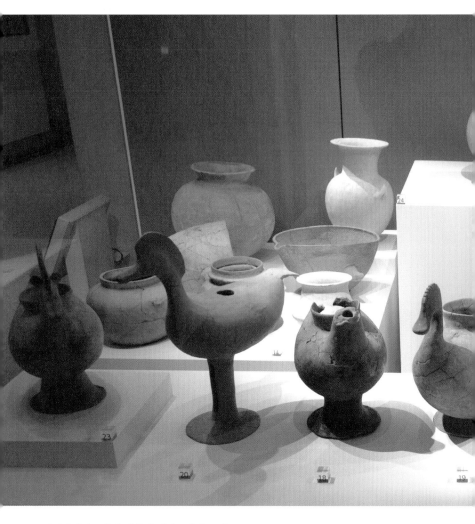

국립중앙박물관에 진열된 원삼국시대 토기들.
수천 년에 걸쳐 끊임없이 만들어지고 사용되어온 토기에는 옛사람들의
삶과 죽음에 대한 생각, 신앙과 미의식 등이 복합적으로 녹아 있다.

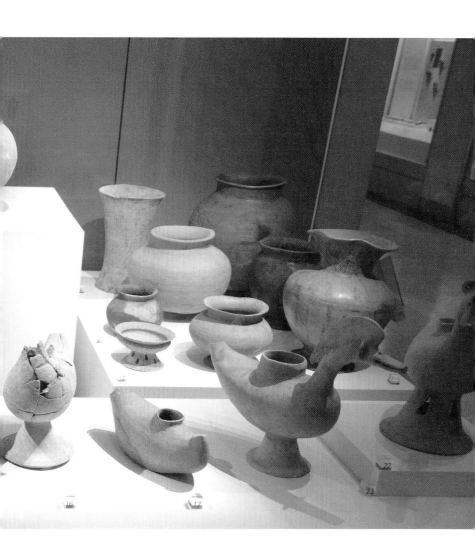

외반출이 원천적으로 불가능해 해외 수요로부터 차단되어 있기 때문이라는 의견도 있다. 또 화려하고 번잡한 것에 익숙한 요즘 사람들의 감각과는 맞지 않아 다중의 이목을 끌기가 마땅찮다는 이야기도 들린다.

역사와 문화에 대한 감각이나 개념이 없는 것일까. 만들어진 지 1,000년, 2,000년이 더 되는 토기를 바라보는 우리 사회의 눈길은 냉랭함을 넘어 무관심에 가깝다. 그런 세태를 반영하듯 토기는 자신을 소중하게 모셔갈 컬렉터를 기다리는 것이 아니라, 그냥 비워두기는 허전하고 그렇다고 채울 물건도 마땅찮은 가게 진열장에 애물단지처럼 우두커니 나앉은 천덕꾸러기 신세가 되어 있는 것이다. 흔하면 무관심해지고, 무관심하면 흔해지는 것이 세상 이치일까.

그런 토기들을 볼 때면 나의 심사는 복잡해진다. 딱히 규정할 수 없는, 굳이 말하자면 아쉬움과 안타까움에 이름 모를 연민 등의 감정이 뒤섞인다. 때로는 그 단계를 넘어 토기에 대한 세상 사람들의 무관심이 불편해지고 원망과 분노가 더해질 때도 있다.

그러나 인연은 묘한 것이어서 세상 사람들의 눈 밖에 난 토기가 내게는 살가운 연인이 되고 친구가 되어 가고 있었다. 토기는 시간의 강 저편의 세계를 찾아가는 여정의 안내자되기를 자청했고 나는 기꺼이 허락했다. 그 원초적인 형태와 질감은 나를 희열로 들뜨게 하고 때로는 편안함으로 침잠케 했다. 내 심연의 에너지를 다 빨아들일 듯 강렬한 눈빛으로 바라보다가도 내미는 손을 냉정하게 뿌리치는 마성을 품고 있었다. 함께 있으면 편하고 눈빛만으로 대

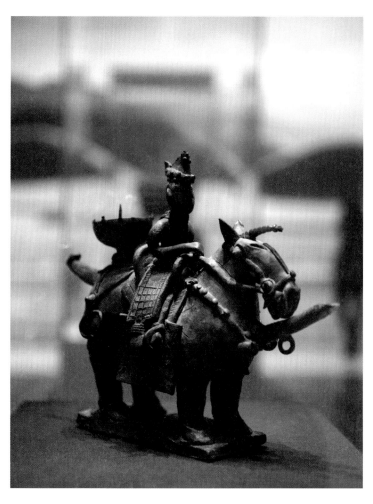

「기마인물형토기」. 높이 23.4센티미터, 국보 제91호, 국립중앙박물관 소장.
일제강점기였던 1924년 경주 금령총(金鈴塚)에서 발굴되었다.
발굴될 때에도 세간의 이목을 집중시켰지만 지금도 신라 문화를
대표하는 유물로 국립중앙박물관의 신라실에 전시되어 많은
관람객들의 사랑을 받고 있다.

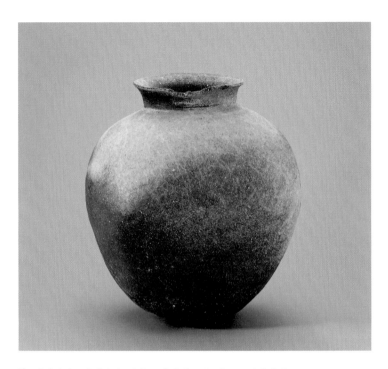

「토기항아리」. 백제시대, 경기도 화성 출토, 높이 48.5센티미터.
국립중앙박물관 소장. 넉넉하고 풍만한 몸체에 흙의 부드러운 질감이 더해진
전형적인 백제 토기항아리다. 어쩌면 우리 도자미술의 꽃인 조선 후기 백자
달항아리의 미감과 조형은 이 백제 토기항아리에서 시작되었을지 모른다.

화가 되는 조강지처 같은 존재가 되기도 했다. 토기는 늘 그렇게 다
의적이면서 치명적인 존재로 다가왔고, 나를 지배했다.

시간이 흐르면서 토기의 존재감은 몸속으로 마음속으로 녹아들
었고, 거부할 수 없는 유혹이 되고, 갈애渴愛의 대상이 되어가고 있
었다. 그 선線이 아름다워 꽃이 되고 살갗은 부드러워 수밀도가 되
었다. 나는 그 유혹의 실체를 알지 못한 채, 온몸으로 받아낼 뿐이

었다. 인연은 그렇게 깊어갔고 눈과 마음에 투영되는 토기의 아름다움은 점점 선명해지고 있었다.

마음이 스산해지는 날 나는 국립중앙박물관의 토기전시실을 찾는다. 토기들은 말없이 나를 맞고 우리는 시간을 잊은 듯 대화를 이어간다. 나는 그 옛날 이 땅에 터 잡고 살았던 사람들 속으로 들어가 그들의 삶을 살짝 엿보기도 하고, 그들이 추구했던 아름다움을 눈과 가슴에 담아보며 내 영혼의 자양분을 충전한다.

그것도 잠시, 전시실 토기 위로 고미술품 가게 이곳저곳 진열장에 천덕꾸러기인 양 나앉은 토기들이 겹쳐지고, 그 순간 내가 토기의 아름다움을 몰랐더라면 하는 미안함에다 수천 년 역사의 토기를 빼놓고 어찌 우리 도자문화를 이야기할 것인가 하는 탄식이 온몸을 타고 흐른다. 탄식은 고통이 되고, 고통은 슬픔이 되고 염원이 된다. 언젠가는 토기가 지금 사람들의 가치평가 틀을 깨고 나와 진정 옛사람들의 꿈과 혼이 담긴 문화유산으로 대접받을 때가 올 것이라는 믿음이 바로 그것이다.

그 믿음이 있어 오늘도 나는 토기와의 대화를 멈출 수가 없다. 몸체의 선과 문양에서 곡직曲直의 조화가 뛰어난 가야토기와 회백색 부드러운 질감의 백제토기가 놓여진 삶의 공간. 그곳에는 현대와 고대, 인공과 자연, 화려함과 질박함의 극단적 대비, 그리고 거기서 연출되는 절묘한 부조화의 조화가 있다! 그건 분명 토기만의 질감, 형태, 그리고 그 역사성에서 비롯된 아우라일 것이다. ❀

일본의 고려 건국 1,100년 특별전 기행

시간을 잊은 듯 나는 전시장에 오래 머물렀다.
몇 번을 돌아보았을까, 그 색은 영롱하게 빛났고
자태는 숨막힐 듯 우아했다. 아홉 마리 용이 새
겨진 정병은 세밀하여 가귀했고 나한상은 거칠
어서 아름다웠다.

　우리 역사에서 고려918-1392의 위상은 특별하다. 실질적으로 최
초의 민족 통일국가였고, 고대와 근세를 잇는 튼튼한 허리 역할을
담당했다. 그들은 생존을 걸고 북방 이민족들과 날카롭게 대립하
면서도 개방하고 포용하며 찬란한 문화의 시대를 열어나갔다.

　고려는 통일신라의 미술정신과 전통을 온전히 계승했고, 거기에
중세 귀족문화와 고려 특유의 자주적이고 개방적인 색채가 더해졌
다. 그 정신을 자양분 삼아 천하제일의 비색청자를 구워냈고 화려
섬세한 공예미술을 꽃피웠다. 원나라의 핍박으로 온 나라가 쑥대밭
이 된 절망의 시대에 금속활자로 책을 찍었고, 지극신심으로 불화
를 그려 국태민안國泰民安과 극락왕생을 기원했다. 외래문물에 대한
열린 마음과 포용성이 있어 500년 문화예술은 생명력을 잃지 않았
고, 그 생명력으로 잉태되어 태어난 고려의 아름다움은 우리를 매
혹한다.

올해2018년는 고려가 건국한 지 1,100년이 되는 해다. 여기저기서 고려의 역사와 문화·예술을 조명하는 행사가 이어지고 있다. 대미大尾는 12월 국립중앙박물관에서 개막되는 〈대고려전〉이 장식하겠지만, 지방의 여러 국·공립박물관을 비롯해서 민간에서 진행하는 전시와 강연 내용도 풍성해 눈과 마음이 마냥 즐거워진다.

일본에서도 고려 건국 1,100년을 기념하는 의미 있는 몇몇 전시가 개막되었다. 9월 1일 오사카시립동양도자미술관이 〈고려청자전〉을 시작했고, 10월 들어서는 나라의 네이라쿠寧樂미술관과 야마토분가간이 잇달아 〈고려특별전〉을 개막하는 이례적인 상황이 전개되고 있다.

그 소식을 접하며 고려 역사와 미술에 대한 일본의 전시 열기가 결코 반갑지만은 않은, 미묘한 감정이 설핏 머릿속을 스쳐 지나간다. 역사와 문화에 대한 전시는 기본적으로 유물이 있어야 하고 그에 대한 축적된 연구가 뒷받침되어야 하는데, 저들은 어떻게 그런 전시를 열게 되었을까? 순간 일제강점기 피폐했던 한반도 상황이 떠오르고 그 위로 저들이 우리 문화유산을 파헤쳐 훼손하고 약탈하던 모습이 겹쳐진다. 불편한 기억을 애써 지우고자 했으나 여운은 오래도록 찌꺼기되어 남았다. 나는 여전히 한·일 두 나라 사이의 청산되지 않은 과거사와 애증의 집착에서 벗어나지 못하고 있는 것인가.

그럴수록 나는 그들의 전시 내용이 궁금했고 일본 관람객들의 관람 소감을 듣고 싶었다. 전시 현장을 보고 싶어 몸은 진작부터 안달이었지만, 이런저런 일들이 이어져 간사이關西행 비행기에 올랐

을 때는 어느덧 10월 하순이었다.

반년 만에 다시 찾은 오사카. 오사카 특유의 활력이 넘치고 있었다. 도쿄와도 다르고 교토와도 다른, 일본답지 않게 조금은 열린 듯 느슨한 도시공간이 만들어내는 자유로움의 율동이라고 할까.

오사카는 한반도 도래인들과 인연이 깊은 도시다. 오사카의 옛 이름 나니와難波는 한반도의 선진 문물과 인력이 규슈九州와 세토나이카이瀨戶內海를 거쳐 일본 내륙으로 들어가던 핵심 기착지였다. 그 옛날 수많은 도래인들이 나니와에서 배를 타고 오르내렸을 오가와大川강 삼각주 나카노시마中之島. 그곳에 동양도자미술관이 자리하고 있다. 우리 도자문화에 관심 있는 사람이라면 꼭 한 번은 가봐야 하는 성지와 같은 곳이다.

전시장에 들어서는 순간 눈이 부신다. 고려청자 243점. 동양도자미술관이 소장하고 있는 아다카, 이병창 컬렉션의 청자를 비롯해서 도쿄국립박물관, 세이카도靜嘉堂, 네이라쿠, 야마토분가간 등 일본의 유명 국·공·사립미술관들이 소장한 최상급 명품들이다. 일본에 있는 명품 청자를 다 모아놓았다고 해도 좋을 정도였다. 미술관 측도 일본에서 이와 같은 고품격의 고려청자 전시는 금세기에 다시 보기 힘들 것이라고 했다.

시간을 잊은 듯 나는 전시장에 오래 머물렀다. 몇 번을 돌아보았을까. 그 색은 영롱하게 빛났고 자태는 숨막힐 듯 우아했다. 아홉 마리 용이 새겨진 정병淨瓶은 세밀하여 가귀細密佳貴했고 나한상羅漢像은 거칠어서 아름다웠다. 마음 같아서는 전시장에 누워 며칠 밤이라도 그들과 함께 보내고 싶었다. 하지만 여기는 오사카, 내가

돌아가듯 저 청자들도 고향으로 돌아갈 수 있을 것인가. 아니다! 그건 나의 바람일 뿐, 내가 저들의 운명을 알 수 없지만, 도래인들이 이곳에 터 잡고 살아왔듯이 저들은 분명 이곳에 남을 것이다.

　오사카에서 나라로 가는 철도편은 빠르고 편하다. 오사카 난바難波역에서 급행을 타면 네이라쿠미술관이 가까운 긴테쓰近鐵 나라역까지 30분 남짓 걸린다. 야마토분가간도 거기서 기차로 두 정거장이니 그다지 멀지 않다. 이번 특별전이 이들 3개 미술관이 연대해 같은 주제로 비슷한 시기에 열리는 배경에는 이러한 교통접근성이 큰 힘이 되었을 것이다. 교통접근성도 한몫했겠지만 그런 하드웨어를 활용하는 소프트웨어와 안목이 있었기 때문에 가능하지 않았을까. 눈에 잘 보이지 않는, 그러나 오랜 시간과 사회적 지혜가 녹아든 저들의 시스템이 나는 몹시 부러웠다.

　일본의 많은 사립미술관이 그렇듯 네이라쿠미술관은 이스이엔依水園이라는 아름다운 정원에 자리하고 있다. 아늑하고 호젓한 이스이엔의 분위기에 마음이 편해진다. 이곳의 특별전은 55점의 고려청자와 분청으로 구성되어 상감청자에서 인화분청으로 이어지는 과정을 보여준다. 오사카의 동양도자미술관 전시와는 또 다른 감동이 있다. 몰입하는 관람객들의 표정에서 아름다움은 인간에게 가장 보편적인 가치이자 소통 언어임을 읽는다.

　전시관을 나오니 이스이엔의 가을이었다. 자연의 빛과 소리를 미술과 조화시키려는 네이라쿠의 건축과 이스이엔의 정원 미학에 고개를 끄덕이다가도, 다시 보면 자연을 인공적으로 변형시켜 새로이 구성하려는 강한 의지를 곳곳에서 발견하게 된다. 저들은 자

연과 예술을 구분하면서 극단의 인공에서 자연이 실현된다고 생각하는 것일까. 극과 극은 통한다는 말도 있지만, 자연과 함께하려는 우리와는 분명 다른 데가 있다. 역사적 맥락에 근거해 많은 사람들이 한일문화의 유사성을 강조한다. 그러나 두 문화의 간격은 커 지금 이 관점에서 본다면 한국과 일본은 영원히 그 접점을 찾지 못할 것이라는 생각을 하게 된다.

야마토분가간의 전시, 〈건국 1,100년 고려 - 금속공예의 빛과 신앙〉은 왕후 귀족을 중심으로 꽃피운 고려의 금속공예를 집중 조명하는 공간이었다. 「금은상감 거울걸이」를 비롯해 장신구와 범종, 정병, 불감佛龕과 사리용구 등 국내에서 보기 힘든 작품도 여럿이다. 93점이 나왔으니 규모도 적지 않다. 오사카시립동양도자미술관의 〈고려청자전〉이 '비취'라는 색의 미학에 주목했다면, 이 전시는 신앙의 숭고함과 장식의 아름다움을 부각하고 있다. 그 아름다움을 불교적 사유체계로 해석하는 미학적 접근이 신선했다.

고려가 건국한 지 1,100년이 흘렀다. 그동안 우리와 일본은 알게 모르게 미감의 간격을 조금씩 벌려왔다. 내 눈엔 그 간격이 너무 크고 아득해 멀어 보인다. 미감이 다르면 감흥도 다를 텐데, 우리와 다른 미의식을 가진 그들이 고려미술에 몰입하는 모습이 흥미로웠다. 그 다름의 의미를 생각하며 나는 미술관을 아늑하게 둘러싸고 있는 분가엔文華苑의 산책길을 천천히 오래 걸었다. 늦은 오후 미술관 벽에 내려앉은 가을색이 붉어서 선명했다. ✿

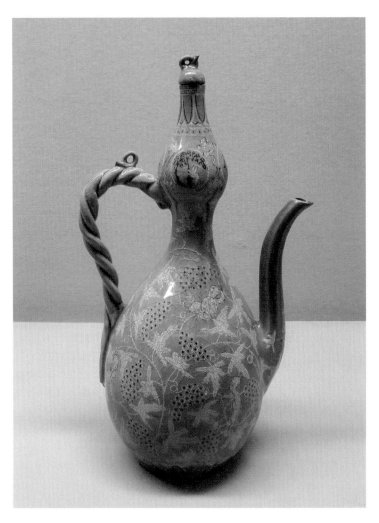

「청자 상감 동자 · 포도 · 당초무늬 표형 주전자」, 높이 38.6센티미터,
오사카시립미술관 소장.
하단에는 포도송이와 동자가 어우러지고, 상단에는 봉황이 날고
토끼가 방아를 찧는 모습이 상감되었다. 투명한 비색에다
뚜껑까지 보전됨으로써 최고의 명품 반열에 오른 작품이다.

「청자 양각 구룡 정병」. 높이 33.5센티미터,
일본 중요문화재, 야마토분가간 소장.
몸체 하단의 일부가 산화되어 아쉬움이 있으나
아홉 마리 용이 몸체를 감싸고 있는 모습을 양각으로
정교하게 조형한 명품 중의 명품이다.

「청자 나한상」. 높이 14.2센티미터, 오사카시립동양도자미술관
(아다카 컬렉션) 소장.
청자는 대개 섬세 화려한 조형이 특징이지만 이처럼
거친 듯 고졸한 조형의 나한상도 있다.

「청자 상감 인삼무늬 참외모양 주전자」. 높이 24.2센티미터,
오사카시립동양도자미술관(아다카 컬렉션) 소장.
흑백 상감무늬가 더없이 선명하고, 뚜껑에도 갖은 기교를 더함으로써
고려청자 특유의 화려 섬세함이 돋보이는 작품이다.

「청자 상감 동자 · 보상화 · 당초무늬 주전자」. 높이 19.2센티미터,
일본 중요문화재, 오사카시립동양도자미술관(아다카 컬렉션) 소장.
비록 뚜껑이 망실되었지만, 상감청자의 모든 것이
담겼다고 할 수 있는 명품이다.

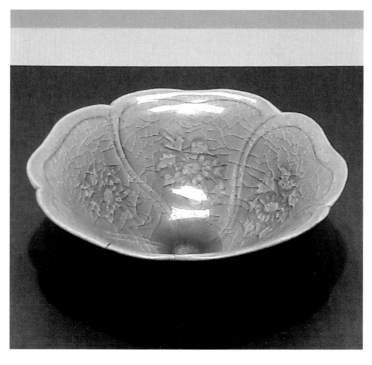

「청자 양각 국화무늬 잔」, 높이 4.9센티미터, 지름 11.7센티미터,
오사카시립동양도자미술관(아다카 컬렉션) 소장.
유약 처리가 맑고 투명해 양각으로 조형된 국화가 잔 속에서
피어나는 듯하다. 〈고려청자전〉 도록 표지 작품.

오사카·나라 답사 기행 뒷이야기

> 지금까지 나는 한국 미의 특수성에 의식적으로
> 집착함으로써 그 아름다움의 본질과 보편적인
> 가치를 놓치고 있었던 것은 아닌가 하는 생각이
> 전류처럼 뇌리를 타고 흘렀다.

세상일에 줄기와 가지가 시운時運에 따라 얽이듯 글쓰기도 그와 비슷한 데가 있다. 별 내용이 아님에도 운 좋게 본문줄기에 묻어가는 잡기雜記, 가지와 이파리가 있는가 하면, 버리기 아까운 글감인데도 연이 닿지 않아 버려지는 것도 많다. 지난번 일본 답사기를 쓸 때 버려진 가지 몇 개를 모았다.

고려 건국 1,100년을 기념하는 오사카시립동양도자미술관의 〈고려청자전〉은 여러모로 기록에 남을 전시였다. 규모나 내용 면에서 지금까지 일본에서 열린 고려청자전 중에서 단연 최고라고 할 만했다. 전시장은 모두 일본 내 소장품으로 채워졌고, 최초 공개된 작품도 10점이 넘었다. 고려청자 가운데 일본의 중요문화재로 지정된 것이 3점인데, 이들도 30년 만에 자리를 같이했다. 한 시립미술관이 이 정도의 청자 명품을 동원할 수 있다는 사실이 놀라웠고, 일본으로 유출된 우리 문화유산의 실상이 가늠되지 않아 막막

했다.

한 가지 반가운 소식도 있었다. 이 전시를 위해 우리 국립중앙박물관이 상당한 금액을 협찬했다는 내용이다. 그 이야기를 전해 듣는 순간 한 줄기 희망을 보는 듯했고 그 사실이 명기된 전시도록이 그래서 더욱 아름다워 보였다. 그것에 더해 관람객 가운데 약 10-15퍼센트가 한국에서 온다는 학예사의 귀띔에 "아, 우리도 이제 이 정도 여유가 있구나" 하는 생각으로 마음이 한결 느긋해지고 밀린 숙제를 해치운, 아니 묵은 체증이 내려가는 듯한 느낌을 받았다.

일본 내 우리 문화유산의 소장 내역이 정확히 밝혀진 적은 없다. 짐작건대 오쿠라 컬렉션*이 있는 도쿄국립박물관이 질과 양에서 압도적이고, 그 외 여러 국·공립미술관이나 절 또는 신사도 만만치 않다는 정도만 알려져 있을 뿐이다. 민간단체나 개인이 소장한 것 또한 부지기수겠지만, 유명 기업 컬렉션이 소장한 한국 미술품이 공개될 때마다 우리는 그 실상에 몸서리치곤 했다. 그 실상의 한 부분을 이번 전시순례에서도 확인할 수 있었다.

* 일제강점기 때 오쿠라 다케노스케(小倉武之助, 1896-1964)가 한반도에서 수집해간 유물 1,000여 점을 일컫는다. 오쿠라는 대구에서 남선전기주식회사를 운영해 막대한 돈을 벌었고 그 재력으로 한반도의 문화재를 불법으로 도굴하고 수집했다. 일본이 패망하자 수집한 유물들을 밀항선에 싣고 일본으로 돌아갔고 그의 사후에 수집품은 도쿄국립박물관에 기증되었다. 오쿠라 컬렉션에는 그림·조각·공예·복식 등 다양한 분야에 걸친 전 시기의 한국 유물이 포함돼 있으며, 특히 「신라금동투각관모」 등 39점은 일본의 국가문화재로 지정되었을 정도로 그 가치가 높다. 한국 정부는 1965년 한일협정 체결 당시 오쿠라 컬렉션의 반환을 요구했으나 일본 정부는 민간소장품이라는 이유로 거부해 반환이 이뤄지지 않았다.

우리에게 엄청난 고통을 안겼던 일제강점기, 일본 재벌들은 축적한 부로 동아시아의 문화유산을 집중적으로 수집했다. 미쓰비시의 세이카도, 도부東武철도의 네즈根津미술관, 긴테쓰의 야마토분가간이 그런 과정을 통해 탄생했다. 이번 〈고려청자전〉에도 이들 기관의 소장품이 다수 나왔다. 미술과 자본은 태생적으로 가치나 지향점이 다르다지만, 그 자본의 도움으로 인류의 문화유산이 수집·보존되는 역사는 이곳 일본에서도 일어나고 있었다.

대마도 불상 도난 사건2012. 12과 고려 때 서산 부석사에 모셔졌던 불상은 돌려주지 않아도 된다는 우리 법원의 판결 이후 악화된 일본 내의 여론 동향을 들으면서도 이런저런 생각이 많았다. 그것이 빌미가 되었는지 국립중앙박물관이 2018년 12월에 개막하는 〈대고려전〉에 전시할 유물을 빌려오는 것도 쉽지 않다는 전언이다. 그와 관련해 일본 문화재청의 암묵적인 행정지도도 있었다고 한다. 우리나 저들이나 다같이 질 수밖에 없는, 아니 지기로 작정하고 시합에 임하는 꼴이라 해야 할지 모르겠다.

매번 일본 답사를 도와주는 일본 지인의 강권으로 나라현 가쓰라기葛城시에 있는 다이마데라當麻寺를 찾았다. 계획에 없던 곳이어서 사전 문헌조사도 없이 찾은 터라 눈요기식 부실한 답사가 될 수밖에 없었다. 그러나 새로운 답사 과제를 발굴한 듯하여 가슴은 오히려 이름 모를 기대감으로 차오르고 있었다.

다이마데라는 아스카시대에 창건되고 헤이안·가마쿠라 시대에 번창한 유서 깊은 절이다. 일본 사찰 가운데 국보와 중요문화재가 많은 곳으로 손에 꼽히지만, 대중교통이 불편해서 찾는 이들이 많

지 않다. 그러나 한 번 가본 사람은 아늑하고 한적한 분위기에 반하고, 잘 보존된 문화유적이 많음에 놀란다.

하쿠오시대*의 범종, 덴표시대**의 동서목탑을 비롯해서 고대 일본의 불상들도 눈여겨볼 유물이지만, 내게는 왠지 헤이안시대의 감각이 잘 남아 있는 본당과 강당 건물의 우진각지붕 선이 편안하게 다가와 오래도록 눈에 남았다. 그 편안함이 주는 의미가 무엇인지 바로 알지 못했으나, 한순간 나라의 쇼소인正倉院 지붕 선이 떠올랐고, 우리와 일본의 미감이 크게 다르지 않았을 9세기 일본의 지붕 선이 화석처럼 남아 나의 호기심을 자극하는 것이 신기했다.

다이마데라는 우리 미술품도 여러 점 소장하고 있는 것으로 알려져 있다. 이 책의 21쪽에 소개된 고려 「나전 대모 당초무늬 염주함」과 고려철불이 대표적이다. 사전에 계획되지 않은 답사여서 절차를 밟지 않았기 때문에 배관은 이루어지지 못했다.

절을 품고 있는 니조二上산은 오사카부와 나라현의 경계를 이룬다. 이 산자락에도 아스카·나라시대의 권력투쟁과 관련된 많은 이야기가 얽혀 있다. 절 입구를 지나는 길은 고대 일본 최초의 관도官道인 다케노우치가도竹內街道다. 한반도의 선진 문물과 인력이 오사

　　* 아스카조정을 전횡하던 권신 소가(蘇我) 가문의 권세를 꺾고 정치개혁을 단행한 645년의 다이카개신(大化改新)에서부터 헤이조쿄(平城京, 지금의 나라)로 천도한 710년까지를 말한다. 호류지(法隆寺), 야쿠시지(藥師寺) 등이 세워지며 불교미술이 융성했다.
　** 수도를 헤이조쿄로 옮긴 710년부터 헤이안쿄(平安京, 지금의 교토)로 옮기는 794년까지를 말한다. 이 무렵 율령(律令) 중심의 고대국가 체제가 만들어졌으며 도다이지가 건립되는 등 불교문화가 꽃을 피웠다.

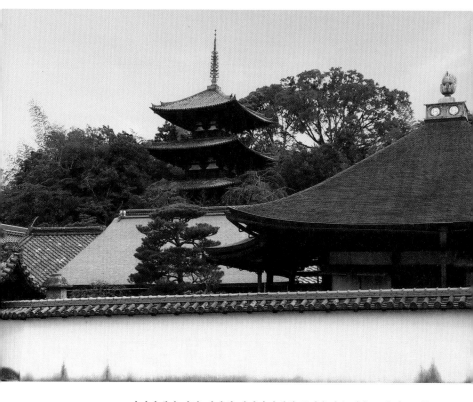

다이마데라 전경. 나라와 헤이안시대의 문화유산을 다수 보유하고 있는
유서 깊은 절이다. 덴표시대에 건축된 5층 목탑(동탑)이 멀리 보인다.
서탑은 해체 수리 중이었다.

카나니와에서 가와치국河內國을 거쳐 아스카로 가던 길이다. 그렇듯 다이마데라는 고대 한반도, 특히 백제 도래인들의 숨결과 족적이 짙게 남아 있는 곳이었다.

일본에 있는 우리 문화유산을 답사할 때마다 느끼는 감정은 늘 비슷하다. 문화예술을 대하는 저들의 안목이 부럽고, 찬란했던 우리 문화유산 대부분이 저들이 저지른 병화와 약탈로 사라져버린 것에 분노하고, 그럼에도 일본 곳곳의 신사와 사찰, 민간에서 우리 미술품을 신주단지 모시듯 보존해온 저들이 역설적으로 고마운 것이다. 그럴 때마다 눈앞의 유물이 이곳에 와 있는 내력을 고통스럽게 기억하고, 언젠가는 고향으로 돌아갈 수 있기를 바라는 비원을 담는 마음속 의식이 계속되어왔다.

그런데 이번 답사에서 나라시 외곽에 있는 야마토분가간의 고려 건국 1,100년 특별전을 관람하며 그런 감정이 얼마간 정화되는 느낌을 받았다. 실마리는 전시 안내를 해준 학예사가 내게 건넨 말 한마디였다.

미술은 인류적 현상이다. 그 본질은 세계성에 있다.

야마토분가간의 초대관장 야시로 유키오矢代幸雄가 추구했던 미학적 가치라고 했다.

그 말을 듣는 순간, 지금까지 나는 한국미술의 특수성에 의식적으로 집착함으로써 그 아름다움의 본질과 보편적인 가치를 놓치고 있었던 것은 아닌가 하는 생각이 전류처럼 뇌리를 타고 흘렀다.

1,000년 전 고려는 특유의 열린 자세로 이민족 문물을 포용하고 세계가 찬탄하는 지극한 아름다움을 저 수많은 전시 작품에 녹여내지 않았던가. 지금이야말로 우리가 가지고 있는 아름다움을 보편적 미감으로 발전시켜 세계 사람들에게 전달하는 노력이 필요한 때인 것이다.

괴테의 "가장 민족적인 것이 가장 세계적인 것"이란 말이 새롭게 다가왔고, 그때서야 나는 분가엔의 깊어가는 가을 분위기에 푹 빠져들 수 있었다. ✿

순백의 아름다움, 조선의 아름다움으로

그 옛날 중국 사람들이 찬탄해 마지않았던 순백
자가 저들의 땅에서는 소멸했지만, 이 땅의 조선
에서 고유색 짙은 미감으로 토착화하며 전통을
면면히 이어온 것은 참으로 흥미로운 문화 현상
이 아닐 수 없다.

중국의 역사기록을 들추다 보면 비非한족의 정복왕조가 생각보
다 여럿임을 알게 된다. 대표적으로 북위·요·금·원·청나라 등이
이에 해당한다. 지배층의 핏줄로 본다면 선비족이 세운 수·당도
포함시키는 것이 맞겠지만, 한족의 자존심 때문인지 그 주장은 소
수에 불과하고 전 중국을 처음으로 통치한 비한족 왕조는 몽골족
의 원나라라는 것이 중국 학계의 주류설이다.

몽골족의 흥륭은 동아시아를 넘어 유라시아 대륙을 아우르는 대
제국의 건설로 이어졌다. 13세기 중반부터 근 한 세기 동안 그들이
막무가내로 밀어부친 정복전쟁과 무자비한 살육, 폭압적인 통치는
여러 피지배 민족들에게 더없는 고통을 안겨주었지만, 한편으로는
고여서 썩었던 물을 한바탕 휘저어줌으로써 사회가 원기를 회복하
는 활력소가 되기도 했다. 야만의 힘이 넘쳐 동으로 서로 쉴 새 없
이 소용돌이치던 시대였으나 역설적으로 그 야만의 힘에 힘입어

새로운 문화가 잉태되었고 문물의 동서교류가 그때만큼 융성했던 적이 또한 없었다.

그 거대한 변화의 소용돌이에 힘을 더하듯 도자문화에서도 큰 변화가 일어난다. 비단을 대신해서 도자기가 인기 교역품으로 등장하면서 채식彩飾자기가 만들어지는 것이다.

당시 중국의 도자기는 청자와 백자를 중심으로 발전하여 기술적으로 최정점에 와 있었고, 다양한 기형器型에 음각이나 양각 같은 장식기법이 성행하고 있었다. 그 시대 중국 사람들의 미의식에 따르면, 청자와 백자는 완벽한 작품이었고 옥과 같은 도자기의 표면은 아름다움 그 자체여서, 그 위에 붓으로 그림이나 문양을 그리는 따위의 장식은 있을 수 없다고 생각했다.

동·서양을 뒤섞는 대제국의 등장으로 세상은 넓어졌고 교역은 크게 확대되었다. 교역에는 상대가 있어 수요자의 취향이 제품에 반영되기 마련이다. 넓어지는 세상에 비례해서 사람들의 미감도 확장되고 다양해지는 것일까. 이슬람과 유럽 사람들의 눈에는 아무런 꾸밈없이 말끔한 그릇 표면이 너무 밋밋하게 보였던지 뭔가 색다른 장식을 요구했던 것 같다. 그 요구에 부응이라도 하듯 때맞추어 중앙아시아 옥사스Oxus강* 지역에서 산출되는 청색안료코발트가 중국에 들어오고, 그것으로 도자기의 표면을 장식하는 변화가 일어난다. 바로 청화백자의 탄생이었다.

* 파미르 고원에서 발원하여 우즈베키스탄, 투르크메니스탄 및 아프가니스탄의 경계를 이루며 아랄해로 흘러들어가는 지금의 아무다리야강. 중앙아시아에서 가장 긴 강으로 총 길이는 2,540킬로미터에 달한다.

234

당시 중국 도공들의 미감으로 볼 때, 애써 만든 백자의 옥 같은 표면에 끈적끈적한 칠을 한다는 것은 너무 속(俗)된 것이어서 도저히 참을 수 없는 불쾌감마저 들었을지 모른다. 그러나 세상은 변화를 요구하고 있었고, '도자의 변'이라고 불릴 만한 채식자기는 그렇게 해서 태어났다.

이후 채식 기법이 중국 도자공예의 중심적 장식기법으로 발전하게 되는 내력은 역사적으로 잘 알려진 대로다. 다만 한 가지 흥미로운 점은, 그러한 변화가 중국 도공들의 창의적인 발상의 결과라기보다는 먼 이역 소비자들의 기호에서 비롯했다는 사실이다.

어쨌든 뜻하지 않은 외부 충격으로 강제된 새로운 시도채식자기는 훌륭하게 다음 시대로 이어져 명나라의 섬세 화려한 청화, 오채五彩자기와 같은 난숙한 도자문화를 탄생시키게 된다. 여기서 우리는 시대 변화를 극복한 작품과 조형기법이 살아남아서 새로운 문화의 축을 이루고 시대와 시대를 이어주는 현상을 중국의 도자역사를 통해 관찰하게 되는 것이다.

중국에서 채식자기가 만들어지고 있을 무렵, 고려는 원나라로부터 모진 핍박을 받고 있었다. 그 질곡의 시대에 고달픈 삶이 이어지듯 비색 상감청자의 여성餘盛이 이어지고 있었고 더불어 백자도 꾸준히 만들어지고 있었다.

고려가 도자선진국이었으니 백자의 제작 기술도 청자에 못지않았을 것으로 짐작되지만, 당시 고려인들의 취향이나 사회적 수요가 주로 청자에 집중된 탓인지 백자의 생산량은 많지 않았다. 그에 따라 현존하는 유물도 청자와 비교할 때 너무 소량이어서 양식적

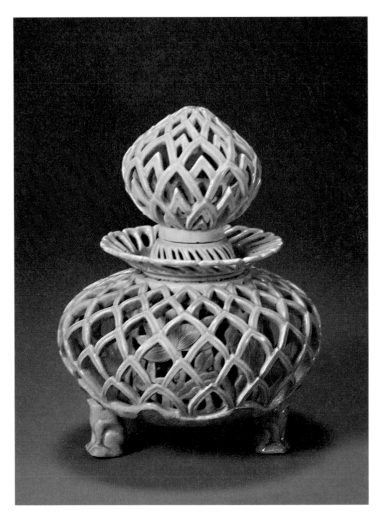

정교함과 화려함이 돋보이는 「고려 백자 투각 연당초무늬 향로」.
높이 20.6센티미터, 삼성미술관 리움 소장.
고려시대 사회적 취향이 청자에 기울어져 있어서 그런지
백자의 생산은 많지 않았고 남아 있는 유물도 매우 소량이다.

또는 조형적 특징을 살피는 데 부족함이 없다고는 할 수 없다.*

한편 원나라 때 시작된 중국 도자의 채식기법은 계속 발전해 명나라 선덕宣德 연간1425-35에 청화의 발색과 문양이 뛰어난 백자가 본격적으로 생산된다. 그런 흐름은 바로 조선에 전해져 중국 못지않은 양질의 청화백자가 만들어지는 때가 15세기 중반 무렵이니, 그 시차는 불과 20년 남짓하다. 문물교류의 속도가 오늘날같이 빠르지 않았던 그 시절, 중국이 자랑하는 청화백자를 약간의 시차를 두고 바로 따라잡게 되는 배경에는 고려시대부터 축적되어온 도자기술이 뒷받침되었음은 불문가지의 사실이다.

조선의 청화백자는 시간이 흐르면서 명나라의 청화백자와는 조형과 미감의 결을 달리하며 고유색을 분명하게 드러낸다. 절제된 기형에다 시문施文에서는 여백의 미를 구현하기 시작했고 거기에 한민족이 추구해온 본연의 미감과 이 땅의 생명력이 더해졌다. 비교컨대, 기교가 가득 들어간 그릇의 표면을 숨 막힐 듯이 각종 문양으로 꽉 채운 명나라의 청화백자가 공예적·기교적 아름다움이라면, 조선의 청화백자는 회화적 또는 사유적 아름다움이라 할 수 있을까.

그러나 청화안료는 금보다 더 귀한 것이어서 극히 제한적으로 사용될 수밖에 없었고, 자연스레 채식이 없는 순백자가 조선도자

* 지금까지의 발굴조사 등 연구결과를 보더라도 고려백자의 기형이나 장식기법은 청자와 별 차이가 없다. 그럼에도 백자의 생산과 사용이 청자에 비해 절대적으로 적었던 것은 기술적 문제라기보다는 시대적 취향 또는 사회적 기호의 차이에서 비롯했다고 보아야 할 것 같다.

의 한 축을 이루게 된다. 그것은 새로운 환경이 새로운 장르를 만들어내는 현상이었고 과정이었다. 안료를 마음껏 쓸 수 없는 현실적 제약도 있었겠지만, 순백자는 그 제약을 넘어 조선의 건국이념인 유교의 절제정신과 버무려짐으로써 검박하면서도 품격을 잃지 않는 조선 고유의 도자문화로 발전한다.

그 후 조선의 도자산업이 왜란과 호란으로 극도의 침체기를 겪게 되는 것은 익히 알려진 사실이다. 다행히 17세기 후반 들어 양란의 충격에서 벗어나 사회가 점차 안정되면서 도자생산도 제 위치를 찾기 시작한다. 영·정조시대에 청화백자는 문기文氣 짙은 조선의 아름다움으로 거듭났고, 순백자는 순백자대로 순백의 미학을 창조적으로 계승했다. 그 순백의 아름다움이 청화백자와 더불어 조선 도자 고유의 아름다움으로 체화되고, 그 정점에서 달항아리와 같은 특별한 도자문화가 탄생하는 것이다.

그 옛날 중국 사람들이 찬탄해 마지않았던 순백자가 저들의 땅에서는 소멸했지만, 이 땅의 조선에서 고유색 짙은 미감으로 토착화하며 전통을 면면히 이어온 것은 참으로 흥미로운 문화 현상이 아닐 수 없다. 그 바탕에는 순백의 미학을 무심無心과 평심平心의 미감으로 소화해낸 한민족의 높은 미술정신이 자리하고 있었다. 그리하여 우리는 또 하나의 소중한 문화유산을 상속받는 행운을 마주할 수 있게 되는 것이다. 한편으로 척박한 제작 환경을 지혜롭게 극복하여 새로운 아름다움의 세계를 열어간 조선 도공들의 땀과 고뇌를 잊어서도 안 될 것이다.

사족 아닌 사족이다. 우리 도자미술사에서 달항아리는 아름다움

조선 초·중기 순백자들이 전시되고 있는 호림박물관
〈백자호-순백에 선을 더하다〉 전시 장면(2014년 4월).
아무런 채색 없이 순백으로 마감된 백자에는 채색의 아름다움을 초월하는
형체의 아름다움, 즉 몸체만으로 연출되는 선(線)의 아름다움이 느껴진다.

「백자 달항아리」, 보물 제1437호, 높이 41센티미터, 국립중앙박물관 소장.
백자 달항아리의 아름다움은 중의적이고 복합적이다.
순백인 듯 순백이 아니고, 둥근 듯 둥글지 않다.
다만 여유롭고 부드러울 뿐이다. 그 여유로움과 부드러움 속에
범접할 수 없는 기품이 가득하고 형언할 수 없는 아름다움이 보는 이를 압도한다.

그 너머의 아름다움으로 존재한다. 순백의 피부와 넉넉한 몸체, 범접할 수 없는 기품의 이면에는 숙명적인 삶을 긍정하고 그 모두를 도자 제작에 바친 조선 도공들의 땀과 눈물이 배어 있고 꿈과 소망이 응축되어 있다. 그들의 무심한 손끝에서 창조된 경이로운 조형은 미의 화두가 되고 법문이 되어 우리를 정화된 적멸의 아름다움으로 인도한다.

그 아름다움에 대한 나의 원초적인 탐닉 때문이었을까. 달항아리로 유명한 원로 도예가의 전시장에서 백옥의 항아리 표면을 청화로 칠갑한 작품이 너무나 낯설고 생경하게 와닿았던 기억이 새삼스럽다. ✿

600년 전 찰흙으로 빚은 그릇이 현대성을 말하다

훌륭한 문화자산은 그냥 만들어지지 않는다. 우리의 아름다운 문화유산이 더 아름다운 모습으로 세계인들에게 다가갈 수 있는 방법을 고민하고 지혜를 모아야 한다. 분청이 그 중심이 될 수 있다.

만물에는 색色이 있고 정精이 있다. 살아 있는 것에 생명이 있듯 무생물에도 그와 비슷한 기氣가 있다. 오래전 내가 처음 본 우리 옛 도자기 분청에는 분명 조선 고유의 색과 정이 느껴졌고, 이 땅의 생명력 같은 아름다움의 기운이 넘쳐나고 있었다.

지금껏 분청은 내게 매번 그런 느낌으로 다가왔고, 오래 머물렀다. 그러면서 자신의 뿌리와 미학적 특질을 살펴보라는 숙제를 남겼고, 그때마다 나는 열병을 앓았다.

우리 도자문화의 뿌리는 말할 것도 없이 원시시대의 토기다. 토기의 제작과 사용은 신석기시대에 시작되었고, 원삼국시대 들어 보편화되었다. 항아리나 단지, 잔과 같은 실생활에 소용되는 그릇이 다량으로 만들어지는 것도 이 무렵이다. 그러나 기술적 완성도가 높은 다양한 기형의 토기가 제작되는 것은 3세기 들어서였다. 물레의 도입으로 비약적인 생산성 향상이 이루어지는 가운데 가야 · 백

제·신라 등 한반도 전 지역에서 양질의 경질토기가 만들어졌다. 이후 토기의 창작정신과 조형성은 고려청자와 조선백자로 계승 발전되어 우리 도자사陶磁史의 중심 골격을 이루게 된다.

문화는 자생적으로 발전하기도 하고 외부의 영향이나 선진 문물을 주체적으로 수용함으로써 융성하기도 한다. 우리 도자문화도 예외가 아니다. 토기는 자생이라 볼 수 있고, 청자와 백자는 중국의 도자문화를 받아들여 우리 것으로 발전시킨 사례다.

16세기 말까지만 하더라도 조선은 중국과 더불어 도자문화의 최선진국이었다. 1,200도 이상의 고온에서 구워지는 양질의 자기는 중국과 조선만이베트남도 나름의 기술을 보유하고 있었다 생산할 수 있었다. 그러던 중 임진왜란이 일어나고 그때 끌려간 조선 도공들의 기술력을 바탕으로 일본의 도자산업이 비약적으로 발전하면서 저들이 만든 자기가 유럽에까지 수출되기에 이른다. 그 영향을 받아 18세기 초가 되면 유럽에서도 독일의 마이센Meissen을 선두로 자기가 만들어지기 시작함으로써 자기 생산기술이 더 이상 동양의 전유물이 아니게 되는 과정은 잘 알려진 대로다.

우리에게는 그런 찬란한 도자문화의 역사가 있고, 그 역사를 증거하는 고려청자와 조선백자는 자랑스러운 문화유산으로 인식되어왔다. 그러나 그 둘 사이에 독특한 아름다움을 오롯이 품은 분청사기粉靑沙器가 자리하고 있다.

이제는 도자기를 조금이라도 아는 사람에겐 그다지 낯설지 않은 '분청사기', 줄여서 '분청'. 가장 한국적이면서도 창의적인 조형에 세계가 놀라움을 금치 못하는 우리 도자문화의 특별한 존재!

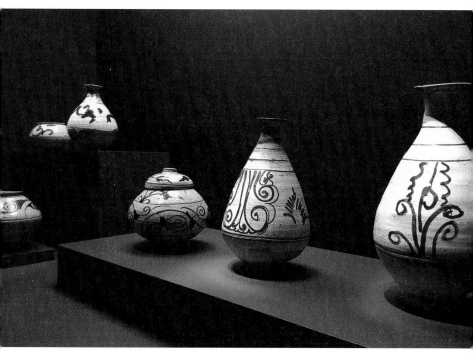

다양한 기형에 철화기법으로 장식된 분청사기가 전시되어 있다.
국립중앙박물관 이홍근 기증실.
철화기법은 일차 백토로 그릇 표면을 분장한 뒤 그 위에
산화철분으로 문양을 그려 아름다움을 표현하는 것인데,
자유분방한 회화적 표현력이 돋보이는 분청기법이다.

분청에 따라붙는 수식어가 그처럼 화려하건만, 부끄럽게도 후손들은 그 뛰어난 문화유산을 보존하고 발전시키기는커녕 제대로 된 이름조차 붙이질 못했다. 더욱이 일제강점기에 일본인들이 저지른 조상 분묘의 도굴 현장에서 분청사기가 나오기 전까지 우리는 그 존재조차 모르고 있었다. 임진왜란 이후 이 땅에서는 더 이상 만들어지지 않은 데다, 보존되어 전하는 전세품傳世品조차 없었기 때문이다.

그런 분청사기가 일본에 찻잔다완,茶碗으로 전해져 저들이 자랑하는 다도를 일으켰고, 저들은 한 걸음 더 나아가 분청사기의 제작 기법, 문양 또는 도요지에 따라 미시마三島, 하케메刷毛目, 고히키粉引, 가다테堅手, 긴카이金海 등으로 구별해 불렀다. 그리고 이도井戸다완과 같은 특별한 명품에는 고유 이름을 붙이는 등 각별한 의미를 부여했고, 국가문화재로 지정해 보존해오고 있다.*

다행스럽게도 조선의 선각자 우현 고유섭又玄 高裕燮, 1905-44은 일본인들이 붙인 뜻도 어원도 분명치 않은 이름을 버리고 새롭게 '분장회청사기'粉粧灰靑沙器라고 이름 지었다. 우리가 줄여서 편하게 부르는 '분청사기', '분청'의 원이름이다. 지금에 와서는 국내외 학계와 미술계는 물론이고 도예가나 애호가들 사이에 널리 쓰이는

* 흔히 조선의 막사발로도 불리는 이도다완은 대략 200여 점이 일본에 소장되어 전하고 있다는 것이 일본 연구자들의 공통된 추정이다. 그중에서 번듯하게 이름이 붙어 이도다완으로 전세되어온 것이 70여 점이다. 이 가운데 일본 국보로 지정된 기자에몬(喜左衛門) 이도다완(교토 다이토쿠지大德寺 소장)을 비롯해서 20여 점이 중요문화재로 등록되어 있다. 정동주,『조선 막사발 천년의 비밀』, 한길아트, 2001 참조.

공인 용어가 되었으니, 이 사실 하나만으로도 우리는 우현에게 많은 빚을 지고 있다 하겠다.

컬렉터들 사이에서 분청의 인기는 지속적으로 높아져왔다. 내가 고미술에 입문한 이후 지난 30여 년 동안 가격 면에서 가장 많이 상승한 분야를 꼽으라면 분청도 그중 하나일 것이다. 앞으로도 계속해서 컬렉터나 애호가들의 관심을 끌 대상은 단연 분청일 것으로 보고 있다.

분청에 대한 국제사회의 관심도 높다. 2011년 미국 뉴욕의 메트로폴리탄 박물관에서 열린 〈분청사기 특별전〉은 그러한 관심을 확인하는 의미 있는 전시였다. 이 특별전은 삼성미술관 리움이 소장한 57점의 분청사기와 분청의 예술사적 전통과 맥을 같이하는 8점의 현대미술윤광조의 도예작품, 이우환의 회화 등로 꾸며졌다. 박물관 측은 특별전을 열게 된 배경에 대해, 2009년 자신들이 개최한 〈한국미술의 르네상스, 1400-1600〉을 통해 그 시대 세계 어느 나라에도 없었던 분청사기의 독특한 아름다움에 새삼 주목하게 되었기 때문이라고 밝힌 바 있다. 당시 분청사기 특별전을 두고 한 유명 미술평론가가 『뉴욕타임스』에 쓴 칼럼, 「수세기 전 찰흙으로 빚은 그릇이 현대성을 말하다」Vessels of Clay, Centuries Old, That Speak to Modernity, 2011. 4. 7일자도 분청에 대한 국제사회의 깊은 관심을 증거하는 것이다.

해외 미술품 경매에서도 분청은 꾸준한 상승세를 타고 있다. 지금까지 해외 경매에서 한국 도자기에 대한 관심은 주로 고려청자나 조선백자에 집중되었다. 그러나 이제는 뛰어난 예술성과 독창

2018년 4월 뉴욕 크리스티 경매에서 313만 달러에 낙찰된 분청 편병. 높이 23.5센티미터. 그릇의 형태와 선조(線彫)의 표면 조형은 500~600년 전에 제작되었다고 믿기지 않을 만큼 현대적이다.

성 등 내재적 가치에 비해 저평가된 분청에 주목할 것으로 본다면 섣부른 기대일까?

이런 나의 섣부른 예측이 맞았는지, 2018년 4월 18일 뉴욕 크리스티 경매에서 분청 조화문彫化文 편병扁瓶이 313만 달러에 낙찰되어 분청으로서는 경매사상 최고가를 기록했다. 천정부지로 치솟고 있는 중국 도자기나 유럽, 미국의 회화작품에 비할 바는 못 되지만, 장기 침체가 지속되고 있는 국내 미술계에게는 심정적으로나마 모처럼 반가운 소식이었을 것이다.

그렇다고 이것이 당장 우리 시장에 무슨 변화를 가져올 것인가. 고미술시장은 변화가 더딘 곳이다. 그럼에도 나는 이 소식이 우리 고미술계가 자기성찰을 하고 나아가 시장에도 얼마간의 변화를 초래하는 마중물이 되길 기대하고 있다. 크리스티 경매에서 보듯, 국

제 미술계는 우리보다 한 걸음 앞서 분청의 아름다움과 컬렉션 가치에 주목하고 있다. 그런데도 우리는 여전히 경제 불황과 컬렉터들의 안목 부족을 탓하고 있는 것은 아닌가. 비단 분청만을 두고 하는 말은 아니지만, 녹록지 않은 작금의 우리 미술계의 현실을 볼 때 떠올려지는 궁금증이다.

훌륭한 문화자산은 그냥 만들어지지 않는다. 우리의 아름다운 문화유산이 더 아름다운 모습으로 세계인들에게 다가갈 수 있는 방법을 고민하고 지혜를 모아야 한다. 분청이 그 중심이 될 수 있다. 아직 드러나지 않은 분청의 아름다움과 잠재력을 발굴하고 그것에 세계를 매혹하는 미학의 옷을 입혀야 한다. 그리하여 그들이 왜 분청에 주목하는가에 대해 명쾌히 설명할 수 있을 때, 분청은 진정 세계적인 문화자산으로 거듭나게 되는 것이다. 그 작업은 학계와 시장의 몫이기도 하지만, 다중의 관심과 사랑이 모아질 때 의미와 가능성이 배가될 것임은 또한 자명하다. ✿

분청, 발라드 또는 재즈

다양한 분장기법을 통해 분출되는 분청의 미감은 역동적이고 원초적이다. 몸에 밴 율동처럼 자연스럽고, 체취처럼 익숙하여 편안하다. 자유로움과 여유, 해학이 있고 보통 사람들 특유의 긍정하는 에너지가 넘친다.

지극한 아름다움을 마주할 때의 느낌은 무정형의 막막함이다. 어쩌면 그것은 바다의 이미지를 닮았을지 모른다. 바다는 넓어서 볼 수 없고 깊어서 짐작할 수 없다. 차가우면서 뜨겁고 잔잔하면서 격렬하다. 모든 것을 받아들이고 뭇 생명을 생육하는 에너지를 품고 있다.

내가 처음 대면한 분청은 분명 그런 바다의 느낌과 기운을 품고 있었다. 잔잔해서 편안했고 거칠어서 생동적이었다. 600년 전 이 땅의 생명력이 느껴졌고 자유로움과 여유로움, 질박함으로 그 시대의 아름다움을 담아낸 도공의 거침없는 손길이 생생했다. 흙으로 구운 그릇이 600년의 시공을 초월하여 현대를 유혹하고 있었다.

분청, 이제는 일반인에게도 그다지 낯설지 않은 우리 옛 도자기. 청자 태토胎土에 백토白土로 분장粉粧한 후 투명한 유약을 입혀 구워낸 것으로, 퇴락한 상감청자에 뿌리를 두고 있다. 시대적으로 고

려 말부터 만들어지기 시작했고, 조선 세종 연간을 전후로 그릇의 형태와 문양, 기법이 다양해지며 백자와 더불어 조선도자의 중심 축으로 자리 잡았다.

문화·예술의 여러 영역이 대개 그렇듯, 도자미술에서도 새로운 양식과 장르는 오랜 회임기간을 거쳐 탄생하게 된다. 꽃을 피우고 난숙 단계를 지나 쇠락해지기까지는 더 오랜 시간이 걸리는 것이 일반적이다.

분청은 탄생부터 그러한 통념을 거부하는 특별한 데가 있었다. 고려청자를 만들어내던 축적된 기술의 뒷받침이 있었다고는 하지만, 반세기도 채 안 되어 꽃을 피우고 난숙기에 접어들었으니 분청은 분명 이례적인 존재였다. 그래서일까, 분청에는 어느 날 갑자기 돌출한 듯한 뜻밖의 미감이 느껴진다. 신선함을 넘어 약간은 생경스럽게 느껴지는, 하지만 그건 결코 불편하지 않은 기분 좋은 생경함이다.

분청은 쇠락과 소멸에도 극적인 데가 있었다. 조선왕조는 국초의 혼란기를 지나 안정기에 접어드는 15세기 중후반에 백자 중심의 관요官窯를 운영하는데, 이때부터 왕실과 관아의 그릇은 관요를 통해 조달하게 된다.* 이로 인해 나라의 보호를 받지 못하는 분청의 생산은 급격히 줄어 쇠락기로 접어들었고, 학계에서는 임진왜란 이후 더 이상 생산되지 않은 것으로 보고 있다. 그렇다면 분청이 만

* 조선왕조는 왕실의 백자 수요가 늘어남에 따라 세조 말 예종 초인 1467년 4월부터 1468년 무렵 경기도 광주에 사옹원(司饔院)의 분원을 설치하고 이곳에서 왕실과 관아의 그릇 수요를 조달하게 했다.

들어진 시기는 대략 15세기 초에서 16세기에 이르는 150년 정도, 길어야 200년이 채 안 되는 셈이다. 본격적인 생산기는 세종에서 성종 연간의 50–60년 안팎이었다.

그럼에도 분청은 청자나 백자에서 볼 수 없는 다양한 분장기법을 응용했고 실용적인 기형을 창조했다. 표현하고자 하는 대상의 의미와 특징을 살리면서도 때로는 대담하게 생략, 변형시키는 조형적 성과를 이루어냈다. 새로운 왕조가 열리고 새로운 아름다움을 기대하는 시대적 요구가 있었던 것일까. 도공들의 눈매와 손길에 변화의 바람이 실려 청자처럼 상감기법을 쓰기도 했고, 도장을 찍듯이 그릇 표면을 찍어 문양을 표현하기도 했다.

그런가 하면 표현하고자 하는 대상을 선조^{線彫}로 형상화하거나 철분을 안료로 삼아 붓으로 회화적 아름다움을 구현했다. 심지어 아무런 장식이나 기교 없이 그냥 백토물에 덤벙 담가 마감하기도 했다. 유교의 중용과 절제정신이 강하게 요구되던 조선 초의 경직된 사회 분위기 속에서 그처럼 자유분방하고 민간의 활력이 넘치는 도자문화가 탄생하고 발달했다는 것은 진정 경이로운 사실이 아닐 수 없다.

분청의 분장기법과 조형 세계는 넓고 다양하여 그 특질과 성격을 몇 마디로 규정하기가 쉽지 않다. 굳이 나더러 입맛에 맞는 특질 하나를 꼽으라고 한다면 '자유로움'과 그 창작정신을 뒷받침한 '민간의 활력'이라 할 수 있을까. 그런 나의 개인적인 취향을 극적으로 보여주는 것이 덤벙분청^{담금분청}이다. 덤벙분청에 대한 나의 관심은 각별하다. 모든 조형 이론과 기교의 틀을 벗어던지고 그냥

백토물에 덤벙 담금으로써 아름다움을 완성하는 것이야말로 그 이름처럼 파격이고 최고의 조형이 아니던가! 나는 덤벙분청에서 우리 도자미술에 내재된 무념무상, 무계획, 무기교의 미학적 특질을 확인한다. 당연히 우리 사회의 미의식으로 덤벙분청에 구현된 아름다움을 제대로 평가하고 평가받는 시대가 오지 않을까 하는 기대가 있다.

다양한 분장기법을 통해 분출되는 분청의 미감은 독특하고 비범하다. 역동적이고 원초적이다. 몸에 밴 율동처럼 자연스럽고, 체취처럼 익숙하여 편안하다. 자유로움과 여유, 해학이 있고 보통 사람들 특유의 긍정하는 에너지가 넘친다. 단아하고 귀족적인 것이 아니라 민초들의 즉흥성과 질박함이 녹아 있다. 관官이 아닌 민民의 아름다움이라 할까. 우리 도자기에 정통한 내 미국인 친구는 청자나 백자가 클래식 음악이라면, 분청에서는 발라드 또는 재즈의 느낌이 묻어난다고 한다. 우리 국악에 비유하면, 청자나 백자는 정악正樂이고 분청은 산조散調나 별곡別曲을 닮았다고 해도 좋을 것이다.

이처럼 분청의 뛰어난 조형미와 그에 대한 미학적 평가도 특별하건만, 아쉽게도 우리 사회의 컬렉터나 애호가들은 청자와 백자에 더 가치를 두고 관심을 보여왔던 것이 사실이다. 그들에겐 생리적으로 상류사회 취향인 청자의 화려 섬세함이나 백자의 절제된 조형미가 입맛에 맞는 것일까.

그러나 분청에는 그런 입맛을 거부하는, 아니 결을 달리하는 고유의 아름다움이 있다. 이제는 그 미학적 특질을 찾아내고 삶 속에

체화시키는 일이 우리 앞에 놓여 있다. 쉽지는 않겠지만, 그 또한 거부할 수 없는 분청의 아름다움이 속삭이는 은밀한 유혹일지니, 어찌 마다할 것인가.

그런 유혹이 차고 넘치는 컬렉션 세계에서 작품에 대한 관심과 사랑이 소유욕으로 이어지는 것은 자연스러운 감정의 발전이다. 많은 컬렉터들이 그 욕망을 주체하지 못하고 어떤 무리를 해서라도 작품을 사는 것이 다반사인 것처럼, 내게도 기회가 생긴다면 꼭 소장하고 싶은 것이 분청이다.

사족이다. 우리 도자기를 보물같이 여기던 일본인들이 처음에는 분청의 때깔과 형태가 청자보다 거칠고 멋대로 되었다 해서 그보다 더 오랜 시기의 것으로 알고 좋아했다고 한다. 분청에 대한 그들의 선망은 강제병합 후 한반도에 떼로 몰려와 조상의 분묘를 도굴하고 도요지를 파헤치는 만행으로 이어졌다. 그렇게 해서 손에 넣은 그릇 표면의 명문을 판독하고 우리 사서를 뒤적여 분청사기가 조선 초기에 집중적으로 생산된 사실을 알아내면서 분청의 역사가 제자리를 찾게 되었다던가. 그때만 하더라도 우리 도자 역사와 문화유산에 무지하기는 저들이나 우리나 마찬가지였다. ✿

「분청사기 상감 연꽃 버드나무 물고기무늬 매병」, 높이 37.7센티미터,
국립중앙박물관(이홍근 기증품) 소장.
몸체를 삼단으로 나누어 연꽃과 버드나무, 물고기를 배치하여 평화로운
물가 풍경을 연출했다. 고려 말기에 유행한 상감청자 기법으로 만들어져,
제작 시기는 분청 가운데 가장 이른 14세기 말-15세기 초로 짐작된다.

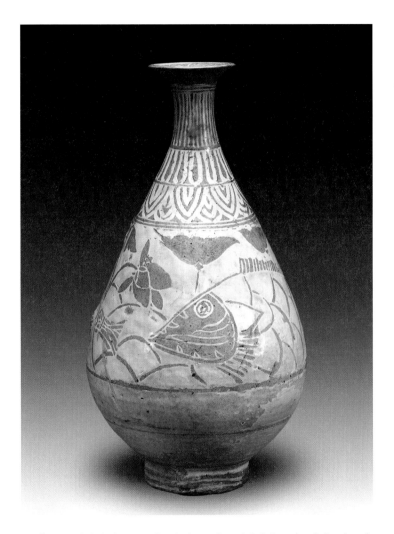

「분청사기 박지 연꽃 물고기무늬 병」, 높이 35센티미터, 국립중앙박물관 소장.
무늬 부분의 백토만 남기고 그 주위를 긁어내는 일반적인 박지(剝地)기법과는
반대로, 무늬 부분의 백토를 긁어내 바탕흙색으로 무늬를 나타내는
역(逆)박지기법으로 문양을 표현했다. 연꽃과 연잎 사이를
한가로이 헤엄치는 듯한 두 마리 물고기가 작품에 생명력을 더하고 있다.

「분청사기 음각 선 모란무늬 철채 편병」. 높이 21.5센티미터, 개인 소장.
분청의 여러 장식기법 가운데 음각(조화)은 분청의 표현력을
극대화하는 대표적인 기법이다. 백토로 분장한
그릇의 표면을 활달한 필력의 선조(線彫)로
대상을 역동적으로 나타낸 표현력이 놀랍다.
한쪽 면에는 논밭과 태양의 생명력으로 짐작되는 추상무늬가,
반대쪽에는 모란무늬가 그려졌고 문양의
배경 부분은 철분을 발라 색과 명암의 대비를 연출했다.

「'삼가인수부'가 새겨진 분청사기 인화 국화무늬 마상배」.
높이 8.3센티미터, 국립중앙박물관(이홍근 기증품) 소장.
마상배(馬上杯)는 말 위에서 사용하는 술잔으로 고려부터 조선 초까지
청자·분청·백자로 많이 제작되었다. 이 잔은 입이 닿는 부분에는 상감된
넝쿨무늬가 돌려졌고 그 외 몸체는 안팎이 모두 국화 인화(印花)무늬로
정교하게 장식되었다. 잔 안쪽 바닥에는 삼가(三加)라는 글자가, 바깥에는 인(仁)·
수(壽)·부(府)라는 글자가 각각 원 안에 백상감으로 새겨져 있다. 三加는 경남
합천의 옛 지명 삼가(三嘉)이고 인수부는 조선 초 국가 중대사를 결정하던
관부인데, 이 잔은 합천에서 만들어져 인수부에 공납된 것이다.

조선의 도자문화, 일본을 거쳐 유럽으로

비록 뿌리는 조선이었지만, 전통과 미감을 시대
변화에 맞게 녹여내 새로운 아름다움을 창조해간
조선 도공들의 땀과 눈물을 기억해냈고 그때서야
나는 그 아름다움의 세계에 빠져들 수 있었다.

문화는 주변으로 퍼져나가려는 속성이 있다. 조그만 틈새라도
있으면 물이 새어 흐르고 번져나가듯이, 높은 데서 낮은 곳으로, 강
한 데서 약한 곳으로, 중앙에서 변방으로 전파되는 것이 문화의 생
리다.

문화의 전파 양상은 연못에 돌을 던졌을 때 생기는 파문과 비슷
하다. 돌이 던져진 자리에는 파문이 바로 사라지지만, 퍼져나가는
파문은 점점 더 커지고 여파는 오래간다. 그처럼 전해준 쪽에서는
사라지거나 본래의 모습을 잃어버리지만, 전해 받은 쪽에서는 오
히려 흥륭하는 모습을 보이는 것이 문화다.

또 파문이 물에 던져지는 돌의 크기와 힘에 비례하듯, 전파력의
강도나 속도는 당시의 사회 환경이나 외부 충격의 강약에 비례하
기 마련이다. 대표적으로 야만의 힘이 분출하듯 동으로 서로 소용
돌이치던 몽골제국시대에 동서 문물의 교류가 어느 때보다 활발했

던 역사가 그 사실을 증명하고 있다.

도자문화의 전파과정도 이 맥락을 충실히 따르고 있다. 중국의 선진 도자기술이 동전東傳하여 한반도에서 화려한 꽃을 피우고, 또 그것이 일본으로 전해지고 저 멀리 유럽에까지 전파되는 과정은 흥미롭고 역동적이다.

그러나 그 과정이 모두에게 흥미롭고 역동적일 수는 없다. 한반도의 도자문화가 일본으로 전파되는 역사가 전후 사정을 잘 모르는 이들에게는 파문처럼 퍼져가는 문화의 자연스런 전파과정으로 보일지 모르지만, 우리로서는 강요된 전쟁임진왜란의 혹독한 고통과 희생을 빼고 생각할 수는 없는 일이다. 그 역사의 행간에는 일본으로 끌려간 수많은 도공들의 눈물과 한이 엉켜 있고 그들의 피와 땀이 자양분되어 일본의 도자문화가 꽃을 피웠다는 사실을 잊어서는 안 된다.

임진왜란 당시 왜적들은 조선인들을 사냥하듯 납치해 끌고 갔다. 그 숫자가 문헌자료에 따라 2만-3만 명일본 측 자료에서 10만-40만 명조선 측 자료 등 큰 차이가 있으나, 저들의 기록만으로도 충분히 몸서리쳐지는 규모다.*

왜란이 한창이던 1593년선조 26년, 도요토미 히데요시豊臣秀吉는 규슈의 사가번주佐賀藩主 나베시마 나오시게鍋島直茂에게 조선인 기술자 납치 명령을 내린다. 그 명령에 따라 나베시마는 1593년과

* 조선총독부가 추정한 자료에 따르면, 1600년의 조선 인구는 920만-1,120만 명 수준이었다. 참고로 인조 20년(1642년) 호구 조사에 의거한 인구는 1,076만 4,000명이었다.

1598년 2차에 걸쳐 사기장과 봉제공, 잡화공, 대장장이 등 수많은 조선인 기술자를 끌고 갔다. 그중에서도 저들이 특히 주목했던 기술자는 사기장, 즉 도공이었다.

당시 왜적들은 왜 미친 듯이 조선인 도공을 납치하는 데 혈안이 되었을까? 그 야만의 폭주는 역설적이게도 저들의 독특한 차문화와 조선 도자기에 대한 선망의식을 빼고서는 설명하기 어렵다.

일본에서는 8세기 무렵 당나라에서 차문화가 들어오면서 말차抹茶문화가 성행한다. 말차문화에서 중요한 것은 말차 전용 그릇, 즉 찻사발다완이었다. 그러나 제대로 된 도자 기술이 없었던 일본은 주로 흑갈색 유약을 바른 중국의 천목다완天目茶碗이나 고려청자 등을 수입해 말차 전용 사발로 사용하게 되는데, 그런 상황은 16세기 중엽까지 이어진다.

참고로 17세기 초 무렵만 하더라도 도자 산업은 지금의 반도체 산업에 비견될 만큼 최첨단 기술 영역이었다. 당시 1,200도 이상의 고온에서 구워지는 양질의 자기를 생산할 수 있는 나라는 중국과 조선뿐이었고 베트남도 나름의 기술을 보유하고 있었다.

한편 일본의 차문화는 16세기 후반 들어서면서 큰 변화를 맞이한다. 장기간 내전과 살육으로 얼룩진 센고쿠시대戰國時代*의 살벌한 사회분위기를 소박한 차문화로 순화해보려는 움직임이 일어나

* 오닌(應仁)의 난이 발발한 1467년부터 오다 노부나가(織田信長)가 무로마치 막부를 멸망시킨 1573년까지 100여 년간 계속된 군웅할거 패권전쟁의 시대를 말하는데, 센고쿠시대가 끝나는 시점에 대해서는 도요토미 히데요시가 전국을 통일한 1590년까지로 보는 설도 있다.

기 시작한 것이다. 그 중심인물은 일본의 다성茶聖으로 불리는 센노리큐千利休였다. 이를 계기로 형식과 화려한 연회를 강조하던 일본의 차문화는 내용과 정신에 치중하는 차문화로 탈바꿈한다. 다도를 통해 선禪의 경지에 이른다는 이른바 '와비차'わび茶문화가 그것이다.

와비차문화의 속성은 다의적이어서 간단히 몇 마디로 설명하기는 쉽지 않다. 군이 정의하면 "고요하고 쓸쓸하면서 뭔가 부족하지만 그 속에 존재하는 아름다움과 불완전한 미를 더욱 숭고한 것으로 추앙하는 차문화" 정도가 될 것이다. 수수하고 소박함이 요체라 할 수 있다.

일본의 차문화가 화려함에서 소박함으로 바뀌면서 찻사발의 유행 또한 화려한 중국제품에서 거친 듯 소박한 조선다완으로 선회한다. 특히 센노리큐가 오다 노부나가에 이어 히데요시의 차선생이 되어 주요 다회茶會를 주도하면서 흔히 조선의 막사발이라고 불리는 분청 찻잔은 와비차 정신에 잘 어울리는 찻잔으로 인식되었고, 모든 사람들이 선망하는 시대의 귀물貴物로 등장하게 된다.

그 무렵 히데요시가 조선 찻잔을 미끼로 껄끄러운 다이묘大名들을 관리하는, 이른바 다완정치를 펼치면서 그 가격이 천정부지로 솟아 한때 찻잔 한 개 값이 성城의 그것에 필적하는 기현상까지 벌어진다. 그런 상황에서 조선 침략에 참가한 지방 영주들은 어떻게든 도공들을 납치하여 자신의 영지에서 도자기를 생산하는 것만이 권력과 부를 보장받는 지름길이었다. 저들이 임진왜란을 '도자기전쟁'으로 부르는 것도 그 때문이다.

납치되어 끌려간 조선 도공들은 규슈의 이곳저곳에 흩어져 정착한다. 그 중심은 히젠肥前 지역이었다. 현재 일본 규슈 서북부의 사가佐賀현과 나가사키長崎현 일대다. 이곳에 정착한 도공들은 자신이 소속된 영주들의 보호 하에 정착금과 토지를 받기도 하고 자치마을을 형성하면서 일본의 도자산업을 일으키는 주역이 된다. 이들 가운데 일본이 자랑하는 '아리타有田 자기'의 시조로 추앙받는 이삼평李參平, ?-1655이 있었다. 이삼평은 히젠번 아리타의 이즈미야마泉山에서 백자광을 발견하고 그곳에서 도예촌덴구다니요, 天狗谷窯을 열게 되는데, 이것이 일본 자기 생산의 시작이었다.

이후 아리타는 이른바 대도향大陶鄕이 되고, 17세기 중엽 여기서 생산된 도자기가 인근의 이마리伊万里항을 통해 아시아를 넘어 유럽으로 수출됨으로써 일본의 도자산업은 비약적으로 발전한다.* 그때가 저들이 조선 도공을 납치해 가마를 연 지 불과 50여 년 세월이 흘렀을 무렵이었다.

그렇게 될 수 있었던 데에는 여러 우호적인 조건들이 복합적으로 작용했다. 각 번들이 적극적으로 도자 생산을 지원한 데다 오채자기와 같은 중국의 선진 도자기법이 도입되어 생산에 적용되기도 했다. 게다가 그 무렵 중국에서 명·청 교체기의 혼란이 계속되자

* 또 다른 일단의 조선 도공들은 정유재란(1597) 때 남원을 공략한 시마즈 요시히로(島津義弘)에게 붙잡혀 이듬해 12월 규슈 사쓰마(薩摩)번(현재의 가고시마鹿兒島현) 구시키노(串木野)로 끌려갔고 여기서도 이들이 중심이 되어 도예촌이 형성된다. 이 가운데 심당길(沈當吉, ?-1628)이 있었고 그가 바로 사쓰마자기를 대표하는 심수관요(沈壽官窯)의 시조다.

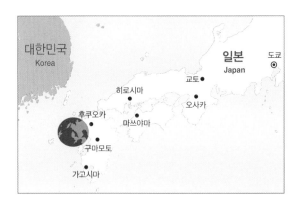

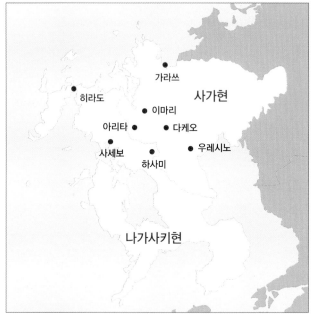

히젠 지역. 지금의 일본 규슈 서북쪽 사가현과 나가사키현을
합친 지역이다. 아리타(有田)에서는 조선 도공들의 땀과 눈물로
일본 도자문화가 꽃을 피웠고, 거기서 만들어진 도자기는 인근의
이마리(伊萬里)항을 통해 멀리 유럽으로 수출되었다.

네덜란드 동인도회사가 재빨리 중국을 대신할 수입처로 일본을 선택하는 행운도 따랐다. 이에 자극을 받은 영국과 프랑스, 독일 등도 앞다투어 일본의 도자기를 수입해감으로써 일본 도자기는 유럽시장에서 인기품목으로 등장한다.

그 무렵 유럽에서는 중국과 일본 도자기가 고가에 팔리고 있었다. 그런 상황에서 어떻게든 자체적으로 생산해보겠다는 유럽 각국의 노력이 결실을 맺어 18세기 초엽, 독일의 마이센에서 유럽 최초로 자기가 만들어진다. 이로써 중국의 도자기술이 한반도로 전파된 이래 10세기 중엽부터 17세기 초까지 약 650년 넘게 유지되어온 중국과 조선의 독점적 도자기술이 일본이라는 중간 숙주를 통해 유럽 대륙에 전파된 것이다. 임진왜란 때 일본이 조선 도공들을 끌고가 초보적 수준의 자기를 생산하던 시점에서 100년 남짓 지났을 때였다.

그 변화를 이끈 중심축은 히젠이었다. 조선의 도자가 히젠의 뿌리였고, 히젠을 생육해낸 자양분은 조선 도공들의 눈물과 땀이었다.

그 히젠이 뿌리를 찾아 우리 곁에 왔다. 국립진주박물관 특별전 〈조선 도자, 히젠의 색을 입다〉 2019. 10. 1 - 12. 8가 그 현장이다.

전시장을 찾았을 때 촉석루와 남강, 국립진주박물관을 품은 진주성에는 가을이 깊어가고 있었다. 관람 동선을 따라가다 보면 히젠자기의 탄생과 번성, 그릇의 형태와 문양의 변화, 그리고 기술적 완성도를 높여가는 과정이 파노라마처럼 전개된다. 지금껏 우리가 막연히 알고 있던 일본 도자의 참모습을 확인하게 되는 장면도 있

에가라쓰(繪唐津) 양식의 「풀꽃무늬 8각 접시」. 지름 16.7-17.2센티미터,
가라쓰(唐津)시 교육위원회 소장.
16세기 말-17세기 초에 유행하던 철분 안료로 풀꽃무늬를 그렸다. 조선 도공들의
자기 생산 기술력이 본격적으로 자리 잡기 전에 만들어진 것이어서 기술적으로는
뒤떨어졌지만 우리 분청의 영향을 받은 듯 소박한 맛이 느껴진다.

고, 제대로 알지 못했던 부분을 바로잡아 다시 볼 때 새롭게 다가오
는 감흥도 적지 않다.

전시장에는 히젠자기가 연출해내는 아름다움과 더불어 어떤 영
험한 기운이 가득 차 있는 것을 느꼈지만, 나는 그 기운의 의미를
바로 알지 못했다. 얼마간의 시간이 흘렀을까. 내 심상의 검색창에
는 그것이 조선 도공들의 원혼이 쏟아내는 아우성으로 식별되고

「백자 채색 호랑이 매화무늬 접시」, 지름 23.9센티미터, 국립중앙박물관 소장.
아리타에서 자기가 본격적으로 생산되어
유럽으로 수출되던 17세기 후반에 만들어진 가키에몬(柿右衛門) 양식의
채색 백자. 기형이나 문양에서 조선의 흔적이 일부
남아 있으나 일본색이 뚜렷해졌다.

있었다. 그건 분명 소리 없는 아우성이었다. 나는 그 아우성을 온몸
으로 받아냈고 깊게 호흡했다. 그리하여 비록 뿌리는 조선이었지
만, 전통과 미감을 시대변화에 맞게 녹여내 새로운 아름다움을 창
조해간 조선 도공들의 땀과 눈물을 기억해냈고 그때서야 나는 그
아름다움의 세계에 빠져들 수 있었다.

히젠은 정교하고 화려하다. 그 역사는 짧지만 전시품 하나하나는

많은 스토리를 품은 듯했다. 발아에서 개화로 이어지는 히젠도자의 발전 과정은 마치 하늘의 섭리로 이루어지는 속도전 같아 전율감이 느껴진다.

참고로 일본에서는 임진왜란 이전에도 조선의 도움을 받아 소성 온도가 자기보다 낮은 도기의 제작이 이루어지고 있었다. 부산 왜관을 통해 분청사기 찻잔을 주문·제작해서 가져가기도 했다.* 그러던 것이 임진왜란 때 일본으로 끌려간 조선 도공들의 기술에 힘입어 자체 생산이 늘어나고 기술력이 향상되면서 역으로 조선으로의 수출도 이루어진다. 임란과 호란으로 온 나라가 극도로 피폐해져 도자 생산이 침체되었던 조선과는 달리, 위에서 언급한 여러 조건들이 우호적으로 맞아떨어졌다지만, 불과 50여 년 만에 아시아를 넘어 유럽에 수출할 정도로 양질의 자기를 만들어낸 저들의 기술소화력이 놀라울 뿐이다.

히젠도자의 기형과 문양의 변천과정도 흥미롭다. 초기 히젠 그릇에는 형태나 문양에서 조선의 미감이 짙게 배어 있다. 그러나 후대로 갈수록 일본적인 기교가 더해지고 채색이 화려해지며 그들만의 색깔이 뚜렷해진다. 더불어 중국의 채색자기나 청화백자의 영

* 부산 왜관에서는 일본 수출용 그릇 공장(부산요, 釜山窯)이 운영되었다. 조선 측이 재료를 무상으로 제공하고 조선 기술자를 차출해주면 왜관에서 기술자에게 연봉을 지급하고 일본에서 좋아할 만한 디자인으로 그릇을 만들어 일본으로 가져가는 일종의 OEM(original equipment manufacturing, 주문자 상표부착 생산) 방식이었다. 부산박물관에는 당시 대마도에서 부산요로 보냈던 주문서가 전시돼 있는데 디자인, 치수, 문양이 세세하게 적혀 있다.

향이 감지되기도 한다. 이에 대해서는 명나라가 멸망하자 중국의 도공들이 일본으로 망명하여 중국적인 미감과 조형이 일본에 전파되었다는 해석도 있다.

그것에 더해 주요 수입처인 유럽 소비자들의 취향이 반영된 부분도 찾아볼 수 있다. 한 예로, 네덜란드는 일본에 디자인을 주고 샘플을 보내는 등 공을 들여 일본 생산품의 질을 끌어올리고 값싸게 구입하는 방식으로 무역을 하게 되는데, 당시 일본은 일본대로 유럽의 요구를 적극 수용하여 그들 입맛에 맞는 제품을 공급함으로써 단시간에 일본의 자기가 유럽시장에서 중국자기와 경쟁하는 수준에 이르게 되는 것이다.*

이 모든 변화가 60-70년이라는 짧은 기간에 진행되는 과정은 경이롭고 역동적이다. 그러나 미적인 측면에서는 아쉬움이 느껴지는 부분도 있다. 통상적으로 한 시대, 한 국가 사회의 미감은 오랜 시간에 걸쳐 풍토성과 역사성이 어우러지면서 고유색을 띠게 된다. 그 사실에 비추어볼 때, 60-70년의 시간은 히젠이 자신만의 고유색을 만들어내기에는 너무 짧은 시간이었을까. 초기에는 조선색이 넘쳐흘렀고, 시간이 지나면서 중국 채색자기의 조형과 유럽 소비자들의 취향을 함께 녹여내며 히젠의 색을 만들어갔다지만, 내 눈에 들어오는 히젠의 색깔에는 애매함과 혼란스러움이 이곳저곳에 남아 있었다.

* 당시 일본과 유럽 사이의 도자기 무역은 오늘날 흔히 선진국 수입업체와 개도국 제조업체 사이에 이루어지는 OEM 방식과 ODM(original design manufacturing, 제조자 디자인 생산) 방식을 혼합한 것으로 볼 수 있다.

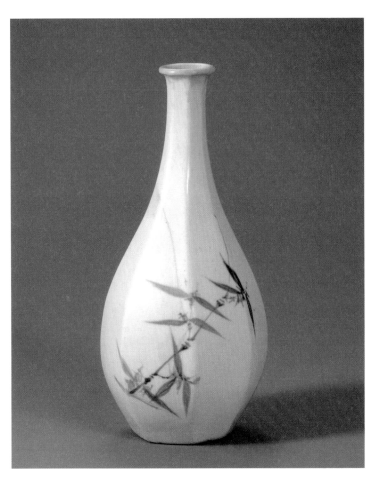

「백자 청화 대나무무늬 병」. 높이 27.5센티미터,
국립중앙박물관(박병래 기증품) 소장.
조선이 임란과 호란으로 인한 피폐함에서 벗어나 도자생산이 제자리를 잡은
18세기 초반의 작품. 기형과 문양에서 엄정한 사대부의 기품이 넘치고
여백의 미가 완벽하게 구현된 명품이다.

아무튼 시대적 미감에 부응하며 그렇게 조선은 조선대로 히젠은 히젠대로 각자의 아름다움을 창조해나갔을 것이다. 그러나 조선 도공들의 피와 땀을 통해 전해진 전통과 미감은 어떻게 할 수 없었던지, 조선적인 요소가 화석처럼 히젠자기의 곳곳에 박혀 있음을 볼 때면 가벼운 탄식이 나온다. 메이지유신 시절만 해도 조선 도공의 후손들은 조선의 풍습을 온전히 지키면서 그들끼리만 혼인을 했다던데…. 전시장을 나서는 내 눈앞으로 그 옛날 조선 도공들의 눈물과 땀으로 번성했던 아리타 도예촌의 모습이 아스라이 펼쳐지고 있었다.

사족으로 덧붙인다. 조선은 임란과 호란의 충격에서 벗어나 사회가 안정되면서 17세기 말에서 18세기 초가 되면 예전의 도자 생산 수준을 회복한다. 경기도 광주 금사리 가마에서 조선의 고유색과 문기 짙은 양질의 청화백자가 생산되고 달항아리가 만들어지는 것도 이 무렵이다. 개인적인 생각이지만 나는 이 무렵 만들어진 조선 백자가 어쩌면 예술적으로 가장 뛰어난 도자기가 아닐까 하는 생각을 하고 있다. 기술적·기교적으로는 중국이나 일본이 앞섰을지 모르겠으나, 미학적인 관점에서는 조선의 백자를 더 높게 평가하고 싶은 것이다. ✿

대고려전의 감동, 그리고 남는 아쉬움

> 걸음이 나아가면 새로웠고 멈추면 찬란했다. 아
> 득하게 펼쳐지는 아름다움이 지극해서 두려웠고
> 간절해서 몸서리쳐졌다. 그 아름다움은 미의 법
> 문이 되어 소나기처럼 쏟아지고 있었다.

박물관은 내게 점차 일상의 공간이 되어가고 있다. 자주 보던 작
품도 볼 때마다 느낌이 다르고 더불어 상상력도 깊어진다. 상설전
시관에 나와 있는 전시품이 이럴진대 기획전이나 특별전에는 말
그대로 특별한 감흥과 주제가 있고 거기에 풍성한 스토리텔링이
더해지기 마련이다.

그런 맥락에서 국립중앙박물관의 고려 건국 1,100년 기념 특
별전 〈대고려918-2018, 그 찬란한 도전〉은 여러모로 기록에, 기억
에 남을 전시였다. 450여 점의 유물을 독립된 전시공간에 펼쳐 담
아 500년 고려왕조의 문화예술적 성취를 압축적으로 재현했고,
1,100년 세월의 의미와 무게감을 효과적으로 부각시켰다. 그리하
여 시민들의 뜨거운 관심을 끌어냈고 많은 화제를 낳았다. 다른 한
편으로 높아진 관람객들의 눈높이에 부응하지 못한 빈곤한 기획력
과 공간 배치, 유물 선정 등에서는 적지 않은 아쉬움과 과제도 남겼

다.*

우리 역사에서 고려왕조를 어떻게 자리매김할 것인가에 대해서는 다양한 의견과 관점이 존재한다. 삼국을 통일하고 불교정신을 토대로 각 영역에서 민족문화의 원형을 만들어낸 통일신라에 비해서는 존재감이 떨어진다는 의견, 퇴락한 불교문화에 매몰됨으로써 새로운 시대정신과 정체성을 확립하는 데 부족함이 있었다고 보는 관점이 있지만, 그보다는 실질적인 의미에서 최초의 민족 통일국가였고 통일신라의 문화를 온전히 이어받아 중세 귀족문화로 꽃피웠던 시대로 보는 관점이 훨씬 보편적이다.

어느 관점이든 고려문화의 정신성 또는 정체성을 나타내는 상징어로 '개방'과 '포용'을 꼽는 데는 의견을 달리하지 않는다. 고려는 생존을 앞에 두고 북방의 여러 이민족들과 날카롭게 대립하면서도 개방하고 포용했다. 그 특유의 자주적 개방성과 포용정신은 500년 사직을 지탱한 버팀목이었고, 찬란한 고려문화를 생육하는 자양분이었다. 그 토대 위에서 고려는 우리 역사의 어느 왕조, 어느 시대에 비해서도 부족함이 없는, 역동적이면서 개방적이고, 빛나는 문화의 시대를 열어나갔다.

고려의 그러한 위상 또는 존재감 때문인지 특별전에 대한 다중의 관심은 뜨거웠다. 그 뜨거움 속에는 고려의 찬란한 문화예술적 성취에 대한 자부심, 나아가 그들의 포용적 개방정신을 오늘날의

* 대고려전(2018. 12. 4-2019. 3. 3)에는 미국·영국·일본·이탈리아 등 4개국 11개 기관을 포함해서 45개 기관 및 개인들의 소장품 450여 점이 전시되었다.

시대정신으로 내재화해야 한다는 사회적 자각과 기대가 복합적으로 녹아들었을 것이고, 그리하여 이번 전시는 우리 사회의 시대적 요구에 적실하게 맞닿을 수 있었다.

역사와 문화에 대한 이해는 기본적으로 문자기록과 유물에 기반한다. 기록은 기록자의 입맛에 따라 윤색되거나 폄훼되기 마련이다. 대표적으로 역성혁명을 통해 고려를 뒤엎고 건국한 조선의 관점에서 기록된 고려사가 그렇다. 그러나 유물은 시대를 가감 없이 기억하고 증언한다. 전시장은 고려를 기억하고 증언하는 유물들의 소리 없는 아우성으로 넘쳐나고 있었다.

그 아우성에 묻어나는 절절함 때문일까. 전시장의 분위기는 사뭇 다르게 느껴지고 이름 모를 흥분과 기대감으로 가슴속의 열기는 빠르게 고조되었다. 또 한편으로 이번 전시가 구체적인 인물, 대표적인 사건, 시간의 연대기적 흐름을 서술하는 전통적인 전시 방식에서 벗어나 고려사회를 특징하는 몇 공간을 설정하고 관련된 유물을 유기적으로 연결하고 있는 것도 그런 분위기에 일조하는 듯싶었다.

세계를 향해 열려 있던 '수도 개경'과 '고려의 불교사원', 고려인들이 차를 마시던 '다점'茶店을 고려미술을 감상하는 무대로 설정한 것이 신선하고 흥미로웠다. 그렇게 설정된 공간에서 유물의 탄생과 시대적 배경, 미학적 특질은 '고려'라는 한 편의 드라마로 엮이고 있었고, 나는 그 무대 속으로 조용히, 그러나 뜨겁게 호흡하며 빠져들고 있었다.

관람 동선을 따라 전개되는 고려의 미술은 현세적이고 내세적이

〈대고려 918-2018, 그 찬란한 도전〉전시장 풍경.
450여 점의 유물을 독립된 전시공간에 펼쳐 담아
500년 고려왕조의 문화예술적 성취를 압축적으로 재현했다.

다. 북방 이민족들의 압박과 지배층의 폭정으로 숨 쉬는 것조차 힘들었을 그 시대. 고려인들은 그런 질곡의 삶을 살면서도 아름다움을 사랑했고, 그 마음을 담아 현세의 복락과 내세의 극락왕생을 빌었다.

전시장을 가득 채운 유물 하나하나에는 고려인들의 간절한 염원이 묻어났다. 그 염원은 지극한 신심이 되고 거기에 그들만의 미감이 더해져 궁극의 아름다움이 탄생하는 과정이 생생한 파노라마처럼 펼쳐진다. 그 중심에 비색청자가 있고 고려불화가 있었다. 무쇠로 빚은 부처님은 거칠어서 성스러웠고, 나전으로 만든 불경함은 세밀해서 가귀可貴했다.*

걸음이 나아가면 새로웠고 멈추면 찬란했다. 아득하게 펼쳐지는 아름다움이 지극해서 두려웠고 간절해서 몸서리쳤다. 그 아름다움은 미美의 법문法門이 되어 소나기처럼 쏟아지고 있었다. 나는 피하지 않았고 피할 수 없었다. 온몸으로 맞아냈고 흠뻑 젖었다. 그리하여 마침내 그들이 꿈꾸던 아름다움이 나의 아름다움이 되었다. 500년 고려의 아름다움은 그렇게 나를 정화시키고 있었다.

전시장에서는 이역만리 타국에서 고향을 찾은 명품도 여럿 만날 수 있었다. 무릇 명품은 유랑流浪과 유전流轉의 운명을 타고난다지만, 대면하는 기쁨은 잠깐이고 각각의 사연을 기억하는 고통의 시간은 오래가기 마련이다. 나는 메트로폴리탄박물관 소장품인 「청

* "고려의 나전은 세밀하여 귀하다"(螺鈿之工 細密可貴), 서긍(徐兢, 1091-1153), 『선화봉사고려도경』(宣和奉使高麗圖經) 권23.

자피리」 앞에서 오래 머물렀고, 「천수천안관음상」千手千眼觀音像에 합장 배례하며 아들과의 간절한 재회의 염원을 가슴속에 담았다.

아쉬운 대목도 없지 않았다. 무릇 전시는 관람자가 몰입하고 감동받도록 해야 하는 것이다. 그러기 위해서는 최선最選의 전시품을 준비하고 관람자를 매혹하는 공간 연출과 작품 진열이 이루어져야 한다. 하지만 설치미술가들의 손을 빌렸다는 불감佛龕과 다점 공간의 연출은 거칠었고, 작품의 배치가 뒤섞인 탓인지 관람하는 발걸음은 자꾸 엇갈렸다. 설정된 공간과 유물이 부합하지 않는 곳도 더러 보였다.

한편 고려의 섬세한 아름다움은 디지털 영상기술의 도움을 받을 때 더 큰 감동으로 다가오지 않을까 하는 기대가 있었지만, 콩알만 한 금속활자 한 점을 멀뚱멀뚱 쳐다보며 고려 인쇄문화와 금속활자의 위대함을 떠올려야 하는 눈길이 민망했고, 전시장 곳곳에서 노정되는 준비 부족과 디테일의 부재가 오래도록 눈과 마음에 남았다.

아쉬움은 「희랑대사希朗大師 좌상」 앞에서 증폭되었다. 전시는 정치적이어서는 안 되지만, 그렇다고 누군가의 삶을 고무하고 사회변화를 염원하는 메시지를 담아내는 데 소홀해서도 안 된다. 그런 관점에서 유물을 통한 희랑대사와 태조 왕건의 만남을 기획한 것은 멋진 아이디어였다. 남북 유물의 만남, 스승과 제자의 만남, 그리고 후삼국 통일. 그것은 이번 전시에 나온 450여 점 유물이 뿜어내는 아우라를 배경으로 남북통일의 염원을 담아내는 훌륭한 행위미술이 될 수도 있었다.

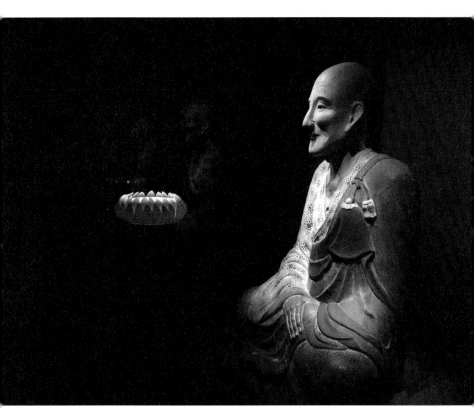

「희랑대사 좌상」. 높이 82.4센티미터, 보물 제999호, 해인사 소장.
얼굴과 신체를 사실적으로 표현한 명품 조각상으로 10세기 중반에 제작되었을 것으로 추정된다.
왕건상의 자리로 예정되었던 희랑대사의 옆에는 연꽃이 대신 놓여졌다.

그러나 그 아이디어는 매끄럽지 못한 준비로 소란을 불렀고, 결국 북한에 있는 왕건상은 전시되지 못했다. 그 소란이 이번 전시의 미흡함을 다 덮어주었다고 한다면 서운하다고 할 것인가. 그들은 전화위복이 되었다며 안도했을지 모르겠으나, 내겐 꼭 어이없는 하늘의 조화처럼 느껴졌다.

고려 건국 1,000년이 되던 해는 일제강점기여서 우리는 제대로 기념하지 못했다. 그 불편한 기억을 떠올리지 않더라도 이번 특별전은 지난 100년의 지혜와 역량을 모았어야 했다. 다양한 시각과 창의적인 기획으로 5년, 10년을 준비해도 넉넉지 않을 터인데, 1년 수개월 만에 이벤트를 만들어내는 그들의 용기가 놀랍다 못해 온몸에 소름 돋게 만든다.

감동과 아쉬움이 교차하고, 이런저런 생각으로 마음이 엇갈린 탓일까. 전시장을 나서는 발걸음에 방향성이 없었다. ✿

「나전 국화 넝쿨무늬 불경함」. 높이 25.5센티미터, 너비 47.4센티미터, 영국박물관 소장.
전복조개 껍질을 얇게 갈아 섬세하게 구성한 넝쿨무늬의 정연함과 율동감에서
고려 공예의 높은 예술적 완성도를 확인할 수 있다.

「은제 금도금 주전자와 받침」. 높이 34.3센티미터, 보스턴박물관 소장.
대나무를 구부린 듯한 손잡이, 죽순 모양의 주구, 대나무 조각을
이어붙인 것 같은 몸체까지 하나의 모티프를
다양하게 변주하고 있는 고려 금속공예의 대표작이다.

「청자 상감 학 구름 국화무늬 피리」. 길이 36.5센티미터, 메트로폴리탄박물관 소장.
청자로 만든 피리는 국내 도요지에서 파편이 발견된 예는 있으나
이처럼 완전한 형태로 남아 있는 것은 없다.
이 피리는 실제 연주를 위한 것이라기보다는 완상용이었을 것으로 추정된다.

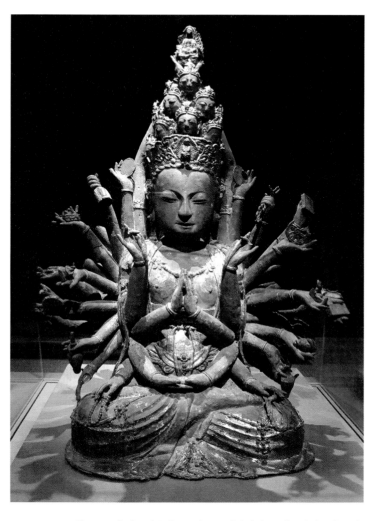

「금동11면 천수관음상」. 높이 81.8센티미터, 국립중앙박물관 소장.
고려 후기에 국가적 재난을 물리치기 위해 천수관음신앙이 성행하고
천수관음상이 다수 제작되었다. 그러나 고려시대 조각상으로는
이 작품과 프랑스 기메박물관이 소장한 2점만 전하고 있다.

대고려전, 제대로 기록하고 기억하자

> 그들은 조심스럽게 국립중앙박물관의 전시 역량
> 에 아쉬움을 표시했다. 표현은 완곡했지만 내게
> 는 비수로 다가왔다. 나는 몹시 부끄러웠고, 그
> 부끄러움의 힘으로 이 글을 쓰기 시작했다. 누군
> 가는 기억하고 기록으로 남겨야 하기 때문이다.

고려 건국 1,100년을 기념하는 전시 〈대고려918-2018, 그 찬란한
도전〉이 시작된 지 두 달이 조금 넘었다. 고려가 추구했던 특유의
개방성과 포용정신이 오늘날의 시대정신과 맞물려 고려의 역사와
문화에 대한 관심이 증폭된 것인지 전시장은 연일 관람객들로 성
황을 이루고 있다는 전언이다. 역사와 문화에 대한 어느 정도의 지
식과 상상력이 요구되는 이번 전시에 다중이 뜨겁게 반응하고 있
다는 사실이 무척이나 반갑고 마음도 덩달아 흐뭇해진다.

나는 2019년 1월 1일자 신문 칼럼에서 〈대고려전〉의 감동을 오
롯이 펼쳐 담았고, 그 후에도 전시장을 두 번 더 방문했다. 한 번 가
면 꼬박 두세 시간은 머물렀으니, 이제는 각 전시 공간과 유물이 머
릿속에 훤히 그려질 정도가 되었다.

갈 때마다 새로운 감동이 있었지만 아쉬움 또한 누적되고 있었
다. 이번 전시가 조급증에 휘둘려 졸속으로 준비된 탓인지, 기획력

의 빈곤 때문인지, 아니면 원래 역량이 이것밖에 안 되는 건지, 공간 설정과 연출은 부자연스러운 상태 그대로였고, 곳곳에서 노정되고 있던 디테일의 부재도 그대로 유지되고 있었다. 전시 현장을 보면서 나는 매번 새삼스럽게 박물관은 무엇을 위한 공간인가, 전시는 왜 열리는 것인가, 무엇을 보여주려고 하는가 등등의 지극히 상식적인, 그러나 선뜻 답이 나올 것 같지 않은 질문을 떠올리며 아쉬움을 추슬러야 했다.

무릇 박물관의 전시는 유물을 매개로 과거와 소통하고 현재와 공감하는 장이 되어야 한다. 그러기 위해서는 당연히 지금까지의 연구와 발굴 성과를 토대로 최선最選의 유물을 구비하고, 거기에 지금의 시대정신을 담아내야 한다.

이번 전시에 나온 유물은 450점이 넘는다. 다수는 국립중앙박물관 자체 소장품이지만, 미국·영국·일본·이탈리아 등 4개국 11개 기관을 포함해서 45개 기관 및 개인 소장품들도 자리를 함께했다. 전시관계자들의 노고를 인정하지 않을 수 없는 대목이다. 그러나 정작 그 가운데 전시 기획과 주제에 딱 들어맞는 유물은 얼마인가를 고민했었어야 했다. 해외 기관에서 빌려온 적지 않는 명품 공예품과 불화 등 일부를 빼면 그저 그렇고 그런 유물들을 고답적인 전시방식에 따라 한정된 공간에 늘어놓은 것은 아닌가. 또 북한에서 태조 왕건상을 보내주겠다는 확답도 받지 않은 채 이벤트를 벌일 때 낌새가 좀 이상했지만, 이번 전시가 500년 고려의 역사와 문화예술을 온전히 담아내기에는 처음부터 무리였다는 느낌을 지울 수 없었다.

그러한 상황을 압축적으로 보여주는 유물로서 이번 전시에 나온 「청자 기린장식 향로」전시도록 도판 번호 095가 적절한 예가 될지 모르겠다. 이 향로는 몇 년 전 한 상인이 중국 단둥丹東에서 반입하여 내게 의견을 물어왔던 것인데, 뚜껑과 몸체가 제짝이 아니라든가, 몸체는 뒷날 만들어진 것 같다는 등 상인들 사이에서도 의견이 분분했다. 기린과 같은 동물장식 향로는 국내에도 검증된 명품이 많은데, 굳이 상인들 사이에서조차 논란이 된 개인 소장품을 이런 기념비적인 전시에 내놓은 연유가 궁금할 뿐이다.

그뿐이 아니다. 관람을 안내하는 동선을 따라가다 보면 안내와 해설을 겸한 글과 마주하게 되는데, 오자도 있고 맞춤법이 틀린 곳도 여럿 있다. 설정된 각 전시공간과 들어맞지 않는 유물과 설명도 있다. 일반 관람객들은 그냥 지나칠지 모르지만…. 나는 그 내용을 현장 책임자에게 설명했고 바로 수정될 것으로 기대했다. 그러나 유감스럽게도 전시종료가 얼마 남지 않은 지금에도 바뀐 것은 하나도 없다.

전시도록과 관련해서도 하고 싶은 말이 있다. 도록은 전시를 후세에 전하는 기록물이기도 하지만, 전시를 본 사람에게는 감동을 추억하고 가보지 못한 사람에게는 간접적인 관람 공간이 된다. 그래서 전시 못지않게 공력을 쏟아야 하는 작업이 바로 도록 제작이다. 아쉽게도 도록 속의 글은 매끄럽지 못하고 편집은 평면적이었다. 전시품의 기본적인 정보크기, 연대, 소장처 등에 대한 영문표기도 없다. 솔직히 말하건대 도록 속의 칼럼이나 논고의 영문까지 기대하는 것은 과욕이라 치더라도, 그것들의 영문초록 정도는 있었으면

하는 기대 또한 없었다고 할 수는 없다. 그러나 언감생심이었다. 그런 준비나 배려도 없이 이 전시에 많은 관심을 갖고 있는 외국인들에게 고려 문화와 미술을 어떻게 설명할 것인가. 민망하고 두려웠다. 굳이 비교하자는 것은 아니지만, 고려 건국 1,100년을 기념해 열린 일본의 오사카시립동양도자미술관의 〈고려청자전〉 도록을 한번 보시길 권한다.

이번 〈대고려전〉에 대해 신문 방송 또는 SNS를 통해 공유되는 전시평은 감동과 칭찬 일색이다. 당연히 칭찬할 것은 칭찬하고 감동은 공유해야겠지만, 현실에 안주하며 닫혀 있는 비평생태계에서 소통과 담론문화는 생육되지 않는다. 그 저변에는 공급자 중심의 편협한 전문가주의와 독선이 자리하고 있는 것은 아닐까 하는 생각을 하지 않을 수 없었다.

이런저런 생각으로 낙심해 있던 나는 일본의 미술관 관계자 몇 사람과 이번 전시에 대해 의견을 나눌 기회가 있었다. 그들은 조심스럽게 한국 역사와 문화의 상징인 국립중앙박물관의 전시 역량에 아쉬움을 표시했다. 표현은 완곡했지만 내게는 비수로 다가왔다. 나는 몹시 부끄러웠고, 그 부끄러움의 힘으로 이 글을 쓰기 시작했다. 누군가는 기억하고 기록으로 남겨야 하기 때문이다.

고려 건국 1,000년이 되던 1918년은 일제강점기였던 탓에 우리는 마음껏 기념하지 못했다. 그 불편한 기억에서 자유로워지기 위해서라도 이번 전시는 뭔가 달랐어야 했다. 100년의 기다림 끝에 열리는 전시임을 박물관 관계자들도 모르진 않았을 것이다. 그만큼 알차게 기획하고 충실히 준비할 것으로 생각하는 다중의 기대

가 부담이 되었던 것일까. 오랜 기다림을 제대로 충족시키는 전시는 흔치 않다고들 하지만, 이번 전시도 그처럼 통상의 기대에 어긋나는 큰 아쉬움을 남기고 있었다.

그렇다고 해서 고려전을 매년, 아니 5년 또는 10년마다 열 것인가. 그게 아니라면 우리는 이번 전시를 제대로 기록하고 기억해야 한다. 그리하여 100년 후를 준비해야 고려 건국 1,200년 기념전은 제대로 열 것이 아닌가. ❀

「묘법연화경 권2 변상도 및 사경」. 33.0×11.4센티미터, 메트로폴리탄박물관 소장.
고려시대에는 상류층을 중심으로 금·은 등을 사용하여
불경을 옮겨 씀으로써 공덕을 쌓는 사경(寫經)이 유행했다.

妙法蓮華經卷第二 變相

이 작품은 감색 종이에 금가루를 아교에 개어 그림(변상도)을 그리고
은가루를 개어 글씨를 쓴 것으로 화려하고 정교하기 이를 데 없다.
필획의 굵기는 머리카락 같으나 강철선 같은 힘이 느껴진다.

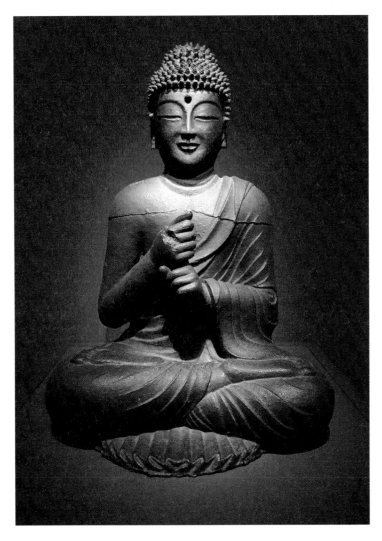

「철조 비로자나불 좌상」, 높이 112.1센티미터, 국립중앙박물관 소장.
철불은 통일신라시대 말부터 만들어지고 고려시대 들어 유행했다.
주조 과정에서 생긴 형틀의 선과 무쇠 특유의 거친 질감이
오히려 특별한 아름다움으로 다가온다.

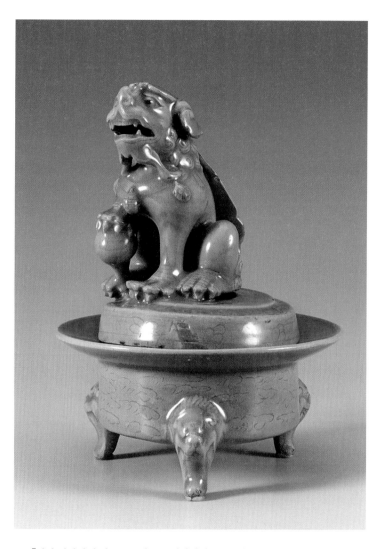

「청자 사자장식 향로」. 높이 21.2센티미터, 국보 제60호, 국립중앙박물관 소장.
위를 응시하는 눈매와 살짝 벌어진 입이 무언가를 간청하는 듯
친근함이 느껴진다. 뛰어난 조형미와 비색이 어우러진
고려 상형청자의 걸작으로 꼽힌다.

4

삶 속의 미술
미술 속의 삶

민예, 무심無心과 평심平心의 아름다움

민예는 민간의 삶 속에서, 삶과 더불어 생육되고 발전한다. 특권 상류층이 아닌 일반 백성의 심성을 닮아 평범하고 소박하다. 간명한 구성에다 과도한 장식이 없고 고도의 기술이나 기교 또한 발휘되지 않는다.

필자가 고미술에 입문한 지 30여 년이 지났다. 강산이 바뀌어도 세 번은 바뀌었을 그 세월 동안 나는 시간을 잊은 듯 우리 고미술에 담긴 한국미의 원형과 특질을 찾아 방황했고, 그러면서도 끝내 놓지 않았던 화두는 '민예民藝의 아름다움'이었다.

'민예'는 친근함이 느껴지는 말이다. 관官이 아닌 민民이 들어간 말이어서 그럴까. 민화民畵·민요民窯·민속民俗 등과도 상통하는 느낌이 있다. 당연히 우리가 만들어 써왔던 말일 거라고 다들 생각하지만, 사실 이 말은 일본의 미술평론가이자 미학자인 야나기 무네요시가 특권 소수가 감상을 목적으로 하는 '귀족적 공예'의 대척적 의미로 다수의 백성이 사용을 목적으로 하는 공예를 '민중적 공예' 또는 줄여서 '민예'로 부른 데서 비롯한다. 일제강점기에 새로운 근현대문물이 일본을 통하거나 일본에서 들어오면서 그 용어도 저들 것을 받아 쓴 사례다.

은장도 모음. 은장도는 남녀 구분 없이 장신구 또는 휴대용 칼로
즐겨 소지했다. 칼집은 대개 나무나 은으로 만들었고,
봉술이 달린 매듭공예나 탈착이 가능한 젓가락이 함께 구성되기도 했다.

'민예'라는 말의 유래에서 짐작되듯, 우리 민예에 관한 미학적 논의는 일본인들의 손에서 먼저 시작되었다. 우리 손으로 쓴 변변한 연구논문 한 편 없었던 1920년대, 야나기와 그의 일본인 동료들이 윌리엄 모리스W. Morris 등이 주창한 유럽의 미술공예운동*을 본받아 민예운동을 전개하고, 더불어 우리 민예의 아름다움에 깊이 공감하면서부터다. 그들은 식민지 조선의 '일상 잡기'의 아름다움에 주목했고, 한국미술에 구현된 민예적 조형성을 누구보다 높이 평가했다. 불모지였던 우리 민예 미학의 주추를 놓는 데 기여했고, 조선 민예품의 보존과 전시에도 앞장섰다.** 국내에서는 그들을 비판적으로 보는 시각도 있지만, 이 사실만으로도 우리는 그들에게 적지 않은 빚을 지고 있다.

민예는 민간의 삶 속에서, 삶과 더불어 생육되고 발전한다. 특권 상류층이 아닌 일반 백성의 심성을 닮아 평범하고 소박하다. 간명한 구성에다 과도한 장식이 없고 고도의 기술이나 기교 또한 발휘되지 않는다. 거기에다 지역별로 고유색 짙은 조형과 미감을 넉넉하게 담아내는 지방성地方性이 뚜렷하다.

그러한 민예의 미학적 속성은 고유섭의 지적처럼 "생활 자체의 미술적 양식화" 과정을 통해 형성된다. 그리하여 시공을 불문하고

* 19세기 산업화시대의 기계적 대량생산에 맞서 수공예의 아름다움과 가치를 주창한 미술공예운동(Art and Craft Movement)을 말한다.
** 1924년 4월, 야나기 무네요시가 중심이 되어 경복궁 집경당에 조선민족미술관을 개관했다. 그 후 이 미술관은 조선 도자기와 민예품을 중심으로 봄, 가을 정기전시회를 개최하면서 한국미술, 그중에서도 조선공예의 아름다움과 전통을 알리고 맥을 잇는 데 중요한 역할을 했다.

주어진 삶을 긍정하며 자연과 함께하는 민초들의 생사관과 미의식이 풍부하게 담기기 마련이고, 그 내용과 표현은 전통이 되고 양식樣式으로 굳어져 강한 생명력을 유지하게 되는 것이다.

우리 민예에는 민예의 보편적 속성을 초월하는 그 무엇이 있다. 자유로우면서 격이 있고 검박하면서 은근 화려하다. 딱히 뭐라 말할 수 없는 애매함, 불확정의 미학이다. 중국이나 일본 공예에서 보이는 숨 막히는 기교나 과장, 작위적인 꾸밈이 없다. 완벽한 기술주의가 구사되지 않아 개별적 디테일에서는 어색하고 부족한 듯 느껴지지만, 전체적으로는 조화와 통일을 추구했다. '손 가는 대로'의 조형이라 할 수 있다. 그럼에도 장인의 손 기운과 맥박소리가 감지되듯 생동하는 아름다움이 표출되고 거부할 수 없는 강한 흡인력이 전해진다.

그 아름다움을 나는 무심無心의 아름다움, 평심平心의 아름다움으로 부르고 싶다. 무심과 평심은 자연과 더불어 그것에 순응하는 삶에서 생겨나는 것이고, 그 심성으로 삶의 고단함과 희로애락을 아름다움으로 승화시킨 것이 바로 우리 민예이기 때문이다.

그것은 현대 공예에서 강조되는 과장, 난해함, 강렬함, 인위적 조형과는 분명 다르다. 그 속에는 옛사람의 꿈이 담겨 있고 삶에 대한 긍정이 녹아 있다. 토기의 원시적 건강함이 그렇고, 목가구의 간결한 비례감이 그렇다. 민요 도자기의 넉넉함, 조각보의 절묘한 색면 구성 또한 그러하니, 이는 지난 수천 년 동안 한민족이 생육해온 아름다움의 나무가 살아 숨 쉬고 자라는 숲과 같은 것이다.

따라서 그 아름다움은 어떤 현대적 조형논리로도 설명될 수 없

「나전 칠 호랑이무늬 베갯모」. 지름 21센티미터, 국립중앙박물관 소장.
베갯모는 대부분 자수로 장식했고 드물게 도자기로 만들어지기도 했으나,
이처럼 나전으로 장식한 것도 있다.

고 의식적으로 창작될 수도 없다. 오직 자연의 질서와 삶의 지혜가 녹아들고 본능적인 미감이 버무려져 태어날 뿐이다. 작위하지 않은 아름다움, 자연의 근원적인 생명력과 질서가 감지되는 아름다움이다. 그 아름다움을 두고 '사람의 손을 빌린 사고 이전의 아름다움' '조작 이전의 아름다움'이라고 부르는 것도 바로 그런 연유다. 옛사람들에게는 삶이 곧 미술이고 신앙이었다. 그 분리되지 않은 간절한 염원으로 응축된 미감을 어찌 현대인들의 온갖 잡념이 들어간 부박한 미감에 비길 것인가.

그런 의미 때문일까. 우리 민예의 아름다움을 찾아가는 나의 여

표주박 모음. 개인 소장. 옛사람들은 손안에 들어오는 휴대용 표주박 하나에도
정성을 다해 아름답게 조형하는 생활미술 정신이 충만했다.

정은 햇수로 30년을 넘기고 있지만, 길은 여전히 멀어 아득하고 의
미는 늘 새롭게 다가온다. 때로는 그 여정이 너무 힘들어 길바닥에
주저앉아 어서 끝나기를 기도하기도 했다. 그럼에도 나는 나의 여
정이 끝날까봐 두려웠고 두려워서 집착했다.

쉬운 듯 어렵고, 평범한 듯 비범한 아름다움! 우리 민예의 아름
다움은 늘 그렇게 존재해왔고, 또 그렇게 존재할 것이다. ✿

규방에서 피어난 조각보의 아름다움

조선의 여인들은 한 변이 석 자 안팎인 사각 평면에 그들의 꿈을 담고 원초적 미감으로 장엄했다. 고단한 삶을 소재로, 간절한 소망을 주제로 지극한 아름다움의 세계를 열어나갔다.

우리 고미술 가운데 고유색 짙은 미감과 민예적 아름다움으로 많은 애호가들을 매혹하는 분야가 몇 가지 있다. 예컨대 노리개, 자수, 보자기 등이다.

이들은 대부분 규방閨房 여인들의 손에서 만들어지고 사용되어 온 까닭에 그네들의 정성과 사용 흔적이 진하게 묻어 있다. 중장년층 여성 컬렉터들이 즐겨 찾는 물건들이지만, 색채미가 뛰어난 데다 장식적인 요소까지 두루 갖춤으로써 젊은 세대들의 취향에도 맞아 수요층을 넓혀가고 있다.

그 가운데서도 조각보의 아름다움은 특별하다. 조선의 여인들은 한 변이 석 자 안팎인 사각 평면에 그들의 꿈을 담고 원초적 미감으로 장엄했다. 고단한 삶을 소재로, 간절한 소망을 주제로 지극한 아름다움의 세계를 열어나갔다. 그 아름다움은 삶과 미술이 분리되지 않는, 삶 속에 미술이 있고 미술 속에 삶이 있는, 시공을 초

월하는 아름다움이었다. 그래서 표현은 본능적이고 느낌은 생동적이다.

민예는 삶과 떨어져 존재할 수 없다. 그렇듯 조각보는 삶 속에서 삶과 더불어 만들어지고 사용되다 소멸하는 운명을 타고났다. 거기에다 내구성이 떨어지는 재료적 취약성이 더해지다 보니 어지간한 정성 없이는 온전히 보존되어 후세에 남겨지기 힘들었다. 그런 연유로 남아 있는 조각보의 연륜은 대체로 150년, 길어야 200년을 넘지 못한다. 따라서 역사적 연원을 풀어내기 어려웠고, 미학적 논의도 제한적일 수밖에 없었다.

그러던 중 우리 조각보의 역사를 획기적으로 거슬러 올라가게 하는 유물이 홀연히 나타난다. 2005년 합천 해인사 법보전 비로자나불 개금불사改金佛事 과정에서 1490년 부처님의 복장腹藏에 담겼던 일곱 색상의 조각보 2점이 발견된 것이다. 이로써 우리 조각보의 역사가 적어도 조선 초기까지 올라가게 된다. 뜻하지 않은 데서 유물이 발견되고 역사의 빈 공간이 채워지는 행운이란 바로 이를 두고 하는 말인지도 모르겠다.

조각보는 태생적으로 생활용품이었다. 상에 차려진 음식을 가볍게 덮는 것에서부터 혼례용품을 싸는 것에 이르기까지 용도는 다양했고, 사용 계층에 따라 소재와 만드는 방법도 달랐다. 수가 놓인 화려한 의례용 비단 조각보가 있는가 하면, 거친 삼베나 모시로 만든 조각보도 있다.

조각보의 제작 동기나 배경을 유추해보는 것은 그다지 어렵지 않다. 처음에는 옷이나 침구를 만들고 남은 천 조각을 심심풀이로

잇는 것에서 시작했고, 시간이 흐르면서 형식과 의미, 아름다움이 더해지는 모양새였다. 다른 한편으로 옷감이 귀하던 시절, 닳아 해진 옷도 버리지 않고 조각보로 살려내는 생활의 지혜를 발휘했을 것이다.*

조선의 여인들은 그 평범한 사각의 평면에 다산多産과 수복강녕壽福康寧의 소망을 담았고, 의례의 격식을 갖추려는 엄정함을 더했다. 그 모든 것이 한 땀 한 땀 바느질로 시작되고 마감되어 마침내 하나의 구성이 되고 만다라曼茶羅, mandala가 되었다.

여기서 잠깐 조각보의 표현 형식과 관련하여 제기되는 문제 하나를 짚고 갈 필요가 있다. 서양의 퀼트quilt와 우리 조각보의 조형적 유사성 또는 관련성 여부가 그것이다. 조각 천을 이어 붙이는 것은 세계 여러 지역에 유물이 남아 있어 조선 고유의 미술양식이라고 볼 수는 없다. 그렇다고 조선 여인들이 무심으로 이뤄낸 아름다움의 질서와 조화가 훼손되는 것은 결코 아니다. 오히려 인류의 미술활동에서 보편적으로 존재하는 민예적 속성에다 조선 여인들의 삶에 체화된 본능적 미감이 더해짐으로써 가장 한국적인 아름다움

* 이와 비슷한 맥락에서 다산 정약용 선생이 부인 홍씨의 낡은 치마로 서화첩을 꾸민 이야기는 우리에게 잔잔한 감동을 준다. 다산이 강진에서 유배생활을 할 때, 병든 부인이 시집올 때 입고 온 색 바랜 헌 치마를 보내오자 다산은 그것을 여러 조각으로 잘라 조그만 첩을 만든 후 두 아들에게 주는 경계의 글을 적어 집으로 보냈고, 남은 치마폭에는 매화와 새를 그려 제자 윤창모에게 시집간 딸에게 보냈다. 다산은 이 첩을 '하피첩'(霞帔帖)이라고 이름 지었는데, '하피'는 노을 빛깔의 붉은색 치마를 달리 부르는 말이다.

으로 조형된 미술활동의 결과로 보아야 마땅하다.

그처럼 풍부한 역사성과 미술적 감성이 담긴 우리 조각보는 기하학적 선과 뛰어난 면 구성, 화려한 색의 조화로 오히려 해외에서 그 독특한 아름다움을 인정받아왔다. 개인적인 경험담이지만, 나는 우리 조각보의 조형성을 두고 아름다움을 넘어 경이로움마저 느껴진다고 감탄하는 외국인들을 자주 보았다. 그들은 우리 조각보의 조형미가 현대 서양의 색면 추상화에 견주어도 전혀 뒤지지 않는다며 더욱이 그 아름다움이 규방의 평범한 여인들의 손끝에서 창조되었다는 사실에 놀라움을 금치 못한다.

이러한 평가를 뒷받침이라도 하듯, 최근에는 세계적인 명품회사가 우리 조각보의 이미지를 그대로 본뜬 실크스카프를 출시해 주목을 끌었다. 정작 우리는 조각보의 가치를 제대로 모르고 있는 사이에 저들은 우리 조각보의 아름다움을 차용한 제품으로 세계인들의 소비적 감성을 자극하고 있는 것이 놀랍고 안타까울 뿐이다.

나는 말할 수 있다. 이 땅의 여인들은 저들이 자랑하는 몬드리안 Pieter Mondriaan보다 수백 년 앞서 기하학적 무늬의 색면 추상화를 창작한 것이다. 조선 여인들의 몸에 충만한 민예정신과 창작본능이 응축되어 무심無心으로 창조된 저 아름다움을 어찌 이 시대 사람들의 온갖 잡념이 들어간 색면 추상화에 비길 것인가! 그것과는 결이 다르고 의미와 느낌이 다르다. 우리 조각보의 아름다움은 색면 추상화 너머에 존재하는 아름다움이다.

민예적 아름다움으로 과거가 현대를 품은 조각보. 그 사각의 평면에는 옛사람들의 삶이 녹아 있고 그들이 추구했던 아름다움이

녹아 있다. 그 아름다움이 우리 삶 속으로 들어와 전통이 숨 쉬고 미술이 숨 쉬는 세상이 열리기를 빌어본다.

사족 아닌 사족이다. 조각보와 더불어 꼭 기억해야 할 사람이 있다. 바로 우리 전통 자수와 보자기의 예술적 가치를 발견하고 세계에 알린 고故 허동화1926-2018 한국자수박물관장이다. 그는 직장 생활을 하다 1960년대 후반부터 자수와 보자기를 본격적으로 모으기 시작했다. 그 성과는 1976년 한국자수박물관 개관으로 이어졌고, 이후 허동화라는 이름은 우리 자수와 보자기에 새로운 생명력을 불어넣은 상징적인 존재가 되었다. 그는 5,000여 점의 소장품을 서울시에 기증했고, 병상에서 문집 출판기념회를 연 다음 날인 2018년 5월 24일, 향년 92세로 영면에 들었다. 늦었지만 삼가 선생의 명복을 빈다. 🏵️

「비단조각보」. 75 ×75 센티미터, 개인 소장.

조선의 조각보는 기하학적 구성과 뛰어난 색의 조화로 독특한 조형미를
인정받아왔다. 조각보는 조선 여인들이 무심과 평심으로 삶과 미술을 하나로
녹여낸 것이기에 번다한 미학적인 논리로 치장한 현대의 색면 추상화와는
차원이 다른 아름다움이 담겨 있다.

「비단조각보」. 83×85센티미터, 개인 소장.

「무명조각보」. 73×71센티미터, 개인 소장.

「모시조각보」. 91×90센티미터, 개인 소장.

우리 고가구를 보는 새로운 시선들

집에 두어서 편안하고 세월의 흔적과 옛사람들의 손길을 느끼며 교감할 수 있는 것, 그러면서도 시간이 흐를수록 가치는 올라가는 것, 바로 우리 고가구에서 찾을 수 있는 컬렉션의 매력이자 가능성이다.

집은 '사람을 담는 그릇'이라는 비유가 있다. 그렇다면 가구는 '삶을 담는 그릇'쯤 될 수 있을까.

이런 비유를 들지 않더라도 가구가 없는 삶을 생각할 수 없듯이 삶이 없는 가구 또한 존재하지 않는다. 가구는 삶이 있음으로써 존재하는 삶의 산물이다. 그렇듯 우리 삶 속에서 만들어지고 삶과 일생을 함께하는 가구에는 그 삶을 규정하는 자연의 질서와 인간의 지혜가 담기기 마련이다. 비유컨대 가구가 삶 속에서 피어나는 꽃이라면, 삶은 그 꽃나무를 생육하는 흙이다. 삶흙이 풍요로워비옥해서 넉넉한 영양분을 공급할 때, 가구문화는 융성하여 아름다운 꽃을 피우게 된다.

가구는 인간의 삶을 체계화하고 윤택하게 한다. 삶의 효율을 높이고 아름답게 하는 것이다. 이는 곧 가구의 본질적인 기능과 역할을 의미하는 것으로, 그러한 기능과 역할은 삶에 고유색을 입히는

주거문화와 자연환경으로부터 분리될 수 없다. 동시대 사람들의 생각과 가치관이 담기고 풍토성이 녹아들어 본연의 기능과 역할이 정의되는 것이다.

우리 고가구도 그런 맥락을 충실히 따라왔다. 한반도의 풍토성과 역사성이 자연스럽게 녹아들었고, 옛사람들의 심성과 미의식이 두껍게 침적되어 있다. 이 땅의 유순한 기운을 머금어 거친 듯 부드럽고, 이음새 고리, 장석裝錫 하나에도 선인들의 지혜가 가득하다. 그러한 조형적 특질은 삶에 대한 긍정이자 순명順命의 표현이었고, 아름다움에 대한 한없는 사랑의 또 다른 증표였다.

우리 고가구의 영역은 넓다. 재료적 특질과 지방성도 뚜렷하다. 그러나 한옥이라는 개방적인 주거구조에 맞게 최적화되고 생활의 지혜와 이 땅의 근원적인 생명력을 품고 있다는 점에서는 모든 가구가 동일하다. 이는 우리 전통공예에서 보편적으로 관찰되는 속성인데, 그런 조형성과 미감을 바탕으로 장과 농이 만들어지고 궤와 소반이 만들어졌다. 이들 가구가 주로 부녀자들이 거처하는 안방과 살림공간에 소용되는 것이라면, 남성들이 거처하는 사랑방에는 책장, 사방탁자, 문갑, 경상 등이 비치되었다.

우리 고가구는 그 종류의 다양함만큼이나 그에 대한 미학적 평가도 풍성하다. 인위적인 꾸밈이 배제되어 자연스럽고, 검박하면서도 격이 있다. 간결한 구성과 뛰어난 비례가 만들어내는 편안함이 있고, 거기에 실용적 아름다움이 더해졌다. 일상의 삶을 품은 듯 여유롭고 때로는 그 모든 것을 초월하는 무심無心과 평심平心이 감지된다. 그래서일까, 우리 고가구의 조형은 평범한 듯 비범하고 단

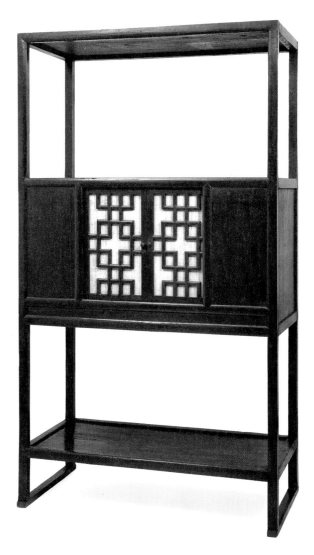

「삼층탁자」. 높이 163.5센티미터, 고(故) 권옥연 화백의 소장품.
단순 간결한 구조에 위아래로 열린 공간을 배치함으로써, 경쾌함과 묵직함이 절묘하게
조응한다. 한옥의 열린 주거공간과 조화를 추구하는 장인의 조형감각이 놀랍다.

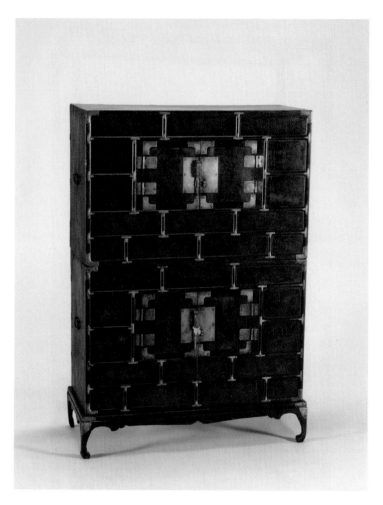

「이층 농」. 높이 127.5센티미터, 국립중앙박물관 소장.
화려한 황동 장석에 섬세하면서도 단정함을 잃지 않는 앞면 구성에서
안주인의 기품이 느껴진다.

순한 듯 다의적이라는 미학적 평가가 의미 있게 다가온다.

　최근 들어 우리 고가구를 보는 세간의 눈길에도 변화가 느껴진다. 이를테면, 한옥 구조에 맞게 발전한 고가구가 아파트와 같은 서양식 주거공간에 맞지 않는다는 고정관념에서 벗어나 적극적으로 고가구의 미학을 재해석하고 응용하는 데 눈을 돌리고 있다는 것이다. 고가구에 내재된 아름다움의 재발견, 또는 주거공간과 가구에 대한 의식 변화라고 해도 될지 모르겠다.

　30여 년 전만 하더라도 우리 고미술품 가운데 컬렉터들에게 별다른 사랑을 받지 못하던 것이 고가구였다. 서화나 도자기를 찾는 주류 컬렉터들에게는 외면당하고, 일반인들은 그 가치를 잘 모르고 있었다. 그러던 것이 최근 10여 년 사이에 분위기가 많이 바뀌었다. 비단 컬렉터가 아니더라도 우리 고가구에 대해 관심을 갖고 찾는 사람들이 늘어나면서, 시장에서도 큰 부담 없이 거래되는 인기 품목으로 부상하고 있는 모습이다.

　그런 변화에 부응이라도 하듯 반닫이나 책장 등 단순하면서도 묵직한 고가구를 비치하는 집들이 늘고 있다. 이를 두고 현대 소비 문화를 주도하는 경박한 색과 디자인, 번잡함의 홍수를 피해 조용한 쉼터로서의 의미가 강조되는 주거공간에는 단순함과 조용함, 안정감이 요구되고 그 중심에 우리 고가구가 자리할 것으로 기대한다면 너무 앞서가는 이야기일까.

　마음에 걸리는 점도 없지 않다. 30-40년 전에 옛날 목재로 반듯하게 만들어진 복제품이 진품으로 유통되기도 하고, 수리되었음에도 수리되지 않은 물건으로 둔갑한 채 돌아다니는 모습도 흔하다.

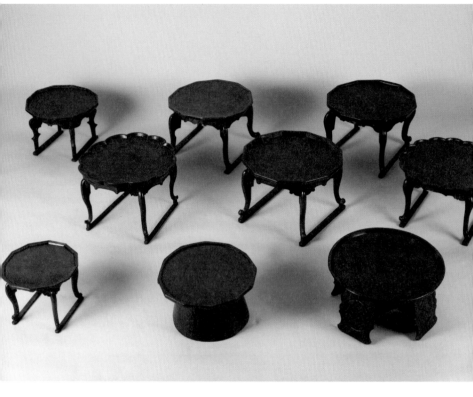

소반은 한옥 좌식 식생활의 중심 가구였다. 음식을 차려내는 것이 일차적인 용도였지만,
세부적으로 들어가면 밥상·주안상·다과상·약상·공고상에 더해
무속인이 점을 칠 때 사용하던 상도 있다. 지역적으로도 다양한 조형적 특징을 가진
소반들이 만들어졌는데, 나주·통영·해주 소반이 대표적이다.

가격을 올리기 위해 손을 대거나 변형시킨 사례도 더러 보인다.

가구는 실생활에 사용되는 물건이다. 당연히 쓰다보면 부서지고 훼손된다. 크게 나쁜 상태가 아니라면 고치거나 손봐서 쓰는 것이 일상이었다. 그런 까닭에 우리 고가구 가운데 원형을 온전하게 유지하고 있는 것은 그다지 많지 않다. 실정이 그러한데도 거래하는 상인들은 모르는 척 넘어가고, 결과적으로 시장의 신뢰를 떨어뜨리고 있다. 이러한 문제는 원천적으로 수리의 의미와 수리된 가구를 대하는 상인과 컬렉터들의 인식이 바뀌지 않고서는 해결되기 힘들 것이다.

또 하나는 사용이나 보관 관리와 관련되는 문제다. 전통 한옥은 통풍과 습도 조절이 잘되는 자연친화적인 재료와 구조여서 그런 공간에 비치된 가구는 자연스레 자연과 더불어 숨을 쉬듯이 수축·이완함으로써 뒤틀리거나 갈라 터지는 일이 없었다. 그러나 밀폐되고 고온 건조한 현대식 아파트 같은 주거공간에서는 이야기가 달라진다. 반닫이와 같이 두꺼운 통판으로 제작된 가구는 별문제가 없지만, 얇은 무늬목을 붙인 장롱이나 문갑, 함처럼 섬세한 가구들은 틈이 생기거나 갈라지는 경우도 심심찮게 발생한다.

그런 부수적인 문제점은 있으나, 고가구는 지금껏 드러나지 않은 본연의 가치가 충분할뿐더러 실용성에 더해 감상의 즐거움을 선사한다. 집에 두어 편안하고 세월의 흔적과 옛사람들의 손길을 느끼며 교감할 수 있는 것, 그러면서도 시간이 흐를수록 가치는 올라가는 것, 바로 우리 고가구에서 찾을 수 있는 컬렉션의 매력이자 가능성이다. ✿

반닫이, 그 단순함의 미학

반닫이가 지역을 넘고 신분과 계층을 넘어 엇비
슷한 조형적 특징을 공유했다는 사실이 무척 흥
미롭다. 그 배경에는 민족적 일체감과 동질적인
미의식이 작용했을까, 아니면 반닫이의 조형성
이 그만큼 보편적이고 뛰어나다는 의미일까.

어린 시절, 할머니 방에는 이층 농과 더불어 거무죽죽한 궤짝이
하나 있었다. 자고 나면 이부자리를 반듯하게 개어 올려놓는 그 크
고 둔중한 궤짝에는 늘 두툼한 무쇠자물통이 채워져 있었다. 나는
그것이 무엇인지 알지 못했고, 할머니는 옆에 끼고 주무시던 나한
테도 그 비밀의 공간을 보여주신 적이 없었다.

내가 처음이자 마지막으로 그 속을 들여다본 것은 고등학생 시
절 할머니가 돌아가신 뒤 유품을 정리할 때였다. 유품이래야 장롱
과 그 거무죽죽한 궤짝―그때서야 그것이 할머니가 시집올 때 마
련해온 반닫이라는 걸 알았다―이 전부였는데, 장롱에는 철 따라
입으시던 옷가지가 대부분이었으나 궤짝에서는 참으로 다양한 물
건들이 나왔다. 할아버지의 흔적인 듯한 물건도 있었다. 나는 비밀
스럽게 간직해온 할머니의 소용품들을 보며 울었고 또 웃었다. 나
이 들어 회상하니 그 반닫이 속에는 일찍 홀로 되어 90세 가까이

사신 할머니의 굴곡진 삶이 오롯이 담겨 있었다.

우리 고가구의 세계는 넓다. 기능이나 쓰임새에 따라 장·농·궤·소반 등 여러 갈래로 나뉜다. 비치되는 장소에 따라 안주인의 생활공간인 안방은 장롱이 중심이었다면 바깥주인이 거처하는 사랑방에는 사방탁자, 문갑, 책장 등이 놓였고, 부엌과 대청에도 각소용의 가구들이 자리했다.* 그렇듯 우리 고가구에는 한옥이라는 개방적인 주거공간에 맞게 또는 그것을 보완하는 고유 기능이 부여되었다. 단순한 듯 검박하지만, 장석裝錫 하나에도 옛사람들의 지혜가 녹아 있고 아름다움에 대한 한없는 사랑이 묻어난다. 그 중심에 반닫이가 있다.

반닫이는 앞면앞널의 상반부를 문짝으로 삼아 상하로 여닫게 되어 있는 장방형의 목가구, 즉 앞닫이 궤**를 말한다. 여닫는 문짝이 위를 향하고 있으면 윗닫이로 구분해서 부르기도 하지만, 앞으로 열리든 위로 열리든 그 이름처럼 반이 열리는 구조를 하고 있다. 주로 옷가지, 서책, 문서, 귀중품 등을 보관하는 기능을 담당했고, 집안 이곳저곳에 위치하여 한옥의 제한된 수납기능을 보완하는 다목적 수납공간이 되기도 했다. 한반도에 널리 자생하는 소나무, 느티나무, 피나무 등으로 만들어졌고, 그 사용에 있어서는 반상班常이

* 집 안에 여러 가구들이 비치된 모습은 조선 후기 풍속도(대표적으로 혜원 신윤복의 그림)에서 잘 묘사되고 있다.

** 이규경(李圭景, 1788-1863)이 쓴 백과사전 형식의 책『오주연문장전산고』(五洲衍文長箋散稿)에서 "'궤'(櫃) 자는 조선에서 만들어진 토속자(土俗字)"라고 한 사실에 비추어 반닫이가 우리 고유의 가구였음을 조심스럽게 유추할 수 있다.

나 빈부의 구분이 없었다.

이처럼 반닫이는 우리 삶에 밀착된 가구였지만, 아쉽게도 우리는 그것의 역사적 연원이나 양식의 발전과정을 잘 알지 못하고 있다. 기록을 남기지 않는 민예적 제작 정신에 충실했던 까닭인지 제작기록이 없는 것은 기본이고 제대로 된 연구자료 또한 찾아보기 힘들다. 게다가 나무로 만들어져 사용에 따른 훼손이 불가피했기에 온전히 보존된 반닫이라 해도 그 오래됨이 대개 200년을 넘지 못한다. 다만 가구가 우리 삶 속에서 만들어지고 삶과 함께한다는 점에서 오래전부터 농경생활에 맞게 만들어지고 사용되어왔을 것으로 유추하는 데 별 어려움이 없다. 또 전통 한옥이 주된 주거공간이었던 1960년대만 하더라도 어느 집에나 한두 점 있었던 사실을 통해 반닫이의 보편적인 쓰임새와 역사성을 짐작할 수 있다.

내가 우리 반닫이에 빠진 지는 오래되었다. 1980년대 말, 전라도 어느 지방 반닫이를 보는 순간 운명처럼 다가온 반닫이의 간결한 조형과 압축된 미감에 매혹되면서부터였다. 그 이후 지금껏 평범한 듯 단순한 구조에서 분출하는 형언하기 힘든 반닫이의 독특한 아름다움은 화두가 되어 나를 압박해왔다. 때로는 그 아름다움의 실체가 눈앞에 어른거려 환호하다가도 정신차려 보면 그것은 해를 등진 그림자되어 늘 몇 걸음 앞서가는 상황이 이어졌다.

반닫이의 구조는 단순하다. 앞면 상반부를 통째로 문으로 삼아 여닫는 구조, 직선, 그리고 사각의 면 분할. 그 절묘한 비례감이 단순해서 경쾌하고 간결해서 편안하다. 그것은 수천 년 동안 이 땅에 터 잡고 살아온 사람들이 추구해온 지혜의 아름다움이었다. 거기

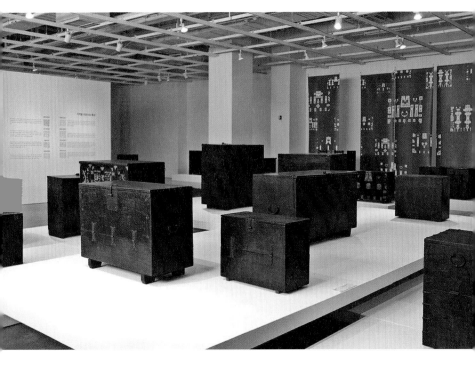

2016년 3월, 호림박물관에서 열린 〈조선의 디자인-반닫이〉 전시 현장.
전시된 반닫이를 언뜻 보면 크기만 다를 뿐 비슷한 느낌의 둔중한 장방형 상자 같아
보이지만, 자세히 보면 비례가 다르고 장식을 달리하는 조형적 차이가 뚜렷하다.
내부구조의 차이까지 감안하면 반닫이의 조형적 다양성은 더욱 커진다.

에는 한반도의 풍토가 녹아들고 선인들의 생각과 심성이 스며들어 검박한 듯 격이 있고, 거친 듯 자연스럽다. 한옥은 우리 고가구에 내재하는 그러한 원초적인 미감을 편안하게 품어내는 넉넉함을 가졌고, 반닫이는 늘 그 중심에 있었다.

그렇듯 반닫이에는 단순함이 엮어내는 아름다움의 변주가 있다. 내게는 무엇보다 그 단순한 구조의 반닫이가 지역을 넘고 신분과 계층을 넘어 엇비슷한 조형적 특징을 공유했다는 사실이 무척 흥미롭다. 그 배경에는 민족적 일체감과 동질적인 미 의식이 작용했을까, 아니면 반닫이의 조형성이 그만큼 보편적이고 뛰어나다는 의미일까. 한 걸음 더 나아가 앞면 장석을 달리함으로써 사각 평면의 단순함과 단조로움을 극복하고 변화와 차이를 추구한 것 또한 흥미롭다. 다양한 문양의 장석이 있어 반닫이가 천의 얼굴이 되고 만의 표정을 지으니 이 얼마나 놀라운 조형적 성과인가.

장석의 변신은 거기서 멈추지 않았다. 장식의 차원을 넘어 조선의 반닫이가 지역적으로 뚜렷한 고유색을 품게 만들었다. 남한 지역만 하더라도 경기반닫이는 앞면을 가득 채운 황동·백동 장석으로 화려함을 지향했고, 지방은 지방대로 독특한 무쇠 장석으로 나름의 개성을 추구했다. 강화반닫이가 그렇고, 밀양·양산·통영·전주·고창반닫이가 그렇다. 북한의 개성·평양반닫이가 남한의 경기반닫이에 해당한다면, 박천반닫이는 남한의 밀양반닫이, 아니면 영광반닫이쯤 될까.

참고로 북한을 대표하는 박천반닫이는 평북 박천지방에서 제작되어 그 인근 지역에까지 널리 사용된 반닫이다. 박천은 청천강과

대령강 하류 연안에 위치해 북한 지역에서는 몇 안 되는 넓은 평야를 끼고 있어 예로부터 물산이 풍부하고 살기 좋은 고장으로 이름 났었다. 그러한 풍부한 물산과 안온한 자연환경을 토대로 윤택한 생활문화가 발달했고, '박천반닫이'라는 독특하면서도 향토색 짙은 형식을 탄생시켰을 것이다.

반닫이에 구현된 지방성의 조형적 의미와 특징을 몇 마디로 정리하기는 쉽지 않다. 느낌으로 말한다면 남한 각 지방에서 제작된 많은 반닫이들이 섬세하고 부드러운 반면, 북한 지역 반닫이는 무뚝뚝하고 거친 듯하지만, 그에 조응하는 볼륨감이 있다. 이러한 느낌의 차이는 일차적으로 각 지역의 주거문화나 생활습속, 풍토와 관련되었을 것이고, 또 북한이 남한 지역에 비해 장롱문화가 발달하지 않아 반닫이가 장롱의 기능을 일부 담당하도록 크게 제작된 점도 한 가지 이유가 될 것이다.

한편으로 각 지방 반닫이에서 볼 수 있는 장석의 일정한 패턴화나 정형화로 우리 반닫이의 미학적 특질이 훼손되는 부분이 전혀 없다고 할 수는 없다. 강화반닫이가 그 예가 될 수 있다. 강화반닫이의 완벽한 짜임새와 비례감, 장석과 내부 공간 하나하나에 배어든 정교함은 왕실이나 사대부 집안의 취향을 만족시키려는 숙련된 장인정신의 산물로 볼 수도 있겠으나, 내겐 오히려 지나친 인공미와 표준화된 매너리즘으로 다가온다. 디테일이 강조된 전주반닫이의 앞면 구성이 그렇고 경기반닫이의 화려하다 못해 번잡스러운 백동장석이 그렇다. 거기에 비하면 북한 지역이나 강원도·제주도 반닫이에는 시골 청년 같은 건장함이 있고, 한양 또는 개성·평양

장인에 지지 않겠다는 변방 장인의 고집이 묻어난다.

이렇듯 반닫이 이야기는 풍성하게 이어지지만, 그것 또한 삶의 산물이라는 이야기의 기본 얼개를 벗어날 수는 없다. 결국 삶 속에서 만들어지고 일생을 삶과 함께하는 삶의 이야기로 돌아가는 것이다. 할머니 방의 반닫이는 그처럼 할머니의 삶 속에서 태어나 일생을 할머니와 함께하며 할머니의 삶을 담아냈다. 그것은 조선 목가구의 끈질긴 생명력이었고 아름다움이었으며 운명이었다. ✿

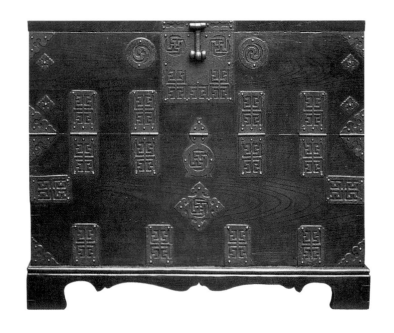

「강화반닫이」. 높이 79센티미터, 개인 소장.
우리 반닫이의 대명사로 불리기도 하는 강화반닫이는 독특한 앞면 무쇠 장석과
내부 구조 등이 정형화되어 있어 조형적 정체성이 뚜렷하다. 이 반닫이는
나이테 무늬가 아름다운 느티나무 재질에 붉은색이 입혀져 있어,
한눈에 보아도 잘 짜인 고급스러운 반닫이임을 알 수 있다.

「경기(남한산성)반닫이」. 높이 85.8센티미터,
국립중앙박물관 소장.
단정하면서도 반듯한 기품이 있어 경화세족 사대부 집안의
사랑방 분위기와 잘 어울렸을 듯하다.

「박천반닫이」. 높이 89센티미터, 개인 소장.
두꺼운 쏑쏑이 무쇠장석으로 앞면을 구성하고 밑널을 크게 함으로써
시각적 안정감을 추구했다. 자귀 자국을 남기면서 거칠게
앞면을 마감한 장인의 자유로운 조형감각이 돋보인다.

「문이 두 개 달린 반닫이」. 높이 76.5센티미터, 개인 소장.
반닫이는 기본적으로 열고 닫는 문이 하나지만, 이 반닫이는 특이하게도
문이 두 개다. 오른쪽 상단에 문서나 장신구 등 부피가 작은 귀중품을
보관하는 별도의 공간을 배치하여 수납공간으로서의 효용성을 높였다.
어느 지방에서 제작되었는지는 분명치 않다.

옛사람들의 꿈과 소망을 담은 민화

세속의 컬렉션 취향과 유행에서 벗어나 옛사람
들의 정서와 미감을 이해하고 교감하며 즐기고
싶다면, 아마도 떠돌이 환쟁이가 그렸을 지방민
화를 수집하는 것이 더 의미 있는 일일지도 모
른다.

민화! 말만 들어도 대충 의미가 머릿속에 떠오르고 친근함이 느
껴지는, 그렇지만 정작 그 실체는 두루뭉술하고 감이 잡히지 않는
그림.

내가 우리 민화에 관심을 갖기 시작한 지 30여 년, 민화는 늘 그
런 느낌으로 다가왔고 지금도 그 느낌은 그대로 간직되고 있다. 어
찌 보면 아직도 우리 민화의 미학적 본질이나 가치는 모른 채 느낌
만으로 그 세계에 다가가고 있다는 말이 되겠는데, 그럼에도 누가
내게 가장 관심 있어 하는 고미술 분야 하나를 들라 하면 나는 주
저하지 않고 민화를 꼽는다.

많은 사람들이 한국미술의 주된 특징으로 삶에 체화된 민예적
속성을 언급한다. 우리 미술에서 민예적 속성이 풍부하게 구현된
영역이 한둘은 아니지만, 그 가운데서도 민화는 특별한 존재로 자
리매김되고 있다.

민화는 옛사람들의 꿈과 소망을 담은 그림이다. 무명 화가가 백성의 삶을 그리고 그것으로 함께 교감하고 소통하던 그림이다. 그래서인지 화면 곳곳에서는 솔직하면서도 넉넉한 시대의 감성이 넘쳐나고 민간의 활력이 느껴진다.

사람들은 민화를 두고 삶에 체화된 미술적 에너지가 충만하고 알레고리와 상징성이 풍부하다고 한다. 그런 사변적인 해석에 대한 관심은 나중 일이었고, 나는 민화를 처음 접하던 순간 그저 온몸으로 느껴졌던 솔직한 화의畵意가 좋았고 거침없는 표현력에 끌렸다. 지금도 그때의 기억을 떨치지 못하고 민화의 미학적 특질과 조형성의 의미를 풀어내느라 정신줄을 놓고 있는 내 모습이 가끔은 별스럽게 보이기도 한다.

민화에 등장하는 소재나 주제는 다양하다. 화조, 모란, 책거리, 산수, 십장생이 있고, 교훈적인 설화도說話圖와 문자도文字圖도 있다. 수렵도, 풍속도, 무속도巫俗圖는 물론이고 궁중 기록화나 임금의 용상 뒤에 펼쳐져 있던 일월오봉도日月五峰圖도 민화로 분류한다.

'민화'는 전문 화가가 아닌 일반 백성이나 무명화가가 그렸다는 의미로 야나기 무네요시가 붙인 이름이다. 조선에서는 세화歲畵, 속화俗畵 등으로 불렸다. 이름이야 어찌됐든 전란과 질병, 경제적 궁핍 속에서 무병장수와 부귀영화를 염원했던 옛사람들의 꿈과 소망, 삶과 죽음에 대한 생각을 솔직하게 표현했다는 점에서 모든 민화는 동일한 정신성을 바탕으로 하는 그림이다.

또 하나 민화의 성격을 이야기할 때 제기되는 논란은 작가의 서

명과 낙관 유무를 중요 기준으로 삼고 있다는 점이다. 그에 따라 화격畫格이나 붓놀림 등으로 보아 유명화가나 궁중화원이 그렸음이 분명한데도 서명이나 낙관이 없다는 이유만으로 민화로 분류되는 그림도 적지 않다.* 이처럼 작품에 작가의 이름이나 제작기록을 남기지 않는 민화의 제작정신은 도자기나 목가구 등 공예 영역에서 발견되는 무명無銘의 민예적 창작정신과도 상통하는 데가 있다. 어떻게 보면 그런 그림을 그린 화가나 화원들이 그 그림의 용도나 성격을 잘 알았기에 이름을 남기지 않는 민예적 창작정신에 충실했는지도 모르겠다.

우리 사회가 민화의 가치를 인식하고 대중적인 컬렉션 수요가 형성되기 시작한 지는 그리 오래되지 않는다. 다른 고미술 분야에서도 그런 사례가 많지만, 일찍부터 우리 민화에 대해서는 국내보다 오히려 외국 컬렉터들의 관심이 높았다. 1960년대만 하더라도 집 안에 화조도나 모란도 민화병풍 한 틀쯤은 있었고, 벽면 이곳저곳에 까치호랑이 그림도 한두 점 붙여두고 살았다. 흔하면 무관심해지고 무관심하면 흔해지던 시대였다. 먹고살기에도 바빴던 그 시절, 우리는 챙기지 않았고 챙길 의지도 여력도 없었다. 그렇게 버려진 지천의 민화는 이방인들의 손에 들어가 국외로 유출됐다. 지금이야 민화가 당당히 한국미술의 중심 영역으로 자리 잡고 일반인들에게도 높은 관심과 인기를 얻고 있지만, 그때만 하더라도 민

* 드물기는 하지만 그린 사람의 이름이나 낙관이 남겨진 민화 작품도 있다. 일례로 삼성미술관 리움이 소장하고 있는 책거리 그림에는 철종 때 화원 화가인 이형록(李亨祿, 1808-83)의 낙관이 남아 있다.

화는 버려진 영역이었다. 불행 중 다행으로 그러한 현장을 보고 충격받은 조자용趙子庸, 1926-2000 선생의 선구적인 노력에 힘입어 민화가 한국미술의 한 축으로 자리하게 된 것은 1970년대 들어서였다. 그렇다면 민화의 실질적인 컬렉션 역사는 불과 50년 남짓 되는 셈이다.

민화는 태생적으로 고급한 완상용 미술품이라기보다는 교훈적 내용이나 기복적 의미를 담아 집 안 장식을 목적으로 제작된 그림이었다. 시간이 흐르면서 퇴색하거나 훼손되는 것이 자연스러웠고 그런 부분을 손본다고 덧칠하거나 개칠하는 것 또한 자연스러웠다. 회화에서 뒷날 덧칠이나 개칠은 용인되지 않는 것이 상식인데도 민화에서는 용인되는 덧칠과 개칠, 그것 또한 민화의 강한 생명력이고 매력이었다. 그 생명력에 힘입어 민화와 민화정신은 민초들의 질긴 삶처럼 살아남아 지금 우리의 눈과 마음을 매혹하고 있는 것이다.

그런데 시장과 컬렉션 쪽으로 눈을 돌려보면, 걱정스러운 부분도 적지 않다. 컬렉션의 역사가 짧은 데다 다중의 인기에 영합하기 위함인지 유통되는 민화 가운데 제대로 검정되지 않은 것들이 많고, 또 대개가 수리는 기본이고 훼손 정도가 심해 수리 차원을 넘어 복원에 가깝게 손본 것들도 많다.

민화를 바라보는 세상 사람들의 시선은 다양하다. 단순한 즐김과 애호부터 전문 컬렉션에 이르기까지 관심의 스펙트럼도 넓은 편이다. 그 모든 관점과 관심을 긍정하지만, 나의 시선은 다중과는 조금 다른 데로 향하고 있다. 예컨대 궁중화원이 그렸을 화려한 궁

중민화는 물론이고 경화세족京華世族이 즐겨 소장한 경기민화나 향락도享樂圖, 호렵도胡獵圖와 같은 중국적 소재의 장식성 민화에는 별 관심이 없는 것이다. 그것들은 상당한 수준의 시장이 형성되어 있는 데다 가격도 만만치 않아 내 능력 밖의 물건이기도 하다. 세상 사람들은 그런 민화를 보면서 품격 있고 작품성이 뛰어나다고 말한다. 하지만 내 눈에는 장식성은 돋보이나 민화 본래의 미학적 정체성이나 창작정신은 어쩐지 빈약한 모습으로 비춰질 뿐이다.

지금껏 나는 민화 속에 녹아든 해학과 풍자, 지방색에 더해 부귀와 무병장수를 염원하는 기층 민중들의 정서를 기준으로 삼아 민화의 가치와 의미를 찾아왔다. 지금도 그 생각에는 변화가 없다. 어쩌면 민화의 원초적인 아름다움과 민예적 창작정신에 충실한 민화를 찾아왔다고 할 수 있겠다. 이는 지난날 야나기 무네요시가 세상 사람들이 상찬하고 주목하던 우키요에浮世繪*가 아닌 오쓰에大津繪** 에 관심을 가졌던 사실과도 비슷한 맥락이다.***

세상일이 다 그런 건 아니겠지만 현실은 내 생각과 다르게 굴러 갈 때가 많다. 미술시장과 컬렉터들은 민화에 대한 나의 관점과는

* 다색 목판화로 제작된 일본의 풍속화로서 자연풍경부터 성적인 묘사에 이르기까지 소재가 다양하다.
** 일본 오쓰(大津) 지방을 중심으로 사람이 많이 모이는 시장이나 여행지에서 바로 그려 팔던 토속 민중회화다.
*** 1920년대 말에서 30년대 초반, 야나기 무네요시가 중심이 되어 설립된 일본민예관은 제한된 예산 때문에 우키요에 대신 상대적으로 관심이 덜하고 가격이 낮았던 오쓰에를 집중적으로 수집하게 되는데, 그것은 결과적으로 '오늘날 오쓰에 수집에서는 민예관이 일본 제일'이라는 명성을 얻게 만들었다.

도깨비를 그린 오쓰에. 일본 에도시대,
63.0×22.5센티미터, 일본민예관 소장.
벌거숭이 도깨비가 잠방이를 구름에 걸어두고
목욕통 속으로 들어가는 익살스런 모습을 그렸는
우리 민화 까치호랑이와 상통하는 느낌을 준다.
18-19세기 조선과 일본은 지금 사람들이
생각하는 것보다 문물 교류가 훨씬 더 활발했고,
민중회화 영역에서도 일정한 교류가 이루어져
정서적 공감대를 이루고 있었을지도 모른다.

달리 화려한 궁중민화나 경화세족 사대부가에서 소장했을 경기민화를 선망한다. 시장의 분위기가 그렇고 컬렉터들의 취향이 그렇다. 누가 내게 의견을 구하더라도 나 또한 그런 민화를 권할 수밖에 없다. 컬렉션을 위해서는 적지 않은 돈이 들어가기 마련인데, 그렇다면 이왕 수집하려는 작품이 환금성 높고 투자가치도 어느 정도 보장되어야 하는, 너무나 당연한 현실을 도외시할 수는 없지 않은가.

그럼에도 그런 세속의 컬렉션 취향과 유행에서 벗어나 한정된 예산으로 옛사람들의 정서와 미감을 이해하고 교감하며 즐기고 싶다면, 아마도 떠돌이 환쟁이가 그렸을 지방민화를 수집하는 것이 더 의미 있는 일일지도 모른다. 거기에는 인위적인 기교나 화려함이 없고 매너리즘도 덜하다. 궁중민화나 경기민화, 중국적 소재의 장식화와는 달리 정형화된 구도와 형식의 틀을 깨는 자유로움이 있고 여유와 해학이 있다.

아무래도 민화의 가치는 그런 데 있는 것 아니겠는가! 시간이 흐르면서 우리 민화에 대한 사회적 인식이 깊어지고, 그에 따라 이름을 남기지 않은 떠돌이 환쟁이가 그리고 민초들이 즐겼을 그림의 가치가 올라갈 것이라고 본다면 너무 한쪽으로 치우친 이야기일까. ✿

「계력도」(季曆圖) 8폭 병풍 가운데 4폭. 각 53×27.8센티미터, 개인 소장.
만물의 생성과 순환 질서를 상징하는 태극과 8괘를 다양한 형태로 그리고
도안화된 꽃과 나무를 사방에 배치해 화려함을 더했다. 추상과 구상을 조화시킨
고(故) 김흥수 화백의 그림을 보는 듯하다.

「화조도」 8폭 병풍 가운데 2폭.
각 91.5×38.5센티미터. 개인 소장.

해학적으로 그려진 꽃과 새는
보는 이로 하여금 저절로
웃음 짓게 한다. 고(故) 김기창
화백이 사랑했던 민화로 알려졌다.

「화조도」. 각 53×33센티미터, 일본 구라시키민예관 소장.
거친 붓칠과 정형화되지 않은 화면 구성에서
민초들의 활력과 자유로운 심성이 넘쳐난다.

「10폭 책거리 병풍」. 198.8×39.3센티미터, 국립중앙박물관 소장.
화려한 채색으로 조선 후기 사대부 사랑방의 서가와 기물을 그렸다.
병풍은 대개 각 폭이 분리된 그림으로 꾸며지는 것이 일반적이나 이처럼
10폭을 하나로 연결한 책거리 병풍은 귀한 만큼 가격도 대단하다.

까치호랑이 그림 속의 해학과 풍자

떠돌이 환쟁이가 그렸을 작호도 속의 우스꽝스
러운 호랑이의 표정과 자세에는 그 욕망을 초월
하는 긍정의 메시지가 있고 해학과 풍자가 있어
우리를 웃음 짓게 한다.

어수룩한 자세로 환하게 웃고 있는 호랑이. 그건 맹수가 아니라 분명 친근한 사람의 표정이고 사람의 몸짓이다. 그 표정과 몸짓을 보며 사람들은 고단한 삶의 시름을 덜었고 일상의 여유를 찾았다.

우리 민화 작호도鵲虎圖, 까치호랑이 그림 속의 호랑이가 그렇듯, 민화는 비현실적인 도상圖像을 통해 다의적多義的인 상징성을 해학적으로 풀어낸다. 삶에 내재하는 다양한 주제와 소재로 그려졌기에 민화의 바탕에는 무병장수와 부귀영화 같은 원초적인 욕망이 깔려있다. 그러나 떠돌이 환쟁이가 그렸을 작호도 속의 우스꽝스러운 호랑이의 표정과 자세에는 그 욕망을 초월하는 긍정의 메시지가 있고 해학과 풍자가 있어 우리를 웃음 짓게 한다.

한국미술의 세계는 넓고도 깊다. 저 아득한 선사시대부터 만들어진 수많은 문화유산 하나하나에는 아름다움에 대한 조상들의 한없는 사랑과 삶에 체화된 깊은 미감이 녹아 있다. 그 가운데서도 기

층 민중의 정서와 생사관이 풍부하게 담긴 민화의 존재감은 뚜렷하다.

민화는 그 이름에서 짐작되듯 민民에 의한, 민을 위한, 민의 그림이었다. 더불어 즐기면서 교감하고 소통하는 수단이자 장場이었다. 옛사람들은 그림 속에 자신의 삶과 살아가는 이야기를 담았고, 그리하여 마침내 삶이 그림이 되고 그림이 삶이 되었다.

이렇듯 민화 속에는 옛사람들의 꿈과 소망, 삶과 죽음에 대한 생각이 다원적으로 중첩되어 있다. 겉으로는 부귀영화나 무병장수 같은 세속적인 욕망이 넘쳐나지만, 안으로는 질곡의 시대를 살아가던 민초들의 삶을 위로하고 웃음과 여유로 버거운 삶의 무게를 줄여주는 해학과 풍자가 가득하다.

민화의 주제와 소재는 다양하다. 화조나 산수를 그려 자연의 아름다움을 감상하고, 병풍에 그려진 모란이나 십장생을 바라보며 부귀와 장수를 염원했다. 또 설화도와 문자도를 통해 인륜을 높이고자 했고, 무속도 속의 초월적 존재에 의탁해 가족의 건강과 집안의 안녕을 빌었다.

그런 다양한 소재와 주제의 그림들을 뭉뚱그려 우리는 민화라고 부르지만, 이는 전문 화가가 아닌 무명화가나 일반 백성이 그렸다는 의미로 일본인 미학자 야나기 무네요시가 붙인 이름이다. 그는 우리 민화가 일본의 '오쓰에'大津絵와 성격이 비슷하다는 점을 들어, 당시 조선에서 세화歲畫나 속화俗畫로 불리던 그림들을 '민화'라 불렀고 그것이 지금껏 통용되고 있는 것이다. 그런 연유로 '민화'라는 이름이 적절하지 않다는 비판이 있으나, 지금 그 이름을 되

돌리기에는 우리에게 너무 익숙하고 가까운 이름이 되어버렸다.

민화는 그 다양한 장르만큼이나 다루어지는 내용도 다양하다. 백성의 삶 자체가 소재였고 주제였으며, 조형 공간이었다. 그러한 민화의 속성을 극대화하는 중심 요소는 '익명성'이다. 민화는 그리는 사람과 즐기는 사람의 구분이 없는, 함께 즐기고 더불어 소통하는 그림이었기에 굳이 그린 사람이 누군지를 남길 필요도, 남길 의미도 없었다. 그런 익명성 때문인지 민화에는 민예나 민속에서 느끼는 익숙함과 친근함이 있다. 관官의 위압감이 아닌 민民의 편안함이라 할까. 그 느낌으로 충분히 즐겁고, 화의畵意가 전달되는 그림이 민화다.

그래서 우리는 민화를 두고 화격畵格을 따지지 않고 표현력을 문제 삼지 않는다. 민화는 옛사람들이 아름다움에 기대어 그들의 살아가는 이야기와 현세의 기복을 담은 것이어서 태생적으로 고급한 완상용 미술품이 될 수 없었고 되어서도 안 되는 그림이었다. 그것은 삶과 신앙과 미술을 분리하지 않았던 옛사람들의 본능적 미술 활동의 소산으로 보아야 마땅하다.

민화는 백성이 그리고 백성이 즐긴 그림이다. 전문 화가가 특권층의 소수 감상자를 위해 그리지 않았다는 말이다. 그 즐김에서도 빈부나 반상의 구분이 없었다. 규방에도 있었고 사랑방에도 있었다. 능력이 되면 당채唐彩*로 그린 화려한 화조도나 모란도 병풍을

* 고대에는 중국 당나라에서 수입한 그림물감을 의미했으나, 후대에 와서는 중국산 고급 물감을 통틀어 이르는 말로 쓰였다.

안방에 비치했고, 부족하면 부족한 대로 떠돌이 환쟁이가 그린 까치호랑이 한 점을 벽장문에 붙여 삿된 것들을 경계하며 멀리하고자 했다.

이렇듯 민화에는 백성들의 삶과 생각이 오롯이 녹아 있고, 그들의 체취가 진하게 배어들었다. 삶에서 분출하는 원초적인 에너지가 그림에 생동감을 불어넣었고 상징성을 더했다. 그리하여 질곡의 삶은 세속적인 욕망을 넘어 아름다움의 소재와 주제로 승화될 수 있었다.

그렇다고 해서 민화가 수복강녕壽福康寧이나 부귀다남富貴多男만을 염원한 것은 아니었다. 오히려 그것을 조롱하고 초월하는 여유를 추구했다. 그 힘의 원천은 해학이었고 풍자였다. 해학과 풍자는 삶이 힘들어도 원망하거나 절망하지 않는 긍정과 희망의 메시지를 담아내는 민화의 또 다른 모습이었다.

민화 속 해학과 풍자는 삶에 기반한 민화의 소재와 파격적인 표현력에서 비롯한다. 민초들의 삶과 욕망을 그들의 눈높이에 맞춰 그려내는 붓질은 서툴고 거칠다. 하지만 작위적인 기교가 없고 정형화된 구도나 형식의 틀을 깨는 파격이 있다. 그런 자유로운 상상력과 본능적인 표현력이 있어, 그림 속에서 호랑이가 담배를 피우고 토끼가 방아를 찧는다. 거북이가 토끼를 태워 용궁으로 가고, 책과 화려한 기물器物로 가득 찬 사랑방 책거리 그림에서 인간의 세속적인 욕망이 숨김없이 펼쳐진다. 비현실적인 부조화 속에서 절묘한 조화가 생겨나고 보는 사람들을 웃음 짓게 한다. 사람들은 그 웃음의 힘으로 시름을 덜었고 삶의 활력을 얻었다. 민화는 질곡의

시대를 살아가던 민초들에게 고단한 삶을 위로하고 긍정하게 하는 활력소이자 자양분이었다.

그런 해학과 풍자의 전형적인 구도는 까치호랑이 그림에서 찾아볼 수 있다. 우리 민화의 대명사로 불리는 까치호랑이는 그 도상이 중국의 표범까치 그림에서 시작되었다는 것이 통설이다. 중국에서는 표豹와 보報가 발음이 비슷하고 까치가 기쁜 소식喜을 함께 그려진 소나무는 정월을 상징하는 것이었다. 즉 까치호랑이는 새해 기쁜 소식報喜을 전하는 길상吉祥의 그림이었는데, 조선에 전해지면서 다양한 의미가 추가되고 그림의 조형에도 상당한 변화가 일어난다.

외래문화가 우리의 삶과 정서에 맞게 토착화하듯 조선의 까치호랑이 그림에는 길상의 의미에 사회를 풍자하는 이야기가 겹쳐진다. 그림 속의 호랑이는 양반이나 권력을 가진 관리로, 까치는 백성으로 표현된 것이 대표적이다. 까치가 호랑이에게 대들고 호랑이가 꼼짝 못 하는 모습을 보며 민초들은 카타르시스를 느꼈을 것이고 그리하여 한때나마 삶의 고단함을 잊었을 것이다. 이처럼 기층 민중의 활력과 에너지가 넘쳐나는 이야기가 도입되면서 까치호랑이는 더 이상 중국의 이야기가 아니라, 우리 삶 속에 들어와 우리의 정서로 체화되어 우리의 이야기로 바뀌어갔다.

까치호랑이 그림은 조선 후기로 오면서 그러한 대립적 도상이 퇴색하는 반면 화해하는 사람들의 이야기를 담는 구도로 진화한다. 백수의 왕이자 악귀를 물리치는 영험한 호랑이를 '바보 호랑이'로 전락시키거나, 술에 취해 비틀거리게 함으로써. 호랑이와 까

치 이야기를 더 이상 동물들의 이야기가 아닌, 살아가는 사람들의 이야기로 환치하는 민화 특유의 알레고리와 소통력이 더해지는 것이다.

　민화는 삶을 주제로, 삶을 소재로 한 그림이다. 인간적이고 세속적이다. 풍자적이고 해학적이다. 호랑이의 용맹함과 영험함을 뒤집어 멍청한 호랑이로, 때로는 사람 냄새 물씬 풍기는 익살스런 호랑이로 표현하는 것이 우리 민화의 참모습이었다. 그 속에는 풍부한 상징과 비유가 등장하고 그것을 통해 삶의 여유와 해학, 풍자를 중의적重義的으로 담아내는 우리 민화의 높은 정신성을 읽을 수 있다. ❀

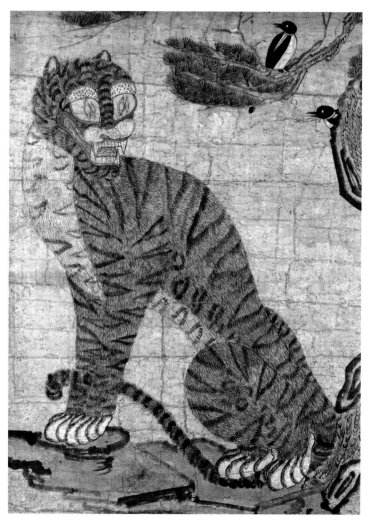

「까치호랑이 그림」. 116×80센티미터, 일본 구라시키(倉敷)민예관 소장.
민화 속에 등장하는 호랑이는 포효하는 맹수가 아니라
어리숙한 자세로 사람의 표정을 짓고 있다. 그 해학적인 조형의 그림을 보며
옛사람들은 고단한 삶의 시름을 덜었고 일상의 여유를 찾았다.

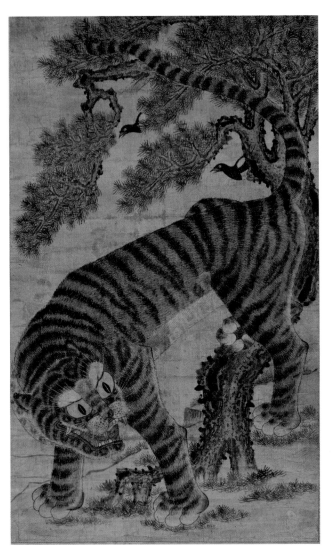

「까치호랑이 그림」. 134.6×80.6센티미터, 국립중앙박물관(이홍근 기증품) 소장. 그림 속 호랑이가 일견 역동적인 자세를 취하고 있는 듯하지만 넉넉한 표정에서는 인간적인 친근함이 넘쳐난다.

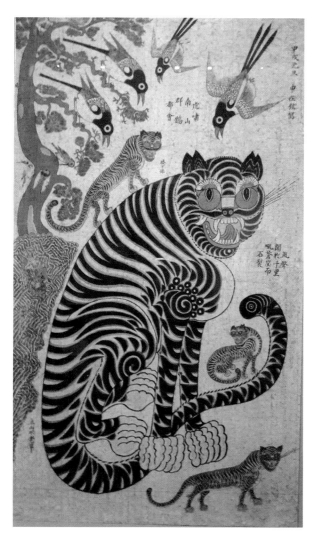

「까치호랑이 그림」. 96.8×56.9센티미터, 삼성미술관 리움 소장.
까치호랑이 그림에서는 한 마리 호랑이와 두 마리 까치가
그려지는 것이 일반적인데, 이 그림에서는 가족 단위로 등장한다.
갑술원단(甲戌元旦)에 신재현(申在鉉)이 그렸다는 기록이 남아 있다.

말이산 토기는 가야사 복원의 마중물이 될 수 있을까

> 제의용 그릇과 기대의 조형은 엄정하고, 표면에 선조로 구현된 곡직의 문양이 아름답다. 기술적으로 미학적으로 그 시대 어느 나라보다 뛰어났으니, 실로 가야는 토기의 나라였다.

역사는 기록과 유물로써 존재한다. 기록되고 보존되지 않으면 망각되고 끝내는 역사의 공간에서 사라진다. 지금껏 수많은 민족들이 국가체를 이루어 역사의 무대에 등장했지만, 오늘날 그 존재감은커녕 흔적도 남아 있지 않은 왕조가 한둘인가. 원인은 오직 하나, 기록되지 않았거나 보존되지 않았기 때문이다.

가야의 존재 또한 그렇다. 가야는 한반도 남부 낙동강 하류 유역을 중심으로 500년 넘게(42년 수로왕 즉위, 562년 대가야 멸망) 연맹왕국으로 존속했던 우리 역사의 중요한 시공간이었다. 뛰어난 제철기술을 보유했고 중국, 왜(倭) 등과 활발한 교류를 통해 세력을 유지하며 번영했다. 그들은 영토를 확장하는 대신 교역 네트워크로 작지만 강한 나라들의 연맹으로 살아남았다. 그럼에도 그들의 자취는 멸실되었고 존재는 잊혀져갔다.

우리 역사에서 가야는 '잃어버린 왕국'이다. 『삼국사기』「신라

본기」와 「백제본기」에 간간이 흔적을 남기고 있을 뿐, 온전한 문자 기록은 어디에서도 찾아보기 힘들다. 『삼국유사』에 실린 소략한 「가락국기」마저 없었더라면* 그 기억의 공간은 더없이 쓸쓸하고 황량했을 것이다.

그런 우리와는 달리 일본은 『일본서기』의 기록임나일본부설을 근거로 고대 한반도와 일본열도의 역사를 저들 입맛대로 해석하고 가르쳐왔다. 그렇게 해서 형성된 저들의 왜곡된 역사인식을 바로잡는 일은 오롯이 우리의 몫으로 남겨졌고, 우리는 아직도 그 강고한 벽을 깨트리지 못하고 있다. 기록의 존재는 그 진위 여부를 떠나 이처럼 무서운 것이다. 역사에서 가정은 무의미하다지만, 『삼국사기』가 가야가 포함된 '사국사기'로 쓰여졌다면 상황은 달라졌을까.

아무튼 가야는 존재했으나 존재하지 않는, 그리하여 희미한 기억 속의 시공간이 되었다. 그 희미한 기억의 시공간을 앞에 두고 신화와 허구로 넘쳐나는 일본 또는 중국 기록들을 뒤적여 퍼즐을 맞추고 행간을 살펴 존재와 실상을 유추해야 하는 것이 가야사 연구의 현실이다. 기록의 부재를 넘어 역사를 복원하는 작업은 지지부진하기만 한데, 이제는 대통령까지 나서서 가야사 연구와 복원을

*『삼국유사』에서 일연 스님은 책에 주석을 달아 「가락국기」는 고려 문종 연간(1075-84)에 금관지주사(金官知州事)를 지낸 한 문인이 지은 것을 간략히 옮겨 싣는다"고 밝혔다. 「가락국기」는 편찬자의 성명이 없는 것은 물론이고 편찬 배경이나 사료로 이용된 문헌도 분명치 않으나, 가야사에 관한 문헌 사료가 대부분 사라진 오늘날 남아 있는 거의 유일한 기록자료라고 할 수 있다. 금관주는 옛 가락국의 땅으로 오늘날의 김해를 말한다.

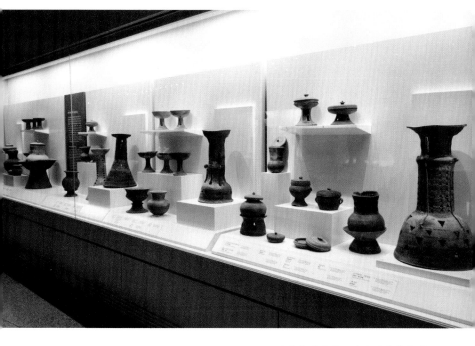

다양한 기형의 토기가 전시되어 있는
국립중앙박물관 가야토기 전시실.

언급하는 지경에 이르렀으니 누구를 탓할 것인가.

기록의 부재만큼이나 궁핍한 사정은 유물 쪽도 마찬가지다. 땅위에 존재했을 가야의 유물과 유적은 다 사라졌다. 설사 남아 있다한들 무엇으로 어떻게 증명할 것인가. 가야 지역에 불교 전래와 관련되는 민간의 구전설화는 많아도 불교가 성하기 전에 나라가 망해서 그런지 그 흔한 불탑이나 불상 하나 없다. 오로지 무덤이나 지하에 묻혀 있다가 발굴조사에서 수습되거나 도굴된 부장품이 있을뿐이다.

그 가운데 선진 제철기술의 흔적인 철제 무구武具와 말갖춤馬具, 장신구도 더러 있지만, 대부분은 토기들이다. 그렇게 남은 토기의도움으로 가야인들의 삶과 신앙, 미술활동이 얼마간이라도 복원되고 있으니 그나마 다행스러운 일이라고 해야 할 것이다.

가야토기는 특별하다. 백제와 신라에 앞서 질 좋은 경질토기를만들었고, 그 기술은 일본에 전해져 저들의 스에키須惠器토기문화를 일으켰다. 항아리와 잔 등 생활그릇이 중심인 백제, 신라와는 달리 생명력 넘치는 상형象形토기가 많은 것도 흥미롭다. 제의용으로만들어졌을 각종 그릇과 기대器臺의 조형은 엄정하고, 표면에 선조線彫로 구현된 곡직曲直의 문양이 아름답다. 기술적으로나 미학적으로 그 시대 어느 나라보다 뛰어났으니, 실로 가야는 토기의 나라였음이 분명하다.

가야토기 가운데서도 상형토기의 존재감은 더욱 특별하다. 상형토기는 대개 오리나 사슴 등의 동물 모양을 본뜨거나 배, 집, 수레등 지배층의 힘과 권위를 상징하는 기물을 형상화한 것이다. 생동

하는 미감이 풍부하고, 분출하는 기氣와 에너지는 이승의 풍요와 저승의 영생을 소망하는 옛사람들의 간절한 염원으로 읽혀진다. 그래서일까, 가야인들의 꿈과 소망이 담긴 상형토기의 조형은 원초적이어서 신비롭고, 현세적이어서 친근하다.

최근 그 느낌을 더하는 일군의 유물이 홀연히 모습을 드러냈다. 아라가야의 중심지였던 경남 함안의 말이산 제45호 고분에서 조형미가 뛰어난 상형토기 4점이 완형의 상태로 발굴된 것이다.* 제45호 고분은 다행스럽게도 도굴의 피해를 입지 않은 상태에서 발굴조사 작업이 진행되었고, 당연히 발굴 성과에 대해서도 기대가 컸던 것이 사실이다. 그 기대에 부응하듯 이들 상형토기를 비롯해서 다양한 기형의 토기와 투구, 큰 칼, 말갑옷, 금동제 말갖춤 등 많은 철제유물이 온전한 상태로 수습됨으로써 관계 전문가들은 물론이고 일반인들에까지 비상한 관심을 불러일으켰다.

수습된 유물 하나하나가 모두 중요한 유물임에 틀림없으나, 그 가운데서도 「사슴모양의 뿔잔」은 참으로 매혹적이어서 보는 사람의 눈을 즐겁게 한다. 살짝 뒤돌아보는 사슴의 눈매와 엉덩이를 육감적으로 표현한 조형 감각이 놀랍다. 함께 발굴된 등잔, 집, 배 모양 토기는 가야의 주거문화나 해양교류와 관련하여 많은 이야기를 풀어놓을지 모른다. 다른 한편에서는 이들 토기가 유물의 출토지

* 학계 등 관계 전문가들은 제45호 고분이 왕이나 그에 버금가는 최고지배자의 무덤으로 추정하고 있으며, 이번 발굴 성과가 앞으로 가야사 유물에 대한 우리 사회의 갈증을 크게 해소해줄 것으로 기대하고 있다. 경상남도 보도자료(2019. 5. 28) 및 함안군 보도자료(2019. 7. 15) 참조.

경남 함안 말이산 제45호 가야고분 발굴조사에서 완형의 상태로 수습된 상형토기 4점.
이번에 발굴된 상형토기는 타임캡슐을 깨고 나온 듯 1,500년 전 가야 사람들의 삶의 현장을
생동감 있게 증거하고 있다. 그들이 살았던 집과 타고 다녔을 배 모양 토기는 가야의 주거문화와
해양교류에 대해 풍성한 이야기를 풀어놓을지 모른다.

「사슴 모양의 뿔잔」(높이 19.4센티미터)은 참으로 매혹적이어서
보는 사람의 눈을 즐겁게 한다. 살짝 뒤돌아보는 사슴의
눈매와 엉덩이를 육감적으로 표현한 조형 감각이 참으로 놀랍다.

정보 부재를 해소하는 데도 큰 도움이 될 것으로 기대하고 있다.

가야토기들은 현재 이곳저곳 박물관이나 개인이 많이 소장하고 있다. 이 토기들은 대부분 도굴을 통해 수습된 탓에 지금껏 출토지 미상 또는 삼국시대 것으로 표기되거나 두루뭉술하게 가야의 것으로 분류되어 있다. 그러나 이번 발굴 결과를 통해 이전에 도굴되어 이곳저곳 박물관에 전시되고 있는 상형토기들의 원류가 가야, 더 정확히는 아라가야일 것이라는 해석이 어느 정도 가능해진 것이다. 생각만으로도 흥분되고 가슴 뛰는 일이 아닌가.

우리는 종종 유물 한 점이 역사 복원의 단초가 되는 사례를 본다. 이번에 발굴된 말이산 제45호분 토기들이 잃어버린 가야사 복원의 마중물이 될 수 있을까? 기록자의 입맛에 따라 윤색되기 마련인 문자 기록과 달리 유물은 시대를 가감 없이 증언한다. 한 점의 유물에는 수만 자 문자 기록의 허구를 깨트리는 힘이 있다. 그에 힘입어 우리 사회가 한 걸음 더 가야의 실체에 다가갈 수 있기를 빌어 본다. ✿

속俗과 초속超俗, 갈등하며 공존하는 두 가치

자신이 처한 속을 버리고 한때는 초속으로 들어
가고자 갈망했던 한 예술인이 결국에는 속으로
돌아와 부대끼며 자신의 길을 찾아가는 모습에
나는 따뜻한 박수를 보내고 싶어진다.

문화예술에서 '속'俗의 문제는 많은 관심과 논란의 대상이 되어
왔다. 지금이야 속 그 자체를 하나의 보편적인 문화 현상으로 보는
것이 일반적이지만, 한때는 그것이 문화예술의 성취나 수준을 평
가하는 기준이 되기도 했다.

그 배경에는 '속'의 사전적 의미처럼, 속된 것은 "고상하지 못하
고 천한 것 또는 평범하고 세속적인 것"이라는 인식이 깔려 있었
다. 따라서 속에 빠진 문화예술은 본질적 가치가 없다거나 내면의
고민이 부족하다는 평가는 지금도 여전히 유효하다. 이 맥락을 따
르면 이념이나 정신이 현저히 결여된 문화예술의 소산을 '속'이라
할 수 있고, 그 반대는 속을 초월한 '초속'超俗이 될 것이다.

중국을 중심축으로 하는 동아시아 유교문화권에서 서화書畫나
시문詩文은 상류층의 전유물이었다. 그들은 사서삼경四書三經을 읽
고 관직에 나아가 입신양명立身揚名했다. 독서인은 곧 관료이자 파

위엘리트였고 지배층의 근간이었다. 그들에겐 아름답고 품격 있는 시문을 구사하는 능력과 서화를 감상하는 안목은 갖추어야 할 덕목이자 출세의 방편이었다. 그런 까닭에 그들이 즐긴 문화예술은 기층 민중의 삶이 녹아 있는 민담이나 민속, 민예와는 결을 달리할 수밖에 없었다. 그들은 속의 세계에서 일어나는 자유분방한 다중의 유행이나 취향에 영합하는 것을 경계했고 그럼으로써 속을 초월하는, 즉 초속을 지향하는 가치관이 상류층 문화예술의 근저에 자리 잡게 된다.

역사적으로 지배계층의 가치관이 중심축을 이루는 문화예술 생태계는 정치사회적 변동과 깊은 관련성을 유지하며 진화해왔다. 갑작스런 외부 문물의 유입, 압제된 체제와 질서는 기존의 문화예술 정신과 가치를 뒤흔들기 마련이었고, 그럴 때마다 속과 초속의 경계는 허물어져 뒤섞였다. 그런 변화는 왕조교체기에 심했고, 특히 이민족 왕조시대에 두드러졌다. 중국의 원나라 통치기는 그런 시대의 전형이라 할 수 있다.

중국의 역사를 일람하면, 비非한족 왕조들이 중국 대륙의 일부 또는 전부를 지배했던 기간이 의외로 길다는 사실을 알게 된다. 원나라 이전만 하더라도 북위·요·금나라 등이 그에 해당한다. 수·당을 포함시키는 사람들도 있다. 이들 비한족 왕조의 흥륭은 그때마다 한족에게 치욕과 고통을 안겼고, 한편으로 고인 물을 휘저어 사회에 새로운 활력을 불어넣기도 했다.

그러나 남송 멸망 이후 전개된 원나라의 통치는 이전과는 차원이 다른 세상으로 한족을 내몰았다. 소수의 부족으로 대륙의 지배

자가 된 몽골족은 그들 나름의 지배체제를 구축하기 위해 철저하게 한족의 문화와 사회질서를 무력화시키고자 했고 그럴수록 한족 사대부와 문인 예술가들의 좌절감은 처절했다. 한족이 몽골족을 멸시했던 만큼 몽골족도 복수를 하듯 한족의 문화적 전통과 정신을 뿌리째 잘라버리려고 했던 것일까. 한족에겐 갖은 차별이 부과되었고 독서인들의 등용문인 과거마저 폐지됨으로써 인생의 목표를 잃어버린 그들은 절망했다.*

그러한 상황에서 한족 독서인들은 시문을 포기할 수밖에 없었고, 대신 생업의 방편으로 또는 자학하는 심정으로 속의 세계에 발을 담그게 된다. 자신들과는 별개의 세상이라 생각했던 영역에서, 예컨대 민중이 즐기는 연극의 대본을 쓰고 민담을 이야기로 엮어내기 시작한 것이다. 한문漢文·당시唐詩·송사宋詞와 더불어 중국 문학의 큰 흐름을 이루는 원나라의 희곡 문학, 즉 원곡元曲이 탄생하는 순간이었다. 몽골족이 한족의 문화예술 정신을 말살하고 전통을 단절시키려는 정책이 역설적으로 속의 영역인 희곡과 소설 같은 픽션이라는 문학 장르를 탄생시킴으로써 초속의 주변부 내지 하위 개념으로 인식되었던 속이 속을 넘어 새로운 주류적 문화 현상으로 등장한 것이다.

* 원나라는 한족 독서인들의 등용문인 과거제도를 없애는 대신 그 인적 수요를 색목인(서역인)들로 우선하여 채웠고, 다음으로 여진인, 거란인, 금나라 지배하의 한인들 순으로 충당했다. 한 자료에 의하면, 당시 10등급으로 구분된 신분 가운데 유생(儒生)은 아홉 번째, 즉 창녀 아래, 거지 위에 위치했다고 하니 당시 독서인들의 상실감과 절망감을 미루어 짐작할 수 있다.

이러한 흐름과는 반대로 속을 거부하고 초속을 꿋꿋이 지켜나간 예술인들도 있었다. 원말 4대가*들이 그랬다. 이들의 작품 곳곳에는 몽골족에 의해 강요된 지극히 세속적인 가치관에 대한 저항과 갈등이 투영되어 있다. 한 점의 과장 없이 극도의 단순미를 추구한 오진吳鎭, 1280-1354이 그렇고, 모든 속된 것과 인위적인 것을 걸러내고 시대와의 불화와 내면의 격렬함을 고요와 평화로움으로 표현한 황공망黃公望, 1269-1354도 초속의 세계에 있었다.

한편 "먹을 금같이 아껴 썼다"고 전해지는 예찬倪瓚, 1301-74 우리에게는 예운림倪雲林으로 더 잘 알려져 있다. 운림은 그의 호다은 쓸데없는 그림은 아예 손도 대지 않았을 정도로 결벽했고 속되어 보이는 것들은 모두 걸러냈다. 그의 그림은 오직 심상의 풍경으로만 존재할 뿐이었다.

반면 왕몽王蒙, 1308?-85에게는 '생략'에 대한 생각은 아예 없었던 것 같다. 그의 그림에는 먹을 있는 대로 마구 썼다는 표현이 어울릴 정도다. 화면에 꽉 차게 그려진 그의 그림은 보는 사람을 숨막히게 하지만, 그것 또한 초속의 한 전형이었다고 평가받는다. 그러나 속세의 번잡함을 거부한 세 사람과 달리 그는 관직을 바랐고 자리를 얻기 위해 조정의 인사들과 적극적으로 교제하기도 했다. 예술가로서의 왕몽은 초속의 장에 있었으나, 현실의 세계에서는

* 원나라 말기에 활약한 황공망, 오진, 예찬, 왕몽 4인을 일컫는다. 이들은 당대는 물론이고 후세 중국 화단에 큰 영향을 미쳤고, 특히 명나라 중기 이후 오파(吳派) 문인화가들 가운데 이들의 화풍을 전수받고자 하는 이들이 많았다.

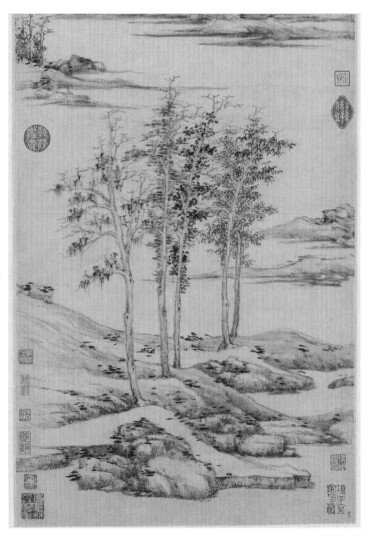

먹을 금같이 아껴 썼다는 예찬의 「우산림학도」(虞山林壑圖),
94.6×35.9센티미터, 메트로폴리탄박물관 소장.
작가의 명성에 어울리게 화폭 이곳저곳에 건륭제를 비롯한
여러 소장자들의 감상인이 어지러이 찍혀 있다.

속으로 들어가 안주했던 인물이라는 점에서 속과 초속은 묘하게 겹쳐진다.

이와 유사한 사례는 시공을 불문하고 차고 넘칠 것이다. 다만 한족의 관점에서 보면 지극히 이질적인 원나라 시대라서 그런지 왠지 이들이 쉽게 눈에 띌 뿐이다.

그렇다면 우리 역사에서는 어땠을까? 위에서 언급된 중국의 사례와는 상당한 시차가 있긴 하지만, 속과 초속이 갈등하고 한편으로 공존하는 모습은 19세기 조선의 문화예술 생태계에서도 뚜렷하게 나타난다.

19세기 전반의 조선은 500년 역사를 통틀어 다양한 계층의 문화예술적 에너지가 왕성하게 분출되던 시대였다. 잦은 민란과 천주교 박해, 안동 김씨의 세도정치 등으로 정치는 활력을 잃어가고 있었지만, 영·정조시대에 축적된 문화예술적 역량을 자양분으로 하여 판소리, 탈춤 등 민중 문화가 전면에 부상하는가 하면, 경제력과 교양을 갖춘 중인층 여항閭巷 예술인들이 중심이 된 시서화詩書畵 문화가 꽃을 피우고 있었다.

그 중심에 추사 김정희가 있었다. 고증학의 대가로서 실사구시 정신을 기반으로 북학사상을 본궤도에 올렸고, 추사체라는 독창적인 서법을 구사하여 조선 최고의 서예가로 우뚝 선 그는 당대 조선 서화계의 종장宗匠이자 범접할 수 없는 큰 산이었다. 많은 문인묵객들이 그를 추숭했고 그 누구도 '완당바람'으로 불리던 당시의 문화예술적 세례를 피해가기 어려웠다.

그의 예술정신은 법고창신法古創新에 깊게 뿌리내리고 있었고,

그 정신은 '문자향 서권기'文字香 書卷氣로 승화되어 작품을 가득 채우고 흘러넘친다. 조선 문인화의 정수로 꼽히는 「세한도」歲寒圖나 「불이선란도」不二禪蘭圖에서 보듯 그가 일생을 두고 추구한 것은 고아함과 높은 정신성이었고 그것을 초속의 세계에서 구현한 시대의 거목이었다.

이 무렵 추사에 가려졌지만 그 못지않게 조선의 문화예술계를 풍성하게 한 사람이 있었다. 바로 우봉 조희룡趙熙龍, 1789-1866이다. 조희룡은 추사를 흠모했고 그의 예술적 자장磁場 안에 있었지만, 중인들이 중심이 된 여항 예술계를 주도적으로 이끈 인물이기도 하다. 그는 중인이라는 신분의 한계를 넘어 추사라는 거목의 그늘에서 벗어나 자신만의 독자적 길을 가고자 부단히 노력했다.

그의 심연에는 신분에 대한 처절한 자각의식이 흐르고 있었고, 그것을 예술적 에너지로 삼아 "글씨와 그림은 손끝에 있는 것이지 가슴속에 있는 것이 아니다"在於手頭 不在胸中*라고 하여 흉중에 쌓인 서권기나 문자의 지식만으로 얻을 수 없는 별도의 세계인 '수예手藝의 미학'을 추구했다. 조희룡은 사대부적 지식과 교양에 바탕을 둔 문인화의 세계를 추구하면서도 다른 한편으로는 감각적이고 통속적인 구도의 화폭에 자신만의 세계를 담고자 하였으니, 그 점에서 그는 분명 속의 장에 있었다고 하겠다.

그의 작품에 대해 추사가 "조희룡과 같은 부류의 가슴속에는 문

* 『조희룡전집 1: 석우망년록』(한길아트, 1999)의 제169항에 나오는 내용이다.

賢賓客与之盛衰如下邳

極矣悲夫阮堂老人書

鳴者非以其周於世之

真操勁節而已亦有所感發於歲寒之

聖人也耶聖人之特稱非後彫之

前之名無可稱由後之名亦可稱於

我由前而無加焉由後而無損焉

也聖人特稱之於歲寒之後今君之於

歲寒以前一松柏也歲寒以後一松柏

松柏之後彫松柏是毋四時而不彫者

太史公之言非耶孔子曰歲寒然後知

抜扵酒之外不以權利視我耶

蹟君太世之涵之中一人其有邵然自

者太史公云以權利合者權利盡而交

之海外蕉萃枯槁之人如世之趨權利

費心費力如此而不以歸之權利乃歸

事也且世之涵之惟權利之是趨為之

千万里之遠積有年而得之非一時之

蕭然支偏寄来歸皆非世之常有群之

去年以晚學大雲二書寄来今年又以

「세한도」. 23.7×70.5센티미터(발문을 포함하면 108.3센티미터),

국보 제180호, 국립중앙박물관 소장.

평생 초속의 법고창신을 추구한 추사의 대표작이자 조선 문인화의 최고 걸작으로 꼽힌다.

「세한도」는 추사가 제주도에서 귀양 생활을 할 때 제자인

이상적(李尚迪)이 역관으로 연경을 왕래하면서 귀한 서책을

구해다 준 후의에 감사하는 뜻으로 그려준 것이다.

추사는 이상적의 변치 않는 의리를 겨울 소나무와 잣나무에 비유하여 논어의

"세한연후지송백지후조"(歲寒然後知松柏之後凋) 구절로

자신의 소회를 담은 장문의 발문(跋文)을 썼고, 그림의 오른쪽 하단에는
"서로 잊지 말자"는 뜻의 '장무상망'(長毋相忘)이 새겨진 인장을 찍었다.
이상적은 이 그림을 연경에 가져가 추사를 기억하는 청나라 문인 학자 16인의
감상평을 받아 그림과 함께 두루마리로 꾸몄다. 이상적의 사후 이 그림은
여러 명망가들의 손을 거쳐 추사 연구로 유명한 후지즈카 지카시(藤塚鄰)
소장품이 되었다. 일제강점기에 손재형이 어렵게 양도받아 국내에 들여왔으나,
그 또한 형편이 어려워지면서 「세한도」는 손세기 씨에게로 넘어갔다.
손씨 집안은 2020년 8월, 「세한도」를 국립중앙박물관에 기증했다.

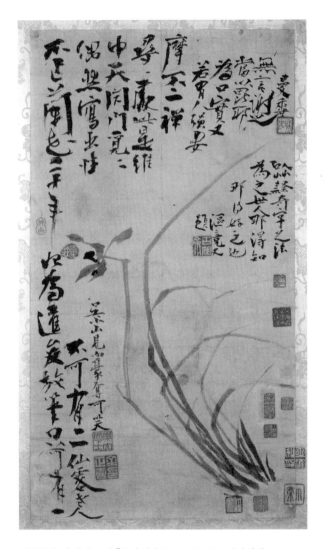

김정희가 만년에 그린 「불이선란도」. 30.6×54.9센티미터,
국립중앙박물관(손세기·손창근 기증품) 소장.
'난초와 선(禪)은 하나'라는 의미가 담긴 추사의 사란(寫蘭)정신을
읽을 수 있다. 추사가 네 번이나 제발(題跋)을 쓴 득의작이다.

자의 향기가 없다"*며 고아한 이념미 대신에 분방한 감각미에 치중하는 조희룡의 화풍을 불만스럽게 평가한 것은 어쩌면 당연한 일이었다.

그러나 조희룡은 그가 처한 시대적 상황과 예술의 의미를 정확하게 읽었고 자신만의 세계를 만들어나갔다. 자신이 처한 속을 버리고 한때는 신분의 한계를 뛰어넘을 요량으로 초속으로 들어가고자 갈망했던 한 예술인이 결국에는 속으로 돌아와 함께 부대끼며 자신의 길을 찾아가는 모습에 나는 따뜻한 박수를 보내고 싶어진다.

그렇다고 해서 조희룡이 '문자향 서권기'라는 초속의 세계를 거부한 것은 결코 아니었다. 추사도 나중에는 다중의 취향에 맞게 그려진 조희룡의 화려한 매화그림을 인정했으니, 여기서 우리는 속과 초속이라는 두 가치가 갈등하면서 함께 가는 19세기 조선의 문예 생태계의 한 장면을 보고 있는 것이다.

이러한 장면을 볼 때면, 문화 현상에서 이념과 정신이 뚜렷한 초속을 나무의 줄기라고 한다면, 속은 가지나 잎과 같은 존재가 아닐까 하는 생각을 하게 된다. 줄기에 비해 가지와 잎이 너무 무성해도 안 되겠지만, 그런 속의 세계가 적당히 우거지고 무성할수록 문화 예술 생태계를 풍성하게 하는 그 무엇이 있는 것 같다. 마찬가지로 초속은 초속대로 튼실한 줄기가 되어 고유의 정신과 가치를 시대정신에 녹여내고 나아가 속의 세계에 있는 사람들의 손을 잡을 때,

* 추사가 아들 상우에게 쓴 편지.『완당집』제2권에 수록되어 있다.

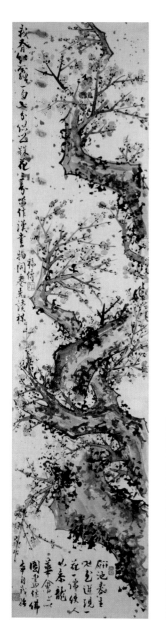
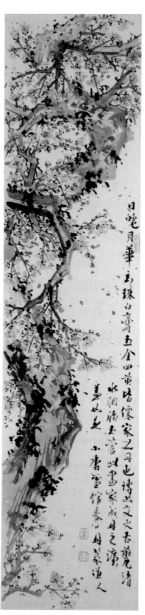

「홍매도」 대련.
수묵 담채,
각 145×42.2센티미터,
삼성미술관 리움 소장.
화면을 가득 채운 분분한
홍매와 고목 등걸은
자유분방한 조희룡의
회화세계를 잘 보여준다.

문화예술은 한층 풍요로워질 수 있는 것이다.

　이제 이야기를 마무리할 때가 되었다. 이 글 서두에 언급한 것처럼, 변화와 혼란기를 맞아 질곡의 삶을 살아가야 했던 사람들에겐 좀 안된 이야기지만, 그런 혼란과 충격 속에서 자라난 다양한 문화 활동의 가지와 줄기가 번성해 후세 사람들의 삶을 풍요롭게 하고 있다는 사실을 우리는 기억할 필요가 있다.

　같은 맥락에서 야만의 에너지가 흘러넘치던 몽골제국의 폭압적인 지배가 역설적으로 새로운 영역의 문화예술 세계를 열어가는 데 요구되는 에너지를 넉넉하게 공급했다는 사실 또한 기억해야 할 것이다. 아울러 19세기 조선 사회가 역동성을 잃고 쇠락으로 치닫던 그 시대에도 문화예술은 속과 초속이 갈등하며 새로운 흐름을 잉태하고 있었던 사실을 잊어서도 안 될 것이다. ✿

창령사 오백나한의 미소 앞에서

창령사 오백나한에는 성과 속을 넘나드는 나한
의 이미지가 극대화되어 있다. 그 느낌은 세속적
이면서 초월적이고, 자유로우면서 범박하다. 고
졸함의 위대한 승리이자 고려미술의 꽃이다.

아득한 시간의 강 저편에서는 인간의 삶이 자연의 한 부분으로
존재하고 있었다. 사람들은 자신의 삶을 고스란히 그 자연에 맡긴
채, 순응하고 함께할 때였다. 전란과 기아, 질병으로 생과 사가 일
상적으로 혼재했고, 그 질곡의 삶을 살아야 하는 것은 오로지 그들
의 몫이었다. 삶이 팍팍할수록 삶을 향한 그들의 염원은 간절했고
그 간절함으로 천지신명에게 복을 빌었다.

이 땅에 불교가 전래된 것이 4세기 후반, 불교는 사람들의 그 간
절한 마음의 빈 공간을 빠르게 파고들었다. 삶과 믿음, 미술이 하나
였을 그때, 그들의 믿음은 다양한 미술적 표현으로 승화되었고 그
기운을 담아 지극신심으로 불상을 빚고 절집을 장엄했다. 그리하
여 표현력은 침적沈積되고 미감이 고양되어 이 땅의 불교미술은 마
침내 8세기에 이르러 화려한 꽃을 피우게 된다.

한참 시간이 흘러 세상은 또 다시 어지러워지고 분열되었다. 다

행히 분열은 짧았고 후삼국이 통일되면서 거칠게 요동치던 세파는 빠르게 잦아들었다. 그 혼란을 마감한 고려에 신라 불교미술의 전통과 정신이 온전히 전해짐으로써 이 땅의 불교미술은 또 다른 모습으로 순조로운 발걸음을 밟아나갔다.

세상이 안정되고 사람들의 생각이 깊어지면서 주제와 소재는 더욱 풍성해졌고 거기에 표현력과 불심이 더해졌다. 그들은 불보살의 표정과 옷주름 하나에도 온 정성을 다했고 거기에 무병장수와 극락왕생의 염원을 담았다. 삶이 신앙이었고 신앙이 미술이었다. 그 중심에 '나한'羅漢이라는 고려 불교미술의 특별한 조형공간이 자리하고 있다.

나한은 범어 아라한阿羅漢, arhat의 줄임말이다. 모든 번뇌를 끊고 깨달음을 얻어 중생의 공양에 응할 만한 자격을 지닌 불교의 성자다. 소승불교에서는 수행자가 오를 수 있는 가장 높은 단계에 있는 자이며, 대승불교에서는 최고의 깨달음을 얻은 성자로서 석가모니에게서 불법을 지키고 대중을 구제하라는 임무를 받은 자를 말한다. 부처가 열반한 뒤 가섭迦葉과 아난阿難의 주도하에 중인도 마가다국摩伽陀國 왕사성王舍城의 칠엽굴七葉窟에서 결집하여 불전佛典을 인증할 때 모였던 제자 500명을 '500나한'이라고 부르는 것이 대표적이다.

사람들은 지극히 성스러운 부처와는 달리 자신과 별반 다를 바 없는 형색의 나한에게는 색다른 친밀감을 느꼈던 것일까. 부처님께 빌기에는 좀 쑥스러운 일상의 자잘한 소원을 그들은 나한에게 맡겼고 그리하여 나한은 일반 백성들의 친숙한 예배 대상으로 받

들어졌다.

나한신앙은 삼국시대가 끝날 무렵 선종禪宗과 함께 이 땅에 전래된 이후 평민들을 중심으로 빠르게 퍼져나갔다. 나한신앙이 성행하던 고려시대에는 국가적인 행사로 나한재羅漢齋가 행해졌으며, 조선시대에 들어서는 복을 주는 '복전'福田의 의미로 인식되면서 불자들에게 더욱 친근한 존재가 되었다. 이런 배경 때문인지 규모가 큰 대부분의 절집에서는 영산전靈山殿을 두고 중앙에 석가모니불, 좌우에 10대 제자 또는 16나한, 500나한을 봉안하고 있다. 나한전羅漢殿이나 응진전應眞殿을 따로 두는 사찰도 많다.

한편 나한은 신앙적 의미와는 별도로 미술적 차원에서 독특하고 의미 있는 형식의 조형세계로 발전했다. 종교적 색채가 짙은 탑이나 불보살상과 달리 일정한 틀에 얽매이지 않았고, 작가장인의 개성을 한껏 드러내는 자유분방함을 지향했다. 조성되는 수효도 16나한, 500나한, 1200나한 등 다양했다. 예컨대 부처의 형상에 요구되는 32가지 상相이나 80가지 종호種好와 같은 규범이 없었던 것이다.

그러한 환경이 오히려 표현력과 조형 감각을 풍부하게 하는 자양분 역할을 했을까. 나한의 얼굴 표정에는 성聖과 속俗이 공존하고, 깨달음의 법열法悅과 중생의 번뇌가 겹쳐 있다. 백성들의 소박한 심성을 닮은 듯 다정다감함이 묻어나고 익살스럽다가도 때로는 격렬하게 환희하는 파격이 연출된다.

그 성속을 아우르는 나한 미술의 조형세계가 국립중앙박물관에 펼쳐졌다. 〈영월 창령사터 오백나한 – 당신의 마음을 닮은 얼굴〉전

국립중앙박물관에서 열린 〈영월 창령사터 오백나한 – 당신의 마음을 닮은 얼굴〉
(2019. 4. 29-6. 13) 전시의 한 장면. 사진 속 일곱 나한은 예배의 대상인 경건한 수도자의
모습이라기보다는 3대가 함께 사는 가족의 단란한 모습으로 다가온다.

이 그 현장이다.*

돌로 빚은 창령사터 나한상들이 처음 우리 앞에 모습을 드러낸 것은 2001년 5월이었다. 당시 영월군 남면 창원리에서 한 주민이 절터로 알려진 야산지를 농지로 개간하던 중 일부가 발견되었고, 뒤이은 문화재 당국의 발굴조사에서 완형의 나한상 64점을 비롯해서 훼손되고 부서진 몸체와 머리 등 317점이 수습된 것이다.

발굴 과정에서 중국 송나라 동전 숭녕중보崇寧重寶. 1102-06년 주조와 고려청자가 함께 나와 이 자리가 12세기 무렵에 세워진 사찰 터임이 확인되었다. '蒼嶺寺'창령사라는 한자가 새겨진 기와 파편이 이 자리에 있었던 절 이름을 밝혀주었다. 창령사는『신증동국여지승람』新增東國輿地勝覽, 1530년 발간과『동여비고』東輿備考, 1682년 무렵 발간 등의 관련 기록과 함께 그 이전에 수습된 발굴품이 전해 내려오고 있어 고려 중기부터 조선 중기에 온전히 존재했을 것으로 추정되는 절이다.

오백나한은** 그렇게 홀연히 우리 곁으로 왔다. 오백나한의 발굴을 두고 사람들은 우리 불교미술사의 한 면을 장식할 큰 행운이자 홍복이라고들 흥분하지만, 내게는 꼭 부처님이 우리를 놀래주기

* 국립춘천박물관에서 첫 전시(2018. 8. 28-2019. 3. 31)가 있었고, 이어 국립중앙박물관(2019. 4. 29-6. 13), 부산시립박물관(2019. 11. 28-2020. 2. 2) 전시로 이어졌다.
** 정확히 그 숫자가 500점이 아니기 때문에 오백나한으로 부르는 것은 옳지 않을 수도 있다. 다만 발굴 현장에서 수습된 숫자가 317점이고 망실되어 수습되지 못한 것까지 감안할 때 오백나한으로 조성되다가 불가피한 사정이 생겨 중도에 멈추지 않았을까 하는 추측에서 그렇게 부른 것이다.

위해 무슨 조화를 부린 것같이 느껴진다. 1,000년 전에 만들어져 뭇 중생들의 한을 풀어주고 소원을 들어주다가 그 중생들의 손에 훼손되어* 500년을 차가운 땅속에서 보낸 뒤 정해진 인연이 있어 다시 우리 곁으로 돌아온 것인데, 그것이 어찌 우연일 것이며 행운 이라 할 것인가.

우리는 흔히 고려미술의 간판으로 청자와 불화를 꼽는다. 그러 나 창령사 나한상도 그 못지않게 고려미술을 풍요롭게 장식하는 특별한 존재임이 분명하다. 재료가 돌이라는 사실도 흥미롭다. 이 땅의 사람들에게 돌은 일찍부터 그들의 신앙심을 아름다움으로 형 상화하는 데 참으로 만만한 재료였다. 그들은 단단하기 그지없는 화강암을 진흙 주무르듯 하여 석탑을 세우고 불보살을 빚었다.

통일신라시대에 정점을 찍었던 석불·석탑 조각의 전통은 고려 시대 들어 고승들의 부도사리탑 조각으로 이어진다. 기념비적 작품 으로 여주 고달사터 부도국보4호와 원주 법천사터 지광국사현묘탑 국보 101호 등이 있다. 신라인들의 손에서 꽃핀 돌조각이 고려시대 들어 사리탑에서 다시 꽃을 피울 무렵, 창령사 나한상들도 그 흐름 속에서 태어났을 것이다.

창령사 오백나한에는 성과 속을 넘나드는 나한의 이미지가 극대 화되어 있다. 그 느낌은 세속적이면서 초월적이고, 자유로우면서

* 전문가들은 "창령사터에서 나온 나한상 가운데 완형은 64점에 불과하고, 몸체와 머리만 있는 조각상은 각각 130여 점과 110여 점인 데다 화강암 으로 제작한 석상이 자연재해나 사고로 손상되는 경우는 많지 않다"는 등 의 사실을 들어 인위적인 훼손 가능성에 무게를 두고 있다.

범박凡朴하다. 고졸古拙함의 위대한 승리이자 고려미술의 꽃이다. 1,000년 전 고려의 석공 장인들은 신묘한 솜씨로 500점의 얼굴과 옷자락을 손 가는 대로 무심의 마음으로 빚으면서도 한 사람 한 사람이 분출하는 법열의 표정을 놓치지 않았다. 같은 듯 다르고 거친 듯 편안한 그 표정 하나하나가 보는 이로 하여금 공감을 넘어 격렬한 감동과 환희심으로 전율케 한다.

그 감동과 환희심의 바탕에는 성聖과 속俗, 교巧와 졸拙, 자유로움과 엄정함이 혼재하고 더불어 그것들의 절묘한 조화와 대비가 자리하고 있다. 저 아득한 나한의 조형세계에 이르기 위해서는 그런 요소들에 집착해서도 그렇다고 무시해서도 안 된다. 다만 생각이 그것에서 해체되어 자유로워질 때 오백나한의 아름다움을 새로운 느낌과 깊은 감동으로 맞을 수 있을 것이다. 나는 과연 그 세계에 다다를 수 있을까…. 전시장을 가득 채운 지극한 고요함과 적멸의 기운을 떨치려는 듯 나의 생각은 흩어졌다 모이고 모였다가 흩어지고 있었다.

이런저런 생각에 빠져 선뜻 그 세계로 들어가지 못하고 서성이고 있을 때, 전시 현장의 나한상 하나가 살며시 다가와 내 손을 잡아주었다. 나는 거부하지 않았고 거부할 수 없었다. 그 표정이 너무 편안해 보여 한마디 말이라도 걸고 싶었다. 그래도 혹시나 해서 다시 보면 범접할 수 없는 영험한 기품이 가득했다. 성속의 구분이 존재하지 않음을 깨닫는 순간이었다. 성 속에 속이 있고 속 속에 성이 있는, 성속의 구분이 무의미해지는 순간의 아름다움, 전시장의 나한들은 그것을 찾아보라고 내게 눈짓하고 있었다.

그 눈짓의 인도로 관람동선을 따라가다 보면 전시된 88점의 나한상들은 정감어린 표정으로 희로애락의 감정을 드러내는가 하면, 은은하게 미소 짓기도 하고, 선정禪定에 들어 명상하는 얼굴로, 수행하는 구도자의 거룩한 모습으로, 분출하는 환희심의 얼굴로 오버랩되며 변화한다. 그것은 바로 미술과 신앙이 절묘하게 조화하며 하나되어 깨달음에 이르는 과정이었다. 아름다움의 궁극적인 지향점이 진리에 있듯, 진리의 깨달음 또한 아름다움에서 시작되고 아름다움에서 완성되는 것이리라.

창령사 오백나한은 그렇게 나를 아름다움과 깨달음의 세계로 인도하고 있었다. 그 각각의 얼굴에 구현된 아름다움은 차이와 경계를 넘어 하나의 완전한 아름다움이 되고 깨달음의 법문法門이 되었다. 꽃비되어 내리는 법우法雨를 온몸으로 맞고 있는 내 얼굴에는 환희의 미소가 피어나고 있었다.

〈창령사터 오백나한〉전은 많은 화제를 낳았다. 상찬도 많았고 비판도 많았다. 그러나 나한상 88점이 범박하게 구현해낸 고졸함의 승리이고, 고려미술사의 걸출한 텍스트라는 사실에 대해서는 이론이 없었다. 전시 기획이나 형식에서 부족함이 적지 않았음에도 콘텐츠의 위대함이 뚜렷이 부각됨으로써 다중의 기억에 남는 최고의 전시가 될 수 있었다.

그러나 이번 전시가 전시장 바닥의 벽돌에 새겨진 "당신은 당신으로부터 자유롭습니까?"라는 문구처럼 불교적·철학적 사유체계로 접근하다 보니 정작 중심이 되어야 할 나한상의 조형세계와 미술사적 의미를 보여주는 데에는 소홀하지 않았나 하는 아쉬움도

없지 않았다. 다른 한편으로 나한상의 표정에서 감지되는 속(俗)의 의미를 강조함으로써 관람객들의 감성을 자극하는 데는 성공했을지 모르겠으나, 속 너머에 있는 아름다움의 세계가 묻혀버린 아쉬움 또한 없다고 할 수는 없다.

이번 전시는 지금까지 국립박물관이 진행한 어느 전시보다 많은 관람객의 뜨거운 주목을 받았고 그들은 깊게 몰입하고 있었다. "처음 찾아온 사람은 있어도 한 번 찾아온 사람은 없었다"고 할 정도로 관람 분위기는 사뭇 열광적이었다. 나는 그러한 반응이 흥미로웠고 원인이 궁금했다. 그 생각에 빠져 있을 때 어느 관람객의 나직한 말 한마디가 귓전으로 전해진다.

"여기 우리 친척들 얼굴이 다 있네."

그랬다. 전시장의 나한들은 모두 우리 주변의 얼굴들이었다. 가족, 친구, 이웃을 넘어 우리 모두의 얼굴이었고 나의 얼굴이기도 했다. 마음의 얼굴이자 삶의 표정이었다. 일상을 살아가는 모습과 표정을 매개로 사람들은 공감하고 대화하고 소통하고 있었다. 그것은 바로 삶의 의미이자 아름다움과 깨달음의 의미였을 것이다. ✿

〈영월 창령사터 오백나한〉 전시에 나온 나한상.

김치호 金治鎬 Kim Chiho

1954년 경남 밀양 출생. 연세대학교 졸업 후,
1987년 미국 아이오와주립대학교에서 경제학 박사 학위를
받았다. 20여 년간 한국은행에서 거시경제 변동, 통화정책,
금융위기 관련 연구업무를 수행했고, 정리금융공사 사장을 거쳐
숭실대학교 경제학과 교수를 지냈다.
『한국의 거시경제 패러다임』등 두 권의 경제학 책을 펴냈고,
60여 편의 연구논문을 국내외 학술지에 발표했다.
다른 한편으로 본업인 경제학의 경계를 넘어 아름다움을
욕망하는 인간의 내면에 관한 인문학적 글쓰기를 통해
세상과 교감하며 소통해왔다.
2009년에는 우리 고미술에 담긴 아름다움을 찾아
몰입하며 체득한 안목으로『고미술의 유혹』(한길아트)을,
2015년에는『오래된 아름다움』(아트북스)을 펴내는 등
한국미술의 미학적 특질과 컬렉션 문화를
탐구하는 글쓰기를 계속하고 있다.

창령사
오백나한의
미소 앞에서

김치호 한국미술 에세이

지은이 김치호
펴낸이 김언호

펴낸곳 한길아트
등록 2002년 2월 4일 제75호
주소 10881 경기도 파주시 광인사길 37
홈페이지 www.hangilart.co.kr
전자우편 hangilsa@hangilsa.co.kr
전화 031-955-2000-3 **팩스** 031-955-2005
디자인 창포 031-955-2097

인쇄제본 예림

제1판 제1쇄 2020년 9월 25일

값 20,000원
ISBN 978-89-91636-00-2 03600